U0154872

千里江山：
山水画里的中国

潘杨华——

著

上海人民美术出版社

图书在版编目（ＣＩＰ）数据

千里江山 ： 山水画里的中国 / 潘杨华著. -- 上海 ：
上海人民美术出版社，2023.7
ISBN 978-7-5586-2746-0

Ⅰ. ①千… Ⅱ. ①潘… Ⅲ. ①山水画－鉴赏－中国
Ⅳ. ①J212.05

中国国家版本馆CIP数据核字(2023)第115575号

--

千里江山：山水画里的中国

著　　者：	潘杨华
策　　划：	吴　迪
责任编辑：	潘　毅
责任校对：	周航宇
技术编辑：	王　泓
助理编辑：	郁煜淑婷
书籍设计：	袁　力
市场营销：	葛　奕　王　琴

出版发行：上海人民美术出版社

（地址：上海市闵行区号景路159弄A座7F
邮编：201101）

网　　址：	www.shrmbooks.com
印　　刷：	浙江海虹彩色印务有限公司
开　　本：	720×1000　1/16　21印张
版　　次：	2023年8月第1版
印　　次：	2023年8月第1次
书　　号：	ISBN 978-7-5586-2746-0
定　　价：	98.00元

序

陈传席

有一位非常著名的人物，叫秘书为他找一些书籍，声明不要研究太深的大部头著作，只要中型的、介绍性的，但有一定深度的就可以了。当然，研究很深的大部头著作，也很有用处，供专门家阅读和研究用。大部分人不太需要这种大部头的研究性著作，但又想对某一学问作大概了解，所以，经常见到《西方哲学十五讲》《中国文学十五讲》《欧洲文学十五讲》等等。

这类书大多是对某一问题研究较深的学者，对这方面的问题梳理出十讲、十五讲或二十讲，虽然不是面面俱到，但已把这方面的学问基本上包含在内。笔者也喜欢读这类书，读了十五讲或二十讲，基本上把欧洲哲学或文学等了解了。现在中国有文化的人越来越多，而且对艺术感兴趣的更多一些。大部头的美术史，大家没有时间看，而且也不大需要知道那么多，于是"十五讲""二十讲"之类的著作就特别有市场。

潘杨华的《千里江山：山水画里的中国》和《瑞鹤繁花：花鸟画中的世界》便应运而生了，而且十分受读者欢迎。这两本书从山水画、花鸟画中各选了二十个专题，每一个专题选一至数名画家，对他们的经典作品加以介绍，读者看完，也就基本上了解

中国山水画和花鸟画的历史了，同时也学会了欣赏。

文章的优劣关键在作者怎么写，"作诗必此诗，定知非诗人"。像一棵树一样，枝蔓太多，当然不好，但如果只有一个主干，没有枝、叶、蔓，也太干瘪，而且这棵树也不好看，可能不会长久。大树的干必须有枝叶辅助。比如潘杨华在他的书中谈范宽，如果只介绍范宽，不作比较，不加入当时的绘画历史和社会思潮，内涵就太少。他把范宽和李成作比较，李成"文"，范宽"武"。当时记载驸马都尉王诜家中东挂李成，西挂范宽，李成的画近看"如面对千里，秀气可掬"，范宽的画远看"如面前真列峰峦，浑厚气壮雄逸，笔力老健"。范宽和李成的画之特点，通过比较就很鲜明了。作者又引用了当时人评价"齐鲁之士，惟摹营丘；关陕之士，惟摹范宽"，这就把当时绘画的历史交代得很清楚了。文章既不枝蔓，又不干瘪，恰到好处。

《文心雕龙》设有《熔裁篇》，谓之"蹊要所司，职在熔裁……规范本体谓之熔，剪裁浮辞谓之裁"。写文章要"熔裁"，即主要内容要突出，浮辞要裁除。又云："裁则芜秽不生，熔则纲领昭畅，譬绳墨之审分，斧斤之斫削矣。"潘杨华的《千里江山：山水画里的中国》《瑞鹤繁花：花鸟画中的世界》都是通过充分"熔裁"才确立的。画史上问题很多，如果一一介绍，"万卷未已"。哪些应该介绍，哪些是重要问题，必须深入地思考和研究；和主题无关的，则属繁杂芜秽，应加以剪除，免于累赘：这样文章就精练了，主题突出了。

读者之所以喜爱潘杨华的这两本书，原因就在这里，花很少的时间，学习更多的知识。愿潘杨华继续努力，写出更多更好的文章来。

2019 年 5 月 15 日写于中国人民大学

前　言

书写好了，有几句话说在前面。

当年明月告诉人们，历史其实很精彩，历史可以写得很好看；我想通过我的系列书告诉人们，画史同样很精彩，画史同样可以写得很好看。因为画史本身就是历史的一部分，何况，画史还有图文并茂、相得益彰的先天优势。

有人评价，古希腊雕塑、德国古典音乐、中国宋元山水画并称世界三大艺术瑰宝。在我看来以宋元山水为代表的中国绘画，蕴藏着深邃的中华民族精神要义、文化内涵、性格特征，所谓"夫画者，成教化，助人伦，穷神变，测幽微，与六籍同功，四时并运"（〔唐〕张彦远《历代名画记》）。如果和这些上苍珍贵的恩赐失之交臂，无疑是人生莫大的遗憾。

人生可以有多种追求，物质的、精神的、科学的、宗教的，而我很推崇艺术人生；人生可以有很多自由，政治的、经济的、言论的、社交的，而我更看重审美自由。

记得杨绛先生翻译过 Walter Savage Landor（〔英〕瓦特·兰德）的诗："我和谁都不争，和谁争我都不屑。我爱大自然，其次就是艺术。我双手烤着生命之火取暖，火萎了，我也准备走

了……"每一念此，心弦都有一丝震颤。

塞尚说，绘画是与现实平行的一种存在。德国美学家沃林格尔在《抽象与移情》中说，艺术是人类摆脱现实焦虑和恐惧的最重要的途径。也有人说，艺术是大自然的妹妹。在我看来，艺术是人心灵的故乡，生命的丰饶与厚重需要建立在审美的基础之上。

"时序飞驰独自伤，一生心事半未偿。此日常恨身多病，他年犹期剑在囊。夜吟倍觉寒侵骨，晓镜又愁鬓添霜。满床闲书乱翻罢，静听秋蝉立斜阳。"（自作诗《秋思》）我时常感叹时光飞逝，遥想古代那些杰出艺术家，无论是鼎鼎大名，还是籍籍无名，名字后面的括号内都只是两个无声的数字，意味着一段极其有限的时空轨迹。

但我又时常庆幸，他们创作的很多艺术品长存。"千载寂寥，披图可鉴。"（〔南朝〕谢赫《古画品录》）这些人类才智的精华自诞生以来，已经远远超越了作者自然生命的界限，并且还将继续流传百世千秋。

很多时候，我们在风尘中碌碌，却不知道目的何在、目标何方，那种内心的凄惶，乃至于"纵在接踵摩肩处，也无一人可与言"（自作诗《无题》）。其实，只要稍稍驻足，悟对晋唐遥遥古风的快适，体察两宋关山行旅的艰难，领略元朝富春山居的胜境，品赏明清落花诗意的空灵，不正是让我们心灵有所皈依的绝佳方式吗？！

我们难以预测未来，但是可以拥有过去；我们无法面对古人，但可以和他们的思想交流、心灵对话。抬头仰望夜空，盛唐的一轮明月，无时无刻不在默默发出深情的邀请。我们唯一需要的，是一份心境和一双主动寻找美的眼睛。

当然，我的很多朋友并非缺少这样一份心境和一双眼睛，他

们只是觉得，探寻中国绘画之美时，遭遇的常常是诘屈、玄奥、艰深以致"难懂"。是的，精彩的画史也需要有人来阐释，这正是本系列书写作的初衷。

为了让我的系列书"好看""耐看"，我选择了最有代表性的画家为主体，以现存名作（包括摹本）的欣赏为主线，力图以点带面展现古代绘画波澜壮阔的变迁历程和独特价值，而且还尝试运用了"大艺术观"，从政治、经济、文化、思想等多个角度聚焦艺术，以寻求解析的高度和厚度。

博尔赫斯说，每个人总是写他所能写的，而不是写他想写的东西。尽管我已尽全力"敞亮"窗户，但不知是否能透进来更多古典的清辉。

先就说这些吧，等待您的开卷评鉴！

序

前言

目　录

中华艺术来博览，山水称经典。五代画坛居首位，两宋成大观。南董巨，北荆关，李范双子座，郭熙啸林泉。更兼晞古刘马夏，刚劲千秋传。

元朝写意达峰巅，文人柱其间。仲圭黄鹤继痴翁，高逸有倪瓒。前吴门，后新安，明清派纷立，论战掀狂澜。正宗四王才力薄，奇崛二石看。

一　古今山水第一图

——〔隋〕展子虔

一般认为，人类最早的艺术是石器艺术，其后是彩陶艺术。中国最早的彩陶艺术出自仰韶文化，时间为公元前5000—前3000年。当时某个仰韶陶器表面的一抹彩画痕迹，也许可算中国绘画的肇始，从那时起到中国画比较成熟的隋唐，其间创作的名画何止成千上万！

唐朝艺术理论家张彦远曾经写过一本《历代名画记》，号称"画史之祖"。其中记载，梁元帝因为战乱，曾让手下人高善宝把其收藏的名画法书和典籍24万卷一烧了之，后来从灰烬中拣出的残留书画竟达4000余轴。可见中国早期艺术作品数量之多，令人惊叹。

但在漫漫时间长河中，经历过无数战争、动乱、变迁、灾荒之后，那些记载人类最初审美意绪的法书名画，很多已经缥缈无踪。只有极少数的一些，在历史震荡与激变的夹缝中侥幸留存了下来，成为如今各大博物馆、研究院所、美术馆以及私人收藏家案头千金不易的珍品。

我们美的巡礼不妨就从中国现存最早的卷轴山水画《游春图》开始。

《游春图》相传为隋朝展子虔之笔。

《历代名画记》 中国画史传著作之一。唐代张彦远著。成书于大中元年（847年）。共十卷。前三卷通论画学，并记述长安、洛阳两京和外州的寺观壁画，以及古书画的跋尾押署、宫廷和私人的收藏印记等。后七卷为从轩辕开始到唐会昌元年（841年）之间370多位画家的小传。该书论述简要，吸取前人评论研究成果，参以己见，征引注明出处，兼收录若干画家的画论，为存世同类著作最早者，后人尊为"画史之祖"。

展子虔是画史上极其重要的一位画家，作画题材广泛，其人物画《北齐后主幸晋阳宫图》被誉为"唐画之祖"。[1] 其实，他的山水画《游春图》更可称为"中国古代山水画之祖"。因为《游春图》反映了中国隋唐时期山水画的风格和水平，是山水画由萌芽趋于成熟的里程碑，开启了"青绿山水"画派的新时代。

展子虔 隋画家。历北齐、北周。在隋任朝散大夫、帐内都督。擅画人物、车马、台阁。人物描法细致，以色晕染面部；写山川远近，有咫尺千里之势。曾在洛阳、长安、江都等地寺院绘佛教壁画。作品《游春图》为现存最古的卷轴山水画（一说为唐摹本）。

青绿山水 中国山水画两大体系之一。通常是指用矿物质石青、石绿作为主色的山水画，有大青绿、小青绿之分。前者多勾廓，少皴笔，着色浓重，装饰性强，后者在水墨基础上薄施青绿。广义的"青绿山水"还包括石青、石绿之外再加泥金作为主色，用于勾染山廓、石纹、坡脚、沙嘴、彩霞以及宫室、楼阁等建筑物，也称金碧山水。

展读《游春图》，我们既为早期山水画的成熟面貌而惊叹，也为这样一帧杰作能够流传1000多年而庆幸。但有专家指出，《游春图》其实不能算独立的山水画，它只是一幅隋唐时期建筑设计的效果图。

其一，这幅图纵43厘米，横80.5厘米，与唐五代很多"正宗"的山水画相比

要小得多。例如，荆浩《匡庐图》纵185.8厘米，横106.8厘米；巨然《秋山问道图》纵156.2厘米，横77.2厘米；范宽《溪山行旅图》纵206.3厘米，横103.3厘米……建筑设计的效果图无须画得很大，只要把建筑位置、周围环境、所处氛围画出来就可以了。

其二，《游春图》中山水的表现还比较粗糙。该图画山只用线条勾勒了一下轮廓，轮廓线也谈不上很美。画水也是用简单的线条勾画出波纹，由近及远，一条又一条。山谷之间有瀑布，但只用几根竖线模拟了一点效果。画树基本上是一个模样，从树根开始，下面粗上面细，先分枝再分杈。大多数没有树叶，少数有的，也只是用比较稚拙的笔触，列出形状相同的叶片，或者涂抹一大团色彩示意之。画石基本未做到"石分三面"，缺乏立体感，更谈不上石头和山的配合、和树的穿插、和草木的协调。尤其远山上的丛树用浓重的花青团点，一簇一簇的，很特别，是后来山水画中没有见过的。画得这么青黑，一团又一团，也还是求一个效果而已。

其三，关键是在画面右上角，远山之间有一栋两进的房屋，外轮廓用红笔勾出，很醒目，不仅可以看清外面的门，还能看清里面的台阶；靠近左边有一座桥，桥栏也用红笔，很醒目；旁边还有一处四合院，院子通往那座桥，再通往远处的两进房屋。近处有一座院落，依稀能看到一个人倚在门框上，那是一个美女。

隋展子虔《游春图》，宋徽宗题字，元冯子振题七言歌行为跋，国初我高皇又和歌一篇，奇宝也。其山水重着青绿，山脚则用泥金，山上小林木以赭石写干，以水沉靛，横点叶。大树则多勾勒，松不细写松针，直以苦绿沉点，松身界两笔，直以赭石填染而不作松鳞。人物直用粉点成，后加重色于上，分衣褶，船屋亦然。此殆始开青绿山水之源，似精而笔实草草，大抵涉于拙，未入于巧，盖创体而未大就其时也。

——〔明〕詹景凤《东图玄览编》

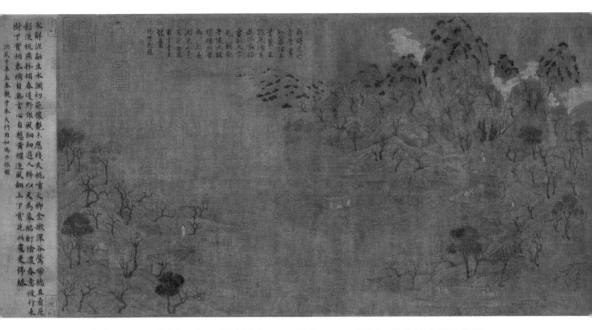

图 1-1〔隋〕展子虔《游春图》，绢本设色，43 厘米 ×80.5 厘米，北京故宫博物院藏

这样就很清楚了：

远处有山，云彩在山间缭绕，是祥云；山间有隐约的瀑布，挂在前川。

山脚下有树。早春时节，树还没有长出新叶，但个别树梢已开始增添一团绿影；隔着远处山和树的，是中间一大片的水。因着这一大片的水，又把观者的视线拉近到左下角的另一片山林。这一大片水，清风徐来，水波不兴，有游船在水面摇曳。河岸上，还有人在骑马闲逛，好一派风和日丽的春光！

在如此优美的风景区，正好可以建一栋别墅，而且就建在山林之间。在瀑布旁边，可以再建一座四合院。在别墅和四合院之间，可以设计一座小桥。晚上住在山间，可以听鸟鸣，看流泉，闻花香。白天，可以坐游船，荡舟湖上，看清风拂过水面，微微泛起涟漪，看枝头新绿，领略无穷春意。

可看、可想、可游、可居……如此表现建筑设计效果，真的挺好。

早在 1500 多年前，这么精心地画建筑效果图，不是没有道理的。

隋朝初立，大兴土木。当时都城长安是世界上最大的城市，东西南北，横平竖直，道路谨严，城墙规范，十分有条理。隋炀帝除了花大力气搞好都城的建设，还从洛阳到扬州建了40座离宫，便于出行游玩，让工部尚书宇文恺负责工程设计。

作为当时著名城市规划兼建筑工程专家的宇文恺，每次开工前都要把离宫的位置和周围的山水情形用图画摹写下来，而且会画很多幅，让杨广挑选后再按图施工。摹写图画，当然要挑一些能画的人，展子虔就是一个不错的人选，没准《游春图》就这样诞生了。

当时应该有成百上千幅这样的效果图，可能有很多比《游春图》还要好看。但

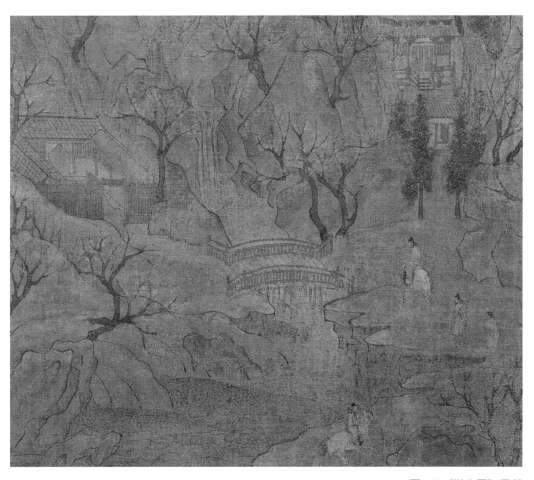

图 1-2 《游春图》局部

经历千年的战火、离乱、分合、世变后，能够留存下来的几乎没有了。幸运的是，竟然有这么一幅流传到了宋代。宋徽宗赵佶看了十分欣赏，亲笔题写"展子虔游春图"六个字（也有记载名为《春游图》），不过，后世对该画是否为展子虔的手笔有争议。

展子虔，隋朝画家，生卒年不详。翻开中国画史，宋代以前很多著名画家生卒年不详。例如：李昭道，唐初著名山水画家，世称小李将军，青绿山水的开创人之一，生卒年不详。周昉，唐中期佛像画四大家之一（另三家分别为曹仲达、张僧繇、吴道子），生卒年不详。孙位，晚唐画家，《高逸图》作者，生卒年不详。董源，五代南派山水画创始人之一，生卒年不详。荆浩，五代山水画家，山水画论重要专著《笔法记》的作者，生卒年不详。关仝，五代北派山水三大家之一，生卒年不详。范宽，五代宋初山水画家，北派山水三大家之一，生卒年不详……

为何如此？原因之一是他们的社会地位比较低。

古代早期画家叫画工、画匠，客气一点叫画师。这些人基本上算是手艺人、下等人，没有谁会关注其生死存亡，史传也记载不到他们。即使号称"画圣"的吴道子，《旧唐书》《新唐书》也都无传，只是在民间画工那里被尊拜为"祖师"，与"诗圣"（《旧唐书》《新唐书》均有《杜甫传》）、"词圣"（《宋史》有《苏轼传》）、"书圣"（《晋书》有《王羲之传》）的待遇相比差多了。

要想不做画工、画匠，就要和纯粹画家划清界限，那就不能仅仅依靠绘画立世，还要能做点其他什么，例如当官、吟诗、撰文、搞研究、做学者等等，业余时间才画点画，不然，就难免被人看不起，立碑作传的事情自然就免了。

展子虔还好，除了画家身份之外，他还是个高级幕僚，经历过南北朝的北齐、北周，后来在隋朝做朝散大夫、帐内都督，级别在九品或八品，擅长画人物、山水、楼阁、车马，还有寺院宗教壁画。宋代，山西古庙里还留存有他的壁画《鬼拔河》。因为画得比较精妙，此壁画得到当时梅尧臣等诸多诗人的赞叹。[2]

展子虔的《鬼拔河》一共画了24个鬼。参加拔河的有8个，东边4个鬼用力较猛，1个鬼的尾巴都拔断了，西边4个鬼背拉绳子，肩头下沉，竞争十分激烈。中间还

有 1 个大鬼手扶着膝盖，坐着观战，有个夜叉扛着斧子做裁判。还有一些小鬼在伺候中间的大鬼。不过，这幅鬼拔河的壁画，后来因为有人想移走而被损毁了。

展子虔不仅画过鬼拔河，还画过很多其他画作。奇怪的是，史料并未记载他画过《游春图》。最早记载他画《游春图》的是宋代周密，周密的论断来源于宋徽宗。但是近代有人分析画作中的幞头（古代男子戴的头巾）、斗拱及鸱尾（都是建筑形式），提出该画不可能是隋代的画。

提出这个看法的是著名绘画鉴赏家傅熹年。[3] 傅教授认为，展子虔画《游春图》很可能确有其事。由于画得不错，从隋到宋，不少人根据底本描摹原作，就有了一些复制品。那些人在复制时，山水树石，较多保留了底本面貌，而在服饰、建筑上不够严谨，加入了自身时代的"私货"，宋徽宗很可能看到了其中一幅摹本，未加考证，沿用旧说，御题"展子虔游春图"，而那个底本，已经"黄鹤一去不复返"。

傅熹年的结论是，目前这幅《游春图》极有可能是北宋的复制品，甚至就是宋徽宗时期画院的复制品。当然，傅熹年的观点并未得到公认。有人指出，宋徽宗是个艺术鉴赏力很强的画家，遍赏皇家内府珍藏书画，作为北宋时期的人，他对本朝衣饰、建筑应该十分熟悉，不太可能将一幅与其同时代的绘画当作几百年前的古画。[4]

当然，在隋朝其他山水画绝迹的情况下，即使是摹本，《游春图》也已经弥足珍贵，即使不是展子虔的亲笔，也基本保留了展画的面貌，也就是保留了隋朝山水画的面貌。因此，我们完全可以肯定地认为，《游春图》是中国早期山水画的优秀作品，是山水画从滥觞走向兴盛时期的代表作，即使画它的目的是建筑设计。

山水画的理论认识，要早于创作实践。晋朝的宗炳写了第一篇山水画论《画山水序》，提出了近大远小，写山水之神，以形写形、以色貌色，山水质有而趣灵，山水以形媚道等重要观点，其中融入道家思想，成为解析中国山水艺术精神的起点。其后的王微写了第二篇山水画论《叙画》，强调了山水画的功能，开始了艺术规律的探索。里面有句话很令人心动："望秋云，神飞扬，临春风，思浩荡。"[5]

但是理论和实践总是有一些距离的。六朝时期的山水画，还基本停留在画地图

的阶段。山水画的兴起，开始于隋初，推进其成熟的因素之一是社会需要。

六朝时期，社会主要需要的是宗教画。那时画佛像，画寺院壁画，画人物装饰画，蔚然成风。画家们之所以热衷画佛像，重要原因是当时战乱频发，纷争不断，人们心里需要信仰，需要内在的力量支撑。

到了隋朝，情况有了某些改变。天下一统，经济发展，权威欲也空前膨胀起来，首选往往是房产开发。隋朝的房产开发比较上规模、上档次，都城长安内城的外面相继建了四个外城：北面是宫城，南面是皇城，东北是大明宫，东南是芙蓉苑。除了都城，其他地区也是如此。

这些城池大都依山傍水，周围风景秀丽。既然依山傍水搞建设，就需要大量的包含周围山水的设计图，于是使山水画兴盛了起来。

因此，隋唐时期很多的山水画家，另一个身份是建筑设计师。或者说，他们本身是建筑设计师，后来我们叫他们山水画家。例如《历代名画记》中提到的 20 多位画家，基本评价都是兼善"台阁""层楼""楼台""宫阙""台苑"，像对阎立本的评价是"精意宫观"。

对展子虔的评价也是如此。《历代名画记》说他"尤善台阁"，但和当时画家比起来，他的画只能算是"中品下"。"中品下"的意思是在其上面，有"中品中""中品上""上品下""上品中""上品上"。看来，展子虔不是最擅长台阁设计的，也可以想见，如果能有其他人的《夏游图》《秋游图》流传下来，应当更加精彩。

可惜，历史不能改写。

"精意宫观"也好，"尤善台阁"也罢，画家必须对宫殿建筑设计很在行。由于设计时不可避免要对建筑所处的环境、山水、树石等进行描摹、勾画，久而久之，山水画也画得像模像样起来了。

而且，这批画家比较懂得审美，素质和天资都很高。素质一高，表现就不同凡响，一些设计图开始"远近山川，咫尺千里"（展子虔）、"渐变所附"（阎立本）。

所谓"渐变所附"，就是说从阎立本等人开始，建筑设计中的山水渐渐从原来的宫观效果图中独立出来，开始变成单纯的山水画。这些精妙的设计图已经传递出大量山水画"春天到来的气息"。

例如，山峰排列不再是"钿饰犀栉"。所谓"钿饰犀栉"是指原来画山水时，往往把山峰画成梳子那样，一个齿接一个齿，排得整整齐齐，现在有大有小、有远有近、有高有低、有起有伏。

山和人的比例不再是"人大于山"。原来画山水，人和马要比山高出几倍，一辆车能装下十来座山头，而《游春图》中的人与山、树的比例，十分匀称。

树的画法不再是"伸臂布指"。原来画山水，树干像手臂，树枝像指头，每一棵树就像张开五指的手，死板呆滞，现在灵活生动多了。

水的画法不再是"水不容泛"。原来画山水，由于水的深度还不及船的高度，把船放在水里，哪里泛得起来？现在浩渺一片，气势氤氲，十分优美。

特别是《游春图》中的山水已经彻底告别原先作为人物的附庸，成为画幅上独立的主角。而且笔法上有了崭新的创造，画山石是方硬转折的笔锋，画水波是柔曲婉转的线条。总之，我们可以说《游春图》的出现，开始了真正意义上的山水画之旅。

> 魏晋以降，名迹在人间者，皆见之矣。其画山水，则群峰之势，若钿饰犀栉，或水不容泛，或人大于山。率皆附以树石，映带其地，列植之状，则若伸臂布指。
>
> ——〔唐〕张彦远《历代名画记》

现在，似乎有必要重新回头再细细品味这幅画。

奇怪，刚才看上去还没有什么特别的感觉，当掌握了画史的概况，了解了时代的背景，清楚了画家们的地位身世后，我们再看该画，竟然获得了一种全新的审美体验。

全图用鸟瞰方式遥摄全景。因为鸟瞰，所以有咫尺千里之感，壮阔而博大。

右上部分山川平远，有大片山石树林，一条湖堤小径蜿蜒曲折伸入山间幽谷，山下是"桃蹊李径花争妍"，山上是"层青峻碧草树芳"，充满碧翠葱茏的浓浓春意。

　　中间，河面水势浩瀚，一舟载男女游人荡漾其间。舟中三人正纵目四野，陶醉于明丽的湖光山色中，流连忘返。隔水相应的左下角，山林屋宇俨然。在湖畔草地上，有两人伫立静观湖中春漪轻浪，闲情逸致，悠然自得。

　　画面山形巍巍、波光粼粼、祥云涌动、万木复苏，屋宇参差、宅院错落，桃李纷披、坡脚开合、苔点随机、鞍马自由、游人点点、新绿依依。画中远景、中景、近景一同向中间靠拢，似乎被一股气引导着，向画面中心集聚。画面的中心是一叶小舟，舟头微沉，舟尾微翘，正划开湖面向前行驶，动感十足。

　　全画构图、布景、着色、意境，一切都是那么自然、古朴、稚拙、富有雅趣，难怪明朝艺术评论家张丑在《清河书画舫》中评价其为"压倒寰中百万图"。

> 草长莺飞柳绿，曲桥深院流泉。桃李纷披祥云涌，
> 策马高冈上，结伴眠春山。
> 鹰击长空尘远，鱼翔浅底无澜。遥思千古快意事，
> 天地唯一舟，从此逝人间。
> ——自作词《临江仙·观游春图有感》

　　山水画史上一个新的时代诞生了，开创这个时代的，是一个叫"展子虔"的人。

> 人间犹有展生笔，事物苍茫烟景寒。
> 常恐花飞蝴蝶散，明窗一日百回看。[6]

《清河书画舫》　中国书画著录书。明代张丑著，十二卷。成书于万历四十四年（1616年），书名取自北宋米芾"书画船"故事，冠以张丑清河郡望。该书记叙作者所藏与所见140位书画家的书迹49件、画迹115件，抄录历代有关法书、名画的诗文、题跋、款识及印记等，并加以评论考证，所论多有精要之处。后附《鉴古百一诗》一卷，题咏历代著名书画、碑帖。

图 1-3 《游春图》局部

写这首诗的，是发出"朱弦已为佳人绝，青眼聊因美酒横"感慨的宋代著名文学家兼书法家黄庭坚。看来黄庭坚这次一反常态，没有美酒青眼也横，实在是因为展子虔画得太好了！

注 释

1　元代汤垕《画鉴》云："又见《北齐后主幸晋阳宫图》，人物面部，神采如生，意图具足，可为唐画之祖"，引自陈高华编：《隋唐画家史料》，第 24 页，北京：文物出版社，1987 年版。

2　参见《和诸君观画鬼拔河》，《苏魏公文集》卷一，《和江邻几学士画鬼拔河篇》，《宛陵先生集》卷五十八，以及《嵩山文集》卷四，引自陈高华编：《隋唐画家史料》，第 18—22 页，北京：文物出版社，1987 年版。

3　傅熹年《关于展子虔〈游春图〉年代的探讨》，载《文物》1978 年第 11 期。

4　关于《游春图》的创作年代及真伪辨析，参见王璜生、胡光华著：《中国画艺术专史：山水卷》，第 112—113 页，南昌：江西美术出版社，2008 年版。

5　关于宗炳《画山水序》和王微《叙画》两篇早期山水画论的研究，陈传席教授着力较多，成果已成公论，参见陈传席著：《六朝画论研究》，北京：中国青年出版社，2014 年版。

6　黄庭坚《题刘氏所藏展子虔〈感应观音〉二首》，《黄文节公文集》卷十二，引自陈高华编：《隋唐画家史料》，第 21 页，北京：文物出版社，1987 年版。

二　江帆楼阁崛起初

——〔唐〕李思训

　　隋唐时期能有山水画作品流传到今天的画家，除了隋朝的展子虔，排在第二的是唐朝的李思训，可谓"硕果仅存"。

　　李思训之出名，不仅源于他的画，也源于他唐朝宗室的身份。李思训多年为官，最后官至右武卫大将军。由于李思训的显赫地位和卓著战功，著名书法家李邕专门为他书写了《唐故云麾将军右武卫大将军赠秦州都督彭国公谥曰昭公李府君神道碑并序》，也就是大家所熟知的《李思训碑》。

李思训（653—718）唐画家。字建，唐宗室。高宗时任扬州江都令。武则天当政，李弃官潜匿。中宗朝出为宗正卿。玄宗开元初，官右武卫大将军。擅画山水树石，受隋展子虔的影响，写"湍濑潺湲、云霞缥缈"之景，金碧辉映为一家法。其画风为后代画金碧青绿山水者所取法。子昭道亦擅山水。人称父子二人为大李将军、小李将军。存世《江帆楼阁图》传为李思训作品。

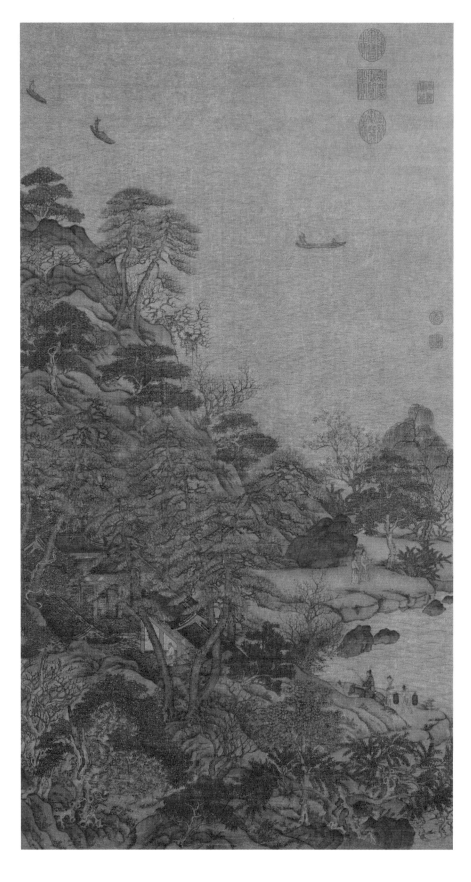

当然，李思训不是以官名载入史册，而是以画名流芳千古，唐朝人评价他"国朝山水第一"。不仅李思训本人能画，他的弟弟李思诲和他的儿子李昭道也都能画，他的侄子、李思诲的儿子"口蜜腹剑"的李林甫也能画，再加上李思训的孙子李凑也能画，所以史料记载李氏"一家五人，并善丹青"。

如此家族，不仅都做不小的官，而且都有不低的艺术修养，史上十分罕见。能够与之媲美的，也许只有南宋的马远家族，不过岁月的长河还要往后流淌400多年。

台北故宫博物院珍藏的《江帆楼阁图》，据说是李思训的真迹。

> 李思训，宗室也，即林甫之伯父。早以艺称于当时。一家五人，并善丹青，世咸重之。书画称一时之妙。官至左（《旧唐书》《新唐书》作"右"）武卫大将军，封彭城公，开元六年赠秦州都督。其画山水树石，笔格遒劲，湍濑潺湲，云霞缥缈，时睹神仙之事，窅然岩岭之幽。时人谓之大李将军其人也。
>
> ——〔唐〕张彦远《历代名画记》

用"据说"，是因为有争议。有人说，这幅画和《游春图》一样，都是托名之作，是后人的摹本，原作早已消逝了。也有人说，我们看到的《江帆楼阁图》连摹本都不是，它和李思训的画风完全是两回事。通常认为《江帆楼阁图》是摹本，不早于宋代，该画基本代表了李思训的风格，或者说是以李思训为代表的画派风格。[1]

其实和《游春图》相似，《江帆楼阁图》也是一幅建筑设计图。稍有不同的是，《游春图》是一幅横的设计图，《江帆楼阁图》是一幅竖的设计图。

《江帆楼阁图》画面的左下角，是一丛丛的树，郁郁苍苍，一直分布到左上角的江边。其中有茂盛高大的松树，婀娜多姿的柳树，还有一些叫不出名字的树。翻看古人的画论，很多搞不清的树都一律被称为"杂树"。清朝姚鼐写《登泰山记》，也说泰山"少松""多杂树"。

◀ 图 2-1 〔唐〕李思训《江帆楼阁图》，绢本设色，101.9 厘米 ×54.7 厘米，台北故宫博物院藏

画面中间山石的坡脚延伸向右方，坡脚上有人在闲谈。近处，有人沿着江边行走，骑马的、挑担的、前面开道的、后面护卫的，不一而足。远处是浩渺的江面，有几叶小舟，看上去江面无风，水波不兴，所以小舟显得比较平稳。

图中山石画得比较粗糙，先用线条勾勒出轮廓，然后涂上浓淡不一的颜色。不过，比起《游春图》中的山石画法，这幅画的水平要高很多，主要是通过颜色的浓淡，衬托出了比较强的立体感。说《江帆楼阁图》是建筑设计图，原因在于画家画这些山水、树石、人物、鞍马、水波、小舟时，用意在于营造一片优美、宁静、轻快、舒展的环境，为的是表现此地适宜建房子。

在画面左下位置，树木丛林之间，观者隐隐约约可以看到有个很大的四合院。院子的屋脊是黑黢黢的一列列青瓦，侧面是红墙，前面是高大的廊柱，有人在院子里闲居。

江天阔渺、风帆远泛，长松秀岭、山径层叠，碧殿朱廊、翠竹掩映……在这青山绿水之间，建一栋别墅，是一件很令人神往的事情。千载之后，我们已经看不到当时的别墅，但是还能见到别墅的效果图，也算是我们莫大的幸运。

仔细比较一下《江帆楼阁图》和《游春图》，我们可以发现一个秘密：《游春图》的左半边（准确讲三分之一左右）和《江帆楼阁图》有着高度的相似性。和《江帆楼阁图》一样，《游春图》左半边画的也是一丛丛杂树，中间坡脚向右延伸，上面有两个人在闲游，远方也是浩渺的烟波。如果把《游春图》的左半边图景扩充变化一下，如加上几棵高大的松树，山石再增加一些勾勒，填涂上浓淡不一的颜色，远处添几叶小舟，最重要的，是在丛树之间画上一个四合院，那就是《江帆楼阁图》了。

有人因此判断，《江帆楼阁图》和《游春图》是同一个底本的摹本，那个底本是更早一些的建筑效果图。在摹写的时候，《江帆楼阁图》取其中的一部分，再做一些扩充，就成了现在的样子。这一判断，似乎还是有一些道理的。

说"似乎"，是另有一种可能，那就是李思训师法展子虔。《江帆楼阁图》本

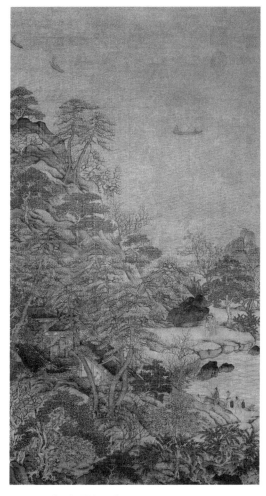

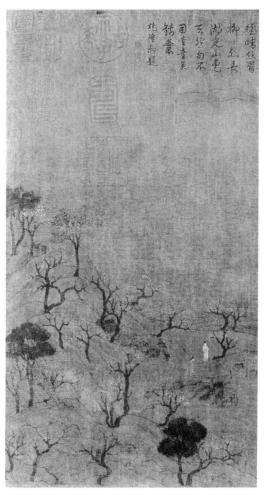

图 2-2 《江帆楼阁图》　　　　　　　　图 2-3 《游春图》局部

来就是直接模仿《游春图》的构图、立意、画法，但有一些变化出新，主要在于画面的某些"扩充"，而这种扩充意义非同寻常。因为，画面中的房子已经显得越来越不重要，重要的是树木、山石、游人、风帆，山水画的各种画面要素更加凸显出来。

　　所以说，从《江帆楼阁图》开始山水画脱离建筑效果图的圭臬，成为独立的绘画种类。

其实，即使《江帆楼阁图》不是李思训的作品，即使李思训连据称摹本的作品也没有传世，中国画史还是会记载这个名字。原因在于，李思训开创了"青绿山水"的画派。

中国山水画萌芽于晋。起初人物画上时兴点缀一些山水，后来逐渐出现独立的山水画创作。不过，由于社会需求不足，人物画基本上还是占据主流。

隋初天下归一，建筑开始兴盛，唐代更是大兴土木之风，建筑开发伴随了大量绘图设计，催生独立山水画的时代条件渐渐成熟。例如，唐太宗曾将隋朝著名的仁寿宫整体改建为九成宫，欧阳询有一篇著名的书法作品《九成宫醴泉铭》记载的即是此事。其后，武则天在洛阳造明堂，唐玄宗在骊山造温泉宫，当时大大小小的工程，不计其数。[2]

建造这些宫观，第一步工作是设计图纸，展子虔是这方面的高手，在他之后有两个人很有名，一个叫阎立德，一个叫阎立本。一般人只知道阎立德、阎立本兄弟俩是著名的人物画家，却不知道他们还是著名的山水画家兼高级建筑设计师。

说他们是人物画家，当然不错。阎立本画的《步辇图》《历代帝王图》都是不朽之作，但同时他们还承担着更重要的任务。阎立德在唐初曾奉命造翠微宫、玉华宫，造得很不错，皇帝很高兴，任命其为工部尚书。阎立德死后陪葬昭陵，能得到这种特殊荣誉，和他造了不少好房子直接相关。

阎立本也是负责建设重大工程的官员，不仅担任过工部尚书，后来甚至官至右丞相。既然担任负责人，那就要把房子造好。要造好房子，先要设计好图纸。这些宫观，大多数依山傍水，所以在画效果图的时候，当然也要画山水树石。阎立德、阎立本亲自画建筑设计图，一画就画出了名堂。他们不仅把前辈画图高手杨契丹、展子虔的一套本事学了过来，而且还有所创新，史称"国初二阎，擅美匠，学杨、展，精意宫观，渐变所附"（《历代名画记》）。[3]

"渐变所附"，就是改变了以前山水附着于宫观的状况，使山水画独立起来。六朝多附着于"人物"的山水，隋朝多附着于"宫观"的山水，现在开始真正走到画面的中央。

当然，"二阎"画山水还不够成熟。因为他们的身份是官员，精力主要在管理上，又要画极具有政治、宗教色彩的人物画，主业不能马虎，山水画上的探索难免不够深入。所以此时期"渐变所附"还只是一个"渐"字。直到李思训的出现，画史才得到"刷新"。

> 阎立德，雍州万年人……贞观初，历迁将作少匠，封太安县男。高祖崩，立德以营山陵功，擢为将作大匠。贞观十年，文德皇后崩，又令摄司空，营昭陵……寻受诏造翠微宫及玉华宫，咸称旨，赏赐甚厚。俄迁工部尚书……
>
> 立本，显庆中累迁将作大匠，后代立德为工部尚书，兄弟相代为八座，时论荣之。总章元年，迁右相，赐爵博陵县男。立本虽有应务之才，而尤善图画，工于写真，《秦府十八学士图》及贞观中《凌烟阁功臣图》，并立本之迹也，时人咸称其妙。
>
> ——《旧唐书》

李思训，是中国画史上第一个专攻山水的画家。

首先，这里有个问题值得深究：这位大李将军为什么有雅兴画山水，而且"专攻"？这个问题还可以扩展开来，那就是：展子虔、阎立德、阎立本，以及其他很多人，为什么要画画？

早在先秦时期，孔子就谈到艺术的重要性。在孔子看来，"志于道，据于德，依于仁，游于艺"（《论语·述而》），即首先要以学道为志向，然后要遵循德范去做人，再次要以仁为皈依，最后，还必须涉猎各种艺事（通常指礼、乐、书、数、射、御，包含后世的艺术在内），以提高人生修养，获得身心更大的自由。

孔子虽然对"艺"并不轻视，但主要还是服务于建立社会伦理规范，即提倡"仁学"，而非做专业画家。南北朝时期的颜之推甚至认为"艺不须过精"，并把书画视为"猥役"（《颜氏家训》）。所以，从隋唐到明清，单纯画画的人社会地位并不高。例如，当上宰相的阎立本，位高权重，但是因为他画画不错，有人叫顺了嘴，称他

阎画师，他心里非常受不了，认为是对自己莫大的侮辱，回去劝诫子孙永远不得习画。[4]

既要"游于艺"，又不能单纯做画师、画匠，以画谋生，最佳的方式是做官，业余以画自娱，像庄子倡导的那样，在艺术世界里让精神"逍遥游"。例如，颜之推的后人颜真卿，后世以书法闻名，实际上颜真卿曾官至礼部尚书、太子太师，书法并非他的专职。

中国绘画人物、山水、花鸟三大分科之中，山水更适合自娱自乐，因为山水能更好地舒张心灵。在山水画中，咫尺千里、包天孕地、远离尘嚣、思游万古，很多世俗之事可以弃之一边，很多世俗之人可以置之不理，独享那一份精神的自由、畅快、淋漓。

画中惟山水最高，虽人物、花鸟、草虫未始不可称绝，然终不及山水之气味风流潇洒。

——〔明〕唐志契《绘事微言》

如此，一批官僚在奉命完成建筑设计任务的同时，搞一点"私房活"，放松放松心情，是很容易理解的。

阎立本、李思训等在宫观设计之外，把可以自由表现的山水部分逐渐加强，并且赢得周围人的广泛赞许时，脸上展露的一定是愉快的笑容。这种愉快，比单纯做官要吸引人得多。例如《历代名画记》就说阎立本"性之所好，终不能舍"。

也因此，有这批天分极高、又有创作热情的人参与，才可能把起初只要一般画工完成的建筑设计图，"提档升级"到一片新天地，山水画艺术从此步入一个自觉的时代。

因为李思训专攻山水，所以他有可能比展子虔、阎家二兄弟走得更远。

首先，李思训画画舍得花时间，精工细描。据说唐天宝年间，有一天唐玄宗突然思念起嘉陵江的美景，就让吴道子和李思训一起画了给他看。吴道子只用一天时

间，就把嘉陵江三百里的山水都画出来了，而李思训硬是画了三个月。不过，唐玄宗看了都很喜欢，说"李思训数月之功，吴道子一日之迹，皆极其妙也"。[5]

当然，这个故事有致命的漏洞。因为天宝年间起始于公元 742 年，李思训去世是在开元六年，即公元 718 年，人都死去二三十年了，又怎么去和吴道子一起作画呢？

其次，李思训的画注意用色，画得比较富丽堂皇。展子虔的山水画，也注意到用色。他一般用青绿着色，但缺点在于着色上不区分浓淡，山石没有强烈的立体感。李思训在这方面有突破、有创新，青绿为质，金碧为文，阳面涂金，阴面加蓝，注意在用色上区分轻重、缓急、浓淡、深浅，既画得金碧辉煌、豪华富丽，又显出远近、前后、高下之别。

李思训这种创作特点，一方面和当时山水画的总体风格有关，另一方面也和他的身份契合。毕竟李家是宗室，出身富贵，性格气质上与富丽堂皇相通。相比展子虔，李思训在色彩技法上高明许多，因此后世称李思训为"青绿山水"创始人。

最后，李思训提升了山水画的地位。在很长一段时间里，中国画史上居第一位的是人物画。六朝三大画家，顾恺之、张僧繇、陆探微，都是著名人物画家。六朝其他有名的画家，如卫协、曹不兴等，也是以画人物为主。"画圣"吴道子更是以人物画出名。曹仲达、张僧繇、吴道子、周昉四个人的线条艺术，被画史称为"四家样"，都是指人物画。南朝谢赫写《古画品录》，就根本没有记录山水画。

四家样　中国美术史上四种佛教人物绘画样式，分别指南朝梁张僧繇的"张家样"、北齐曹仲达的"曹家样"、盛唐吴道子的"吴家样"、中晚唐周昉的"周家样"。源出《历代名画记》："至今刻画之家，列其模范，曰曹、曰张、曰吴、曰周。"其中，曹仲达所画人物笔法刚劲稠密，衣衫紧贴身上，犹如刚从水中出来一般，吴道子所绘人物笔法圆转飘逸，衣带宛若迎风飘曳之状，故又有"曹衣出水，吴带当风"之称。

《古画品录》 简称《画品》，中国画品评著作。南朝齐谢赫著。一卷。书成于梁武帝中大通四年至太清三年（532—549）间，序论中提出绘画具有"明劝戒，著升沉，千载寂寥，披图可鉴"的社会功能，又提出"气韵生动、骨法用笔、应物象形、随类赋彩、经营位置、传移模写"的"六法论"，作为人物画创作和品评的标准，对后世影响巨大。"六法"后来引申为中国画的代称，或理论和技法的总称。书中将三国吴曹不兴及其后的画家27人，分为六个品级，加以评论优劣，是中国第一部系统品评绘画的重要著作。其后，有隋代姚最著《续画品》、唐代僧彦悰著《后画录》、李嗣真著《续画品录》。

在隋朝展子虔等人的努力下，山水画开始独立，到唐朝阎家二兄弟手里，山水画已"渐变所附"，呼之欲出，李思训把握住了时代的机遇，历史也记住了李思训。

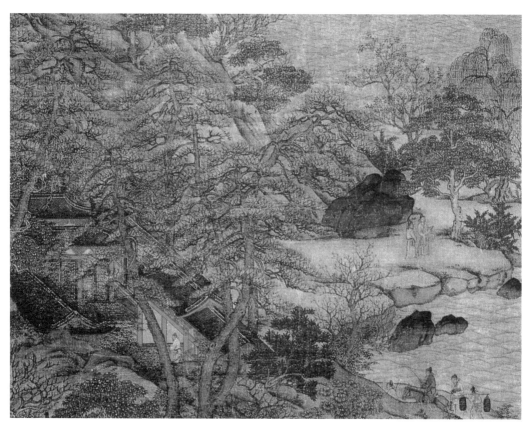

图 2-4 《江帆楼阁图》局部

从李思训开始，山水画真正成为与人物画比肩的独立画科。

不过，李思训的山水画并非最好，至少在某些方面，他的儿子李昭道要胜出一些。

李昭道，人称小李将军，但李昭道并没有当过将军，只是顺着他父亲的名号习称而已。小李将军的画得李思训真传，当时有人评价比他父亲画得更繁巧。虽然起初在笔力上不及他父亲，但后来有了超越。

> 思训子昭道，林甫从弟也。变父之势，妙又过之。官至太子中舍，创海图之妙。世上言山水者，称大李将军、小李将军。昭道虽不至将军，俗因其父呼之。
>
> ——〔唐〕张彦远《历代名画记》

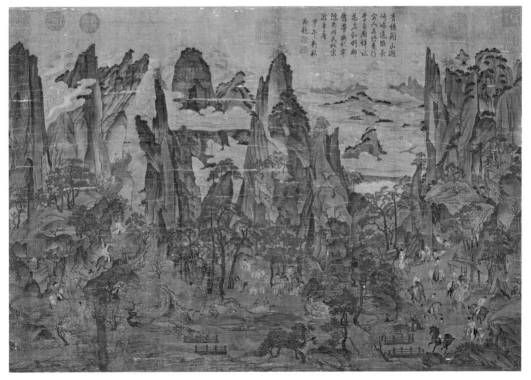

图 2-5 〔唐〕李昭道《明皇幸蜀图》（传），绢本设色，55.9 厘米 ×81 厘米，台北故宫博物院藏

现藏台北故宫博物院的《明皇幸蜀图》，据说是李昭道的手笔。该画是以山水景物为主的历史故事画，表现安史之乱唐玄宗率众逃难蜀中，途经飞仙岭下，御马在一座小桥旁迟疑不前的情景。画面的确很繁复、细腻，画了许多随从、山峰、鞍马、小桥、蹊径，构图雄奇、意趣微妙、丘壑峻峭，空间处理上也不错，给观者强烈的深远之感。但和《江帆楼阁图》相比，《明皇幸蜀图》中的山石、树木，勾勒的线条很轻细，笔力上显得弱一些。

后来李昭道悉心钻研，致力改变父亲的画风，把比较纤细的线条变得较为粗犷，这样在画作的气势上，就胜过了他父亲。李林甫的山水画，被评价为"小类李中舍"，而不说类李思训，充分说明"二李"的画风有质的区别。

李昭道之所以能在李思训的基础上推陈出新，主要得益于吴道子。

李思训出身豪贵，虽然专攻山水，但是个性比较内敛，线条相对传统，像春蚕吐丝。线一细，表现力就弱，勾勒山石、树木的基本轮廓还可以，山石的形质就没有办法充分表现，要表现也只能依靠填涂色彩，这样不仅画的风格比较单一，气势也不强。

吴道子就不一样了，他少年孤贫，长期生活于社会底层，性格上放浪不羁、好酒纵气。他笔下的线条，常常根据自己的心情、精神，运用提、按、转、折、轻、重、松、实、速、徐、缓、急等多种方法，其线条有粗、有细、有方、有圆、有曲、有折，而且一根线条之中也有变化，"方圆平正、高下曲直、折算停分、莫不如意"。[6]

吴道子的山水画线条，主要来自他的人物画实践。苏轼看过吴道子的画以后，曾经评价说吴道子画画很豪放，下笔的时候像疾风暴雨，"笔所未到气已吞"。不过，为人豪气，作画气势磅礴，当然是好的，但一味豪气，不顾细节，画就显得气势有余而韵味不足，这也就能理解为什么他画"嘉陵江三百余里山水，一日而毕"了。

李昭道掌握了李思训的色彩技巧，又吸收了吴道子的线条奥妙，集中了吴道子和李思训两人身上的优点，终于把山水画发展到一个新的境界。所以，后人评价说，"山水之变，始于吴（吴道子），成于二李（李思训、李昭道）"（《历代名画记》）。[7]

当然，李昭道由于早年出身富贵，思想、审美趋于富丽豪华，安史之乱时跟着

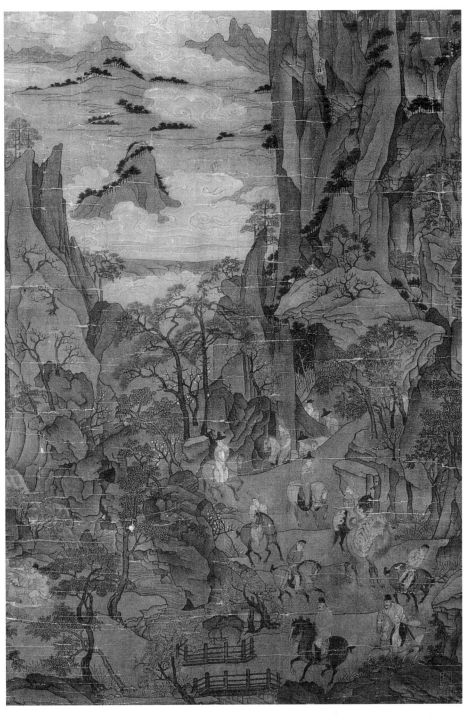

图 2-6《明皇幸蜀图》局部

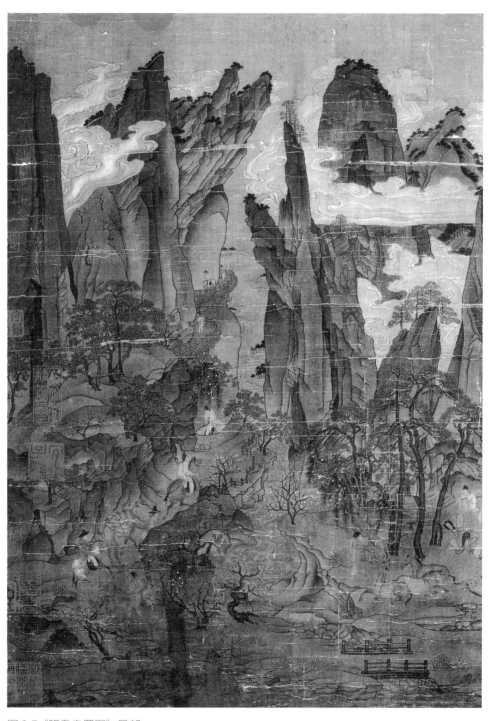

图 2-7《明皇幸蜀图》局部

皇帝逃难，到巴蜀地区转了一圈，画风变化很多，气势开始上去。可惜巡游时间不长又转回来了，日子又开始安逸。所以他的画，总体上还是比较艳丽，没有脱离青绿的圈子，一度有一些改革，很快又回到老路，十分可惜。

长江后浪推前浪，在青绿山水流行了一阵子之后，水墨山水渐渐兴起。晚唐、五代、北宋时期都是水墨山水的天下，青绿山水几乎无人问津。直到北宋后期一个天才少年的出现，才让世人重新认识到青绿山水的价值和魅力。这位少年生命短暂如流星，但其流传的唯一作品《千里江山图》（详见本书第八章），被列入中国十大传世名画，成为东方艺术之林的一朵奇葩，光耀千秋。

> 水墨山水　中国山水画两大体系之一。指单纯用水墨所作的山水画，以笔法为主导，充分发挥墨法的功能，讲究"墨分五彩"，基本要素是单纯性、象征性、自然性。相传始于唐代，王维最先提出"水墨为上"，成于五代，盛于宋元，明清及近代继续有所发展。唐宋时期多用湿笔，元人开始用干笔，墨色更加多变，在中国绘画史上占有重要地位。

李思训，当为后继有人而欣慰！

注 释

1　参见傅熹年《论几幅传为李思训画派金碧山水的绘制年代》，载《文物》1983 年第 11 期。

2　隋唐时期因为大兴土木而促进山水画的勃兴，参见陈传席著：《中国山水画史》，第 51—55 页，南京：
　　江苏美术出版社，1988 年版。

3　该句俞剑华先生断为"国初二阎，擅美匠学，杨、展精意宫观，渐变所附"，则主语为杨、展，句意完全变化，
　　不确。参见俞剑华编：《中国古代画论类编》（修订本），第 603 页，北京：人民美术出版社，2007 年
　　第二版。

4　参见陈传席著：《中国绘画美学史》，引言，北京：人民美术出版社，2002 年版。

5　《太平广记》卷二百一十二《吴道玄》，引自陈高华编：《隋唐画家史料》，第 184 页，北京：文物出版社，
　　1987 年版。

6　元代汤垕《画鉴》，引自陈高华编：《隋唐画家史料》，第 220 页，北京：文物出版社，1987 年版。

7　关于唐代山水画演变，特别是李昭道的贡献，详细论述见陈传席《论"山水之变，始于吴，成于二李"——
　　澄清唐代山水画史上的一个问题》，载《新美术》1983 年第 3 期。

三　北派画风看匡庐

——〔五代〕荆　浩

五代，是一个乱世，却成为中国山水画的第一个高峰时期。

五代先是朱温建立后梁，几乎天天打仗，天天杀人，特别是科举出身的官员和门第高贵的士人，有许多被他杀死后抛到黄河里面去了。随后，李存勖建立后唐，本来大有作为，却因宠幸伶人而很快灭国。又有后晋石敬瑭勾结契丹，割让燕云十六州，甘做儿皇帝，从来不知斯文为何物。后晋、后汉两朝都是武夫当道，开封、洛阳数百里成为人间地狱。只有到了后周郭威、郭荣手上，情况才稍微好转了一些。可惜他们去世太早。最终，赵匡胤"黄袍加身"，终于结束了几十年的梦魇。

清朝诗人赵翼说："国家不幸诗家幸，赋到沧桑句便工。"其实，还有一种情况，那就是国家不幸画家幸。从隋唐以来，一直在发展，但是又一直没有什么突破的山水画，在唐末五代放射出了奇异的光彩。起初，是一点两点星星之光，随后成为燎原之火，一直闪耀到了今天。

为什么国家不幸画家幸？主要原因之一是山水画契合了文人的情怀。自古以来的文人，常常邦有道则仕，邦无道则隐。在五代这样一个乱世，做官很不靠谱，有时候命都保不住，更不要谈

光宗耀祖了，文人的明智选择是逃避。但是隐居山林的文化人总是要找一些寄托才行，拿什么作寄托？诗文、书法、绘画都可以。荆浩，正是一个长期隐居山林、以山水画为寄托的人。

荆浩　五代后梁画家。字浩然，沁水（今属山西）人，隐居太行山洪谷，号洪谷子。擅画山水，常携画笔摹写山中古松，自称兼吴道子用笔与项容用墨之长。首创山水画中全景构图及皴法和水墨晕章的表现技法，对中国山水画发展起到关键性作用。著有《笔法记》，存世《匡庐图》传为其作品。

荆浩，唐末出生，五代去世，早先是个儒生，能写文章、作诗，但是生不逢时。在天下大乱的唐末，他官也不做了，隐居于家乡太行山中，自种自食，倒也怡然自乐。

隐居的人闲暇时间本来就多，又据推测荆浩无妻，没有家室拖累，就更加无事可做，整天在山林里转悠，满眼看到的都是古松、怪石、祥云、绮霞、奇峰、流瀑……生活真是很美好啊！时间长了，难免有作画的冲动。于是带上笔和纸，开始写生，据荆浩自己说，他画了不下万株松树，笔下渐渐有了些模样。

现藏台北故宫博物院的《匡庐图》，宋代以来就被认定为荆浩的真迹。即使不是真迹，也基本上代表了荆浩的风格特色。这幅画比较大，如果装裱起来挂在现代城市的房子里，还显得有些委屈。

画得大不稀奇，难得的是还画得十分精细。房子的屋脊，屋脊上的瓦楞，屋旁的栅栏，栅栏上的格挡，都画得清清楚楚，一丝不苟。这至少说明一点，五代时期，画家们大手笔的山水画创作欲望开始凸显，创作的底气充足，驾驭复杂画面的能力提高，山水画开始高度成熟起来。

荆浩，字浩然，河南沁水人。业儒，博通经史，善属文。偶五季多故，遂退藏不仕，乃隐于太行之洪谷，自号洪谷子。尝画山水树石以自适。

——〔北宋〕刘道醇《五代名画补遗》

匡庐指庐山，《匡庐图》当然就是庐山的写照。但是，这里有两个问题：

第一，荆浩长期隐居太行山，太行山在山西，庐山在江西，两个地方离得比较远，古代交通不便，荆浩有没有到过庐山是个问题，画庐山就更值得怀疑。第二，《匡庐图》里画的山，从特征上看，山峰峻厚、石质坚挺，长松巨木、气势雄伟，不像庐山，完全是北方山石的风格。

所以，有人认为《匡庐图》不是荆浩画的，也有人说荆浩画的是北方的山，但因为庐山在荆浩心里地位比较高，所以托名庐山。

要解释这个疑惑，先要从匡庐的名称说起。

匡庐代指庐山，是有来历的。据说在殷周时期，有个叫匡裕的人，性格洒脱，不爱拘束，曾经与一位仙人一起游玩庐山，很是喜欢，于是就在庐山建房子住了下来，所以后人就把庐山叫作匡庐。这里的"匡庐"，其实可以理解为高人逸士隐居的地方。

荆浩在太行山隐居，和匡裕在庐山生活差不多，我以为荆浩写《匡庐图》，实质上是摹写他心中的隐居生活，而不必拘泥于实际位置，这样解读或许能和荆浩的心灵更好地沟通。

比起《游春图》《江帆楼阁图》来，《匡庐图》在笔法、墨法、构图、意境方面都高明许多。一般人看山水画，不知道看什么，其实说穿了，也就是看山、看石、看树、看水……不同地区的山、水、树、石的特征不一样，画家需要用一定的技法把这些特征画出来，还要能营造出一定的意境和美学风格。

> 皴法　"皴"本来是指皮肤受冻而开裂，在山水画里指表现山石、树木纹理的一种手法，主要是在勾出山石、树木的轮廓线以后，用不同层次的墨色、不同方式的运笔，显示出山石、树木的构造和阴阳向背，表现出山石、树木的立体感。

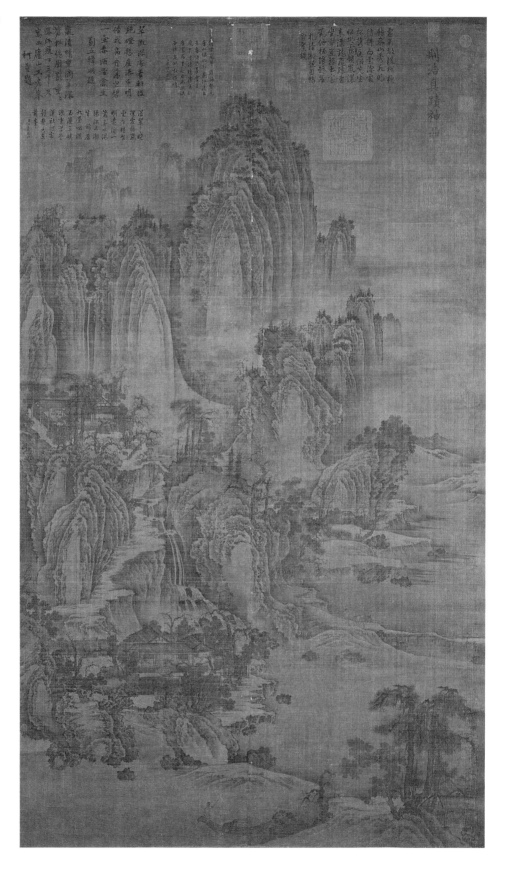

用绘画能够表现出一定特征的，是一般画家；能够表现出鲜明特征的，是大家；能够在鲜明特征基础上，创造出自己样式的，是大师；能够在鲜明特征、独创样式基础上，表达出独特精神和意境的，是巨匠。

说荆浩是巨匠，也许有人反对，但毫无疑问他可以被称为大师。之所以称荆浩为大师，一是因为他的画已经能够抓住山水的特征，二是因为他开创了北派山水的样式，有独创的风格。表现山水特征，主要是技法的进步；创造自己的风格，主要是构图、立意、境界的提升。在这两个方面，荆浩都有不俗表现。

首先，荆浩的山水画在技法上有质的飞跃。

艺术家往往不愿多谈技法，好像一谈技法，就低俗、浅薄。其实技法是艺术的基础，高超的艺术当然应该远离做作、雕琢，应追求随心所欲、秋水无痕，但是，在最初的学习阶段，在追求创新突破的过程中，不讲究一定的技法是不行的。

山水画的发展，当然也不例外。山水画的基本技法是"皴、擦、点、染"，其中最主要的是"皴"。早期山水画没有皴法。《游春图》中画山石，在勾出轮廓后就开始涂色。《江帆楼阁图》也是先勾出轮廓，再涂色。单纯涂色，不仅山石的立体感不足，显得单薄，而且在表现远近高低的距离感上，也有些力不从心。

距离产生美。中国画不像西洋油画，可以不断叠加色彩。但是，艺术之神赐予中国一样独有的东西，那就是墨。依靠中国特有的墨，幻化出五彩，不仅可以弥补不能叠加色彩的不足，而且具有简洁丰富的艺术表现力。不用青绿重彩，主要依靠水墨的枯、浓、淡、清（有时也包括淡设色），就可以画画，再运用一定的皴法，还可以画出很精美的山水画，的确是一件神奇的事情。

《匡庐图》就是这样一幅水墨画。

世间很多事情，往往看上去简单，但做起来很难。水墨水墨，除了水，就是墨，很简洁、很单纯，要化单纯为复杂，把水墨非凡的表现力真正"表现"出来，并非

◀ 图 3-1〔五代〕荆浩《匡庐图》，绢本水墨，185.8 厘米 ×106.8 厘米，台北故宫博物院藏

图 3-2 《匡庐图》局部

易事。

展子虔、李思训的时代，画家对水墨缺乏研究，未能取得重大突破。所以隋至唐初，是青绿山水画的时代。中唐时期出现了一位不可多得的人才，开创了"水墨山水"的新天地，山水画大大向前发展了一步。正是因为这样一位奇才，为荆浩提供了巨人的肩膀，才使荆浩得以登上画坛的高峰。

这位奇才，是唐代著名诗人王维。

王维，字摩诘。开元初擢进士，官至尚书右丞。家于蓝田辋川。善画，尤精山水。观其思致高远，出于天性。初未见于丹青，时时诗篇中已有画意。盖其胸次潇洒，落笔便与庸史不同。

——〔元〕夏文彦《图绘宝鉴》

王维年轻时候就喜欢画画，一边写诗，一边画画，诗有禅意，画有哲理，人称"诗中有画""画中有诗"。[1]

王维最初画画风格学李思训，喜用大青绿手法，与他早期的诗一样，"一剑曾敌万人师"；后来经历了人生的坎坎坷坷，思想大变，"晚年唯好静，万事不关心"。思想一变，画风也跟着变，青绿画得少了，开始画比较柔和淡雅的水墨山水。

摒弃刚劲有力的勾斫，改用漫不经心、变化随意的线条勾出山石的轮廓，再用水把墨破开来，在山石上精心渲染，染出凹凸、高低、向背等不同造型，画风显得静静的、淡淡的，没有火气，没有棱角，没有冲动。

王维的水墨画构图多用平远法，常写一些山林小景，还喜欢画雪景，和他写的诗十分相通："明月松间照，清泉石上流""渡头余落日，墟里上孤烟""返景入深林，复照青苔上""江流天地外，山色有无中""隔牖风惊竹，开门雪满山"……

因为王维独创"水墨"技法，所以苏轼评价说，吴道子虽然画得不错，但本质上还是个画工，而王维的画，仿佛仙鹤飞离樊笼，很沾上一点仙气，比吴道子要高出一筹。要知道吴道子是"画圣"，王维比"画圣"还高明，恐怕只能称"画神"了。明代的董其昌，更是把王维抬举为"南宗画之祖"。[2]

当然，把王维抬得过高，也是不对的。客观来说，王维的水墨技法还不是很成熟，至少在表现山石质感上面，皴法还不很地道，效果也不够突出（另有专家认为王维画"水墨山水"系以讹传讹，并非史实）。

图 3-3〔唐〕王维《江干雪霁图》（传）局部，绢本设色，31.3 厘米 ×207.3 厘米，日本小川家族藏

荆浩填补了这一空白。荆浩一辈子生活在山林之中，天天琢磨怎样画山、画水、画树、画石，又有王维在前面探索开路，做出榜样，他当然会进步得更快一些。

《匡庐图》可以证明这一点。欣赏《匡庐图》，首先映入眼帘的是远远近近、大大小小的山峰。这些山峰，很有纵深感，重重叠叠，起起落落。表现山峰的层次，已经逾越了单纯勾线条、涂颜色的初级阶段，更多依靠浓淡不一的墨色和各种笔法，精心渲染，区分出前后距离。

石头的画法和山峰类似，也是用浓淡不一的墨色，加上不同的笔法，凸显出立体感。在表现山石时，有的用淡墨平涂，有的用浓墨衬托；有的用侧笔粗粗点点，有的用碎笔随意抹抹；有的地方故意留白，留出一片光亮，有的地方用团墨点染出一片幽深。

夫画道之中，水墨最为上。肇自然之性，成造化之功。或咫尺之图，写千里之景，东西南北，宛尔目前，春夏秋冬，生于笔下。

——〔唐〕王维《山水诀》

吴生虽妙绝，犹以画工论。摩诘得之于象外，有如仙翮谢笼樊，吾观二子皆神俊，又于维也敛衽无间言。

——〔北宋〕苏轼《凤翔八观》

特别是在用笔方面，荆浩不是只用笔尖，而是综合运用笔肚、笔根；也不仅仅是中锋，而是有边锋、侧锋、逆锋，充分表现出山石树木的质地结构、脉络纹理。这正是独立意义上的"皴法"。

后人把这种不同的运笔效果，称为不同的皴法。例如，继荆浩之后，董源有"披麻皴"，范宽有"雨点皴"，郭熙有"卷云皴"，李唐、马远有"斧劈皴"，王蒙有"解索皴"，倪瓒有"折带皴"，还有什么"拖泥带水皴""泥里拔钉皴"……

凡山水画大师级人物，基本都有自己的皴法，现代画坛的巨匠傅抱石，正是以其开创的"抱石皴"享誉中外的。中国台湾当代著名画家刘国松，独创"抽筋剥皮皴"，被人惊为鬼斧神工。荆浩的皴法，被后人称为"鬼脸皴"。

其次，荆浩在山水画构图、立意上也创造了自己的风格。

《匡庐图》的构图，主峰置于中轴线上，上面留天、下面留地，上突巍峰、下瞰穷台，同时蕴含了主次、错落、勾连、参差、远近、高下、虚实、藏露等多种因素，既空又满，既虚又实。山峰耸峙是静美，流泉飞瀑是动美。近处"江流天地外"，远处"山色有无中"。《匡庐图》成为中国画特有空间模式的经典写照。

在大片层叠、起落的峰谷之中，有高阁、寺院、苍松、丛林、小桥、弯道，有人在行走、划船，有毛驴在运物、赶路，景象十分丰富，但密而不乱，疏而不散。画面右下角是临水浅坡，为了不显得过于空疏，加上了两株高大的松树，枝叶十分茂密。左半边，一人用力撑船，准备靠岸，舟头微微翘起，动态感十足。

整个画面溟溟漠漠，缥缥缈缈，漫布着一股空灵、萧疏、旷远之气。

荆浩的画，很好地表现了中国北方山水的特征。例如，山势巍峨峻峭，石头圆中带方，刚劲坚硬，树木曲中见直，高大挺拔，与南方山石的松软、树木的秀逸成鲜明对比。后来北宋的关仝、李成、范宽，都学荆浩，把北方山水的画风几乎发展到了极致，被画史称为"三家鼎峙，百代标程"。再后来元代的黄公望、倪瓒，明代的文徵明、唐伯虎等，都一致尊崇荆浩为山水画大宗师。

正因此，荆浩被称为"北派山水"的开创人，用他独特的形式表现出了让人难以忘怀的特征。宋朝梅尧臣还有句特别的评价："范宽到老学未足，李成但得平远工。"[3] 可见荆浩画史地位之高。

荆浩不仅是一位出色的画家，还是十分伟大的绘画理论家。荆浩的理论，得益于他画画的经验总结；荆浩的画，又得益于他理论的直接指导。荆浩以长期的实践为基础，经过深入思考，总结出专题论文一篇。题目有人说叫《山水诀》，有人说叫《山水论》，通常叫作《笔法记》。

荆浩早在一千多年前就在《笔记法》中详细指出，山水的不同部分，是不同的"物象"，要把山水画好，首先要明白"物象之原"。山水"物象"是哪些呢？荆浩曰：尖的叫峰，平的叫陵，圆的叫峦，相连的叫岭，有穴的叫岫，峻壁叫崖，崖下叫岩，路通山中叫谷，不通叫峪，峪中有水叫溪，两山夹水叫

涧……林林总总，如数家珍。

对照荆浩的理论，再来解读《匡庐图》，是很有意思的事情。

首先，荆浩指出：

> 画者，画也，度物象而取其真。物之华，取其华，物之实，取其实。不可执华为实。若不知术，苟似，可也。图真，不可及也……似者，得其形，遗其气；真者，气质俱盛。

这段话大致是说画画要"图真"，就要深入研究"物象"，"物象"华美的背后有实质的精神、气韵，要由"物之华"进入"物之实"，做到"气质俱盛"，也就是形神兼备。

荆浩区分峰、峦、谷、峪、岫、崖、涧、溪，不是出于简单的兴趣，而是深入研究"物象之原"的自觉行动。单讲气韵，容易虚无，而紧扣住物象之原、万物之性，就有了依托。

《匡庐图》画"峰"，尖尖的翠峰如簇；画"岭"，长长的连绵不断；画"谷"，曲曲弯弯，隐隐约约，总是有路可通；画"涧"，两山位置相近，上下的落差较大，水流湍急，似闻水声。画面很多地方，虽然上面峰峦不一，但下面冈岭总是内在相连，林泉掩映，依稀远近，云雾烟霭，轻重有时；画各种树，楸桐椿栎，榆柳桑槐，形质虽然不同，气韵却很一致。

《匡庐图》整体感很强，各种物象甚多，但很统一，原因在于荆浩很好地把握了"物象之原"，反映了"物象之性"，这正是坚持"图真"的结果。

其次，荆浩还提出了好画的四个评价标准：神、妙、奇、巧。

神："亡有所为，任运成象。"即无所用心，一切是那么自然，技巧和精神高度融合为一体。

妙："思经天地，万类性情，文理合仪，品物流笔。"即虽然技巧和精神不是完全自然融合，但是依靠思维的运用、性情的把握，精神也可以融入物象。

奇："荡迹不测，与真景或乖异，致其理偏，得此者亦为有笔无思。"即用笔虽然变幻莫测，但是技法和物象是偏离的，奇虽奇，但不真。

巧："雕缀小媚，假合大经。强写文章，增邈气象，此谓实不足而华有余。"即有一些小聪明，小技巧，但华彩有余，内涵不足。

可以看出，荆浩十分推崇无所用心，道法自然。对奇巧的技法、聪明的雕缀、有笔无思、剑走偏锋，他是不赞成的。

明白荆浩心中的标准以后，他在《笔法记》中的一些评价就可以理解了。例如他说张璪"笔墨积微，真思卓然，不贵五彩，旷古绝今"，王维"笔墨宛丽，气韵高清，巧写象成，亦动真思"，李思训"理深思远，笔迹甚精，虽巧而华，大亏墨彩"，吴道子"笔胜于象，骨气自高，树不言图，亦恨无墨"，项容"用墨独得玄门，用笔全无其骨"……

可见，荆浩很欣赏张璪在水墨山水上的创造精神。王维也不错，既有笔墨又有气韵；李思训要差一些，笔法虽好，墨法不行；吴道子是有笔无墨；项容是有墨无笔。所以，荆浩决心融合吴道子和项容的长处，"采二子之长，成一家之体"。[4]

《匡庐图》既有笔法，勾勒物象时很有骨气，卓然成形，又有墨法，自然合度，变化无迹，而且笔墨技巧又完全服从于画面山水气韵、精神的需要，似乎有一种深不可测的玄机在画面中跃动，冥冥中契合了某种宇宙精神。

荆浩在《笔法记》中对古松发出这样的赞美：

不凋不容，惟彼贞松。势高而险，屈节以恭。

叶张翠盖，枝盘赤龙。下有蔓草，幽阴蒙茸。

如何得生，势近云峰。仰其擢干，偃举千重。

巍巍溪中，翠晕烟笼。奇枝倒挂，徘徊变通。

下接凡木，和而不同。以贵诗赋，君子之风。

风清匪歇，幽音凝空。

　　诗言志，其中体现了一位忘名利、去杂欲，躬耕而食、孜孜不倦的伟大艺术家的高洁人格！

　　千载寂寥，披图可鉴。

注 释

1　王维不仅是唐代著名诗人，也是享有盛名的音乐家，同时在书法、绘画上成就突出，这是他能够做到"诗中有画""画中有诗"的原因所在。评语来自苏轼《书摩诘〈蓝田烟雨图〉》，引自陈高华编：《隋唐画家史料》，第256页，北京：文物出版社，1987年版。

2　王维在山水画史上的地位之高，主要在于思想。画史发展的特点，技巧往往今胜于昔，但在思想上今不如昔。

3　《王原叔内翰宅观山水图》，《宛陵先生集》卷五十，引自陈高华编：《宋辽金画家史料》，第70页，北京：文物出版社，1984年版。

4　《图画见闻志》卷二《纪艺二》，引自陈高华编：《宋辽金画家史料》，第68页，北京：文物出版社，1984年版。

四　平淡江南观待渡

——〔五代〕董　源

在北方荆浩开创雄伟峻厚北派画风的同时，经济发达、战争较少的南方后蜀和南唐，画坛呈现的是另一种面貌。

公元 935 年，后蜀孟昶创立了中国历史上第一个国家画院，并在院中为画家设立待诏、艺学、祗候等职务。[1]南唐的中主李璟、后主李煜，不仅自己善词、善画，也设立画院，院中周文矩、顾闳中、王齐翰、卫贤、赵幹等人才济济一堂，山水画得到了空前的发展。

在这一特殊的环境和氛围下，偏居一隅的南唐，诞生了南派山水的著名领袖人物、后世文人画鼻祖——董源。

画院　此指宫廷御用绘画机构。我国历史上很早就有专业画师供职于宫廷。唐代曾在翰林院安置画家。五代十国时，画家比较集中的后蜀、南唐最先设立画院。北宋初为延揽画家，设立"翰林图画院（局）"，按才艺高下，分别授予待诏、艺学、祗候、学生等职衔，徽宗朝一度建立"书画学"，规定肄业和考绩等制度，画院规模一时极盛。南宋重整画院，规模不减北宋。元明清不设和宋代相同的机构，但仍罗致画家为宫廷服务。清代设综合性的"如意馆"，安置若干雕工、画工、艺匠等。

董源（?—约962） 五代南唐画家。"源"一作"元"，字叔达，钟陵（今江苏南京）人。中主时任北苑副使，人称董北苑。擅画水墨或淡着色山水，用状如披麻的皴笔表现山峦，多画丘陵起伏、云雾显晦、溪桥渔浦、汀渚掩映的江南景色，画风平淡天真。兼工龙、牛、马和人物。与巨然并称"董巨"，为五代北宋南方山水画派主要画家。存世作品有《潇湘图》《夏景山口待渡图》《溪岸图》《龙袖骄民图》等。

董源善画，人物、山水、花鸟，水墨、青绿、重彩无所不能。史料记载董源"几于十三科，全备，可谓画林中天纵多能，千古无二"，可见其画艺高超之一斑。

据《十国春秋》记载，李后主有一次召见冯延巳，冯在宫门口转了半天，愣是没敢进去。后主很着急，找人问原因，回答说有个宫娥穿着红锦袍当门而立，把路给挡了。再让人去看个究竟，原来是有人在八尺琉璃屏上画了一个绝世美女。经调查，画美女的是董源，可见董源画人物确有一手。

当然，上面的说法并不可信。冯延巳死于公元960年，961年李煜才即位，哪里来的传召之事呢？但这"妄说"侧面烘托了董源画技之高超。

董源最为后人称道、成就最高的，还是山水画。流传至今最具代表性的有《夏景山口待渡图》《潇湘图》《夏山图》《龙袖骄民图》和《溪岸图》。仅仅这五幅画，就呈现出三种不同风貌。所以明朝董其昌把董源称为"画中龙"，意思是神龙见首不见尾，画风多样，神鬼莫测。

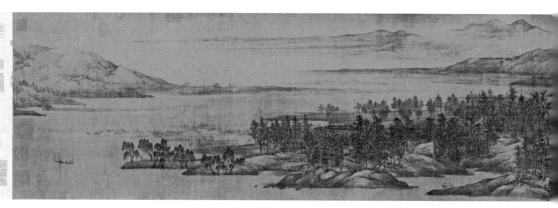

第一种风貌，以《夏景山口待渡图》为代表，还有《潇湘图》和《夏山图》。

《夏景山口待渡图》系辽宁省博物馆镇馆之宝，董其昌题跋"天下第一董北苑"于其上。画面描绘的是江南夏天的景色，概括一下主要是"三山夹两水"。

近山是一片长长的土坡，占据了大半的画幅，坡不高，没有什么石头，基本上算是土丘；中景的山有一部分和近山相接，也是一片土丘，圆头圆脑的，另有一部分在画面左侧，坡脚延伸入水很远，像龙虾的触须；远山还是一片土丘，部分和中景之山连接，若隐若现，略带一些迷蒙。

三山之间，是两片浩荡的水面。说是两片，其实是一个整体，在坡脚断开的水面处连接起来，无波无痕、无鳞无纹，似乎什么也没有，但是令人感到气象万千。

远处和中景的山都是光秃秃的，连树的影子也没有。近山上有成片的树林，这些树都不是很粗壮，但树干比较直，也比较高，向旁边伸出很多枝干，但是枝干都比较细，远看就像一根根树桩。另外，左侧堤岸上有一些柳树，柳枝一律下垂，显得有些呆板。近山坡脚有一些蒹葭，东一撮，西一撮，不少草根淹没在了水中，显得生机勃勃。

山脚水边，房屋临水而建，有渔人在张网捕鱼，树林中有行人挑担、劳作。左侧有一艘船，上有 6 人，2 人摇橹提篙，载着其余 4 人，正向渡口划去，渡口一个穿红衣、戴帽的男子，正翘首期盼，静候船来。

衬在大片水面上的，还有数叶扁舟，显得整个天地万籁俱寂，让人尘心不起，

图 4-1 〔五代〕董源《夏景山口待渡图》，绢本淡设色，49.8 厘米 ×329.4 厘米，辽宁省博物馆藏

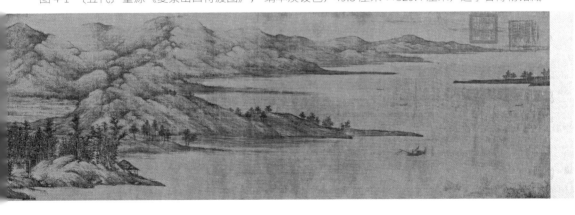

图 4-2 《夏景山口待渡图》局部

神思悠远。观《夏景山口待渡图》，可以领略董源开创的江南画派特点。

北方山石坚硬，雄伟峻厚，风骨峭拔；南方土质疏松，山峦圆润，平淡天真。因此，北方画派突出山石轮廓，常常用线条先勾出外貌，再用比较坚硬的钉头、雨点、短条皴染出山石的凹凸向背；江南画派基本不画轮廓线，山骨隐没，往往用比较柔性、温润的短线条、点子表现丘陵的阴阳明暗。

北方画派的雨点皴逐渐演变为后来的斧劈皴、折带皴；江南画派的雨点皴、短披麻皴演变为后来的长披麻皴、荷叶皴。北方画派以长松、巨石为主，多险峻高山、飞瀑流泉，十分崇高；江南画派以杂树灌木为主，多平沙浅渚、洲汀蒹葭，十分秀美。

北方雄强，南方温润，如同两地人的性格一样。《夏景山口待渡图》是江南画派风格的绝好范本，可谓"平淡江南观待渡"。

《潇湘图》和《夏景山口待渡图》风格相似。占据画面核心的是连绵起伏的大片群山，没有通常的高峰、低谷、丘壑、流泉，只有秃秃、平平、圆圆的一片山岭。近处是大片的水面，平静如砥，无波无澜，苍茫之气充满画幅。从画两边向中间各伸出两片沙碛平坡，坡岸上蒹葭苍苍，芦汀密集，迎风左右顾盼，透露出春天的气息。

远山近水之间有不少游人，虽小实巧。最右边沙碛上，有两个穿红衣服的女子和一个穿白衣服的女子，正往水边走去，滩头是五个戴着帽子的男子，正在击鼓奏乐。中间江面，一艘游船载六人驶来，船头站立两人，摇桨横篙，中间两人，端坐在一把大伞之下，旁边两人，似乎一在击鼓，一在吹箫。画面左边有一组十个人，围成半圆形，四个人在岸上，六个人在水里，好像在张网捕鱼，大家一起用力，正在往岸上拉网。另有七八叶扁舟，点缀在河面之上。

整幅画构图布局比《夏景山口待渡图》要简略一些，但风格一致，烟岚郁苍、云雾显晦、峰峦隐现、溪桥横斜、渔舟唱晚、洲渚掩映、沙碛平展、树木葱茏，展现出一片江南的天真平淡。

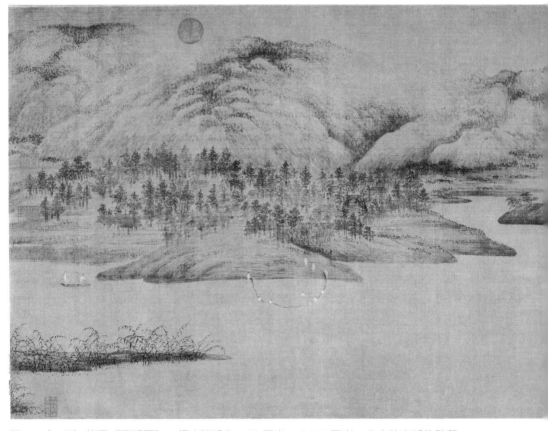

图 4-3〔五代〕董源《潇湘图》，绢本淡设色，50 厘米×141.4 厘米，北京故宫博物院藏

董源平淡天真多，唐无此品，在毕宏上。近世神品，格高无与比也。峰峦出没，云雾显晦，不装巧趣，皆得天真。岚色郁苍，枝干劲挺，咸有生意。溪桥渔浦，洲渚掩映，一片江南也。

——〔北宋〕米芾《画史》

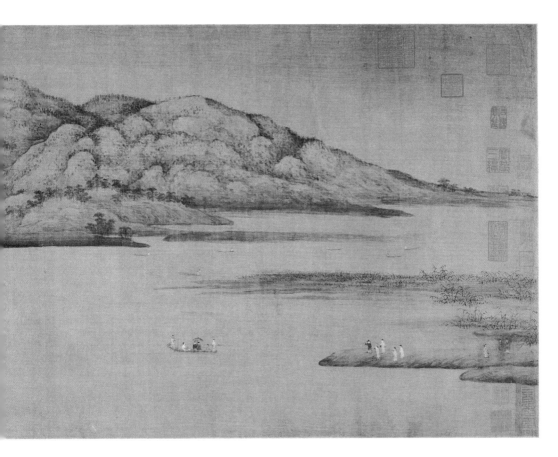

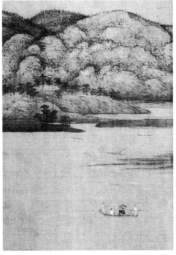

图 4-4 《潇湘图》局部

有意思的是，《潇湘图》和《夏景山口待渡图》所用绢的质地相同，画幅高度基本一致，表现内容也十分相似。因此，有人怀疑是同一幅画被分割成了两幅，或者一个样本，衍生成两幅。如果我们试着各取两幅画之部分，拼接看一看，还真有浑然一体之感。

明朝万历二十五年（1597 年），董其昌在长安得到《潇湘图》，如获至宝，无论到哪里走亲访友，都会带在身边。实际上，这幅画的名字还是董其昌给取的，来自"洞庭张乐地，潇湘帝子游"的诗意。因为董其昌收藏董源的画作还有《秋山行旅图》《夏山图》和《秋山图》，所以他特地把自己的居所称为"四源堂"，可见对董源推崇之至。

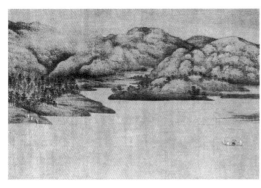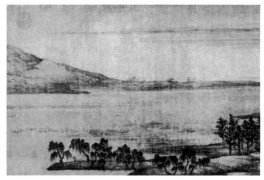

图 4-5 《潇湘图》局部与《夏景山口待渡图》局部

与《夏景山口待渡图》《潇湘图》风格一致的，还有《夏山图》。

相比而言，《夏山图》比《夏景山口待渡图》《潇湘图》更深邃、浓厚、朴茂、华滋。画面多山、少水，冈峦重叠、云树萦绕，空间显得很迫塞，山前后层叠，有四五重，不像前面两幅图只有一两重，水面被山丘、丛林、堤岸、沙碛分隔开来，不像前面两幅图苍茫一气。

构图上虽然很满、很挤，但上面见天空，山腰有云气，山下见流水，虚实相间，无数平直的沙堤上堆积起半球形的冈峦，横的线条中夹以一些短小树木的竖线条，使画面既繁密又单纯，既平实又变幻，呈现出江南丘陵地带幽深、古润、迷离、跳跃的特点。农夫、渔人、游客、牛羊出没其间，浮桥、屋舍、扁舟夹杂其内，好一派

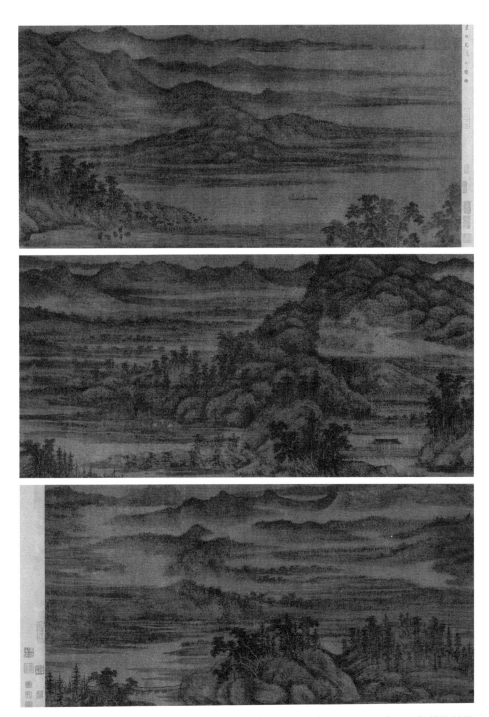

图 4-6〔五代〕董源《夏山图》，绢本设色，49.2 厘米 ×311.7 厘米，上海博物馆藏

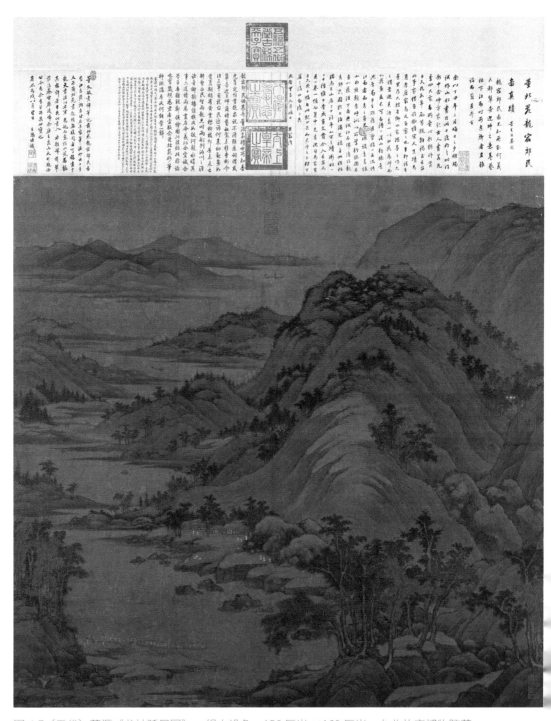

图 4-7 〔五代〕董源《龙袖骄民图》，绢本设色，156 厘米 ×160 厘米，台北故宫博物院藏

田园牧歌景象。

董源山水画的第二种风貌，以《龙袖骄民图》为代表。[2] 远看该画，一座大山横亘在半幅画面上，山峦起伏，无险峰，顶浑圆，生长着很多杂树。左边山坳里有人家居住，门前的树上悬挂着巨灯。右边山脚有桥，有屋宇，有游人，近处有数棵高大的夹叶乔木，旁边是一片平静的水面。山石用长披麻皴，细细长长的线条，用墨很淡，用笔很柔。除了用墨，还兼用色，有青绿山水的味道，表现的仍是江南山丘平淡的风格。

整幅画，树木蓊郁、水面开阔、天高云淡、风光绮丽，有秋日艳阳高照的感觉，很明快。画中有不少人，虽然细微得面目不清，但造型生动，画得一点也不马虎，和同时代李成的山水画中的人物要王晓补笔相比，董源的确是个多面手。

最有趣的是，近处水面上有两艘船，船边竖着彩旗，船上有不少穿白衣服的人和少许穿红衣服的人手拉着手排成一排，船头、岸上的人似乎在敲鼓，究竟要表现什么？有人猜测是在祈雨。

画中整个山势比《潇湘图》中的要高峻得多，土石的表现手法也要硬朗一些，树木精细，着色明艳。史载，董源水墨类王维，着色如李思训，看来的确不假。

> 董源，江南人。事南唐为后苑副使。善画山水，树石幽润，峰峦清深，得山之神气，天真烂漫，意趣高古。论者谓其画水墨类王维，著色如李思训。兼工龙水，无不臻妙。
>
> ——〔元〕夏文彦《图绘宝鉴》

《溪岸图》呈现了传世董源画作的第三种风格。

《溪岸图》号称"中国的蒙娜丽莎"（现代鉴藏家王季迁语），画的是千岩万壑之中，一隐士的数十口居家生活之景（有专家认为表现的是古代著名隐士楚狂接舆听雨观澜的情形）。画中大意可改编为以下情景剧：

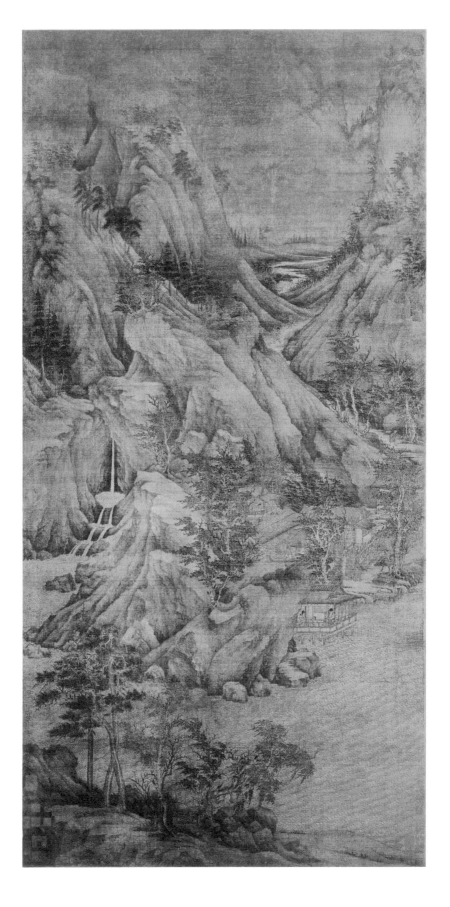

【**时间**】公元 10 世纪，南唐时期某个傍晚。

【**地点**】巍巍大山深处，溪岸草亭内外。

【**主人公**】乌帽长袍的隐士甲某。

【**舞台效果**】劲风吹起，山雨欲来，天空开始阴云密布，时有乌鹊啼鸣。

【**主要场景**】隐士侧坐高椅，凭栏远眺即将到来的风雨；隐士妻子怀抱着婴儿，往同方向眺望，旁边另有一侍者，回望婴儿，身后是一草书屏风。

【**背景一**】近处坡岸上，长松古朴，乔木高大，树叶在风中左右摇曳，起伏不定；一片开阔的水面，微起波澜，水纹清晰可见，如在眼前闪动。

【**背景二**】亭子右边陡峭的山谷里，一帘瀑布奔流而下，似闻水声哗哗作响；远景的山路上雾气弥漫，溪谷中隐约可见一群野雁正飞向天边。

【**背景三**】山谷深处，筑有数间庭院，分楼上楼下。楼上有少妇整理家务，楼下有男子手托一盘，盘中有物。庭中大树参天，庭外栅栏、井台历历在目。

【**背景四**】庭院背面，羊肠小路曲折蜿蜒，有匆忙赶路的行人迎风疾行；栅栏外面，一牧童骑牛已到家门口，牛头低垂，四蹄劲健；另有中年男子，身披蓑衣，扛着劳作工具正通过柴门，庭院厨房内，一妇女正在准备晚餐。

◀ 图 4-8 〔五代〕董源《溪岸图》，绢本设色，221.5 厘米 ×110 厘米，美国大都会艺术博物馆藏

【画外音】

老头子：老伴儿，我回来啦！

老伴儿：叫什么魂，知道了！

老头子：饭做好了吗？我饿坏了！

老伴儿：一整天没见你干什么活儿，就知道吃！

老头子：外面起风了，可能要下大雨。

老伴儿：起风就起风好了，快去帮我打几桶水来。哎，小三子怎么还没回来？

小三子：娘！娘！我又逮到一只大大的蝈蝈！

……

《溪岸图》画风与《夏景山口待渡图》《潇湘图》《龙袖骄民图》等差异巨大，完全像另一画家之作。1999 年美国大都会艺术博物馆围绕此图举办了专场国际研讨会和鉴定活动，有人认为该画是董源之笔，有人认为作者托名董源，其实是五代其他画家之作，有人甚至认为是现代画家张大千的伪作。

最后，专家们动用了最新科技手段，用电脑加强技术，还原了画作曾经修补过的痕迹，发现它的确是年代久远的古画，且左下角隐约还有"后苑副使董元画"的字样。[3]

该画勾染皴擦层次丰富，笔墨含蓄浑厚，树木双钩，八面出枝，用笔顿挫曲折，水面用网巾纹，极其细腻，人物屋宇精密细致，神完气足，这些手法与南唐时期的画作《高士图》《江行初雪图》十分相近。所以，大陆鉴藏家基本认定其为五代之作。

由于画风十分奇特，一些专家认为，如果《溪岸图》真是董源之笔，那么，《潇湘图》等的"名分"就值得怀疑，画史对董源的论述就要重写。也有人据此推测，《潇湘图》可能是后人根据米芾等人对董源画风的评论"克隆"出来的作品，最早是北宋，至迟还可能是元朝人的手笔，所谓"身在江南图画里，令人却忆米元晖"。[4]

而且，董其昌取《潇湘图》之名，也露出重大破绽。因为董源长居南京，所写多为江南山水，未必到过湖南，更谈不上去画湘江，加上画中明显是摆渡、捕鱼之景，甚至还有和尚在舟中，哪里谈得上"帝子游"（"帝子"本指皇帝子女，诗中指尧的两个女儿娥皇、女英随舜赴南方途中死于湘江，后化为女神，常出没湘水岸边）呢？

而董其昌之所以一口咬定《潇湘图》为董源之作，则夹杂了他的私心。因为，《潇湘图》这种平淡天真的风格，和董其昌提出的"南北宗论"契合。董其昌推崇南宗"文、淡、柔、清、润"的画风，《潇湘图》是南宗画风的最佳诠释，说《潇湘图》是董源之作，则董源当仁不让成为南宗领袖，而这个领袖还是董其昌五百年前的本家，如此，很绝妙，很圆满。

图 4-9 《溪岸图》局部

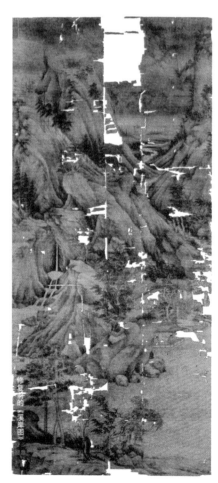

图 4-10
修复前的《溪岸图》

僧巨然，钟陵人。善画山水，笔墨秀润，善为烟岚气象于峰峦岭窦之外，至林麓之间，犹作卵石、松柏、疏筠、蔓草之类，相与映发。而幽溪细路，屈曲萦带，竹篱茅舍，断桥危栈，真若山间景趣也。得董源正传者，巨然为最也。少年时矾头多，老年平淡趣高。

——〔元〕夏文彦《图绘宝鉴》

在时代变迁中，董源的画钵不断有人继承。

南唐的和尚巨然，随董源学画，专攻山水。皴法、点苔法与董源基本相似，均为轻岚淡墨，烟云流润，不温不火。

不过，巨然也有自己的创造。他很少像董源把沙汀浮渚作为主体，而是以高山大岭、重峦叠嶂、层崖深树为主。他在董源"短披麻皴"的基础上，把皴笔线条拉得更长、更绵，人称"长披麻皴"，山林草木也比董源更苍郁、更华滋。

《秋山问道图》是巨然代表作。一座大山，里面层峦复岭，矾头众多，山壑之间有几处茅屋，有高人端坐其中。门前曲径通幽，山中杂树、灌木、草竹交相掩映。也许因为巨然是出家人，图中人物稀少，山水更静谧，更幽深繁复，脱去了尘世的喧闹，增添了一丝荒寒之气。

巨然之后，学董源的有北宋米芾、南宋米友仁父子。

米芾是个游戏人生的人，"衣冠唐制度，人物晋风流"，[5]为人不拘一格，所以画画也不循常理，不喜欢传统的勾皴点染。画出来的山水，没有什么轮廓线，全是用浓淡不一的墨色，渲染出雾气弥漫、云烟缭绕的效果，所以后人称为"米家云山"。

米芾的儿子米友仁继承了父亲的画风，又有一些发扬，因为米芾在书法上用功很多，绘画投入的精力就少，相比而言，米友仁技法比他父亲更纯熟，更为全面。

《潇湘奇观图》是米友仁的代表作。右端一片云海，向左露出一些山巅，接着山巅又淹没在云海中，近处有低矮的山冈。再向左，山峰、水溪、树林、云雾交替呈现。云的画法多为淡墨渲染，没有什么明显的线条痕迹；点的技法很巧妙，远近凹凸，一片朦胧。

这样的画法，不需要精神高度集中，也不需要担心哪一笔没有画好，破坏全图的整体感，甚至一天画一部分，若干天画完也可以，所以很休闲、很宽松，也很独特。

这种"墨戏""游心"之旅，与明朝董其昌的理论相合，所以，董其昌不惜"昧着良心"说"诗至少陵，书至鲁公，画至二米，古今之变，天下之能事毕矣"。[6]

元朝开始，学董源的人陡然多起来，董源画作地位凸显，被尊为"山水之冠"。可以说，元朝赵孟頫、高克恭、"元四家"的山水都是从董源而来的。其中，赵孟頫得其髓，黄公望得其骨，倪瓒得其韵，吴镇得其势……

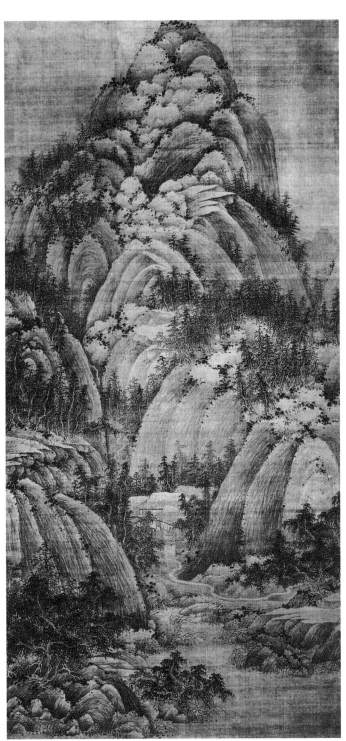

图 4-11〔五代〕巨然《秋山问道图》，绢本水墨，156.2 厘米 ×77.2 厘米，台北故宫博物院藏

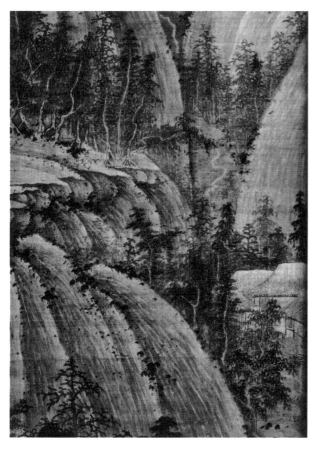

图 4-12《秋山问道图》局部

例如，赵孟頫的《水村图》《鹊华秋色图》在构图、画法上与董源十分接近，只是线条有些变化。王蒙的山水，还能看到《夏景山口待渡图》中皴法的影子。倪瓒的《渔庄秋霁图》与董源的《夏山图》很相似。

北宋时期，关仝、李成、范宽号称"北派山水三大家"。元朝的汤垕（《画鉴》作者）索性将"关仝"替换为"董源"，于是自元朝开始，画史上"北派山水三大家"有了新的排列组合——董源、李成、范宽。

明朝著名画家沈周、文徵明、唐寅等，都从董源身上汲取营养，董其昌更是把董源推为"天下第一"。清朝，除了少数画家，占据主流地位的"四王"（王时敏、王鉴、王翚、王原祁），几乎都是董源的再传弟子。

为什么董源生前身后的"待遇"反差如此巨大呢？

其中原因之一是江南画派的淡墨轻岚、温雅柔润、平淡天真、缥缈轻逸，与元明的时代气象相似。当时整个国家已经度过"盛唐之音"，开始走向"韵外之致"。这种平淡、轻逸、柔曲、纯一，和后世文人追求的意境非常契合，所以董源成为后世文人画的楷模，也就不奇怪了。

但是，这一画风最初的平淡中还有一些少年的天真气息，越到后来，越致穷

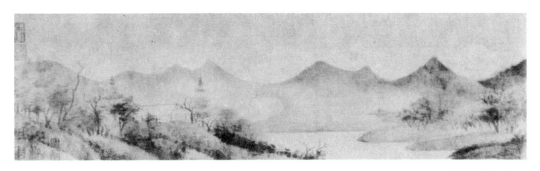

图 4-13〔南宋〕米友仁《潇湘奇观图》局部，纸本水墨，19.8 厘米 ×289.5 厘米，北京故宫博物院藏

途末路，只剩下萎靡、瘫软、做作、虚伪，不时有一些有识之士发出变革的呐喊声。只是，董源已经听不到了，假如他能听到，又将如何？

也许，他会像南宋诗人陆放翁那样悠悠吟诵：

> 斜阳古柳赵家庄，负鼓盲翁正作场。
>
> 死后是非谁管得，满村听说蔡中郎。

注　释

1　关于画院职衔顺序，本书初版时，笔者根据 2009 年版《辞海》，原拟表述为"待诏、祗候、艺学、学生"，齐鲁书社责任编辑孟晓彬在校对时将"祗候"与"艺学"进行了对调，笔者起初不以为然，后核查《宋会要辑稿》，确为"待诏、艺学、祗候、学生"，并有"艺学元额六人，今后有阙，亦于祗候内拨填"之语，由此证实《辞海》2009 年版的表述恐有讹误。参见潘杨华：《中国古代山水画二十讲》，校对补记，第 238—239 页，济南：齐鲁书社，2013 年版。

2　关于《龙袖骄民图》的画名，最初相传为《龙绣交鸣图》，董其昌曾改为《龙宿郊民图》，亦有名《笼袖骄民图》，启功先生主张叫《龙袖骄民图》。"龙袖"指天子脚下，"骄民"指生活幸福的老百姓。查考首都之地，隋唐以来有如此山水的，以南京为先，且董源长期在南京为官，所以这幅画传为董源之笔，并非没有道理。

3　有关《溪岸图》的研讨会，以及董源《潇湘图》《夏景山口待渡图》等真伪问题，参见陈启伟著：《名画说疑续编——陈佩秋谈古画真伪》，上海：上海书店，2012 年版；《南唐山水》（国宝在线系列），第 2 页，上海：上海书画出版社，2004 年版；卢辅圣主编：《解读〈溪岸图〉》，载《朵云》第 58 集，上海：上海书画出版社，2003 年版。

4　明代诗人张以宁《题米元晖山水》"江风吹雨百花飞，早晚持竿吾得归。身在江南图画里，令人却忆米元晖"，引自古诗文网，https://so.gushiwen.cn/shiwenv_d741608b4bf6.aspx。

5　友人赠米芾诗句。湖北襄阳市米公祠有此楹联，米芾曾在襄阳居住，并号襄阳漫士，参见 https://baijiahao.baidu.com/s?id=1758429589195758652&wfr=spider&for=pc。

6　董其昌《容台别集》，引自陈传席著：《中国山水画史》，第 275 页，南京：江苏美术出版社，1988 年版。

五　世间已无李营丘

<div align="right">——〔五代〕李　成</div>

在画史上，五代李成是一个极不普通的画家。

唐宋以来，中国山水画分为北派、南派，李成上承晋隋唐，下启元明清，是北派山水画的集大成者。北宋立国 100 多年，著名山水画家如燕文贵、翟院深、许道宁、李宗成（名字宗法李成）、王诜、郭熙等，都是出自李成门下。

据《宣和画谱》的说法，"至本朝李成一出，虽师法荆浩而擅出蓝之誉。数子之法，遂亦扫地无余。如范宽、郭熙、王诜之流，固已各自名家，而皆得其一体，不足以窥其奥也"。《宣和画谱》还有句话："凡称山水，必以成为古今第一。"

李成（919—967）　五代宋初画家。字咸熙。先世为唐宗室，居长安，后迁居山东，人称李营丘。能诗，善琴、弈。尤擅山水，初师荆浩、关仝，后常摹写真景而自成一家。多作平远寒林，画法简练，笔势锋利，喜欢用淡墨，有"惜墨如金"之称。与关仝、范宽同为五代宋初北方山水画派主要画家，画迹在北宋时已经很少，现存作品有《读碑窠石图》等。

唐朝的李思训、李昭道父子，开创青绿山水，"山水之变，成于二李"，因此唐朝山水画，可谓"二李"的天下。在李成之后，山水画的面貌在南宋时期发生重大变化，变化的主导者是一个叫李唐的人，因此两宋山水画，基本上也是"二李"（李成、李唐）的天下。"半部《论语》治天下，半部画史在李家。"四个姓李的画家，几乎主宰了中国山水画的大半历史。

李成是荆浩的正宗嫡传，当时一起学画的还有关仝。作为李成的师兄，关仝的成就已经不凡。关仝一开始学习荆浩的时候，还赶不上师傅，但由于十分刻苦，废寝忘食，晚年画法大进，笔力强劲，四面八方的人前来求画，世称"关家山水"。荆浩与关仝又合称"荆关"。

关仝的画以雄伟、厚重、坚凝、丰茂见长，喜欢画秋山寒林、村居野渡、幽人逸士、渔市山驿，"使其见者，悠然如在灞桥风雪中、三峡

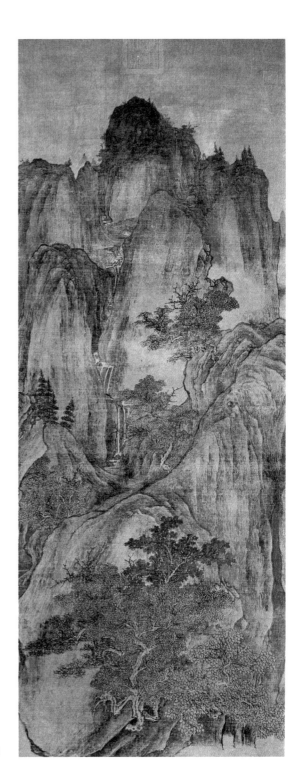

图 5-1〔五代〕关仝《秋山晚翠图》，绢本淡设色，140.5 厘米 ×57.3 厘米，台北故宫博物院藏

闻猿时，不复有市朝抗尘走俗之状"。[1]

李成祖上是唐朝皇族宗室，住在长安，到李成祖父的时候，搬到了营丘（今山东临淄北），也有说迁居青州益都（今山东青州）。其实两个说法不矛盾，宋代青州是大郡名城，曾辖营丘，历代常有文人雅士用营丘代指青州。也因此，李成常被后人称为"李营丘"。

> 李成，字咸熙……故所画山林薮泽，平远险易，萦带曲折，飞流危栈，断桥绝涧水石，风雨晦明烟云雪雾之状，一皆吐其胸中而写之笔下，如盂郊之鸣于诗，张颠之狂于草，无适而非此也。笔力因是大进，于时凡称山水者必以成为古今第一，至不名而曰李营丘焉。
>
> ——〔北宋〕《宣和画谱》

> 画山水惟营丘李成、长安关仝、华原范宽，智妙入神，才高出类，三家鼎峙，百代标程。前古虽有传世可见者，如王维、李思训、荆浩之伦，岂能方驾？近代虽有专意力学者，如翟院深、刘永、纪真之辈，难继后尘。
>
> ——〔北宋〕郭若虚《图画见闻志》

李成出生时，虽然说家道已经中落，但受家学的熏陶，琴棋书画、经史子集，都懂一些，长大以后尤其喜欢喝酒。在嗜酒的艺术家中，李成可以排进前三甲，最后因嗜酒而亡，年仅48岁。

当然，喝酒之外，总还要做一些事情。李成有个好朋友叫王朴，在后周官居枢密使，地位显赫，曾负责后来北宋首都汴京的城市设计。因为李成通晓儒业，又精绘画，王朴准备引荐李成干一番大事业，但是，还没有来得及运作成功，王朴去世了。后来李成也有一些做官的机会，不过看透了世事无端的李成都放弃了，山水画成为他最终的寄托。

由于李成当时的画名极盛，所以求画的人络绎不绝，特别是一些权贵。但是李成很看不起这些附庸风雅之人，他强调自己画画不卖钱，只求自娱自乐，经常让当时一些向他求画的权贵们很没有面子。

据《圣朝名画评》记载，宋开宝年间，有一个叫孙四皓的显贵，很喜欢李成的

画，想请他上门，李成断然拒绝曰："吾儒者，粗识去就，性爱山水，弄笔自适耳，岂能奔走豪士之门，与工技同处哉？"这句话的意思是：我是一个堂堂的知识分子，道理还是懂一些的，喜欢山水，画画自娱自乐而已，还能奔走豪门和工匠们一起瞎混吗？

李成的话，至少说明两点：第一，当时有一些人，愿意为权贵画画，但地位不高，画得再好，也只被人看作高级技工；第二，有一些知识分子，出于对山水的喜爱，作画自娱，画得可能不怎么样，但是在身份上，和画工划分得清清楚楚。

李成的做法是有先例的。晋朝著名雕塑家、"百工之祖"戴逵，业余善于弹琴，太宰武陵王司马晞曾经让手下人召戴逵去，戴逵当着使者的面把琴敲破了，声称"我戴逵不是王门的伶人"。

中国画，是中国思想的表达，中国思想，是儒道的天下。儒家讲求"德成而上，艺成而下"，道家讲求"技兼于事，事兼于义，义兼于德，德兼于道，道兼于天"（《庄子·天地》），所以历代文人作画，通常会反复声明为了"自娱""悟道"，一定不能和画工沾边，以免失了身份。

例如，明朝陈洪绶是个在野画家，皇帝看他有特长，想安排他在宫廷专职画画，陈洪绶大怒："病夫二事非所长，乞与人间作画工？"他断然离京，一去不返。又如，曹雪芹也善画，有人看他穷得揭不开锅，就推荐他到宫廷去当画师，他认为是莫大的耻辱，宁可饿死，也不领情。[2]

这种情况，不仅仅存在于中国。据说文艺复兴时期，西方艺术家的处境已经得到很大改善，但社会地位仍比较低下。例如，有人给米开朗琪罗写信，信封上注明雕塑家米开朗琪罗收，结果米开朗琪罗大发脾气，把信撕得粉碎说："我叫米开朗琪罗，世界上也只有米开朗琪罗，没有雕塑家米开朗琪罗！"[3]

李成的故事还没有完。孙四皓受到拒绝，并不死心，使劲花银子买通李成周围的人，尤其是李成的朋友，辗转寻求李成的画。果然，有钱能使鬼推磨，时间不长，就收集到一批。于是多次邀请李成到他家，李成过去后一看墙上挂了好几幅自己给

那些朋友的画，什么都明白了，"惊忿而去"。

> 《圣朝名画评》 一名《宋朝名画评》。中国画品评著作。北宋刘道醇著。三卷。序中提出"气韵兼力、格制俱老、变异合理、彩绘有泽、去来自然、师学舍短"等"六要"，"粗卤求笔、僻涩求才、细巧求力、狂怪求理、无墨求染、平画求长"等"六长"，作为识画方法和品第标准，极为精到。分人物、山水林木、畜兽、花竹翎毛、鬼神、屋木六门，每门分神、妙、能三品，人物门每品再分上、中、下三等。共著录五代及北宋初画家90余人，各有小传（合传）及评语，评论公允，言简意赅，为同类书中佳作。作者另有《五代名画补遗》一卷。

> 《图画见闻志》 中国画史著作。北宋郭若虚著。六卷。第一卷《叙论》论述绘画规鉴作用，并阐述五代、北宋初李成、关仝、范宽北方三家山水与黄荃、徐熙两家花鸟画派的渊源特点；兼从画科盛衰论及古今优劣等，颇有卓见。二到四卷《纪艺》记载唐会昌元年（841年）至北宋熙宁七年（1074年）画家280余人小传，有评论。末二卷为《故事拾遗》与《近事》，专录画坛趣闻轶事。系张彦远《历代名画记》之续，编写较之有进步，是中国古代画史重要著作。

不过，宋开宝在乾德年之后，李成死于乾德五年（967年），如何又能在开宝年间出来活动呢？奇怪的是，不仅《圣朝名画评》上这么说，《宣和画谱》《图画见闻志》也都有类似记载，而这几本书都是宋朝人写的，本朝人写本朝史，作者也并非浅陋之辈，应当不会这么马虎。[4]

只有一种可能，李成身上发生过不少诸如此类的事情，只不过画史记录的时间、人物没能对上号而已。根本原因还在于，李成画名极盛，穿凿附会的逸闻趣事当然就多。

既然这么多的评论把李成夸上了天，不亲眼看一看李成的画作，实在是一件遗憾的事情。但是，真想要欣赏李成的画时，麻烦来了。因为，我们几乎无画可看。

据传，李成虽然喜欢作画，但是创作态度十分端正，轻易不画，本身画作不是

很多。而市场需求极其旺盛，李成又不肯配合，所以赝品层出不穷。北宋著名画家兼书法家米芾就说，他一辈子看到的李成真迹只有 2 本，伪本却看到有 300 本。要知道，米芾出生时，李成去世刚刚 84 年。

除了创作严谨、产量少之外，还有一个原因是李成的孙子李宥后来做了开封府尹，他不想让人知道祖上是画画的，就让相国寺的和尚惠明大量收购李成的画，"倍出金币，归者如市"，导致市场上流传的李成真画越来越少。

呜呼，世间已无李营丘！

不过，虽然确凿为李成真迹的画没有，挂李成名的画还是有一些的，例如《寒林平野图》《读碑窠石图》《茂林远岫图》《晴峦萧寺图》《寒林骑驴图》《群峰霁雪图》《雪山行旅图》等。其中《读碑窠石图》被艺术界认可程度最高。

《读碑窠石图》据说画的是三国时期曹操与谋臣杨修拜谒东汉孝女曹娥墓碑的情景。李成不擅长画人物，画中的曹操、杨修是请当时的画家王晓画的。

这幅画中，人物是次要的，碑是次要的，石头是次要的，只有树是主要的。一平方米见方的画面上，耸立了枯木三五株，交柯萧疏，意境旷远。画家在处理这些树木时，并没有完全描摹自然界的样子，而是经过了取舍，为了突出寒、旷、清的意境，有意识地把枝干作了简化。那些树枝伸展在空中，旁逸斜出，生动活泼，自由自在，无拘无束，像蟹爪一样，人称其笔法为"蟹爪枝"。

中国山水画有两大技法体系，一为山石法，一为树木法。山石讲究不同皴法，树木也讲究不同画技。凡名家，描摹山石自有绝招之外，表现树木也各有不同。"蟹爪枝"是李成的成名绝技，前无古人。他采用"蟹爪"的形态，凸显树木无叶、无果，只有瘦枝、枯干，这样荒寒之气就出来了。

绘画史上，六朝重神韵，唐朝重气势，宋朝时如同人步入中年，青春远逝，心态落寞，追求的是平和、淡远、萧疏、清奇，画作也讲求"萧条淡泊""平淡荒寒"，如果树木画得枝繁叶茂，就不合潮流。

李成的画，特点正在于"气象萧疏、烟林清旷""烟岚轻动、秀气可掬"，有一

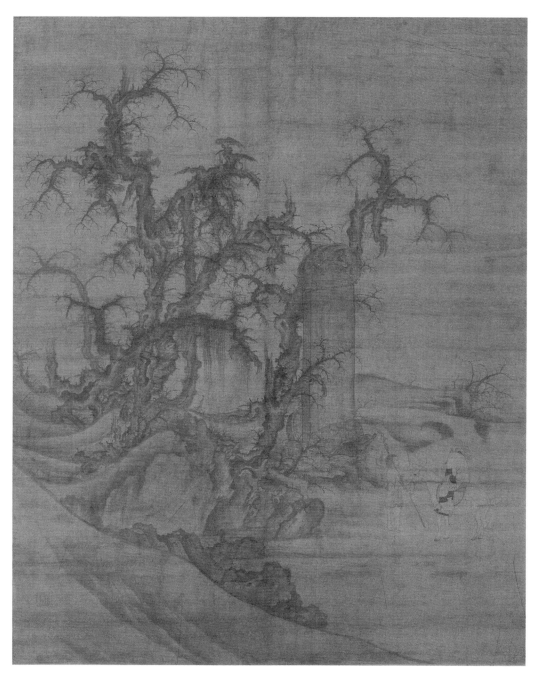

图 5-2 〔五代〕李成、王晓《读碑窠石图》，绢本水墨，
126.3 厘米 ×104.9 厘米，日本大阪市立美术馆藏

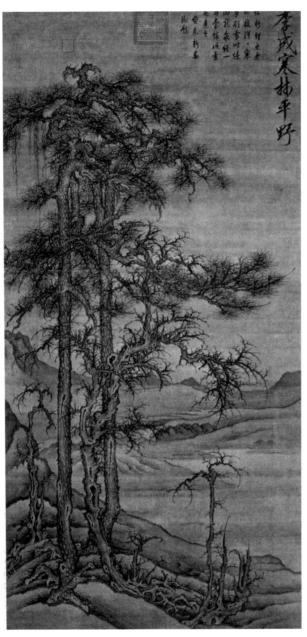

图 5-3〔五代〕李成《寒林平野图》，绢本水墨，
137.8 厘米 ×69.2 厘米，台北故宫博物院藏

种秀媚之美，与北宋流行的审美观相吻合。因为秀美，所以画面是淡淡的，柔柔的，带有一丝伤感、凄清，像琴弦的余波久久震颤在观者的心中。这正是李成画作过人之处。

除《读碑窠石图》外，《寒林平野图》也是这种风格。

《寒林平野图》中突兀在眼前的，首先是两株参天古松，其间夹杂着几株小枝。说古松突兀，是因为远处连绵的山，只到松树半腰，且画得很简略，用淡墨横扫，主要烘托一种意境而已。连绵山峦与近处古松之间是一片水流，迂回清幽，略见雾气。

近处的树是主体，也是画的灵魂所在，拔地而起，直耸云霄，疏枝横斜，交错有致。松针攒在一起，根根有气势，外形也还是"蟹爪枝"，大片松枝从天空俯伸下来，中间也有一些向上迎合，极其苍劲。古松极高，让人不得不仰视。

远山近水，江天辽阔，旷远绵邈，清幽枯寂，视觉上一高一远，一纵一横，把观者的幽思牵引到无穷的碧霄。

北宋时内忧外患，知识分子愁肠百结，《寒林平野图》成了一个朝代的心灵旁白。"平林漠漠烟如织，寒山一带伤心碧。"李白的《菩萨蛮》号称"百代词曲之祖"，正可以为《寒林平野图》作诠释，李成因此也获得"李寒林"之称。

据说一位浅学的文人雅士，一见此画大为倾心，认为是"李成寒""林平野"两人的天作之合，还广为推介，颇有趣味。[5]

《晴峦萧寺图》也是托名李成的名作。画中背景是两座巍峨耸立的山峰，主体是前面的山丘，上面有寺塔楼阁，山麓水滨有茅屋、板桥、瀑布、流泉，旁边是枯木寒林，有人物行旅其中。

树木的画法是李成一贯的风格，枯松、瘦枝、劲干、攒针，山中似有松风吹过，枝头微有乱颤之感。山石的皴法，比《读碑窠石图》和《寒林平野图》要精致，先勾轮廓，再淡墨晕染，皴法不具明显特征，基本上是用淡淡的线条细细地擦，再用淡墨染，再擦，再染。近处的山石染得深一些，远处的染得淡一些，但风格统一，都是一个"清"字，没有雄奇、壮阔，只有清幽、旷远。

水是《晴峦萧寺图》中的精气所在，画幅左侧中间有一挂飞瀑，水流不急，细细的、长长的，若有若无，再到下方，从山头背后泻出，分成多支，也还是不急不火缓缓流淌，右边山脚还有一些涓涓溪流，淙淙之声仿佛可闻。

穿插在画幅下部的是一方清泓，画家不着一笔，但通过板桥、坡脚、楼阁底部的衬托，大片水域的轮廓十分清晰，这片水空蒙无迹，然而又孕育了无穷的清气，让整个画面秀逸超然。

图中萧寺画得很细腻，仰画飞梁，风铃似乎在叮当作响，走廊台阶清晰可见，近处有些许亭馆，行旅歇脚的人三五成群，闲谈有序，还有一人临泉独坐，似有所思。看图中晴峦巍巍、萧寺寂寂，恍如穿越时光隧道，又回到了宋朝。

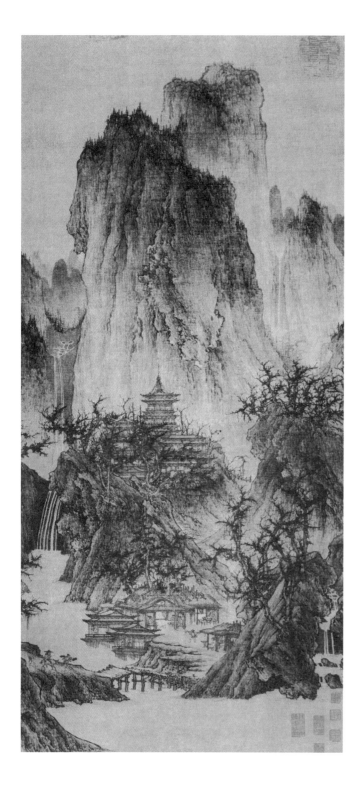

图 5-4〔五代〕李成《晴峦萧寺图》，
绢本淡设色，111.4 厘米 ×56 厘米，
美国堪萨斯市纳尔逊博物馆藏

有趣的是，当时著名科学家沈括也仔细看过李成的画作，还提出了批评意见。

据文献记载，李成画山上的亭馆楼塔，常常仰画飞檐。但是，沈括指出：山水很大，山水画很小，要把真的山水表现出来，办法只能是以大观小。既然是以大观小，那就只能是在很远处，像通过望远镜看山水一样，因此不应该看到飞檐的底部。结论是，李成的画法有问题，只知道"掀屋角"，不知道"大观小"。

沈括态度很认真，思路也很缜密。不过，科学家的思维和艺术家到底有些区别，最大的区别在于，不知道中国画有散点透视之说。

西方绘画近于雕塑，中国绘画近于文学，也可以说西方绘画讲求科学，中国绘画讲求哲理。西洋画是从科学出发的"焦点透视"，所以一幅画常常只是一个角度。中国画则是多个角度：画山也许是仰视，从下往上；画水也许是俯视，从高到低，画树也许是平视，从近到远。此谓从哲学出发的"散点透视"。如此，仰画飞檐，就并不很难理解（也有人认为沈括是为李成"仰画飞檐"辩护，而驳斥了其他人的

图 5-5《晴峦萧寺图》局部

批评意见）。

> 又李成画山上亭馆及楼塔之类，皆仰画飞檐。其说以谓自下望上，如人平地望塔檐间，见其榱桷。此论非也。大都山水之法，盖以大观小，如人观假山耳……李君盖不知以大观小之法，其间折高、折远，自有妙理，岂在掀屋角也。
>
> ——〔北宋〕沈括《梦溪笔谈》

　　传为李成作品中争议最大、又绝不应当忽视的是《茂林远岫图》，现藏辽宁省博物馆，是该馆的镇馆之宝。

　　《茂林远岫图》整图较长，大致可分为四段。

　　第一段，平远起笔，近水碧波荡漾，渡船待发，楼阁重宇，或临水而筑，或迂回曲折，重重叠叠，一丝不苟。远山林木葱郁，聚散相间。山势由高向低，河岸沙

图 5-6 〔五代〕李成《茂林远岫图》，绢本水墨，45.2 厘米 ×143.2 厘米，辽宁省博物馆藏

渚蜿蜒。平林漠漠，如烟如织，远景空蒙，宝塔、房屋若隐若现。

第二段，从山涧溪流处开始，山势渐趋高峻，峰峦此起彼伏，逶迤曲折，直上云霄；近处溪流潺潺，行人涉水，山峦树木依势而就，俯仰敧正错落有致；中景山谷飞瀑，一泻而下，楼阁画栋，依山而建，烟岚雾霭，缥缈其间。

第三段，高远之法写崇山峻岭，中景峰峦不仅峭耸入云，更是冲出画面之外，让人仰视而不见；近处鲜见人物亭阁，而多山丘，雄浑磅礴，林木深秀，蔚然天成。

第四段，山势渐渐由高到低、由陡变缓，中景蹲踞天宇之山冈与首段山势遥相呼应，山回路转，小桥流水，泠泠作响；近景酒店客栈，旌旗飘扬，似乎正在呼唤穿越了千山万水的商旅们……

全卷深远、高远、平远三法互用，冈峦连绵起伏，错落有致，薄雾青岚，重岩叠嶂，虚实相生。重宇楼阁、村舍客栈，刻画工细严谨，却不呆板；景物前后远近，

疏密聚散，高低俯仰，路转峰回，飞瀑溪流，交代都十分细腻；舟船人物、车马行旅，用笔简练而神完气足，真是不可多得的杰作！

> 万仞苍山百尺楼，西风吹送满林秋。
> 疏钟遥落空亭里，尽属营丘笔底收。[6]

公元 967 年，在淮阳一个客舍之中，李成的自然生命在沉醉、寂寞中消逝。但作为画史上一代宗师，李成的影响力才刚刚开始显现。"齐鲁之士，惟摹营丘。"[7]他开创的北派画风，在其后的许道宁、李宗成、翟院深、燕文贵、王诜、郭熙、黄公望、王蒙、倪瓒等人手中传承、发扬，一直到近代张大千、谢稚柳……

其中，翟院深学李成学得最像。翟院深年轻时做过击鼓手，好画山水，学李成"酷似"。时人评价，许道宁得成之气，李宗成得成之形，翟院深得成之风。李成之孙李宥大量收购祖父的画，后来发现很多都是翟院深画的。

燕文贵学李成，自成一体。燕文贵出身微贱，起初是个退伍军人，后来做商贩，再后来成为国画院的专业画家，长于山水，也能作人物、界画，作品风格独特，时称"燕家景致"。

> 时人议得李成之画者三人，许道宁得成之气，李宗成得成之形，翟院深得成之风，后成孙宥为开封尹日，购其祖画，多误售院深之笔，以其风韵相近，不能辨尔。
>
> ——〔北宋〕刘道醇《圣朝名画评》

许道宁早年是卖药的，由于药品生意不是很好，就尝试着赠山水画招揽生意，顾客买药多，就附赠山水画。"许生虽学李营丘，墨路纵横多自出"，[8]说明其有一定独创。但是米芾批评他画人物丑怪，村野如侩人，估计书读得较少，修养不够。

王诜身份特殊，官驸马都尉，喜欢与文人学士、书画名流交往，与苏轼、黄庭坚、李公麟等都是好朋友。苏轼称赞他作画"郑虔三绝君有二，笔势挽回三百年"。

元氣淋漓著木枝判
開而外自成師查屏
合付閨中秀硯匣琭
稿冥寫時
戊寅春壁摧額再題

图 5-7　《茂林远岫图》局部

郭熙不仅善画，还是理论家，著有《林泉高致》。

如果看到整个社会，包括击鼓手、药贩子、退伍军人、驸马爷、理论家等三教九流，都来模仿自己、学习自己，李成当能含笑九泉了。

这样想来，世间终有李营丘！

注　释

1　《宣和画谱》卷十《山水二》，引自陈高华编：《宋辽金画家史料》，第 76 页，北京：文物出版社，1984 年版。

2　关于儒、道思想对中国绘画美学的重大影响，参见陈传席著：《中国绘画美学史》，引言，北京：人民美术出版社，2002 年版。

3　参见杨琪著：《你能读懂的西方美术史》，第 115 页，北京：中华书局，2007 年版。

4　有关李成与孙四皓故事不实之处，参见谢稚柳《李成考》，载谢稚柳著：《鉴余杂稿》，第 91 页，上海：上海人民美术出版社，1989 年版。

5　引自李霖灿著：《中国美术史讲座》，第 121 页，南宁：广西师范大学出版社，2010 年版。

6　《李营丘真迹》《元诗选二集：梅花庵稿》，引自陈高华编：《宋辽金画家史料》，第 175 页，北京：文物出版社，1984 年版。

7　《林泉高致》评价语，引自陈高华编：《宋辽金画家史料》，第 163 页，北京：文物出版社，1984 年版。

8　宋代文同《许道宁〈寒林〉》，《丹渊集》卷十九，引自陈高华编：《宋辽金画家史料》，第 282 页，北京：文物出版社，1984 年版。

六 壮美何曾范山头

<div align="right">——〔北宋〕范　宽</div>

　　北宋初期，山水画坛名家除了李成，还有范宽。后人评价：
"齐鲁之士，惟摹营丘；关陕之士，惟摹范宽。"[1] 又有人评价，
李成的画"文"，范宽的画"武"，一文一武，构成北宋画坛双
子星座。[2]

　　与李成一样，范宽也宗法荆浩、关仝。关仝作为荆浩的"掌
门大弟子"，在巩固和确立北派山水画风方面立下了首功。与荆
浩一样，关仝也长期隐居，生平事迹不详。《宣和画谱》说他的画
"如诗中渊明，琴中贺若，非碌碌之画工所能知"，评价不低。因
为一心一意画画，所以关仝在世的时候已经很有名气，晚年青出
于蓝，被誉为"关家山水"。

范宽　北宋画家。字仲立，因性情宽和，人称"范宽"。华原（今陕西
铜川市耀州区）人。常往来汴京、洛阳，天圣中尚在。山水初学李成，
继法荆浩，后感到师人不如师法造化，因移居终南山、太华山，落笔雄
健凝练，用状如雨点、豆瓣、钉头的皴笔画山，山顶植密林，水边置大
石，屋宇笼染黑色，画出关陕地区峰峦雄伟、严峻逼人的景象，亦擅雪
景。存世作品有《溪山行旅图》《雪山萧寺图》等。

关全，长安人。工画山水，学从荆浩，有出蓝之美，驰名当代，无敢分庭。

——〔北宋〕郭若虚《图画见闻志》

贺若　琴曲名。苏轼有云："琴里若能知贺若，诗中定会爱陶潜。"相传为唐代琴师贺若夷所作，一说出于隋代贺若弼，亦借指弼或夷。

《关山行旅图》是关全传世的杰作。

画面上首先映入眼帘的，是一座巨大的山头，山石嶙峋，山势峥嵘。山腰中间隐隐有巍峨的寺庙。大山深处有一条河流，从左边山脚缓缓向右流出，经过一座小桥，又流向左边，再流向右侧，不知所终。这种"之"字形构图，成为后世典范。

山间的一股清泉，流成近处的一汪碧海，把视线引向左侧大片平地。平地上，有茅屋野店数间，店前有酒旗，无风，旗身低垂。店内有行旅的客人穿行其间，喂马的喂马，喝茶的喝茶，聊天的聊天。近处的茅店檐下，有一女子在生火做饭，路上有人骑驴、挑担。茅屋四周有鸡、犬自在游荡，店后面围栏里甚至还养了两头猪，而且是两头肥猪。

平地边沿有不少树木，只有枝干，没有树叶，似乎表示时令在深秋，或者早春。但也有记载，关全喜欢画光秃秃的枝干，不论季节。也许是因为关陕一带缺雨水，树木不像江南，无叶的居多。虽然只有枝干，也不单调，每一树枝，都形态各异，十分生动活泼。

在这片平地出口处，有一柴门，沿着柴门出去，就是河岸边的行旅之途，临水的一侧，用一些砧木加固起来。逶迤的山间古道，承载了无数车马的仆仆风尘。古道在左侧延伸不远，经由河上的一座小桥，再转向右侧。桥不宽阔，架得似乎也不很牢固，上面有一人骑驴而过。转到右侧，山路被巨石挡住踪迹，然后在半山腰处又隐隐出现，把观画人的视线引向缥缈的古寺，引向峭拔的大山深处。

整个画面静谧、幽远，近处行旅之人的喧闹更加衬托出远山的空旷、孤深。

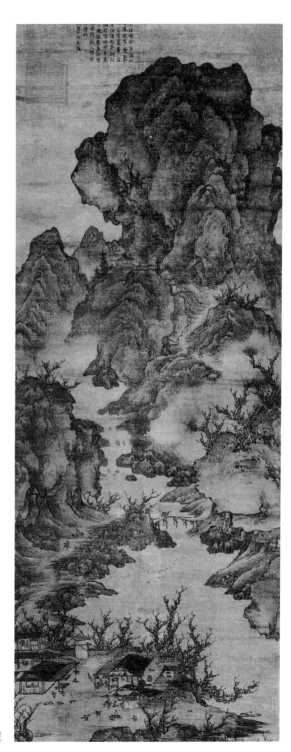

晚唐诗人温庭筠，曾经在关山行旅之途夜宿茅店。他清晨早起，听车马叮叮当当，鸡叫声响彻山谷，看天空一轮明月高挂，观路途上板桥霜花浓重，被行人踏出杂乱的痕迹，一时勾起无限思乡之情，感慨之余，不禁吟出诗句："鸡声茅店月，人迹板桥霜。"也许，关仝的前生是诗人，《关山行旅图》正是"鸡声茅店月，人迹板桥霜"的绝妙写照。

和荆浩相比，关仝开始自觉减少画中景物，但是他善于经营，画的境界反而更加雄阔，视觉效果更加突出，所以后人说他"笔愈减而气愈壮，景愈少而意愈长"。[3]据画史记载，关仝晚年笔力超过荆浩，技巧更为成熟，将《关山行旅图》与《匡庐图》对比来看，不假。

作为北派山水的开创者，荆浩《匡庐图》的画风既雄强又旷远，既壮丽又清幽，既劲挺又绵邈，呈现多面性。到了关仝那里，他突出发展了荆浩画风中雄强、壮丽、劲

图 6-1〔五代〕关仝《关山行旅图》，绢本设色，144.4 厘米 ×56.8 厘米，台北故宫博物院藏

图 6-2《关山行旅图》局部

挺的一面，而发展旷远、清幽、绵邈一面的重任，留给了李成。

《关山行旅图》中那座迎面而来的兀立危峰，如风起云涌，气势逼人。如果单纯从逻辑出发，远处山峰因为地理位置，应该不至于如此雄强、霸气，画家的"反常识"处理，是一种"处心积虑"。唯有如此，传递出的画风才和董源的"一片江南"迥异，也与李成的旷远、清幽、绵邈相区别。

如果说李成的画是"优美"，关仝的画则是"壮美"。这种"壮美"，与关陕一带秦岭、华山、太行山的山势本身一致，与关陕一带气候干燥、环境少雨一致，也许还和关陕一带民风淳朴、雄悍、坚毅一致。关仝凭此，不仅驰名五代，更傲视千秋。

发端于荆浩画风中"壮美"的萌芽，经由关仝的不懈努力，培育发扬，再由随后的范宽发展到极致，终成"百代标程"。关仝更多地还是继承荆浩的传统，而范宽则是大力创新，成为与李成比肩的高峰。

范宽，华原人，字仲立，出生于五代末，主要生活在宋初。

关于范宽的名字，历来有一种说法，说他本名范中立，因为性格宽厚，所以人称"范宽"。一般来说，名字就是个代号，叫范宽也好，叫范中立也行，似乎没有什么，其实不然。明成祖时科考状元，原拟第一名录取"孙日恭"，但当时竖排写法，三个字连起来就成了"孙暴"，这让朱棣感觉很不舒服，于是他又往后翻名单，一翻翻到"邢宽"，眼前一亮，越看越顺眼，于是邢宽就幸运地成为那年的状元。[4]

范宽虽然不考状元，一生基本隐居，但名字并非没有用武之地。现传名作《溪山行旅图》《雪景寒林图》上都有"范宽"字样，后人正是据此认定其作者为范宽，如果"范宽"真的只是个绰号，那么，这些画作的真伪就成了问题，因为按照常理，没有谁会用绰号署名。⁵

史料记载范宽性格宽厚是有根据的。《图画见闻志》说他生活在山林之间，经常一坐就是一天（危坐终日），纵目四顾，自得其乐，刮风下雪之际，更是喜欢徘徊凝视，若有所思。这样的人，尘心不起，与世无争，性子想要不宽，也是困难的。

而且，范宽形貌峭古，生平落魄，不拘世故，平时喜欢喝点酒，主要精力都在游历山水林泉、赏景作画之中，性格温厚大度，应该是情理之中的事情，所以仔细推敲，范宽应当就是其本名。

范宽人宽，画可不宽，相反，还很猛。最能代表范宽风格的是《溪山行旅图》。

> 范宽，名中正，字仲立，华原人。性温厚，有大度，故时人目为范宽。居山林间，常危坐终日，纵目四顾，以求其趣。虽雪月之际，必徘徊凝览，以发思虑。学李成笔，虽得精妙，尚出其下。遂对景造意，不取繁饰，写山真骨，自为一家……宋有天下，为山水者，惟中正与成称绝，至今无及之者。时人议曰：李成之笔，近视如千里之远；范宽之笔，远望不离坐外，皆所谓造乎神者也。
>
> ——〔北宋〕刘道醇《圣朝名画评》

《溪山行旅图》与郭熙《早春图》、李唐《万壑松风图》并称中国画史上"三座大山"，现均保存于台北故宫博物院，系该院镇院之宝。

与唐代相比，宋代气象明显"缩水"，最初的雄心壮志很快消逝，越到后来越积贫积弱，这也影响到文学艺术的风格。例如，宋词就不及唐诗的气魄宏大，宋代书法也不及唐代的纵横捭阖，但宋初范宽的出现，"壮美"了中国画史一千年。假如没有范宽，我们将会感到一丝寂寞、失落甚至无聊。

不妨来细细品味一下《溪山行旅图》。

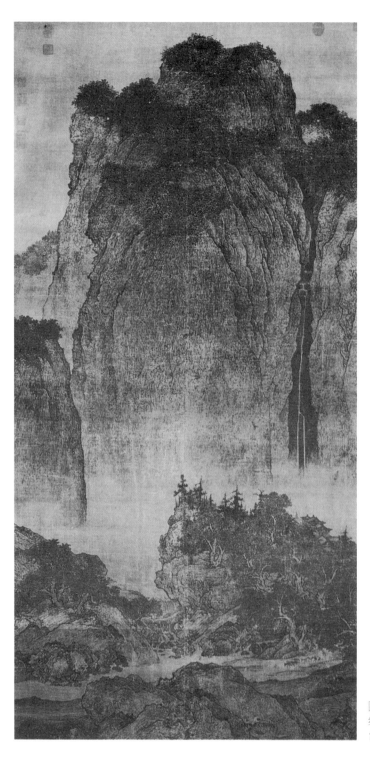

图 6-3〔北宋〕范宽《溪山行旅图》
绢本淡设色，206.3 厘米 ×103.3 厘
台北故宫博物院藏

扑面而来的，是一座巨大的山峰，几乎占据了画幅的三分之二，如同泰山压顶，又像一堵高墙耸立，让观众不由得怦然心跳、震撼不已。

从画面下方的景象推断，这座山峰与观者有一定距离，它隐约出现在远处，本应该是淡淡的、幽幽的，然而现在抢到了我们面前，让我们根本无法抗拒，难以回避，只能直面它。山峰不仅巨大，而且因为重重叠叠，前前后后有好几层，显得还很厚重。山顶有密林，因为远，看不清楚，所以画了个大概，黑压压一片，更增加了山峰的分量。

山峰右侧有一道飞瀑，最初流转了几个小弯，然后是一线贯通，奔泻而出，颇有"飞流直下三千尺"的气势，仿佛隔着很远就能听到水流淙淙的激荡之声。

下面三分之一的画幅，物象十分丰富，有兀立怪石、遒劲古枝、潺潺溪流、森森庙宇、迷蒙雾气、葱郁树木。山间小道上行走着一队商旅，说是一队，只有两个人，一前一后，中间四头骡子，上载货物。相比大山，人和骡子都小如蚂蚁。山谷十分幽静，几乎能听到骡蹄触地的嗒嗒声。

近处的山石，皴擦点染，十分精细，纹路清晰可辨，与远方巨峰的模糊构成巨大反差；近处的溪流回环，与远方的飞瀑呼应，近处的渺小商旅，更映衬出背景主峰的气势。一面是细腻、弱小，一面是粗犷、强大，形成强烈对比，让整幅画充满了激荡之气。

有人形容古希腊的雕塑是"高贵的单纯，静穆的伟大"，在历史的另一时空，范宽创造出同样的奇观。

不妨再把范宽与李成作一对比，范宽之作雄浑、壮大，常常将物象密集排列成一大块面，不追求每一笔的丰富变化，山石、树丛外形上没有刻意的起伏收纵，一切技巧、细节，都消融在了整体的气势之中。例如，《溪山行旅图》画面主体的山峰简洁直白，没有任何起承转合，有的只是身临其境的冲撞，它阻断的不仅是视线，还是一切经营、技巧，乃至机心，突出的是直觉、真实的感受。

再回味一下李成的《寒林平野图》，矗立在天地之间的不是巨峰，而是两株苍松。那些松枝，细节处的刻画微妙入神，每一根松针似乎都被赋予了生命。所有的

山峰，退居幕后，最高处只到松树的半腰，甚至还要低些，山峰既不壮，也不险，更不巍然。

李成，沐浴的是齐鲁大地的坦荡，家学渊源、诗文琴弈陶冶了他的细腻敏锐、温和优雅，所以表现出的是"平林漠漠烟如织"的寒林平野；而范宽，涤荡的是关陕高原的奇峻，远离尘世的隐居生活促生了他的无拘无束、纵横挥洒，笔下是"雪拥蓝关马不前"的沉厚肃穆、阳刚大气。

> 夫气象萧疏，烟林清旷，毫锋颖脱，墨法精微者，营丘之制也。石体坚凝，杂木丰茂，台阁古雅，人物幽闲者，关氏之风也。峰峦浑厚，势状雄强，抢笔俱匀，人屋皆质者，范氏之作也。
>
> ——〔北宋〕郭若虚《图画见闻志》

1965 年，台湾一位画家第一次在台北故宫博物院看到范宽《溪山行旅图》，感到汗毛直竖，头皮发麻，浑身发冷。随后他连着去看了三天，直到几个月过去都无法忘怀那份感动。范宽的这座山头，直接改变了这位艺术家后来的艺术生命，让他在全盘西化的泥潭中跳拔出来，重新感受到民族性的重要与必须。台湾诗人余光中把这种改变评价为"浪子回头"。这位画家，就是饮誉国际画坛的刘国松。

当然，《溪山行旅图》的画风，也不是绝对前无古人，后无来者。

在范宽之前，关仝的《关山行旅图》中，画幅顶端的巨石已经透露一丝"壮美"之意；在范宽之后，南宋李唐的《万壑松风图》，风骨全似《溪山行旅图》，只不过把范宽画中的山头略作缩小，把山间的密林放大，然而大气还是那样大气，壮阔还是那样壮阔。

但是，中国画史上再也没有第二幅作品，其"壮美"能与《溪山行旅图》相抗衡，即使范宽本人，在《雪景寒林图》《临流独坐图》《雪山萧寺图》等画中，也没有能使这份"壮美"重现。

《雪景寒林图》同样是巨幅之作，是天津博物馆镇馆之宝。

图 6-4〔北宋〕范宽《雪景寒林图》，绢本淡设色，
193.5 厘米 ×160.3 厘米，天津博物馆藏

图 6-5《雪景寒林图》局部

画面近处是一大片水面，隆冬大雪，水面无波无痕，静穆之气氤氲。水边坡脚有十数株树木，三五成簇，枝干向上耸立，像鹿角，树木扎根石间，石上白茫茫一片。稍远处有群山，峰头高低起伏，在树木深处可见古寺庙一角。

画面上端是一片大的山峦，与《溪山行旅图》类似，山顶遍布密林，因为远而没有细节。左侧的密林偏于写实，右侧的密林偏于写意，左侧高大、壮观，黑压压一大块，右侧虚幻、幽远，稍显朦胧，在山峰深处可见雪气弥漫。

天地之间，只有山、峰、石、树、雪、冰、寺、风，没有一个行人，没有一只飞鸟，全画银装素裹，景色妖娆，气势磅礴，静谧幽远，似乎能感觉到萧瑟的寒风扫过雾雪的山林，风声在山谷中久久回荡。

当然，有人批评范宽喜欢画高山大岭，密集丛林，却不管树木根基是否扎实。刘道醇就说范宽"树根浮浅，平远多峻"。《雪景寒林图》中近处的数株大树，长在十分松浅的土石之上，风一吹就要倒的样子，有失生活的真实。不过，刘道醇也说这些都是小毛病，不影响画作的精致。

范宽以山水知名，为天下所重。真石老树挺生笔下，求其气韵，出于物表，而又不资华饰。在古无法，创意自我，功期造化。而树根浮浅，平远多峻，此皆小瑕，不害精致。

——〔北宋〕刘道醇《圣朝名画评》

《溪山行旅图》《雪景寒林图》据考都是范宽晚年之作，其早年作品，则有《雪山萧寺图》。画面同样很大，近处是数丛杂树，山石裸露，雪岭高耸，山坳深处依稀有古寺露出一角。天空中彤云密布，雪染白了山头。右下角山路上有两个行旅之人，头顶斗笠，身披蓑衣，冒雪而行。

《雪山萧寺图》远处群峰的画法，与前面两幅巨作类似，都是巨峰罗列，上布密林，山石处理比较单一，有些平面化，缺乏《雪景寒林图》与《溪山行旅图》的立体感，带有少许装饰性意味。正因为如此，有人才推断《雪山萧寺图》是范宽早期作品，不如其后来画法成熟。

后期《溪山行旅图》等画作的成熟，主要表现在皴法上。范宽的皴法，人称"雨点皴"，点画排列集中，非常有力，富重量感。不仅山石，

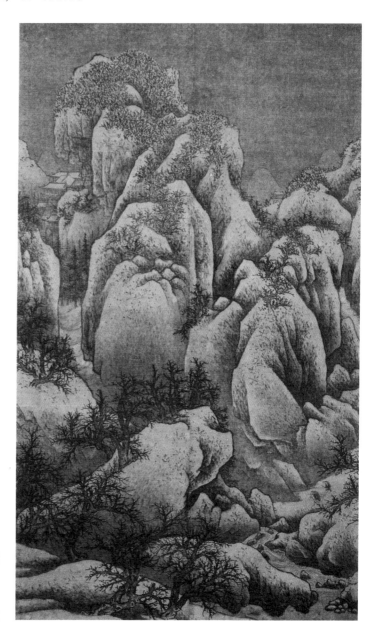

图 6-6〔北宋〕范宽《雪山萧寺图》，绢本淡设色，182.4 厘米 ×108.2 厘米，台北故宫博物院藏

就连房屋、树木也都很有重量感，有人称线如铁条，皴如铁钉，山如铁铸，树如铁浇。

铁一般的短促线条，像雨点一样密布，像冰雹一样厚重，把山的质感表现到了极致，即使人离画很远，画的风景也像在眼前一样，气势冲天，摄人魂魄，真正是"雪后青山铁铸成"。

面对《溪山行旅图》中山峰的巍巍耸立、高入云端，我们丝毫不会产生要征服它的想法，相反，似乎看到一尊偶像，让我们无法抗拒地想要敬拜。然而，我们同时又并不感到疏远，在这片高山密林面前，人并非异己之物，而是风景的有机组成部分。我们感到的是人与自然的协调、人对自然的崇敬、人和自然的融合。

这种体验，与先前看《游春图》《江帆楼阁图》有很大不同，因为先前我们缺乏敬畏；与看后世元画的荒寒、明清画的滑熟也有很大不同，因为后者我们缺乏亲切。唯有范宽的画，让我们既感到敬畏，又感到亲切，因此殊为难得。

当然，范宽并非一出生就画得如此，他也经历了一个过程。最初，范宽学李成，虽然得其精妙，但始终难以超越。范宽也学荆浩，虽然从现存画作来看，与荆浩风格有较大不同，但是据米芾讲，少年时范宽的画与荆浩几乎完全一致，可见是下过很大功夫的。范宽也学其他前辈画家，例如画雪景学过王维。

范宽在取得初步成绩之后慨叹，与其老跟在别人后面，不如向大自然学习，自我创造。因为前人的画法，也不是生来有之。于是，他"对景造意，不取繁饰，写山真骨，自为一家"，[6] 开始注重写生，老老实实，不搞噱头，不加雕饰。范宽常年住在终南山、太华山，天天品山看水，画法渐渐有了新的面貌。

不仅如此，在对景写生一段时间，画法有了一定突破以后，范宽又勇敢地否定自己，认为"吾与其师于人者，未若师诸物也；吾与其师于物者，未若师诸心"。[7] "师心"是说不局限于外界的物象，不囿于成法的约束，不墨守成规。从师传统到师造化，再到"师心"，这是三个截然不同的阶段。直到最后"师心"的阶段，范宽才终获艺术的自由。

后来的评论家对范宽给予了极高的评价，如"放笔时，天地间无遗物""神凝

智解，得于心者"（《广川画跋》）等。其原因在于，范宽能够将传统、造化融于精神世界之中，在李成画风风靡之际，创造出自己的独特风格。的确，范宽的山头几乎成为北宋山水画的标志性符号，成为气度、激情、大国风范、山水盛世的象征，成为后世再也没能复制的孤本、未能逾越的艺术高峰。

> 漠漠渔村烟雨中，参差苍桧映丹枫。
> 古来画手知多少，除却范宽无此工。[8]

> 《广川画跋》　中国画著录书。北宋董逌著。六卷。凡134篇，卷末有阙，缺文3篇，仅存目。所跋皆考证画中故事物象，山水唯王维、范宽、李成、燕肃数条。辨析精赅。另著有《广川书跋》《广川诗故》等。

> 唐人王摩诘、李思训之流，画山川峰麓，自成变态。虽萧然有出尘之姿，然颇以云物间之，作浮云杳霭与孤鸿落照，灭没于江天之外，举世宗之，而唐人之典刑尽矣。近岁惟范宽稍存古法，然微有俗气。
>
> ——〔北宋〕苏轼《东坡题跋》

但令人沮丧的是，刚到宋朝中期，范宽的阳刚大气就开始不为人所接受。例如，苏轼就说范宽的画虽然很好，有古法，但是有一些俗气。

范宽一生没有在官场混迹，常年沉浸于山水林泉，投身于艺术世界，生前的巨大成就，并没有让他避免在寂寞中死去。这样的人，俗气何来？俗气何在？苏轼说这样的话，让九泉之下的范宽难以瞑目。其实，并非范宽的画俗气，而是他的画不符合苏轼心中"文人画"的标准而已。

宋代抑武崇文，士大夫阶层尊崇的时尚是优雅、精细、舒缓、平和，是清旷、潇洒、韵度、淡远，范宽粗犷、壮阔、雄伟、高大的风格，逐渐被排斥在主流之外。

画史记载学范宽的有黄怀玉、纪真、商训，形成自己风格的有燕文贵、江参，受其影响最大的是李唐，但李唐之后，几乎不再有明显师法范宽的画家与画作，"溪

山行旅"遂成绝响。

时代的耳膜接受不了如此黄钟大吕般的音调，那片曾经给民族精神注入强劲动力的山头，逐渐离我们远去，带走一段辉煌，留下一丝无奈。见多了明清的委顿、近代的造作、现代的小巧，不禁令人深深怀念范宽，怀念那份"壮美"！

注　释

1　《林泉高致》评价语，引自陈高华编：《宋辽金画家史料》，第 163 页，北京：文物出版社，1984 年版。

2　王诜论李成画如对面千里，秀气可掬，论范宽画如真列峰峦，笔力老健，真一文一武也。见《山水纯全集》，《论观画别识》，引自陈高华编：《宋辽金画家史料》，第 163 页，北京：文物出版社，1984 年版。

3　《图绘宝鉴》卷二《五代》，引自陈高华编：《宋辽金画家史料》，第 76 页，北京：文物出版社，1984 年版。

4　参见李传玺著：《状元的故事》，第 123 页，北京：东方出版社，2007 年版。

5　关于范宽作品署名的研究，参见陈传席《〈雪景寒林图〉应是范宽作品》，载《文物》1985 年第 5 期。

6　《圣朝名画评》卷二《山水林木门：神品》，引自陈高华编：《宋辽金画家史料》，第 264 页，北京：文物出版社，1984 年版。

7　《宣和画谱》卷十一《山水二》，引自陈高华编：《宋辽金画家史料》，第 265 页，北京：文物出版社，1984 年版。

8　陆游《秋晚杂兴》，《剑南诗稿》卷七十一，引自陈高华编：《宋辽金画家史料》，第 270 页，北京：文物出版社，1984 年版。

七 林泉高致郭淳夫

——〔北宋〕郭 熙

五代至宋初，关仝、董源、李成、范宽相继"谢幕"，画坛开始沉寂下来，守旧之风盛行。为什么在五代居画坛首位的山水画到了北宋逐渐走上复古保守之路呢？

原因很多，其中之一便是出现了新的政治局面。五代十国的纷乱结束了，天下重新归于一统。宋太祖"不杀大臣及言事者"的温和政策，让士人们倍感鼓舞，纷纷出来做官。有官做，就不愿再当真正的隐士，心灵与山林开始产生隔阂，也就失去了山水画创新的根基。

同时，宋代开设了画院。不论出身，只要善画，都可以到宫廷、画院任画师。像燕文贵、许道宁、翟院深等画家，均来自民间。民间艺人阶层要生存、发展，最稳妥的途径当然是沿袭前人、复制大师，真山真水不再是精神的第一需要。

还有一个原因，宋代工商业开始发达，"四大发明"广泛应用于生产、生活，出现了最早的纸币。经济的发达，城市的兴起，市民阶层的壮大，吸引了大批农村画匠"进城务工"。他们的首要任务是适应豪绅富户的品位，迎合他们附庸风雅的需求，深入生活搞创作、为艺术而艺术等想法，就显得很不合时宜。

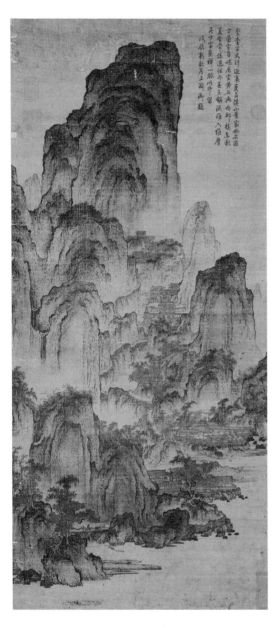

图 7-1〔北宋〕燕文贵《溪山楼观图》，
绢本水墨，103.9 厘米 ×47.4 厘米，
台北故宫博物院藏

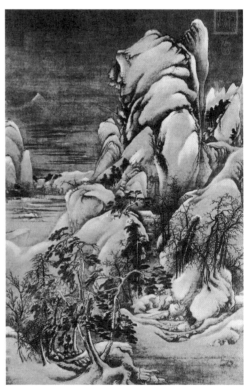

图 7-2〔北宋〕许道宁《关山密雪图》，
绢本设色，121.3 厘米 ×81.3 厘米，
台北故宫博物院藏

画山水却脱离真的山水，而是留恋于庙堂之上；画山水不讲精神和审美追求，而是将之作为商品赚钱，要想不走上临摹、复古、保守之路，当然很困难了。

不过，在一片保守复古中也有例外。例如，有一个叫郭熙的年轻人，就清楚地看到了当时的流弊。也正是这个郭熙，坚持徜徉于风光旖旎的山林之中，观察阴晴雨雪，体验四时变幻，最先走出李成、范宽的传统并获得巨大成功，填补了北宋中后期山水画大师匮乏的空白。

> 郭熙　北宋画家。字淳夫，河阳温县（今属河南焦作）人。熙宁间为御画院艺学、待诏。工山水，早年风格较工巧，后取法李成，转为雄壮，山石用状如卷云的皴笔，画树枝如蟹爪下垂，笔势劲健，常于巨幛高壁作长松乔木、回溪断崖、峰峦秀拔、云烟变幻之景，与李成并称"李郭"。存世作品有《早春图》《窠石平远图》等。另有画论，其子郭思整理为《林泉高致》。

郭熙，字淳夫，河阳温县人，虽然没有画画的家学渊源，但年轻时便喜欢道家之学，天性爱山林。性情所致，吐故纳新，寄托于山水画，加上高寿（活到90多岁），郭熙终于取得了一番成就。

《早春图》是郭熙代表作，为台北故宫博物院镇院"三座大山"之一。画面描绘严冬过后，春回大地，枯树新生，雾霭蒸腾，"木欣欣尚未荣，泉涓涓而始流"的中原地区早春景象。

近处是巨石圆冈，迭叠而上。巨石上面，生长着数株苍松，山腰有淡淡的白雾缭绕。最上端是两座山头耸立，一高一低，一正一翼，山顶有杂树，葱茏一片，山头浮在云层之上。

画面右边中部是乱冈，一片楼观藏于群山的深处。山腰有泉水流下，直到右下角的山溪之中。有一条小路伸向山溪中部，上有行人走动。左边是空旷的山壑，有涧水绕过前面的大石冈，流到左下端的溪流中。大石冈的后面有木桥通向山中，上面有早行之人。下端伸向溪水的路旁，停着一只木船，路上有人挑水。

"树才发叶溪开冻，楼阁仙居最上层。不藉柳桃闲点缀，春山早见气如蒸"（乾

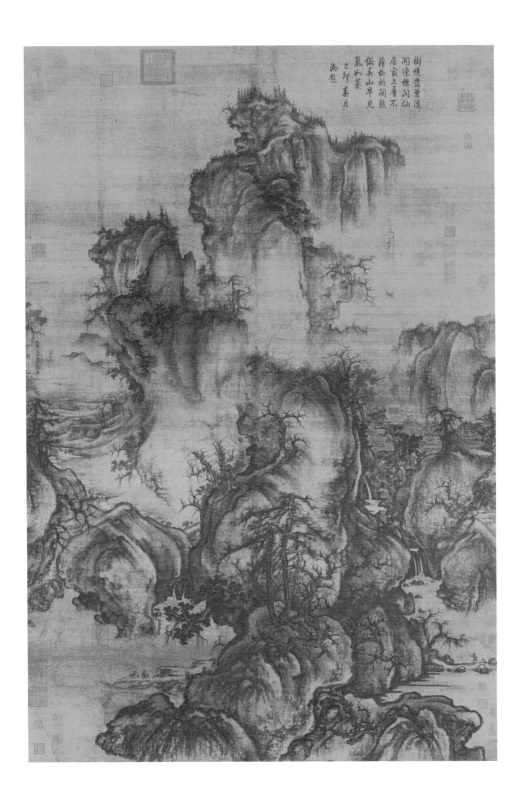

樹繞普業溪
閑東楊閃仙
居家上層不
藜杨桃閑孤
飯素山早兄
氣如茲
乙卯春月
渴趣

隆题画诗），整幅画中万物似乎刚刚从冬眠中醒来，到处岚光吞吐，充满灵动之气，萌动着浓浓的春意。

画的左侧中部有一行题款：早春壬子年郭熙画。可别小看这行题款，此前的山水画，像《游春图》《江帆楼阁图》等，都没有题款，不清楚作者究竟是谁。后来，陆续有一些画家在画作上署名，但常常"犹抱琵琶半遮面"，名字或偷偷写在石头上，或悄悄写在树干上，神神秘秘，乃至有时候别人根本不知道。

例如，范宽《溪山行旅图》中的"范宽"二字，就藏在树丛中，因为藏得太深，画作问世后近千年也无人知晓，直到1958年8月5日，台湾资深书画鉴定专家、台北故宫博物院副院长李霖灿先生，把《溪山行旅图》分成若干区域，很细心地找了一遍，终于在图中近处右下部分树丛里发现隐藏的"范宽"二字。后来在《雪景寒林图》中也用此法发现近处树根部隐约有"臣范宽制"的字样。[1]

图 7-4《溪山行旅图》局部，右下部分树丛里发现隐藏的"范宽"二字

◀ 图 7-3〔北宋〕郭熙《早春图》，绢本设色，158.3厘米×108.1厘米，台北故宫博物院藏

如果说掩掩藏藏写名字是传统的话，郭熙在画幅显著位置，既不掩、也不藏，明明白白标出画名、作者、创作时间，可称为一大创举。而且，《早春图》上还钤有"郭熙图书"的印章。这也许说明，北宋时画家的地位有了上升，画家的自我意识进一步觉醒，也间接说明了其艺术成就之高。

《早春图》中山重水复，楼观层叠，苍松遒劲，意象丰富，其中蕴含了郭熙的三大独门法宝，一是鹰爪树，二是卷云皴，三是鬼脸石。

画面前、后、左、右、中的山石上，都有大小长短不一的树木，有的直、有的弯、有的立、有的斜，有的倒挂、有的侧倚、有的映水、有的依壁，千姿百态，灵动异常。这些树，树干外轮廓线条多变，树身用淡墨一带而过，节疤处用墨通点。树多盘杂虬枝，虬枝上又生出很多小枝，像探出的鹰爪、蟹爪一样，旁逸斜出，坚韧有力，所以号称"鹰爪树"。

山石的皴法用笔很有特色，介于南派和北派之间。南派如董源的山石，多用长长短短的轻淡线条，称为"披麻皴"；北派如范宽的山石，多用刚硬的粗点或有力的短线条，称为"钉头皴""雨点皴"。而《早春图》画山石几乎不用线条，而是用松软毛糙的笔触，恣意挥洒，再用水墨有序地飞扫，扫出浓淡干湿和飞白。它既

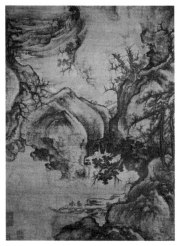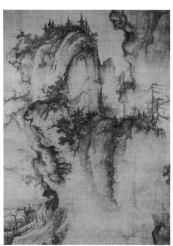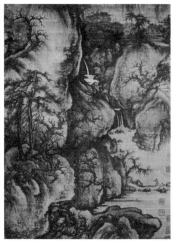

图 7-5 《早春图》局部

不像北派那样刚硬劲挺，而是带有些柔曲，柔而不弱；又不像南派那样圆润清淡，而是稍显些力道，劲而不硬。其效果就像云头纷涌，后世称为"乱云皴"，也叫"卷云皴"。因为是用笔墨扫过，所以郭熙所画的山石，轮廓线一般不很清晰，带有模糊性，使得山石物象像鬼脸一样变化多姿，号称"鬼脸石"。

与关全、范宽相比，郭熙在画面整体构图上也有了很大的不同。范宽作品的构图，通常采用上下纵向，体现崇山峻岭的雄伟高大，《溪山行旅图》仿佛是一座巨型纪念碑，那种压顶之势，让时间和空间都为之凝固。而《早春图》虽然画面上下层叠，左右延伸，以全景式表现大自然，但山石既不很突兀也不很平淡，树木既不很繁密也不很稀疏。特别是画面虽然有很多物象，但又留有很多的空白，这些空白，让读者的眼光可以自由迁移，无所拘束。即使到了画幅尽头，思绪也还可流动，能够尽情想象画外的万般韵致。

看《关山行旅图》《溪山行旅图》，我们总感到山遥水远、舟车劳顿、路途跋涉的艰难，心头油然而生"关山难越，谁悲失路之人；萍水相逢，尽是他乡之客"的感慨与落寞；但是看《早春图》，那些船夫、行人，神态自然，从容不迫，那些楼观、桥梁，亲切温暖，让人流连忘返，体验到的是"行到水穷处，坐看云起时。偶然值林叟，谈笑无还期"的潇洒与快乐。

也许，正是这种新的气象，迷住了宋神宗，以至整个宫廷中"绕殿峰峦合匝青，画中多见郭熙名"。[2]

与《早春图》画于同一年的《关山春雪图》，保持了郭熙一贯的风格。画风同样恣意自由，枯树还是像鹰爪怒张，石面因为春雪覆盖，不再嶙峋崎岖，而是块面齐整。"鬼脸石""卷云皴"虽然没有《早春图》中那样明显，但是峰石的造型还是波诡云谲，山石依然起伏圆润，只是笔下开始减少皴擦，更多进行晕染，技巧上有了新发展。

近景的卷云之石与远景的陡峭高峰对比强烈，远景有意突兀的峭壁，与中景的平整庙宇构成巨大反差。与《早春图》的平远相比，《关山春雪图》画出了深山的

图 7-6〔北宋〕郭熙《关山春雪图》，绢本淡设色，197.1 厘米 ×51.2 厘米，台北故宫博物院藏

气势、层叠和幽深，似乎在彰显作者的技高一筹。

画名虽有"春雪"二字，但还属于冬景。"冬山惨淡而如睡"，山石的峥嵘与白茫茫的一片天地表现出"惨淡"，寂静无声表现出"如睡"。天穹的阴暗，古寺的幽然，更加剧了画面的孤寒境界，这种气氛与《早春图》截然不同。

现存最晚的郭熙手笔《窠石平远图》，又是另一番景象。该画的主要部分在左半幅，正对我们的是几块巨大的窠石，上有三组不同的树木。右半幅远处是一片山峦，轻笼晚霭，山峦尽处似有莽莽荒原，连天接地。前面有土坡，一条弯弯曲曲的河流，流向画面右下角，再转折向左。左半幅的几块巨石与水流呼应，石头下部都浸在了这汪碧水之中。转到画面最左侧，是两个岗坡，坡上几株树，藤萝缠绕。画幅上端，是一望无际的辽阔天空。

北宋山水画的构图，习惯于丘壑满纸，形式多为巨轴长卷，显得高深幽邃，气势壮阔，很少取方形构图，《窠石平远图》是个例外。

鹰爪树还是那么曲折、尖峭，显示出一种不甘时流的孤高。尤其是前方正对我们的两株

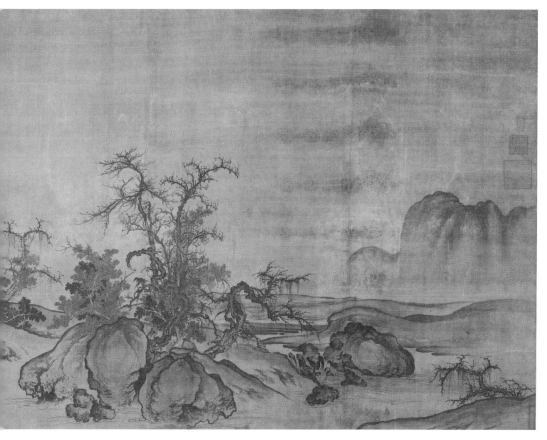

图 7-7〔北宋〕郭熙《窠石平远图》，绢本淡设色，120.8 厘米 ×167.7 厘米，北京故宫博物院藏

苍松，一右侧，一左倚，盘虬团团，透出一缕奇崛，与后面高耸的两株树相互呼应。前面老树的左侧，画有工整的树丛，点叶双钩，茂密、青绿，与老树的枯枝苍凉截然相反，部分消解了窠石的诡怪，增添了几丝亲切。

"卷云皴"固有的嶙峋苍老，为光洁、润畅的轻染漫晕所取代，密集的线条凝聚到一起，让所有的细碎、复杂、参差集于一个中心。石头由线转面，由燥转润，由崎岖转光洁，既与远岫的平远构成整饬温和的氛围，又与树枝的细碎合为一张一弛的节奏。这样的氛围与节奏，让我们仿佛见识到另一个郭熙。

最左侧详细题款"窠石平远元丰戊午年郭熙画"，这一年是公元 1078 年，推算这时的郭熙已经年近 80 了。

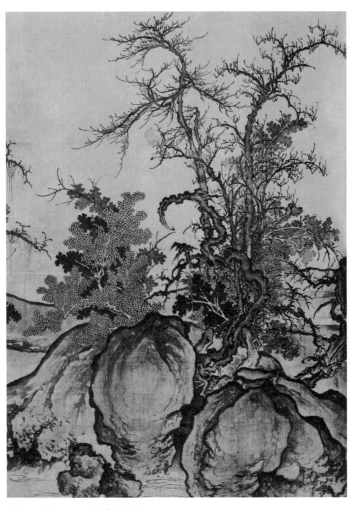

图 7-8《窠石平远图》局部

在清润秀雅、冲融旷远的画风之中，我们眼前仿佛出现了一位和蔼的老者。经历过了真宗、仁宗、英宗三朝的曲折，在神宗朝创造了当时山水画绝顶的辉煌，并将面临哲宗朝的起伏跌宕，老人的心已经很淡、很孤、很净。

郭熙的儿子郭思走的是另一条成功之路。郭熙创作《窠石平远图》后四年（1082 年），郭思考中进士，再过四年，宋哲宗即位，当初宫殿中满壁留名的郭熙，已成昨日黄花。宋哲宗把殿中郭熙的画全部取下，扔到犄角旮旯，甚至当作抹布"揩拭几案"，一股新的复古之风开始盛行。不几年，郭熙怀着复杂的心情去世。再后来，官至龙图阁直学士、颇有文才的郭思，把其父生前的创作体会整理汇编成《林泉高致》。

《林泉高致》是山水画高度成熟之后的产物，是对北宋神宗之前山水画创作的全面总结，是继荆浩《笔法记》之后的又一部重要理论著作。也许可以说，在古代所有山水画论中，《林泉高致》是论述最完整、最全面，也最深刻的著作，蕴含了郭熙很多独到的体悟，是其内心创作经验情不自禁的流淌。

《林泉高致》 中国画论著。北宋郭熙及其子郭思合著。一卷。清《四库全书》本有《山水训》《画意》《画诀》《画题》《画格拾遗》《画记》六篇，而通行本无《画记》。前四篇为郭熙作，郭思有附注，后两篇为郭思撰。《山水训》中提出画山水的本意在于抒发"林泉之志""高蹈远引"，以快心意。山水画家须"饱游饫看""身即山川而取之""远望之以取其势，近看之以取其质"，提出"三远"说，综括了山水画的取景法。全书集中了郭熙的创作经验心得，为古代山水画论中卓有见解的著作。

在《林泉高致》中，郭熙首先说明了山水画的功能和作用，用现代文表达为：

君子们之所以喜爱山水，是因为山丘田园可以韬养内心的宁静淡泊；泉石吟啸可以让君子经常获得傲俗的快乐；渔人、樵夫、隐士这类人，可以让君子日常相处感到性情和谐；鸣猿飞鹤，可以让君子感到非常亲近。尘世生活有如缰绳锁钥束缚于人，让人普遍感到厌弃，那些生活在烟霞之地的仙人，人们向往却很难见到。

现在我们身处国家太平兴盛的年代，都有忠君、孝亲的深厚心意，如果要保持自身的高洁，把生活方式与节义紧密关联，难道一定要效仿仁人的隐居，像他们那样离世绝尘于箕山、颍水，和黄绮一比高低吗？《白驹》之诗，《紫芝》之咏，只不过是表现古代隐士不得已而为之罢了。

但是，喜爱林泉的志趣，与烟霞为伴的理想并未消失。因身处尘世，与山水耳目断绝，只能在睡梦中常常念起了。现在有绘画高手，把这样的梦想充分完美地表现出来，人们不走出厅堂、不离开筵席，就能欣赏大自然的高壑流泉，甚至依稀听到猿啼鸟鸣之声。观赏着如此荡人心目的山光水色，难道不让人感到十分快意、激起强烈的共鸣吗？这就是如今人们看重山水画的原因啊……

在郭熙心里，山水画实质上是知识分子精神的寄托，是一种超越凡俗的情怀，是身处庙堂不甘拘束的呼喊，是游骋林泉之间的心灵高致。

因为要处理好身居尘世、心在林泉的矛盾，所以郭熙提出山水画的四条创作标准，即"可行、可望、可游、可居"，这四条标准是对古代山水画特点史无前例的精辟概括。

> 世之笃论，谓山水有可行者，有可望者，有可游者，有可居者。画凡至此，皆入妙品。但可行、可望不如可游、可居之为得。
>
> ——〔北宋〕郭熙、郭思《林泉高致》

郭熙之前，几乎每一幅好的山水画，都有山有水（可望），山腰往往都有楼观（可居），山中一定有道路通往山顶（可行），路上有桥，水中有船，桥上、船上有人（可游）。郭熙之后很长一段时间也是如此。例如，《游春图》中有人荡舟，《江帆楼阁图》中有人读书，《潇湘图》中有人送别，《溪山行旅图》中有人行旅；《匡庐图》中山路弯弯，《关山行旅图》中溪桥巍巍……

符合这四条标准的山水画，可入妙品。而且，细究起来，可行、可望，不如可游、可居，因为如果可游、可居的话，自然和人更加亲近，高度融合，人成为自然的一部分。郭熙认为，君子欣赏山水画，目的正在于获得可游、可居的享受。

仔细比较起来，《溪山行旅图》中山水可行、可望，但是山的气势让人感到压迫，画中人步履沉重，行旅匆匆；反观《早春图》，山水是那样亲切，人物是那样从容，画境是那样平和。郭熙开辟了一个崭新的世界。

画家笔下要实现山水的四大功能，需要对自然的深入观察和体会。郭熙用一颗十分细腻的心，聆听着大自然不同状态下的呼吸声：

> 真山水之云气，四时不同，春融怡，夏蓊郁，秋疏薄，冬黯淡……春山淡冶而如笑，夏山苍翠而如滴，秋山明净而如妆，冬山惨淡而如睡……春山烟云连绵人欣欣，夏山嘉木繁阴人坦坦，秋山明净摇落人

肃肃，冬山昏霾翳塞人寂寂……见青烟白道而思行，见平川落照而思望，见幽人山客而思居，见岩扃泉石而思游……

不仅如此，郭熙还说了一大段更有哲理的话。他说，大山堂堂，是众山之主，因此那些冈阜林壑，要分布在次要位置；长松亭亭，是众木之表，因此那些藤萝草木，也要安排在次要位置。画山水时，要先画大山、主峰，再画旁边的小峰、侧峰、远峰；画林石时，先画大松，再画杂窠、碎石、女萝、花卉……这样就能像君臣上下、君子小人的分布，主次分明，大小有致。

《林泉高致》中"三远法"的提出，也许是山水画理论上的最大贡献之一。[3]

与花鸟画、人物画比较，山水画的最大优势在于能表现"远"。因为"远"的存在，画面从平面走向立体，有了纵深感和距离感，就有了更大的美感。因为"远"，人的视线和思绪可以被引导到更辽阔之处，远离尘俗和烦嚣，达到幽深的境界。

尽管从《游春图》《江帆楼阁图》以来，"远"在山水画中一直得到画家有意识的强调，但是唯有郭熙，第一次全面总结出表现"远"的不同方法、特点和效果。郭熙写道：

山有三远，自山下而仰山巅，谓之高远；自山前而窥山后，谓之深远；自近山而望远山，谓之平远。高远之色清明，深远之色重晦，平远之色有明有晦。高远之势突兀，深远之意重叠，平远之意冲融，而缥缥缈缈。

明白了"三远"，也就明白了山水画构图、立意的不二法门。

"三远"之中，最有表现力的是平远。因为深远其实不具有独立性，或者归于高远，或者归于平远，而高远主要在表现上下关系时有优势，平远则除了可以表现上下关系，还可以表现前后、远近关系，可以把画面处理得更加空阔、旷远、冲融、淡定。

　　五代时期，表现高远的山水画很多，宋代以后，表现平远的渐渐多起来，开始处于主导地位。南宋还有一些高远之作，到了元明以后，几乎都是平远了。

　　这似乎契合了人生的惯常经历和境界。人在少年时期，常常志存高远，意气风发，为了"欲穷千里目"而"更上一层楼"。但是往往"高处不胜寒"，经历了世事的艰难、社会的变故以后，人到中年，心境开始平和、沉寂下来，从社会的高处，慢慢转到社会的远处，观察的视角、人生的体悟也就有所不同。因为高处还在红尘之中，而远处，开始真正远离红尘。

　　西方风景画也表现山、水、树、石，但是画面缺乏"远"的意蕴，画家也没有"远"的自觉，所以山水仅仅是山水，树石仅仅是树石，无法让人的思想进入更加超迈的境界。中国山水画，有限的"近"可以延伸出无限的"远"，无限的"远"又更能烘托有限的"近"，从而形成与天地遥通互感的一片化机。"远"的延伸，是"无"，画学的延伸，是哲学，这正是中国山水画吸引人的地方，也是对世界艺术贡献之所在。这种贡献，从远在千年前的郭熙就开始了。

　　　　玉堂昼掩春日闲，中有郭公画春山。
　　　　鸣鸠乳燕初睡起，白波青嶂非人间。[4]

　　中国山水画史，因为郭熙与他的《林泉高致》，将永远焕发无限生机。

注 释

1　参见李霖灿著：《中国名画研究》，第 52 页，杭州：浙江大学出版社，2014 年版；李霖灿著：《中国美术史讲座》，第 124 页，南宁：广西师范大学出版社，2010 年版。

2　中贵王宫词，引自陈传席著：《中国山水画史》，第 218 页，南京：江苏美术出版社，1988 年版。

3　北宋韩拙在《山水纯全集》中，基于郭熙的"三远"，提出新"三远"论，分别为阔远、迷远和幽远，新"三远"论契合了南宋以后山水画的特征，但比较起来，影响更深远、立论更精辟的还是郭熙的老"三远"论。参见王伯敏《中国山水画的"六远"》，载王伯敏著：《山水画纵横谈》，济南：山东美术出版社，1986 年版。

4　苏轼《郭熙画〈秋山平远〉》，载《东坡集》卷十六，引自陈高华编：《宋辽金画家史料》，第 341 页，北京：文物出版社，1984 年版。

八　千里江山为谁哭

——〔北宋〕王希孟

北宋中后期的山水画坛只有沿袭、保守和复古，几乎没有大师级画家。不过，保守与复古，并不是一回事，艺术上的保守，注定没有出路，复古则并不全是坏事，要看"复"的是什么"古"。

中国山水画有两大传统，一为青绿山水，一为水墨山水，青绿在先，水墨在后。唐朝李思训、李昭道父子时期，是青绿山水的第一个高峰期：晚唐、五代、宋初，则是水墨山水的天下。北宋中后期的复古，"复"的是青绿山水的"古"。

复古青绿山水和宋朝的政治斗争有密切关系。支持王安石变法、推崇郭熙水墨山水的宋神宗死后，当政的是年仅十岁的宋哲宗赵煦。由于年纪太小，大权基本掌握在太皇太后一派人手中，这些人全是崇古派，加上皇帝的老师是程颐，主张一切用古礼，在崇古的风气蔓延之下，画风也随之大变。

随后的宋徽宗，亲自担任画院领导，本人也十分欣赏青绿山水，那些为皇家服务的御用画家们，当然要唯皇帝嗜好为宗。于是，哲宗以后，山水画几乎都是着色画，而非水墨画，其中，大青绿山水成为显赫一时的选择。

在这样的特殊背景下，中国画史出现了一位天才少年，其存

世的唯一画作，代表了北宋时大青绿山水的最高艺术成就，为山水画坛增添了一抹新的靓丽色彩。

他就是北宋画院画家王希孟。

> 徽宗皇帝天纵将圣，艺极于神。即位未几，因公宰奉清闲之宴，顾谓之曰：“朕万几余暇，别无他好，惟好画耳。”……于是圣鉴周悉，笔墨天成，妙体众形，兼备六法。
>
> ——〔南宋〕邓椿《画继》

> 王希孟（1096—？） 北宋画家。徽宗时画院学生，擅画山水。早卒。传世唯一作品《千里江山图》为青绿重设色，画中远山近水，气势开阔，村舍集市，渔艇客舟，桥梁水车，林木飞禽等，笔墨工致，位置得宜，表现出山河的秀美。

王希孟，出生在宋哲宗时期，学习与创作绘画主要在宋徽宗时代，画史大多记载其早亡，“年二十余”，但他留下的《千里江山图》足可列入中国十大名画之列而毫无愧色。[1]

> 宣和供奉王希孟，天子亲传笔法精。
> 进得一图身便死，空教肠断太师京。

清朝宋荦的这首《论画绝句》，演绎的是一段美丽、感人而又凄婉的画坛往事。

首先要说说王希孟的时代，当时正是山水画抛弃水墨、进入青绿崇古的肇始，最早开崇古之声的是王诜。

> 驸马都尉王诜，字晋卿，本太原人，后为开封人。喜读书属文，所从游者，皆一时之老师宿儒。能画，学李成山水，清润可爱。又作着色山水，师唐李将军，不古不今，自成一家。画墨竹师文湖州。筑堂曰宝绘，收藏古今法书名画，以为胜玩，东坡为之记。
>
> ——〔元〕夏文彦《图绘宝鉴》

王诜，字晋卿，出身名门。自幼聪颖好学，能诗善画，琴棋笙乐，诸子百家，无所不通，是个少见的全才。宋神宗很喜欢他，将妹妹蜀国公主嫁给了他。身为驸马都尉的王诜，专门建了一座"宝绘堂"，结交了一批文人学士朋友，如苏轼、苏辙、黄庭坚、李公麟、文同、米芾等，经常在一起聚会。[2]

王诜在北宋相当有名。《水浒传》开篇第二回写高俅时，提到这个浪荡公子曾经投奔京城"小王都太尉"家做个亲随，后来"小王都太尉"让高俅送礼物到端王府，正好遇到端王与一班人在踢球，高俅在旁边一个"鸳鸯拐"，"踢"出了后世妇孺皆知的四大名著之一。小说里的"端王"，就是后来的宋徽宗，而"小王都太尉"，就是驸马都尉王诜。史料记载，王诜与宋徽宗来往甚密，交情不浅，高俅是王诜送给他的小吏。

王诜的画有多种面貌：第一种是水墨为主，学郭熙、李成；第二种是青绿山水，学李思训；第三种是青绿和水墨的结合，既有"二李"的风格，又有李成的画法，是他的独创。

《渔村小雪图》是第一种风格，画平远山景，右面是一派山麓，当中夹着一个山坳，山坳溪塘里面有几只渔船，一些渔民在张网、垂钓。山头、山腰、山脚、溪

图 8-1〔北宋〕王诜《渔村小雪图》，绢本设色，44.5 厘米 ×219.5 厘米，北京故宫博物院藏

塘岸边，都是松树、柳树，还有一些杂树。

画面中间是一块巨石，上面有两株弯曲的大松树。巨石右侧有一位隐者，身后跟着一个琴童。隐者边策杖行走，边欣赏沿途景致。左面是一条大河，两岸山冈延绵不绝，前面的山冈上有大小树木十多棵，高高低低，一派肃穆气息。

画法上虽然以水墨为主，但这幅画同时夹杂了青绿山水的一些成分，如用白粉画雪，金粉画山石林峦，树头、芦苇上也微洒金粉，不仅与王诜的显贵身份吻合，也更好地表现出了雪后阳光照耀的绚烂景色。

王诜的《烟江叠嶂图》（青绿设色本）属第三种风格，画法与《渔村小雪图》相似。该画前半段表现的是一望无际的空阔江面，江面上渔舟若隐若现，远山缥缈；后半段丛山峭拔绮丽、林木掩映、云烟缭绕、群峰竞秀，楼阁亭台隐现于青山白云之中，宛若仙境一般。

画法上以青绿为主，夹用水墨。远处的山石皴法没有李成、郭熙那样明显的勾勒，而是采用青绿晕染法；近处的树木，每一丛都是深色的水墨与浅色的青绿夹杂在一起，对比十分强烈。整个画面的气息趋于典雅、富丽，但与大青绿山水的鲜亮、浓艳还有区别，可称为小青绿山水。

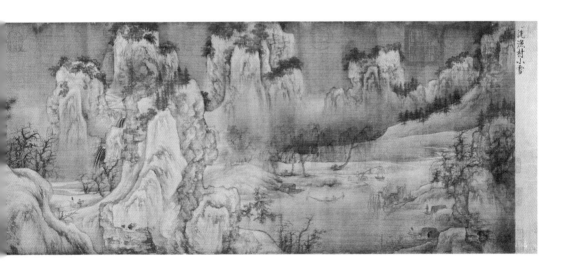

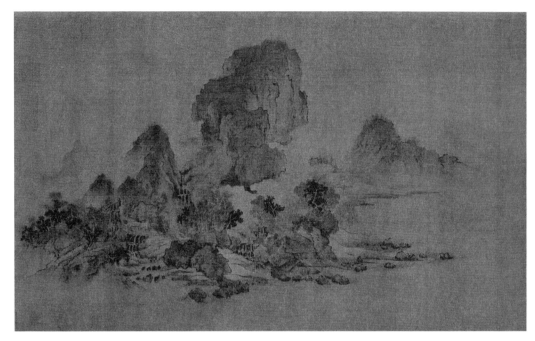

图 8-2 〔北宋〕王诜《烟江叠嶂图》局部，绢本设色，45.2 厘米 ×166 厘米，上海博物馆藏

王诜还有第二种风格的大青绿山水的画作，可惜没有画迹存世。

后人评论王诜，说他"不古不今，自成一家"。[3] "古"是青绿，"今"是水墨，王诜作画时，经常用墨勾皴，用青绿填色，与郭熙有别，这正是北宋中期复古的开始。这种复古趋势，在宋徽宗时期达到高潮，而王希孟演奏的是最高亢精彩的一段乐章。

王希孟十几岁时，就在"翰林图画院"做画学生。

"翰林图画院"是北宋朝的皇家美术学院，也称"翰林图画局"。进入画院要考试，考得好不仅可以专门画画，还可以晋升不同的职位，从低到高依次分为学生、祗候、艺学、待诏等。王希孟年纪太小，资历太浅，先从学生当起，一边完成画院规定的学习科目，提高自身艺术修养，一边不断作画呈献，接受上司的检验。但是，王希孟数次献画，都不是很成功。

值得庆幸的是，赵佶从王希孟并不是很成熟的创作中看出了这个孩子的慧根，决定亲自任教，悉心指导。在宋徽宗的点拨指导之下，不出半年，王希孟就创作出

了《千里江山图》，得到高度评价。政和三年（1113 年）闰四月一日，赵佶把这幅画赐给了宠臣蔡京。根据蔡京卷后的题跋，我们了解到此时作者年仅 18 岁。

中国绘画史上再也没有第二位画家像王希孟那样令人惊异和叹服，这样一卷景物繁多、场面浩大、色彩绚丽、震撼人心、长达 11 米多的大青绿山水杰作，竟然出自未及弱冠的一位少年之手。

在《千里江山图》中，作者先以稍淡而有层次的墨色，勾勒出山石的轮廓与大体纹路，再沿着结构加上富有弹性的长、短披麻皴，线条显得既不粗硬，也不刚劲，大多柔软圆润。

山石的阴面以淡墨加赭石渲染，然后用赭石、花青分别罩染整个山体的阴阳面，山石的坡脚处往往保留赭石色，山头和石顶用苦绿接染，再用浓厚的石青或者石绿覆盖。

石青或石绿接染到赭石、苦绿的时候渐轻渐淡，而山头、石顶处则非常浓重。

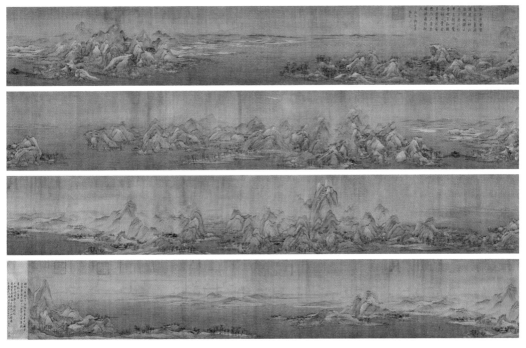

图 8-3 〔北宋〕王希孟《千里江山图》，
绢本青绿设色，51.5 厘米 ×1191.5 厘米，北京故宫博物院藏

石青与石绿多交替使用，前一个山头用石青，后一个山头或者邻近的山头就用石绿，再在旁边的山头用石青，使得前后左右的关系十分清楚。

与隋唐时期先浓墨勾勒再平涂颜色不同的是，《千里江山图》的赋色常用略带写意的笔触染出，使画面的青绿两色看上去更显出变化与和谐。远处山头的苦绿色上面，不再加盖石青、石绿，衬托出远山的幽远。

如果看高清印刷品，会发现画中水纹用笔十分纤细，纹路连绵不绝，但都一丝不苟。水面尽染苦绿色，天空略带花青，水天交接处用赭色过渡，氛围浑然一体。岸边水草用黑青绿点写，或加以石绿，汀渚都用浓石绿和浓石青横抹。江中船只也用浓墨处理，人物多用白粉画出。

画中楼阁用重墨勾写轮廓，其中一些屋顶用墨色全部覆盖，林木多用浓墨色写树干，鲜艳的石绿色刷树叶，或夹以一组一组的墨色叶丛。这样的处理，使得林木、楼阁、人物在青山绿水之中十分醒目清晰，画面浓重、葱郁又不失稳健，

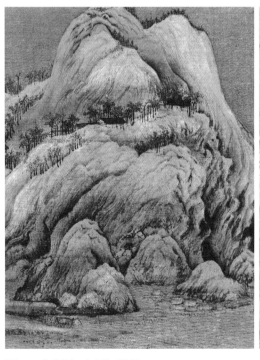
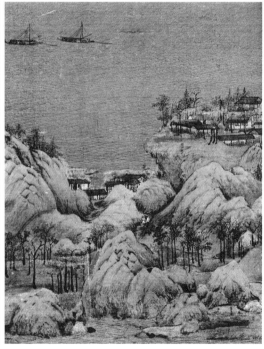

图 8-4《千里江山图》局部

而且都统一在大青绿的色调之中，达到了"绚烂之极，归于自然"的效果。其中作为画面主体的山峦，千岩万壑、星罗棋布、重重叠叠，夹杂着江天浩渺、群峰环抱、长桥如带，苍茫之势让观者无不震撼动容。

整幅画卷平远取景，从起首到结束，没有截然分段，没有绝对高潮，时而主峰高大而雄奇敦厚，辅峰围聚；时而矮坡低回而逶迤连绵，映带归从；时而二岳相望，顾盼生姿；时而群山连续，络绎不绝。

展卷看去，不仅有坡形翠微，乱冈如积，水出洞府，幽谷通人，岛屿相迭，汀

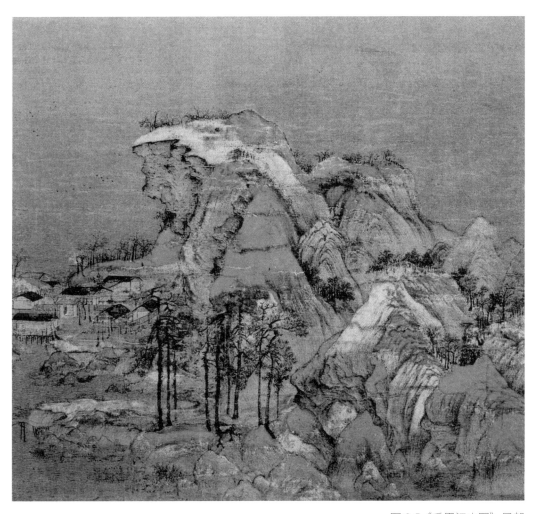

图 8-5《千里江山图》局部

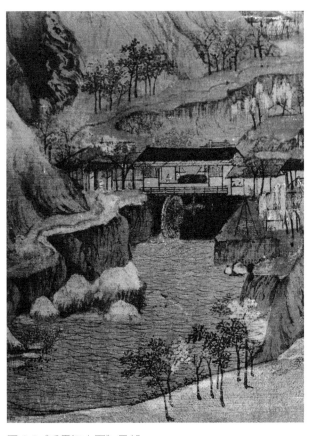

图 8-6《千里江山图》局部

渚绵延，更有大山堂堂，大江旷远，小堆成阜，积高成陇；或两山夹水而成涧，或双陵合水而成溪，或草木繁密，或叠巘起伏。众山之势或浑厚，或磅礴，或雄豪，或耸拔，或重晦，或冲融，或轩豁，或箕踞，或突兀而渐清明，或细碎而复缥缈，或开阔而千里，或曲折而入微，千姿万态，不一而足。

山间岭上，汀旁岸边，不时出现的丛树林竹、寺观庄院、茅舍瓦屋、舟楫亭榭，无不折算精准。山间都有道路可以通行，其间人物如织，仪态各异。通观整个画卷，可行、可望、可游、可居，诗意盎然，不能说后无来者，但绝对是前无古人。

因为此前，没有谁画出祖国无尽江山的如此气魄，也没有谁在驾驭画面上能够如此纵横捭阖，挥洒自如。特别是在色彩的运用上，该画比起古青绿山水来前进了一大步，取得了突破性成就。画面上闪烁着的宝石一样的光彩，千年之后还耀人双目，标志着北宋后期山水画达到一个新的高度。

当我们千载之后徜徉于画面巉岩壑谷、飞瀑流泉之中，置身于渔村野市、草庵茅店之内，欣赏着满目的绿柳红花、长松修竹，内心涌起的是五味杂陈的复杂感情，既为英才非凡的创造而折腰，也为其早逝的不幸而悲恸，笔者有诗：

神笔鬼墨远凡胎，宣和希孟别有才。

早慧难逃天所忌，江山千里发群哀。

　　元代高僧溥光曾经观赏《千里江山图》百遍，每次都有新的感受。他在题跋中评价说，《千里江山图》设色鲜明，布置宏远，即使王晋卿、赵千里见了也会觉得气短，在古今丹青小景中，可以独步千载，就像众星中的孤月一样。

　　溥光所说的王晋卿即王诜，赵千里指的是南宋高宗时期的画家赵伯驹。溥光之所以拿这两人与王希孟相比，是因为前面交代过，王诜开北宋山水画崇古之先河，在恢复青绿山水传统上有出色表现，而赵伯驹则是继王希孟之后，把大青绿山水推向又一新高度的人。

　　赵伯驹，字千里，大约生于北宋徽宗时期，宋朝宗室之后，宋太祖七世孙。其祖父与苏轼、黄庭坚等有交往，其父曾经在宋高宗赵构登基之前陪同流亡，受到厚爱。赵伯驹还有个弟弟叫赵伯骕，也是著名画家。[4]

> 赵伯驹，字千里，宋太祖七世孙。建炎随驾南渡，流寓钱唐。善青绿山水，图写人物，似其为人，雅洁异常。予与其曾孙学士，交游颇稔，备道千里尝与士友画一扇头，偶流入厢士之手，适为中官张太尉所见，奏呈高宗。时高宗虽天下傲扰，犹孜孜于书画间，一见大喜，访画人姓名，则千里也。上怜其为太祖诸孙，幸逃北迁之难，遂并其弟瞒远召见，每称为王侄。仕至浙东兵马钤辖，而享寿不永，终于是官，故其遗迹，于世绝少
>
> ——〔元〕庄肃《画继补遗》

　　大青绿山水的又一经典力作《江山秋色图》，据传是赵伯驹的作品，与《千里江山图》堪称伯仲。这幅画在意境和技法上极大地发展了李思训、李昭道父子的传统，再次证明了中国画色彩所特有的表现张力与巨大魅力。

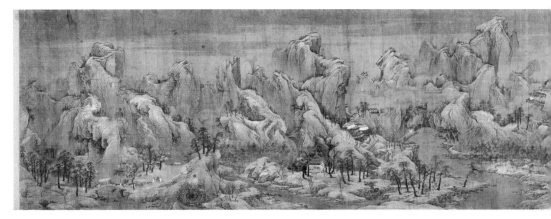

图 8-7〔南宋〕赵伯驹《江山秋色图》（传），绢本青绿设色，55.6 厘米 ×323.3 厘米，北京故宫博物院藏

　　全图描绘的是初秋时节千岩竞秀、万壑争流的情景（也有人认为从各色绽放的花与茂竹来看，应是初春时节），以全景式构图展开。图中层峦叠翠，云雾缭绕，迥林旋环，溪瀑悬流，峤岳参差。既有高耸入云的崇山峻岭，又有连绵迤逦的平冈缓阜，山峦形态变化多端，景色美不胜收。

　　如此繁复的山岭，都运用书法中的写意笔法连绵写出，笔势随着山势的跌宕起伏而随机变化，劲健流利，起止有致。

　　山岭前后，山腰左右，山脚上下，坡旁、涧边、林中散落分布着很多楼观、栏廊、亭舍、屋宇，而且到处都有道路通向这些停歇之地，让人如在画中穿行，感到心旷神怡。图中还有若干车辆畜队，不少如蚁行人或三或二，或五或四，或行或立，或成群，或结对，或持杖，或牵驴，优雅闲适，心境舒张。

　　山中还有无数茂林，万竿修竹，有的双钩写干，有的落墨成枝，另有松树三五成群而相拥，或俯仰高低顾盼，树干、树叶都染重色，回环于亭台左右，衬托得建筑物更加稳健、庄重。那些房舍楼阁，长廊栏杆，无论多么复杂，来龙去脉都交代得清清楚楚，如此浩繁的景物，没有一处有一丝一毫松懈苟且，令人叹为观止。

　　与《千里江山图》不同的是，《江山秋色图》的赋色相对淡雅，以薄施为主，石青、石绿等石色分量都比较轻，与花青、赭石的底色之间过渡很自然，色彩下面的勾皴笔触依稀可见。

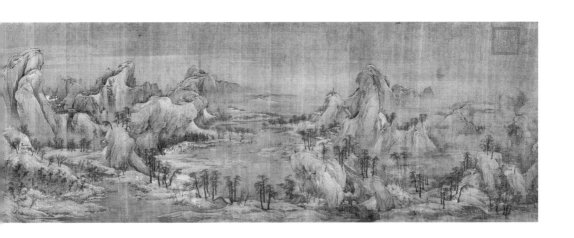

 尤其称为一绝的是，画中的江面，用石青轻轻罩染，背衬石绿，比之于浓绿重彩的处理，效果更显寂静沉郁，深邃神秘，就像冻石凝玉一般晶莹剔透，在历代山水画中十分罕见。

 当然，赵伯驹也有浓绿重彩之作。近代吴湖帆学画青绿山水时，曾为不能破解设色赋彩的奥妙而长期苦恼。一次北京故宫博物院有批藏品赴伦敦展出，先期在上海预展，一幅赵伯驹的青绿山水年久破损，掉下指甲盖大小的一块碎片，吴湖帆在

图 8-8《江山秋色图》局部

委托名装裱师刘定之修复时，从碎片破口处发现了丰富的色层。

吴湖帆通过显微镜发现色层竟达七层之多，这些色层以石绿和青绿交替烘染，背后再覆盖一层石绿。这一偶然发现让吴湖帆茅塞顿开，此后几十年他通过充分领会古人赋色的匠心所在，终于百尺竿头更进一步，成为近代海上最负盛名的画家，其青绿山水独步一时。

不过，根据近现代学者的研究，《江山秋色图》其实并不是赵伯驹之手笔。

据记载，赵伯驹画风与他弟弟赵伯骕类似，赵伯骕有《万松金阙图》存世，但该图与《江山秋色图》风格差异很大。另外，元明两朝很多仿赵千里的山水画，也和《江山秋色图》风格不同。因此有专家认为，《江山秋色图》是北宋画院高手所作。

笔者以为，与唐朝"二李"的画风如《明皇幸蜀图》比较起来，《江山秋色图》更加精细、丰富。画面布置工整，用笔尖细秀劲但不轻佻，设色清丽明亮但不庸俗，仔细辨析，还有早期青绿山水的影子，似乎正是宋哲宗时期提倡复古、上追隋唐的成功探索，其诞生年代可能比《千里江山图》稍早。

正是继承了《江山秋色图》的古雅精工，再加以浓艳灿烂的处理，才成就了后来的《千里江山图》。而且可以肯定的是，两画的出现，说明大青绿山水创作日趋成熟，假以时日，应能取得更不凡的成就。

可惜不久以后，金朝的铁骑踏破了北宋的一帘幽梦，徽、钦二帝被迫去北疆"狩猎"，画院画家们的画案开始在风雨中飘摇，曾经蔚为大观的丹青自娱之风气一扫而空。失去了艺术创作的必要环境与土壤，青绿山水的传统再次衰落。

南宋一代，水墨山水东山再起，风格变得十分简练、苍劲。在整个南宋时期"水墨苍劲"画风的覆盖之下，青绿山水的画家凤毛麟角。虽然有赵伯驹兄弟支撑过一段时间，但这哥儿俩主要忙于做官，在诗文上花时间较多，而且寿命都不长，画作也少，除了他们，就没有什么可以称道的画家了。

元代追求的是抒情写意，逸笔草草，很多画家根本看不上青绿山水。勉强数一数，

图 8-9〔元〕钱选《山居图》，纸本青绿设色，26.5 厘米 ×111.6 厘米，北京故宫博物院藏

只有元初的钱选在青绿山水上还算下了一番功夫，所作的《山居图》精巧工致、柔和端庄、古拙秀丽、静谧幽远，设色上明显有李思训、王希孟的风格传承。但是钱选的画名为当时如日中天的赵孟頫所遮掩，而且钱选的画不太符合文人画的情趣，追随的人不多，影响有限。

一直要到明清，这种趋势才有所改观。

明朝整体没有独特的画风，画家的创作多元化，以摹写前朝为主，各类画风都风行过一阵子。像沈周、文徵明等都有青绿山水的尝试，也画得很不错。尤其是仇英，致力于恢复大青绿的传统，精工艳丽中又不失秀雅，终于在历经 400 年之后，重写大青绿山水的辉煌。

其后，清朝的袁江、袁耀父子（另有两说，一说为兄弟，一说为叔侄）

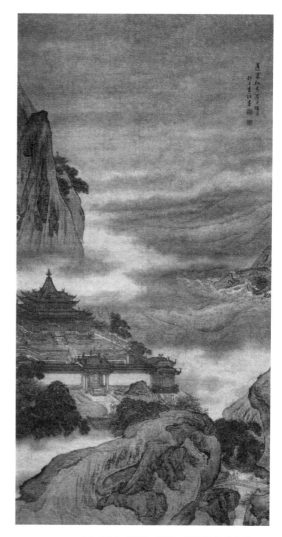

图 8-10〔清〕袁江《蓬莱仙岛图》，绢本设色，160 厘米 ×97 厘米，北京故宫博物院藏

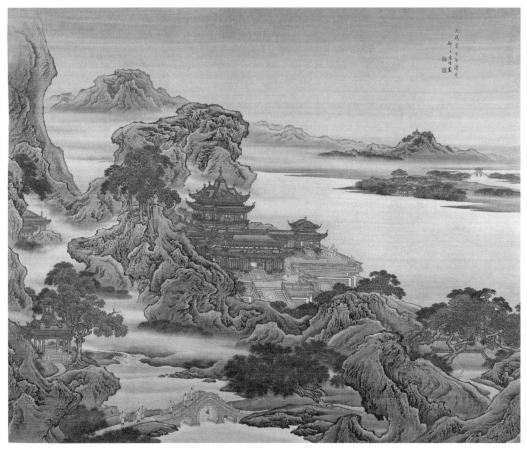

图 8-11 〔清〕袁耀《九成宫图》，绢本设色，189.7 厘米 ×230.6 厘米，北京故宫博物院藏

追随仇英，将青绿山水发展到一个新的境界。"二袁"的特点是山水细入毫发、工整别致，不再依靠色彩，而是依靠独特的皴法表现山石，浓重青绿中透出皴法的细腻，创造出工笔青绿山水的新画风。

袁江等地下若逢王希孟，"瞻前顾后"，不知将会有一番怎样的感慨！

注 释

1　2017 年，美籍华人曹星原女士对王希孟《千里江山图》公开"打假"，但相关论点和论据遭多位专家批驳。参见曹星原：《王之希孟：〈千里江山图〉的国宝之路》，载故宫《展记》2017 年 10 月号；曹星原：《〈千里江山图〉是梁清标欺君罪证》，载中国美术报网 2017 年 11 月 13 日；曹星原：《你的王希孟难道是女身？十问某文物鉴定委员会委员》，载中国美术报网 2018 年 1 月 3 日；张渝：《曹之希孟，我的江山》，载中国美术报网 2017 年 11 月 12 日；韦宾：《〈千里江山图〉研究中的文献使用问题》，载中国美术报网 2017 年 11 月 14 日；余辉：《三次装裱五次进宫的〈千里江山图〉卷》，载中国美术报网 2017 年 11 月 15 日；余辉：《王希孟〈千里江山图〉卷又有新证——尝试开辟新的证据源》，载中国美术报网 2019 年 5 月 22 日。

2　李公麟曾应王诜邀请创作《西园雅集图》，画王诜和其朋友等十六人在西园欢聚的情景。由于苏轼、黄庭坚、米芾等都是千载难遇的翰苑奇才，后世画家景仰之余，纷纷加以仿摹，著名画家马远、刘松年、赵孟頫、唐寅、石涛、丁观鹏等都曾画过《西园雅集图》，以致"西园雅集"成为人物画的一个著名画题。

3　《图绘宝鉴》卷三《宋》，引自陈高华编：《宋辽金画家史料》，第 426 页，北京：文物出版社，1984 年版。

4　宋朝南迁后，赵氏兄弟流落到南方，高宗赵构顾念旧情，且欣赏二人画艺，对他们倍加优待。二人当时在画坛享有盛名，赵家府中的仆役赵大亨、卫松受主人影响，画画都很不错，赵大亨有画作《薇省黄昏图》传世（辽宁省博物馆藏）。

九　松风万壑李晞古

—— 〔宋〕李　唐

宋徽宗赵佶是个难得的艺术奇才。

因为一方面赵佶本身善画，其唯一传世山水《雪江归棹图》用笔细劲流畅，意境肃穆凝重，山势宛转回环，节奏高低错落，具有很高的艺术水平；另一方面他还是个优秀的领导，在担任"皇家美术学院"院长时期，亲自发掘了一大批人才。

赵佶发现人才的办法是考试，他不是简单考那些应考者的画画技法，而是出一些古人诗句，测试考生的想象力。据史料记载，北宋画院曾经出过"乱山藏古寺""踏花归去马蹄香""野水无人渡，孤舟尽日横"等题目，大多数考生构思平常，难以被录取。

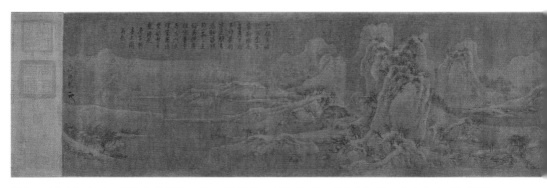

图 9-1〔北宋〕赵佶《雪江归棹图》，绢本淡设色，30.3 厘米 ×190.8 厘米，北京故宫博物院藏

自此之后，益兴画学，教育众工，如进士科下题取士，复立博士，考其艺能。……所试之题，如"野水无人渡，孤舟尽日横"，自第二人以下，多系空舟岸侧，或拳鹭于舷间，或栖鸦于篷背。独魁则不然，画一舟人卧于舟尾，横一孤笛，其意以为非无舟人，止无行人耳，且以见舟子之甚闲也。又如"乱山藏古寺"，魁则画荒山满幅，上出幡竿，以见藏意；余人乃露塔尖或鸱吻，往往有见殿堂者，则无复藏意矣。

——〔南宋〕邓椿《画继》

被录取的考生必须构思奇妙。例如，"乱山藏古寺"不画古寺，而画深山的脚下，有一个和尚在挑水；"踏花归去马蹄香"不画鲜花，而画飞驰的骏马脚下，有数只蝴蝶翻飞；"野水无人渡，孤舟尽日横"不画野渡无人，小船孤零零地停泊，而画一个船夫，躺在小船里睡大觉。政和年间（1111—1118年），赵佶有一次出了道"竹锁桥边卖酒家"的试题，参加考试的人大多在"酒家"上下功夫，但是有一个考生别出心裁，画桥头竹林外挂一酒帘，巧妙地突出考题中的"锁"字，深得赵佶的欣赏。于是，该考生以第一名的成绩被录取，成为国家画院一名专职画家。

这位考生，就是山水画史上承前启后的一代大师——李唐。

李唐，字晞古，河阳人，与著名山水画大师郭熙同乡，生平跨北宋、南宋两朝，历经坎坷。

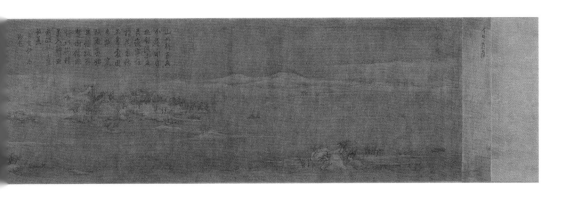

李唐（1066—1150）　宋画家。字晞古，河阳（今河南焦作孟州）人。徽宗朝入画院，高宗南渡，流亡至临安，以成忠郎衔任画院待诏。擅画山水，变荆浩、范宽之法，笔墨峭劲，写出山川雄峻之势。晚年删繁就简，创大斧劈皴，兼工人物。其技艺为刘松年、马远、夏圭等师法，开南宋一代新画风。存世作品有《万壑松风图》《清溪渔隐图》《采薇图》等。

　　李唐在北宋考入画院后不长时间，就成了知名画家。宣和六年（1124 年），即北宋灭亡前三年，李唐创作出了山水画史上的"鸿篇巨献"——《万壑松风图》。

　　画中首先映入眼帘的是一座突兀的山峰，巍然屹立，占据了画幅一大半空间，像一大堆铜铁一样，沉甸甸地压向观者，不由得使人想起《溪山行旅图》中的"范山头"，而且比"范山头"来势更"猛"。主峰之下，当中是一片松树，右下方有崎岖的小路通向大山深处，左侧有溪水从山间流出，缓缓注入下方的石潭。画幅中还有四五处飞瀑流泉，淙淙作响。画中山势十分雄奇，石头的质地坚硬方直，棱角分明，山石的轮廓线刚劲有力，用的皴法很多，如刮刀皴、钉头皴、雨点皴、短条皴等等，但又有些变化。后人称之为"小斧劈皴"，顾名思义，指那些山石就像用小斧子劈凿出来似的。

　　山中的松树，三三两两、密密麻麻，交叉穿插，组织有致。松针细小而清晰，每一根仿佛都能把人扎得生疼。树根大多裸露在石头外面，根须牢牢地嵌入石缝。树干用鱼鳞皴，节疤很深，苍劲浑厚。山中有云气缭绕，主峰顶上有一片密林。

　　主峰左侧的一个淡墨远峰上，留有一款字：皇宋宣和甲辰春河阳李唐笔。这一年，李唐 50 多岁，正是"少壮工夫老始成"的时候。

　　铁铸山、白练云、飞流泉、万壑松，都是北方的山水特征，充满阳刚之气。尤其是太行山，强烈的地壳运动把山峰一劈两半，一半突起，一半下陷。突起的山壁直直地耸立在天地之间，就是人们惊叹的"太行铁壁"。这样壮阔的自然奇观，平常的线条皴法已经不能表达画家的感受，加上北方气候干燥、天高气爽、能见度高，

图 9-2〔宋〕李唐《万壑松风图》，绢本淡设色，188.7 厘米 ×139.8 厘米，台北故宫博物院藏 ▶

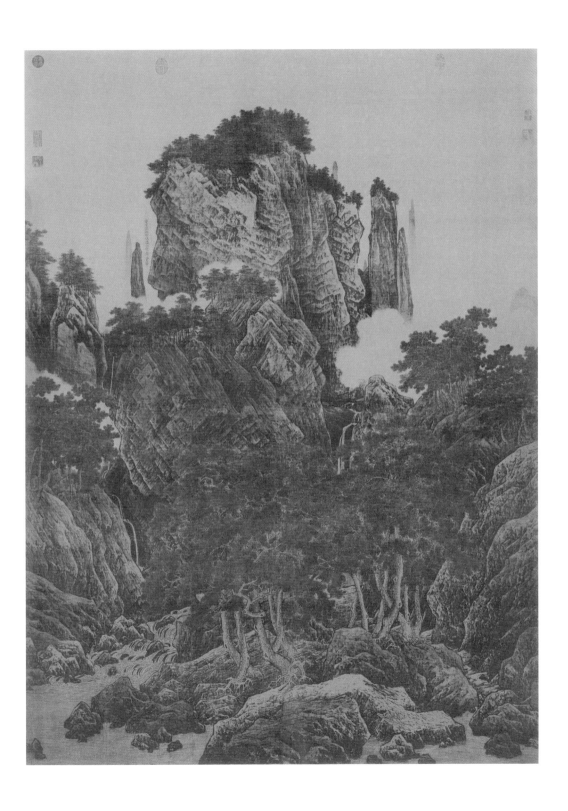

与南方气候湿润、烟雨朦胧很不一样，创造出斧劈皴也是情理之中的事情。

　　一般人都以为《万壑松风图》是纯粹的水墨画，其实不然，由于年代久远，现在的画面有些灰暗。但是如果近距离看该画，特别是通过放大镜就可以发现，《万壑松风图》曾经敷有浓重的青绿色彩。

　　画作前景的松树，都是用青绿或者石绿勾线，前景的土坡和松根也是用了很浓的青绿和赭石色，树叶是石绿渲染，与背景的茶褐色岩石构成显著对比，只是现在这些色彩多已剥落。遥想当年，画作初成，万株松树上翠色流动，光彩照人，画绢底色也不像现在古铜般黯淡，那种鲜艳明朗，是怎样地夺人心魄啊！

图 9-3 《万壑松风图》局部

北宋后期复古风气很浓，李唐又身处皇家画院，当然不能脱离其外。但是李唐的可贵在于，他不是简单地复古，而是有机结合了李思训的青绿设色与荆浩、范宽北派水墨山石的表现手法。李唐没有学老乡郭熙，因为宋哲宗以来，郭熙已经被皇家"抛弃"，想学也不行。

画于同一时期的《江山小景图》也是类似风格。

画面上部是一片粼粼江水，下部是横列的一排山峰。江岸群峰林立，山石突兀嶙峋，山上树木繁茂，清泉漱石，山间小径时隐时现。江面开阔，水势浩渺，波浪起伏，隐约可见舟帆出没，右侧远山绵延，烟雾迷蒙。

引人注目的是山间有一条弯弯曲曲、带有栏杆的小道。它从右下方开始，一直到左上方，随着山势的高低起伏，忽藏忽现，成为整个山景的中心线。丛林中半隐半现的众多宫观楼阁，又一次说明了宋代人"渴慕林泉""可居可游"的创作理想。

《江山小景图》中主峰上松林密布，又是一次"范山头"的集中展示，只是范宽喜欢用中锋，点子皴与线条皴并用，李唐是中锋与侧锋并用，喜欢块面化处理山石，多用小斧劈皴，但气势与境界相通。

如果一直这样发展下去，李唐一定还会有更高成就，但是，要想成为创造新风格的一代大师，几乎不太可能。

时代开始风云变幻，北宋王朝遭遇的灭顶之灾给了在艺术上蓬勃发展的李唐迎

图 9-4〔宋〕李唐《江山小景图》，绢本淡设色，49.7 厘米 ×186.7 厘米，台北故宫博物院藏

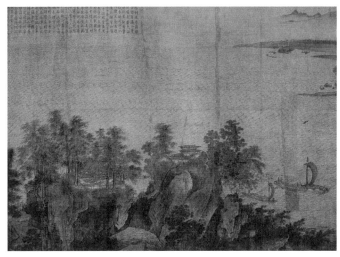
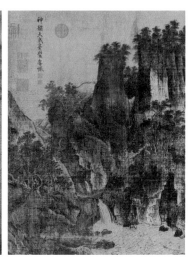

图 9-5《江山小景图》局部

头一棒。

公元 1127 年，金人攻陷汴京，把宋徽宗、宋钦宗、后妃、公主、驸马等一干贵族与在京大臣一股脑儿都掳走了。一同掳走的，还有当时所有的宫廷画家，以及其他技艺、百工、内侍、倡优等人员。

在金人铁蹄奔袭之下，当时出使在外、侥幸逃脱的康王赵构一边如丧家之犬由北向南一路奔逃，一边匆忙中称帝"高宗"，改元"建炎"。听到竟然还有皇子幸免，并且又重新立国南宋，不少人纷纷从金国营寨中冒死逃离，李唐也在其中。这样说的理由是，有资料表明，李唐在建炎初年曾经过太行山"南渡"追寻高宗。

"南渡"路途遥远，需要跋山涉水，随身难以携带很多干粮，李唐只能自行解决沿途生计问题。李唐选择装备了"粉奁画笔"，一路卖画谋生，这样他的画风被迫开始改变。因为如果像以前在画院那样画工整严谨的大画，青绿山水，勾金加粉，个把月才能出货一张，那只能饿死，他必须快画、多画、画小画，水墨横扫，不施粉黛。所以李唐后期的画明显没有以前的大，色彩也不复杂，总的特点是"水墨刚劲"。

当然，北方山水的浑厚雄奇、画家独特的生活阅历，加上心中郁结的悲愤激情，也促成了李唐画风的变革。

一路上风尘仆仆赶到临安的李唐，最初生活很不如意。绍兴初年朝廷忙于军事，财政经费很紧张，不仅很多急需的机构没有设立，就连皇帝身边重要谋臣的工资也发不全，有时还要打欠条，最后只好精简机构，很多官员被迫"下岗"。据有关资料记载，直到绍兴十三年（1143年），南宋才重建太学；十四年，重建教坊；十六年，重建御书院。一般来讲，太学比教坊重要，教坊比御书院重要，和他们相比，画院就显得更加次要。

李唐很可能别的专业都不会，只会画画。虽然在北宋时期他的名气不小，但是现在是在南宋临安，地理位移带来风土人情的不同，时代变迁带来审美趣味的变化，皇家画院做派也与民间品位有很大差异，一时之间，李唐无法适应新的要求，日子过得很艰难，难免写诗抱怨：

> 雪里烟村雨里滩，看之容易作之难。
> 早知不入时人眼，多买胭脂画牡丹。[1]

元代大剧作家关汉卿在《望江亭》中曾引用该诗，内容略有改编：

> 雨里孤村雪里山，看时容易画时难。
> 早知不入时人眼，多买胭脂画牡丹。[2]

当然，李唐的牢骚没有发多久，南宋半壁江山逐渐稳定后，他的日子就开始好起来了。在恢复太学、教坊、御书院之后，国家画院得以重建。赵构年轻时就认识李唐，听说李唐矢志不渝追随自己，流落困顿，不仅批准其重入画院担任待诏，还赏赐金带。这时候，李唐已年近80了。

经历了北宋画院的辉煌，朝代更替的巨变，南宋初期的落寞，再到现在重操旧业；饱览了中原的辽阔，领略过塞北的荒寒，现在又享受到江南的温润，生活给了李唐艰难坎坷，也给了他最难得的感受、对比和体验。这种体验，是长期身处一地、

久居太平盛世的画家所无法获得的。

正是这种独特的体验，促使李唐的画风发生巨大转变；正是这种巨变，奠定了李唐在画史上更高的地位。

李唐，字晞古，河阳三城人。徽宗朝曾补入画院，建炎间太尉邵渊荐之，奉旨授成忠郎、画院待诏，赐金带，时年近八十。善画山水、人物，笔意不凡，尤工画牛。高宗雅爱之，尝题《长夏江寺卷》上云："李唐可比唐李思训。"

——〔元〕夏文彦《图绘宝鉴》

现传李唐《采薇图》作于其南渡之后，虽然是人物画，但其中的山水部分已经有了很不一般的表现力。

《采薇图》中的山石，先用粗细不均的线条勾出形廓，再在阴面或者侧面，蘸

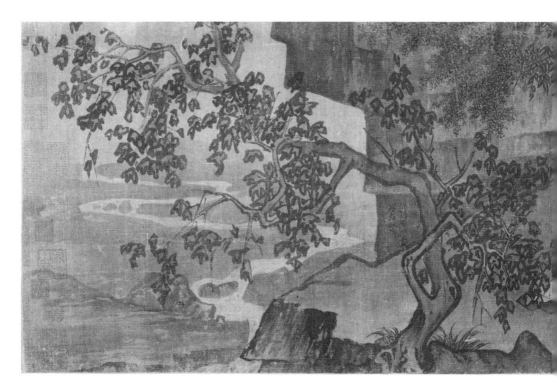

图 9-6〔宋〕李唐《采薇图》，绢本设色，27.2 厘米 ×90.5 厘米，北京故宫博物院藏

墨横扫，山石的阳面和地面不加皴法，只单纯涂色，这和以前用小而短的线条反复勾皴已经很不一样。后人把这种侧锋用笔、大块面横扫的皴法叫作"大斧劈皴"。

树的画法，更是别具一格，不再是画整株树，而是选择其中一部分，局部更加突出、清晰，线条特别醒目。树干和树叶都用浓重、粗阔的墨笔勾出，再用淡淡的颜色填充，突出线条的分量，就连缠藤也画得曲折有力，笔端渗透出一股气势。水的画法也有变化，没有了往日的柔和，用笔方而不圆，线条刚硬、顿挫，从中可以体会出李唐作画时，心里一定比较激动，饱含爱憎之情。

与《采薇图》风格类似的还有《清溪渔隐图》。画中有溪流环绕一座小渔村，几间茅屋矗立水上，旁边有水车、小桥，渔村周围茂树成林。一场雨水过后，溪水上涨，树木湿润，林间水气蒸腾，迷迷蒙蒙中有一人在溪边孤舟垂钓。画面右方大片留白，景界开阔。

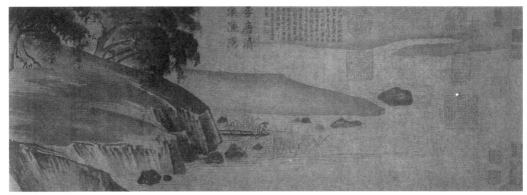

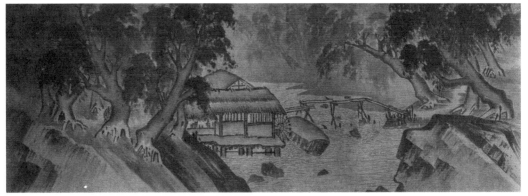

图 9-7〔宋〕李唐《清溪渔隐图》，绢本水墨，25.2 厘米 ×144.7 厘米，台北故宫博物院藏

这是一幅最能表现出李唐开宗立派特征的杰作。

首先，构图上和北宋山水大不相同。

北宋之前的传统是上留天，下留地，景物画得全面而繁复。这种传统画法，李唐早期曾经严格遵循。例如，《万壑松风图》虽然画中物象很多，布置很满，但还是注意上留天，下留地。《江山小景图》开始有些局部变化，上面留天，下面不再留地，物象也不再布置得很满，有简易的趋向，说明李唐有创新的想法。到了《清溪渔隐图》，创新的想法变为全面的实践。构图完全突破传统，上不留天，下不留地，只截取了景物的一段，给人耳目一新的感觉。

从艺术效果看，作品要以有限的笔墨，给人无限的遐想，一角一隅的特写，一小部分的展示同样具有优势。因为景物虽然减少了，但是表现的余地更大，给人的回味更多。如《清溪渔隐图》中的树木，虽然只画出了树根和部分树枝，但是隐含

在画外的树梢、树叶，引发观者更空阔、深远的想象，这是繁与简的辩证法，李唐的创新是前无古人的。

其次，李唐在皴法上也有很大创新。

李唐之前，无论是荆浩、关仝，还是李成、范宽，或者董源、巨然，画山石都是层层累加，先勾轮廓，然后反复皴擦，用的功夫很多，画得很精细。而《清溪渔隐图》中的山石，用大笔头饱蘸墨水按下去，一扫而过，或者略加修饰，线条、块面显得特别刚劲、犀利，基本上一遍就完成了，这种大斧劈皴法，是李唐独创，也是前无古人的。

最后，李唐在树木、水的画法上也有所突破。

李唐以前画水，多是鱼鳞纹，画得十分细腻，变化不多。而《清溪渔隐图》中的水不再用鱼鳞纹，而是用长长的线条，随着水势变化而勾出，有的回环，有的旋转，有的激荡，显得更加灵动，更加富有变化。

在画树方面，《清溪渔隐图》像《采薇图》一样，先用方而直的线条勾出轮廓，再用淡墨渲染树身，树叶用笔头蘸点墨水整体点染，保持一种淋漓的感觉。这与江南的地域特点相一致，不再是北方山水的特征，也间接证明了这是南渡以后的作品。

总的来说，李唐前期的画具体繁复，后期概括简练；前期的山石感重，后期的笔墨感强；前期笔墨隐含于山石的皴法之中，后期山石的皴法隐含于笔墨之中；前期画中客观的东西多，后期主观的东西多，可以说，越来越显露出画家的内在气质和精神状态。

这正是李唐作为承上启下的一代大师之价值所在，而李唐表现出这种精神状态是有原因的，最主要的原因是当时社会的沧桑巨变。

宋代在立国之初就显示出"弱势"的气象，整个宋代，面临辽、金、西夏的袭扰，经常丧师辱国，一代不如一代。天崩地坼的时代给文人士大夫带来从未有过的伤痛。许多人亲历流离失所，感到义愤填膺，爱国情绪空前高涨，画画的，写诗的，作文的，常常"仰天长啸""怒发冲冠"，不仅所写的诗、画的画中蕴含激烈的情

感，有的还直接投笔从戎，上阵杀敌。

当时的大诗人、词人陈与义、张元幹、张孝祥、范成大、陆游、辛弃疾等，都有不寻常的抗金经历。有的曾出使金国，不辱使命（范成大）；有的曾深入敌营，擒杀叛徒（辛弃疾）。他们所写的诗词，涉及家国时事时，都慷慨激昂、气势豪纵。连柔弱女子李清照，也留下"生当作人杰，死亦为鬼雄。至今思项羽，不肯过江东"的豪言壮语。

画画的也不再作精细柔和的描摹，而是下笔刚劲坚硬，宁折不屈，豪气逼人，基调变为悲壮激昂。特别是李唐，愿意冒死逃离到南方来，说明心中存有一腔爱国热情，表现在笔下，顿挫、急促、猛烈的线条传递出的是激越、悲壮的情绪。"小斧劈皴"变成"大斧劈皴"不是偶然的，实在是心底里郁结着无限的悲凉，才焕发出夺人的豪情。

当然，李唐后来的转变，可能不合他的人生初衷，因为李唐的"唐"本身就是"古"，李唐字"晞古"，再一次强调复古，说明他其实是想远追先贤，以复古为风尚，做一个古典型画家的。但造化弄人，基于时代的原因，李唐在复古的半路上，拐了一个弯，反而成了改革的排头兵。

国家不幸画家幸，李唐再次成为这一句话的实践者。

李唐对后世山水画创作的影响是深远的。整个南宋，几乎可以说是李唐画风的天下，而这种现象，依然归因于时代。

根据《宣和画谱》记载，北宋御府藏有晋唐以来的名家画作6396件。北宋灭国的时候，金朝把这些藏品都掳走了，一件也没有留下，甚至将散入民间的画家和画作也掳去不少。几百年好不容易积攒下来的家当被一扫而空，即使民间有少量的画作流传，也基本上没有精品。

后来南宋虽然恢复画院，但库藏中一张古画也没有，没办法，只好重新在身边选择"标本"。当时，从北国逃亡回来的画家并不多，无论从哪个方面来讲，李唐都是最优秀的。他曾经考过第一名，又有公认的大作发表，而且阅历丰富，资历又

老。更重要的是，皇帝还很喜欢李唐。宋高宗多次为其画作题字，有一次甚至题写"李唐可比唐李思训"，可见对其推崇备至。

南宋的第一代画家，基本把李唐的画作为临摹的范品，第二代、第三代也都如此，变化不是很大。少数一些变化，也只是在李唐画风的基础上，或者稍微细腻一些，或者稍微简洁一些。细腻一些如刘松年，简洁一些如马远、夏圭。这三个人，都是南宋画院画家，都学李唐，而且学得很出色，和李唐并称"南宋四大家"。

其实，这个说法有些对不起李唐，因为从辈分上讲，刘松年是李唐弟子张训礼的徒弟，算起来已经是李唐的徒孙，而马远、夏圭辈分更低，连徒孙都算不上。

南宋山水画除了悉数学李唐外，还有一个特点：画院之外很少有文人画家，这也是时代所造成的。历代都有一些隐居的文人，业余喜欢操觚弄翰。但南宋偏安一隅，战乱不休，多数文人参加了"抗金游击队"，根本无法安心隐居，也就谈不上在李唐之外，另辟蹊径钻研其他画风了。最终，促成了李唐"一家天下"。

除了南宋画家深受李唐影响外，元明清时期学李唐的也不乏其人。

例如，元初赵孟頫是个极力排斥南宋画法的人，但对李唐十分赞叹，认为李唐南渡以来的作品，除了欠缺一些"古意"外，没有人能及得上。明朝前期，戴进等人学李唐，追随的人很多，甚至还形成了画史上第一个地域性画派——浙派。

而且李唐的影响还跨越了国界。南宋末，李唐画作传到了日本，一度十分受欢

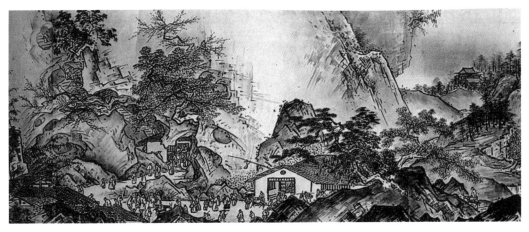

图 9-8〔日本〕雪舟《山水长卷》局部，纸本设色，46 厘米 ×1586.5 厘米，日本山口县毛利博物馆藏

迎。特别是一个叫如拙的和尚，一心弘扬李唐画风，随后，如拙传雪舟，雪舟传雪村，李唐画风长期风靡日本。现存雪舟、雪村的画迹，都可以看出李唐的影子。[3]

雪舟（1420—1506）　日本战国时代画家。僧人。名等杨。1467年来中国，接触许多画家，游历各地。1469年回国后，研习宋元绘画，吸取马远、夏圭等画风，结合日本民族绘画特点，自创风格，开辟日本水墨画新境地。擅画人物、山水、花鸟，代表作有《秋冬山水图》等。

李唐成为中国画家走出国门的第一人。

> 草草衣冠已渡南，
> 李生飞墨泼烟岚。
> 晚云欲雨江天黑，
> 应有蛟龙起碧潭。[4]

> 晞古丹青独擅长，
> 个中全胜辋川庄。
> 焚香静坐山窗下，
> 忘却长安市里忙。[5]

李唐用他坎坷的经历、不懈的努力与非凡的魅力，书写了古代山水画史的一段传奇。

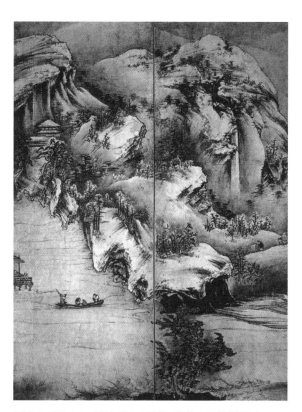

图9-9〔日本〕雪村《山水图》局部，六曲屏风之一，153.3厘米×329.6厘米，现藏美国

注 释

1　《续书画题跋记》，引自陈传席著：《中国山水画史》，第 340 页，南京：江苏美术出版社，1988 年版，文字略有出入。李霖灿引为"雪里烟树雾里滩，为之容易作之难。早知不入时人眼，多买胭脂画牡丹"，并阐明"雪里烟树雾里滩"非黄河流域景色，可见李唐时已南迁。参见李霖灿著：《中国美术史讲座》，第 140 页，南宁：广西师范大学出版社，2010 年版。

2　引自陈高华编：《宋辽金画家史料》，第 688 页，北京：文物出版社，1984 年版。

3　参见陈传席著：《中国山水画史》，第 350 页，南京：江苏美术出版社，1988 年版。

4　遂昌山樵题李唐画诗，《续书画题跋记》，引自陈传席著：《陈传席文集》（5 卷本），第 668 页，郑州：河南美术出版社，2001 年版。

5　李唐《村庄图》题诗，《宝绘录》，引自陈传席著：《陈传席文集》（5 卷本），第 671 页，郑州：河南美术出版社，2001 年版。

十　溪山清远半边逐

——〔南宋〕马　夏

　　如果说五代、北宋是山水画的黄金时代，那么南宋就进入了山水画的白银时代，开始奏响又一长段的华彩乐章。"南宋四大家"李唐、刘松年、马远和夏圭是这一时代具有标志性的画家。

　　刘松年　南宋画家。钱塘（今浙江杭州）人。光宗绍熙（1190—1194年）时为画院待诏，宁宗时曾画《耕织图》。擅山水，师张训礼（本名敦礼，画学李唐），笔墨劲挺精严，着色妍丽明爽，多写茂林修竹、山明水秀之景，兼工人物。与李唐、马远、夏圭合称"南宋四大家"。存世作品有《四景山水图》等。

　　与李唐相似，刘松年也是一考成名。孝宗淳熙年间（1174—1189年），画院曾以"万绿丛中一点红"为题考测学生。刘松年画一轮红日喷薄而出于万顷碧波之上，构思新颖，气魄宏大，独树一帜，得以进入画院做画学生。

　　现存《四景山水图》一直以来被认为是刘松年的代表作（中国古代书画鉴定小组认为只是宋朝人的作品），该组图分别画杭州西湖一带春、夏、秋、冬四季景色。

　　第一幅是春景。画中近处是一条长堤，堤边水草青青欲滴，堤上柳树成荫，两个人牵着马从柳树林中缓缓走来。中景是一片

庄院，庄院与长堤之间有小桥连接。庄院前后，桥畔堤旁，绿柳红桃，一片春光。庄院内外，有数人忙碌。再远处，是一片山头，上面有密林。山头向左延伸，渐渐远去，不见踪迹。

山石先用刚硬的线条勾出轮廓，再用斧劈皴表现结构。堤岸用淡墨横抹，树叶画得比较细致，有的双钩，有的点簇，再用淡墨渲染，与李唐画风类似。

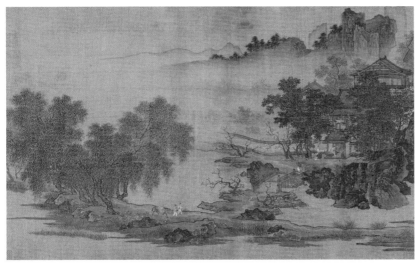

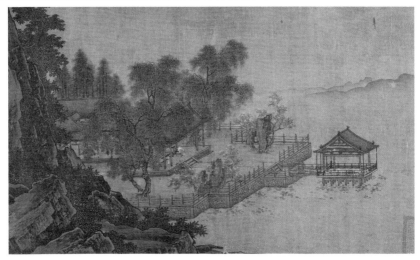

图 10-1〔南宋〕刘松年《四景山水图》（春）（夏），绢本设色，40 厘米 ×69 厘米，北京故宫博物院藏

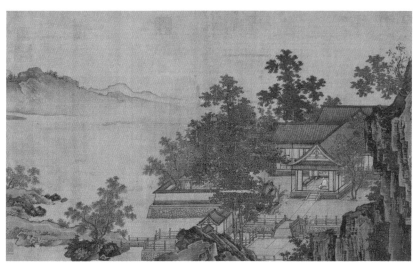

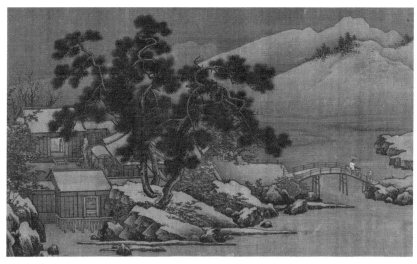

图 10-2〔南宋〕刘松年《四景山水图》（秋）（冬），绢本设色，40 厘米 ×69 厘米，北京故宫博物院藏

　　第二幅是夏景。一片柳荫中有厅堂数座，前面临水，后面靠山。厅堂周边，有数株巨大的柳树，柳荫浓密，另有假山矗立，鲜花盛开。

　　厅堂中，有一人穿白衣坐在躺椅之上乘凉，旁边有一人站立着服侍。厅堂的屋顶，边界的围栏，线条细腻精确，画得一丝不苟。厅堂前面的池塘中有一座水榭，水面上有数片荷叶，说明是盛夏。水榭周围大片留白，焕发着无限生机。

左侧是大片的山石，山上有浓密的树木。右边远处隐约有两座山头，绵延着伸向天际。山石用李唐的大斧劈皴，侧锋劲扫，加上淡墨渲染，杂树叶子用笔尖横扫，树木比李唐画得要精细。

第三幅是秋景。构图和夏景差不多，只是方向相反。左边是一丛坡脚，有一座小桥连接到中间的亭台以及几座院落。坡脚上有树木，枝叶繁茂。还有大片水面，旷远空蒙。院落画法细腻，屋顶瓦片的数目都数得过来。屋里有人闲坐，面前有一书案，案上摆放着图书，闲适中透出文化气息。

庭前屋后有多丛树木，还有假山、芭蕉，树木比夏景中长得更加繁盛。远方依然有淡淡的山峰，另有大片留白。画山石还是用大斧劈皴，基本上用竖线条勾出结构，然后一律用侧笔横擦，再加淡墨渲染。

第四幅是冬景。天上下着小雪，树梢、竹叶、桥栏、屋顶上有淡淡的雪痕。用淡墨染天空，衬托出远山白茫茫一片。近处的水还在流动，据此推测未到大寒的时节，仅是初冬。画面左边有一座很大的四合院，内有一女子正掀开帘子向外面探望。院落的画法与前面三幅一样，十分细腻。右侧有小桥，上面一人骑驴打伞，一人侍从。

树根处的山石，同样是大斧劈皴，侧笔横扫。石面留白，与树梢、屋顶、远山积雪相呼应，在一片严寒中透出一丝温暖。

整组画面优雅、平淡、舒适，院落房屋画得十分工整，很有法度。山石层层垒砌，有明显的装饰效果，就连大斧劈皴也有一点循规蹈矩。笔势不显凌厉，与楼阁的富丽风格一致。堤岸亭屋，山石老树，都比较平正，是苏杭一带典型的园林景致。独坐书斋，凭栏远眺，湖山俱爽，没有了荆浩、关仝的雄强，没有了范宽、郭熙的壮阔，体现出院画家特有的悠闲与散淡。

在刘松年把李唐往"后"拉的同时，马远、夏圭尽力在将李唐画风往"前"推。

马远 南宋画家。字遥父，号钦山。祖籍河中（今山西永济），生长在钱塘（今浙江杭州）。曾祖贲、祖兴祖、父世荣、伯父公显、兄逵，均为画院画家。马远继承家学，历任光宗、宁宗朝画院待诏。擅画山水，取法李唐，能出新意，下笔遒劲严整，设色清润。山石用大斧劈皴，方硬有棱角，树多横斜曲折之态，常作"一角""半边"之景，有"马一角"之称。兼擅人物、花鸟。与夏圭并称"马夏"，加李唐、刘松年合称"南宋四大家"。存世作品有《踏歌图》等。子麟亦擅山水、人物、花鸟。

马远与刘松年大约同时代人，生于绘画世家，一门五待诏。[1] 祖籍河中（今山西永济），生长在钱塘（今浙江杭州）。其所画山水，大多是钱塘一带景色，诸如清秀山峰、多姿疏柳、劲拔新篁、回环溪流、无垠稻田、卧波长桥，处处反映江南的秀丽与妩媚。据说西湖十景中如"平湖秋月""曲院风荷""柳浪闻莺"等题名，就是马远所拟的。

马远最为后世乐道的，是其独特的构图法，人称"马一角"。这主要是指他的山水画多采用"一角"特写法，善于将复杂的景色高度集中与概括，以少见多，以偏概全，主体细加描绘，背景空疏淡远。

不妨来看马远的著名画作《踏歌图》。

《踏歌图》画面中间是一片云烟。云烟上部，左半边有两座山峰高耸，像两把宝剑刺向天空。中间有一片树林，隐约见楼台殿阁，右边又有两座高峰，与左边遥遥相对，但虚化处理，一虚一实，体现出变化。云烟下面，左边有两块大石头，右边是一株柳树，夹杂着几竿翠竹，再下面横穿左右的，是一条大道，上有四个农民、两个孩子踏着歌声在欢快行走。

马公显，弟世荣。兴祖子。俱善花禽、人物、山水，得自家传。绍兴间授承务郎、画院待诏，赐金带。世荣二子，长曰逵，次曰远，世其家学……马兴祖，河中人，贲之后，绍兴间待诏。工花鸟、杂画，高宗每获名踪卷轴，多令辨验。马远，兴祖孙，世荣子。画山水、人物、花禽，种种臻妙，院人中独步也。光、宁朝画院待诏。马逵，远兄，得家学之妙。画山水、人物、花果、禽鸟，疏渲极工，毛羽灿然，飞鸣生动之态逼真，殊过于远，它皆不逮。

——〔元〕夏文彦《图绘宝鉴》

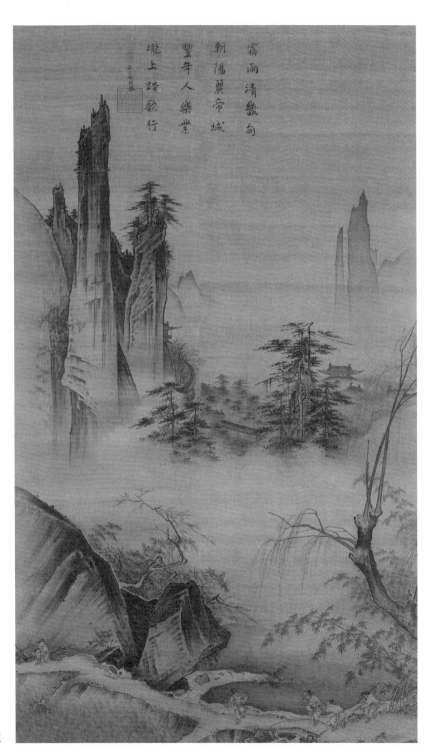

宿雨清畿甸
朝陽麗帝城
豐年人樂業
隴上踏歌行

图 10-3〔南宋〕
马远《踏歌图》，
绢本设色，
192.5厘米×111厘米，
北京故宫博物院藏

画中山石，先用刚劲的线条勾勒出轮廓与细部结构，然后加以大斧劈皴侧笔刷扫，起笔较轻，落笔较重，笔触之间自然留出空白。高耸的山峰，暗处用侧笔扫过，明处用刮刀皴，用笔很干脆，猛地一刮即起。远峰也是刚性线条勾轮廓，用淡墨渲染，色彩不遮盖线条。

树枝瘦硬，曲折如铁，就连近处的竹叶也是用刚性线条勾勒，竹叶尖端像钉子，连阡陌间的禾苗也是柔中带刚，法度森严。

画中山间清静深秀，应当是早春时节，踏歌的农民仿佛带有几分醉意。没有繁复琐碎的奇花异草，没有重峦叠嶂的千山万水，云雾掩映中显出空间的苍茫辽阔，甚至出现光影的流动，山环水抱，万紫千红，都消融在简括的线条与淡雅的色彩之中。

《踏歌图》的表现手法和特征，与《溪山行旅图》《早春图》《万壑松风图》等大相径庭，独具魅力。

从表面看，《踏歌图》是全景山水，构图似乎与通常所理解的"马一角"不符，但仔细分析可以看出，《踏歌图》中的景物明显比五代、北宋山水画要简单、概括得多，而且这些景物主要集中在四个角上。左上角是两座大的山峰，右上角是两座小的山峰，左下角是两块分量很重的巨石，右下角是一截苍劲有力的树枝，四角是画中主体，而上下、左右的中轴线上，几乎没有什么实景。

这样的构图，可称"马四角"，实质上只是较为复杂的"马一角"而已。

马远的这种构图大有讲究。南宋以前山水画的章法，常常是中心开花，重要的景物都放在画面中轴线上，最典型如巨然《秋山问道图》、李成《晴峦萧寺图》等，到了李唐弟子萧照那里，破天荒地将中轴线改为中分线，主体景物或者在左边，或者在右边，如《山腰楼观图》。马远则更进一步，把中分线改为对角线。

一幅图虽然只有一个中心，却有两个边缘，更有四个角隅，章法从一而二，从二而四，体现的是中国传统哲学中的"太极生两仪，两仪生四象"。"两"的时候是"边"，"四"的时候是"角"。主体放在中间，章法变化只有一个，放在两边或者四角，章法变化加倍。这种创新，在刘松年的时候有些端倪，马远、夏圭是集大

图 10-4《踏歌图》局部

图 10-5〔南宋〕马远《雪滩双鹭图》，
绢本设色， 59 厘米 ×37.6 厘米，
台北故宫博物院藏

成者。

十分典型的"马一角"构图有《雪滩双鹭图》。图中画雪山、巨崖、枯荻、虬枝、流泉、劲竹以及鹭鸟。虽然画名"双鹭"，其实加上蜷缩在溪边的鹭一共四只，一右三左（左边有一只可见全身，两只探出半个脑袋），还有两只喜鹊站立在枝头，静静地面对苍凉的黄昏。

山石是彻底的大斧劈皴，因为要表现白雪，所以皴法更加简练，只有寥寥数笔，横擦竖点，就像斧子凿出的痕迹。

图中最突出的是从半空中伸出的一段树枝，不见根在何处，只见树干盘曲，树梢开张，最末端的枝丫虽细小如丝，但力度不减，仿佛能看到它们在寒风中微微颤动。树叶全部掉光，树枝后面还有几簇翠竹陪衬，竹叶略施淡绿，在满纸荒寒之气中，添得一丝颜色。

图 10-6〔南宋〕马远《寒江独钓图》，纸本水墨，26.8 厘米 ×50.3 厘米，日本东京国立博物馆藏

如果沿着树枝主要伸展方向斜画一道线，雪山、老树、双鹊、巨石、一鹭，都在其中一角，重心似乎不太稳，但是因为树枝是半空斜出，其中几根枝杈穿插到画幅右侧，加上右下侧另一白鹭压角，所以画面并不显得失去平衡，这样的"一角"构图前无古人。

马远也有不是"马一角"构图的作品，例如现藏日本东京国立博物馆的《寒江独钓图》。画中主体是一叶扁舟，一位老人坐在舟的左端，手中钓竿伸向江面，因为重心左倾，右端舟头翘起很高，除了一人、一舟、一竿、前后几道波纹之外，整幅画面全是空白，简到不能再简的地步。

能够显示马远非凡功力的，除了山石，还有他画的水，代表作品是《十二水图》。这些水，有的静谧，有的微澜，有的鼓怒，有的炫奇，有的迂回，有的盘旋，有的汹涌，有的激荡，有的跳跃，有的奔撞，可以说惟妙惟肖，尽善尽美。甚至在《湖光潋滟》与《秋水回波》中，因为云块的遮掩，一部分水面光彩黯淡，而阳光照射下的另一部分水面闪闪发亮，粼粼波纹反映出光影的流动感，十分神奇。

为了表现不同的水波，马远采用了多种手法，有的线条细如发丝、行云流水，有的线条粗实稳健、浑厚雄壮，墨色有浓有淡、有干有湿，变化多端。古代画法上有"得笔法易，得墨法难；得墨法易，得水法难"的表述，[2]马远的精心与成就令人惊叹不已。

站在李唐、刘松年、马远的肩膀上，夏圭一跃登上南宋中后期画坛的顶峰，青出于蓝而胜于蓝。

> 夏圭　南宋画家。字禹玉，钱塘（今浙江杭州）人。宁宗时画院待诏。工人物，尤擅山水，取法李唐，用带水斧劈皴，简劲苍老，墨气明润，多作"半边"之景，构图别具一格，有"夏半边"之称。存世作品有《溪山清远图》《雪堂客话图》等。子森，亦擅画。

历来马远与夏圭并称"马夏"。两个人的画风基本相同，也有细微区别。马远绘画的线条刚硬瘦削，皴笔很猛，缺乏弹性，显得含蓄不足。夏圭则比马远要清润、

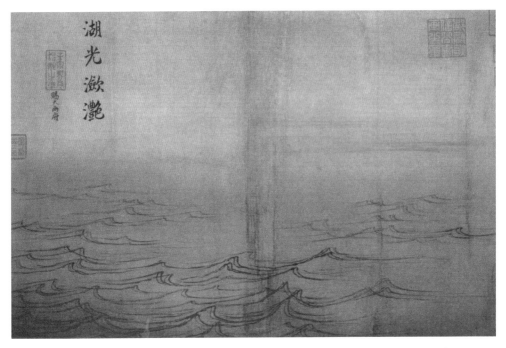

图 10-7 〔南宋〕马远《十二水图》（湖光潋滟），绢本淡设色，26.8 厘米 ×41.6 厘米，北京故宫博物院藏

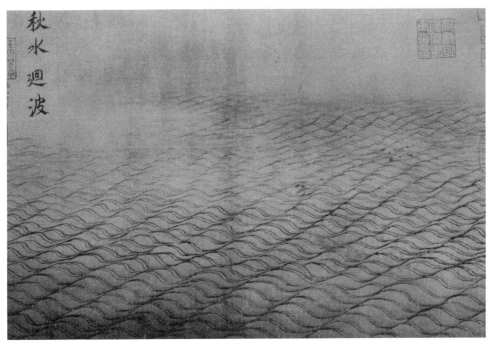

图 10-8〔南宋〕马远《十二水图》（秋水回波），绢本淡设色，26.8 厘米 ×41.6 厘米，北京故宫博物院藏

秀逸一些，在构图、设色、山石表现等方面，要更多一些变化。另外，夏圭特别善于利用画面上的空白，表现江山的辽阔深远，素有"夏半边"之称。

《溪山清远图》是夏圭代表作之一。该图为全景山水，纯用水墨描绘了丛林峻岩、小桥流水、楼阁村舍、城郭石栏的无限风光。笔锋犀利，墨色氤氲，尤其是淡墨的运用，出神入化，使人叹为观止。

图中一条溪流横贯左右，壮阔处化成茫茫一片江水。近景是有聚有散的一组一组石头阵，石头斜向交叉分列，加强了节奏的变化。石头阵中有丛树、小桥，丛树中有楼阁、茅屋，间或有三三两两的行人。

远景是若隐若现的山峦，似乎清晨的薄雾刚刚散去，空中还带有湿漉漉的水气，甚至透出一丝江南泥土的清新。画面布置疏密有致，虚实相生，山石刚硬坚挺，连绵不绝，江面烟雾弥漫，渔舟飘忽，一派溪山无尽之壮景，令人目不暇接。

> 夏珪，字禹玉，钱塘人。宁宗朝待诏，赐金带。善画人物，高低酝酿，墨色如傅粉之色，笔法苍老，墨汁淋漓，奇作也。雪景全学范宽。院人中画山水，自李唐以下，无出其右者也。
>
> ——〔元〕夏文彦《图绘宝鉴》

画中山石主要用大斧劈皴，兼用小斧劈皴与长条、短条、豆瓣皴，吸收了范宽、李唐等多人笔法的精华，还有米家山水的渲染技法，形成自身"带水斧劈皴"的独特风格，说明夏圭很注重学习，善于思考与钻研。

与马远相比，夏圭的笔墨更有内涵，运用的水分更多，刚劲中透出秀逸，峭拔中体现含蓄，苍茫淋漓，别开生面。至少，他凭借独创的"带水斧劈皴"，就足以在画史上拥有一席之地。

《溪山清远图》还有一个成功之处在于构图。以南宋"一角""半边"的章法构图，其实最适宜表现小幅写意作品，经营大幅长卷、全景式山水，则存在很大的困难，处理不好就成了简单的拼接，琐碎而难成一气。而夏圭笔下竟然没有这一遗憾，可见确实是高手。并且历代著录夏圭长卷作品多达数十件，《江山清远图》更是长达30多米，令人不得不佩服。

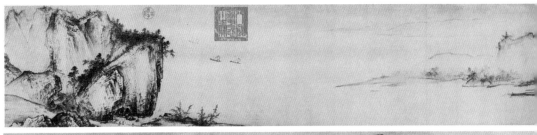

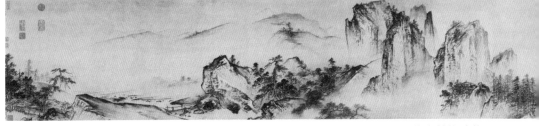

图 10-9〔南宋〕夏圭《溪山清远图》，纸本水墨，46.5 厘米 ×889.1 厘米，台北故宫博物院藏

> 小舟和雪载梅花，水气吹寒拂鬓华。
>
> 妙处人琴忘已久，不知乘兴到谁家。[3]

以夏圭经营长卷的大手笔、大气象，表现小幅写意当然更是驾轻就熟，易如反掌。

《雪堂客话图》就是这样一幅小品。画面当中是一处宅院，屋顶积雪泛着白光。院前与院左是层叠山石，中间有小径，山石上生数株大树，树根紧抱石缝，树枝旁逸斜出，枝头有薄雪堆积。

院子后面是茂盛的竹林与光秃秃的柳树，更有一带远山，山上生密林。院子右边是一湾溪流，溪边蒹葭丛立，溪中有一孤舟，一人着蓑衣，独钓寒江雪。在清辉笼罩的天空之下，白雪皑皑的四围山色之中，有两人端坐在屋内窗前，似乎在一边赏雪，一边弈棋，一边客话。

此画画幅很小，是地道的小品画，虽然没有大山巨嶂，但一样动人心魄，别有

图 10-10〔南宋〕夏圭《雪堂客话图》，绢本设色，28.2 厘米 ×29.5 厘米，北京故宫博物院藏 ▶

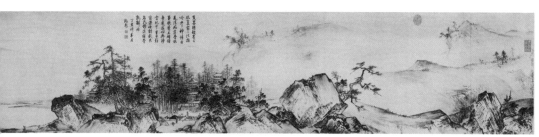

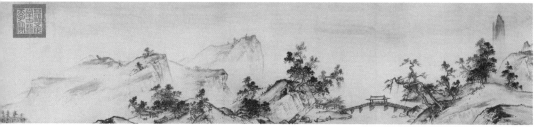

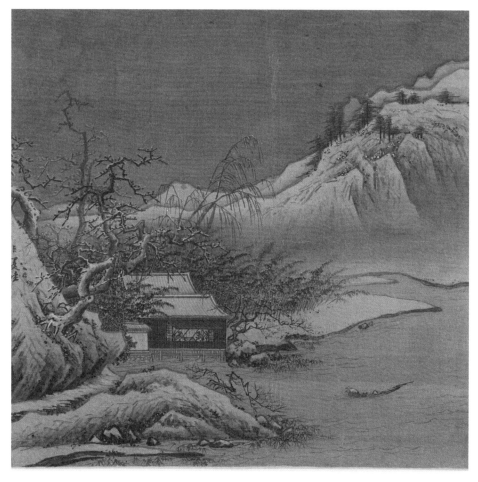

一番滋味。它不像《溪山行旅图》那样具有压迫感，也不像《千里江山图》那样具有装饰味，它很朴素，也很轻松，比较闲适，比较明快，一山一水，同样传达出深远的意境与无穷的韵致。

历来，中国山水画分南北两派，各自地域、风貌的不同，导致画风迥异。

北宋的京师是现在的开封，画院画家以表现北方山水的雄阔为主流。南渡以后，画院画家身处江南水乡的杭州，笔下山水自然由雄阔壮丽变为清秀淡雅，重岩叠嶂、千山万水多为一山一岭、一水一木所取代，小品画因为更加适合表现江南山水的特色，所以成为新的主流形式之一。因此，不仅是马远、夏圭喜欢"一角""半边"，同一时期画家们留下的大量画作也都十分"迷你"动人。

不仅南宋一般画家喜欢简练、空灵、舒缓的表现手法，就连当时的宋高宗，画作也是笔墨简练而精妙，诗意绵绵。其《篷窗睡起图》画柳荫之下，渔夫高卧舟中，远山一抹，碧水无痕，一片杏花春雨江南之感。画上还有高宗亲笔题诗：

> 谁云渔父是愚公，一叶为家万虑空。
>
> 轻破浪，细迎风，睡起篷窗日正中。

王国维在《人间词话》中说，词只要有境界就好，不分大小。他曾反问："细雨鱼儿出，微风燕子斜"难道就不如"落日照大旗，马鸣风萧萧"吗？这个判断用在绘画上，也同样成立。一个时代有一个时代的特点，艺术可贵之处在于忠实记录每一个时代特有的体会与感受，我们实在不需要厚此薄彼，把南宋山水画看作是朝廷"残山剩水"的衰败与堕落。

至少从构图上来说，南宋的首创精神就值得表扬。

在很长一段时期，中国山水画取景上留天，下留地，全景构图，皴法繁复，大家都如此，难免使人感到审美疲劳。从李唐开始，"破天荒"局部取景，上不留天，下不留地，到了"马夏"手里，更是大胆创新"一角"取景，只通过一个山尖，一

图 10-11〔南宋〕赵构《篷窗睡起图》，绢本设色，24.8 厘米 ×52.3 厘米，台北故宫博物院藏

线峰岭，就让人浮想联翩。

用少表现多，通过有限达到无限，马夏在李唐基础上，打开了一个新窗口，开创了一片新天地，数百年以来视觉的倦态一扫而空，我们又重新获得美的享受。其中，马远的最大贡献是把刚性线条发展到极致，夏圭的最大贡献是水墨浑融，苍茫淋漓，把笔墨的表现力推到一个新高度。

当然，简括、刚劲也是有限度的，"一角""半边"的几根线条，简到一定程度就难以再简，刚到一定程度，也容易失去含蓄，一直沿着"马夏"的路走下去，再想出现大师是很难的。因此，元代赵孟頫最先站出来批判"南宋四大家"，反对他们的刚猛、雄强，认为他们画风太粗俗，没有内涵。赵孟頫重新搬出五代的董源，极力推崇他的自然天真、温润柔曲。

不过，元代的温润柔曲走到尽头之后，明朝的浙派及其一些支流又恢复"马夏"传统，乃至明朝院体花鸟画中的石头、树木的画法也都是马夏的手法。

长江大河，潮落潮起，马远、夏圭以他们勇敢的创新精神与创新实践光照了南宋当世与未来，画史将永远铭记他们的价值与贡献。

注 释

1　马远曾祖马贲系北宋宣和年间画院待诏，祖父马兴祖系南宋绍兴画院待诏，伯父马公显、父亲马世荣皆系绍兴画院待诏，兄马逵亦善画，马远自己为光宗、宁宗两朝画院待诏，子马麟理宗朝也入画院，中国画史上五代相承，均善画艺且成就不凡的，仅此一例。

2　清代恽寿平题画句，引自李霖灿著：《中国美术史讲座》，第144页，南宁：广西师范大学出版社，2010年版。

3　夏圭《江天霁雪图》，《青村遗稿》，引自陈高华编：《宋辽金画家史料》，第740页，北京：文物出版社，1984年版。

十一　何处人间有悔尤

——〔元〕赵孟頫

艺术像一条大河，既有舒波缓流，也有急浪险滩。从隋到宋，山水画这条重要支流，大多数时候是轻柔、平缓地流淌。然而到了元朝，却像进入一段峡谷，又像转入一个陡弯，短短89年（从南宋亡国算起），乱石穿空，惊涛拍岸，激涌起无数浪花，山水画的演变从此走向另一个方向。

这主要是因为，元朝是中国历史上非常特殊的一个时代。

首先，少数民族第一次建立了大一统政权，全面统治了中国，推行从未有过的民族歧视政策，汉人的地位空前下降。其次，元朝实行特殊的文化政策，以歌、舞为主的戏剧开始空前发达，而较为文雅、抒情的诗词书画，元人不感兴趣，他们既不搞科举考试，也不开设画院，文人的出路被堵死。文人原本业余寄情书画、吟诗弄文，现在书画反成了其"专业"，沉迷此道的人很多。

据考证，整个元代，大文人没有不会作画的，大画家没有不会作诗的。几乎所有的画家都有诗文集，几乎所有的作家都有题画诗、题画文。有的是自画自题，有的是相互题，有的是自己题了以后再请别人题，有的是一题再题，诗人和画家关系空前紧密。

赵孟頫（1254—1322）　元代书画家。字子昂，号松雪道人，吴兴（今浙江湖州）人。宋宗室。入元，累官至翰林学士承旨，封魏国公，谥文敏。工书法，世称"赵体"。擅画，山水取法董源、李成，人物、鞍马师法李公麟，亦工墨竹、花鸟，以笔墨圆润苍秀见长，主张"作画贵有古意"，变革南宋画院体制格调，承接五代、北宋法度，倡导士气，开创元代新画风。存世画作有《鹊华秋色图》《秋郊饮马图》等，能诗文，兼涉篆刻。有《松雪斋集》。

特殊的时代背景和文化环境，使得文人经世救国的抱负落空，前途渺茫之后，他们转为追求内心的精神自由。由于知识分子空前投入，这一时期的艺术产出惊人。元代山水画不仅代表了五代以后又一个高峰，而且成为中国古代山水画抒情写意的最高峰。最先攀上这个高峰之巅的人，叫赵孟頫。

公元1254年，九月初十，湖州赵家42岁的主人赵菊坡，迎来了他的第七个儿子。当赵菊坡接过这个哇哇大哭的婴儿，沉浸在中年得子的喜悦之中时，他没有想到，他的这个儿子，将书写中国艺术新的历史。

刚刚出生的赵孟頫作为宋朝开国皇帝太祖赵匡胤之子赵德芳的第十世孙，还没来得及享受贵族身份带来的尊荣，北方的忽必烈已经把征服的目光投射到广袤的南方。不久，蒙古铁骑踏破南宋临安的翩翩歌舞，赵家的显贵身份顿时成为过眼烟云。

由于12岁时父亲过世，赵孟頫只能与母亲等家人一道，从湖州城里搬到郊外太湖边上的一个小村庄，朱衣公子变成了平民百姓，从小开始体会世态炎凉，这促成了赵孟頫的早慧。赵孟頫的母亲丘夫人识见非凡，在风雨飘摇的乱世，对当朝政策走向做出了准确的判断，指明了儿子努力的方向。[1]赵孟頫没有辜负母亲的期望，读书很用功，而且除了善写字、作画、吟诗外，还有很多特长。

赵孟頫系元代第一流的政治家、经济学家、音乐家、诗人、书法篆刻家和画家。他的诗文典雅清丽，能操古琴，对乐律进行过深入研究，篆刻汲取汉魏古朴之风，

融入时代因素，创造了"圆朱文"，一生走南闯北，见多识广，留下很多鉴赏的文字。尤其是赵孟頫的书画，开一代风气之先。书法上，他与颜真卿、柳公权、欧阳询并称"楷书四大家"；绘画上，他被誉为"国朝第一""元人冠冕"。这样的天才，足可以与西方达·芬奇、米开朗琪罗相媲美。

> 赵孟頫，字子昂，号松雪道人。宋宗室，居吴兴。官至翰林学士承旨，赠江浙行省平章政事，封魏国公，谥文敏。荣际五朝，名满四海。书法二王，画法晋唐，俱入神品。
>
> ——〔元〕夏文彦《图绘宝鉴》

野蛮的征服者，总是被那些被征服者更高级的文明而征服。蒙古人入主中原以后，很快意识到汉文化的重要性。而活的汉文化，就在那些知识分子身上。因此，元世祖在位时，多次下令在江南搜求俊才遗贤，赵孟頫因为名气大，又系宋朝宗室，是被搜求的重点对象。最初两次被举荐，赵孟頫都想方设法拒绝了，甚至还找了个地方躲了很长时间。然而第三次赵孟頫被"绑"到了大都，元世祖一见其面相，大吃一惊，认为这个人可能会对帝王统治构成重大威胁，便叫赵孟頫摘下帽子。等看过赵的头顶后，世祖长出了一口气。因为元朝人以圆头顶为贵相，而赵是个尖头顶。[2]

从此，赵孟頫平步青云，在元朝官越当越大，几任皇帝都很喜欢他，但赵孟頫的头脑时刻保持清醒，始终小心翼翼，如履薄冰，一有机会，就提出辞官归里。公元 1295 年，赵孟頫实现愿望，从燕京回到故乡，准备闲居一段时间。但是，当地很多文化人对他仕元有看法，不愿与他来往，只有老朋友周密对他还不错。

周密，书画家、鉴赏家、收藏家、诗人、文学家，著有《云烟过眼录》《武林旧事》等。周密故乡在齐鲁之地，但是从来没有机会回去，赵孟頫就专门为周密画了一幅画，让周密领略祖居之地的秀丽风景。这幅画，就是画史上著名的《鹊华秋色图》。

周密（1232—约1298） 字公谨，号草窗、蘋州等，原籍济南，后为吴兴人，宋亡不仕，善词，与吴文英（梦窗）并称"二窗"。能诗文书画，谙熟宋代掌故。著有《云烟过眼录》，中国书画著录书。二卷。记述当时著名收藏家赵孟頫、庄肃等36人所藏历代名家84人的书画名迹183件。元代汤允谟有《云烟过眼录续集》一卷。周密另著有《草窗韵语》《齐东野语》《武林旧事》等，编有《绝妙好词》。

　　画中是一片辽阔的沼泽地，隐约可见远处天边的地平线。在这一片沼泽地上，最显眼的是两座山。右边一座像三角形、双峰直立的叫华不注山，盘踞在左边的叫鹊山，像个面包，又像水牛的脊背。因为画的是秋天的景色，加上这两座山，所以画名《鹊华秋色图》。

　　画面可以分为三个部分。

　　最右边以华不注山为主，山如异军突起，气势尖峭高耸，象征一派庄严。山前

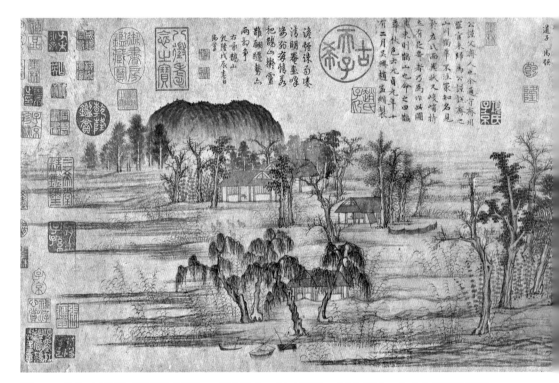

图 11-1〔元〕赵孟頫《鹊华秋色图》，纸本设色，28.4 厘米 ×90.2 厘米，台北故宫博物院藏

有三丛树木，第一丛是二十多株稚松，在山脚下排成一行，深绿的树叶与青蓝的远山互相呼应。在这丛枝叶茂密的树木形成的帘幕前面，是两组杂树，一组两株，一组三株，树枝大多光秃秃的，少数剩下数片黄叶，在深秋的风中摇荡。树下的坡脚向两边延伸，上有芦苇丛丛，四面伸展。在芦苇荡中，点缀有一两只小舟。舟很小、很轻，人站在上面，重心稍偏，舟的两头就上翘下沉。

> 吴兴公自序云，公瑾父齐人也。余通守齐州，罢官归来，为公瑾说齐之山川，独华不注最知名。见于《左氏》，而其状又峻峭特立，有足奇者。乃为作此图，其东则鹊山也，命之曰鹊华秋色云。
>
> ——〔元〕张雨《句曲外史贞居先生诗集》

中间部分，画的重心转移到近景。以一大丛树木为主，衬托着背后一望无际的沼泽。这些树木长在一处隆起的小土丘上，都是粗干短枝，有的绿叶如盖，有的叶子已转为火红、金黄，也有的全株树叶落光，只剩下虬枝盘旋。七八棵树木，种类

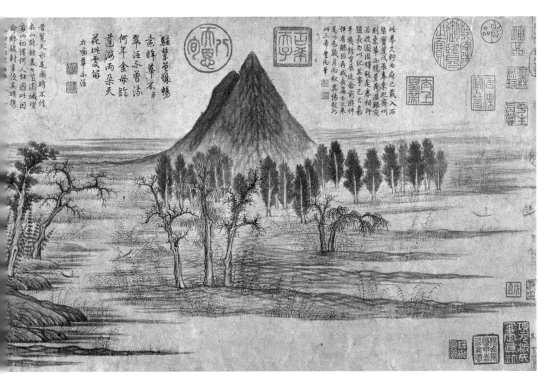

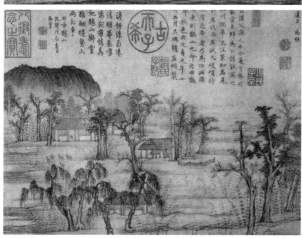

图 11-2《鹊华秋色图》局部

各不相同，显得变化多端。树木中间，生长了很多凤尾草，外形都差不多。林木的直线和沼泽的横线交互穿梭，动态中又有平衡。树木周围，仍是连绵不断的芦苇。

左边部分景物比较繁复，画面焦点转向远处的鹊山。因为鹊山不大，山形也不突出，不如华不注山那么显赫，所以画家在中景与近景增加了许多景物，避免单调。山前画了三所茅屋，屋旁树木葱郁，屋前有五头山羊，颜色鲜黄，十分醒目。另有一排渔网，最前面是四棵柳树，一所茅舍半隐于柳树后面，树前渔叟正在张网捕鱼。

三部分之间的景物并没有截然分开，而是连接成一个整体。首先是山与山互相衬托，华不注山因为鹊山的平缓而显得更加尖耸，鹊山因为华不注山的尖耸而显得更加平缓。其次是右面部分中的一组小树，逐渐延伸到中部，再延伸到左

部，大大小小、疏疏落落、高高低低、聚聚散散，特别是最右边的树向右倾，最左边的树向左倾，仿佛拔河一样，把画面拉伸得更加有力。

而点缀其间的芦苇，随风摇摆，跳跃不定，小小的舴艋舟，穿梭于平滑无痕的水面，这种运动感反而让画面弥漫着更加宁静、安逸的韵律。

有很多因素促成了整幅画的和谐。

例如颜色。鹊、华二山用的是深蓝色，中间小岛用了浅蓝色，汀渚和树叶夹杂深浅不一的蓝色，其他黄、红、褐色，散布在画面各处，统一中又有变化。又如笔法。画面中不同物象采用了多种不同笔法，如双钩、平铺、侧染、点乩。物象有的细微，有的概括，有的挺拔，有的柔曲。再如呼应。树丛的横荫与鹊山的平展相呼应，茅舍与茅舍之间相呼应，直的芦苇与平的沼泽相呼应，最左边的稚松与最右边的相呼应。

与南宋的水墨刚劲相比，《鹊华秋色图》很恬静，没有连绵千里的群壑，没有气势非凡的巨崖，没有夸张振奋的氛围，自然真趣，不加矫饰。图中人物、牲畜、风景，都是身边平常环境的一部分。尤其画面中部的水岛，一直伸展到画卷的下缘，就像邀请看画的人走进画里的世界一样，让人倍感亲切。简朴宁静的画面中甚至还有一丝淡淡的怀乡愁绪，流露出作者渴望远离尘俗的烦嚣喧闹，回归到村夫渔叟与世无争的闲适生活之中。

这样推测赵孟頫的心理，是有根据的。

历代以来，评价赵孟頫有正反两种声音。

一方面，赵孟頫以宋宗室身份在元朝不断加官晋爵，最后做到翰林学士承旨，不仅自己官居一品，父亲、爷爷、太爷爷都得到封赠，妻子也加封为魏国夫人，已经达到文化人所能达到的最高峰。

元仁宗甚至把他比作唐李白、宋苏轼，对群臣一口气讲了赵孟頫七个方面的优点：一是帝王之后，二是相貌英俊，三是博学多闻，四是操守纯正，五是文辞高古，

六是书画绝伦，七是通晓宗教。一次赵孟頫的妻子足疾发作，元仁宗急忙派御医去诊治，可见对其推崇的程度。这样的知遇之恩，赵孟頫当然要报，而且赵孟頫在为官方面口碑很好，不仅为忽必烈出谋献计，诛杀了残暴的奸臣桑哥，还为民昭雪，平反过冤案，的确干出了一番事业。

另一方面，元世祖到江南寻访贤能之初，就有很多人劝赵孟頫千万不要出来，赵孟頫的一些长辈、同乡、友人，如同为"吴兴八俊"的钱选等，都对他仕元给予责难。明代以后，讽刺、挖苦、诋毁、反对他的人很多，连带对赵孟頫的书画也不满，认为他的书法妍媚纤柔、浅薄粗俗，绘画格调不高，有亏气节。

例如，赵孟頫画的竹子虽然很不错，但是有人在画上题诗讽刺说：

> 先生画竹满人间，画竹争如画节难。
> 狼藉一枝湖水上，与人堪作钓鱼竿。[3]

也有人挖苦他不去隐居，上了元朝的贼船：

> 两岸青山多少地，岂无十亩种瓜田。
> 江心正好看明月，却抱琵琶过别船。[4]

其实赵孟頫内心也一直很矛盾，痛苦、悔恨、委屈经常交杂在一起。对于宋王朝，赵孟頫有感情，毕竟是自己的母邦，但是宋朝这艘破船已经没有希望，自己年纪轻轻，就随之一起沉没，实在有点不甘心。更何况，同辈人中有不愿与元朝合作的，因此丢了性命，再加上老朋友的力劝，母亲的期待，赵孟頫终于没有硬扛下去，而是选择了出山。

数百年之后，我们应当感谢赵孟頫的选择。如果不出山，他在书画上虽然会有相当的成就，但是无法达到现在的高度，产生如此积极的影响。尤其是南宋时期，宫藏名画都被金人一股脑儿抢走了，后来元朝灭金，这些画基本留在了北方。赵孟

频在北方做官过程中，有机会搜求了大量唐宋以来的名画，彻底改变了他的艺术品位与方向，才有了后世八百年新画风的肇始。

> 唐人临摹古迹，得其形似，而失其气韵；米元章得其气韵，而失其形似。气韵、形似俱备者，惟吴兴赵子昂得之。
>
> ——〔元〕陆友《研北杂志》

但是，我们的感谢不能减轻当事人的痛苦。因为内心预料到周围人要评头论足，甚至好朋友也无法理解与宽容，所以赵孟頫一边做官，一边矛盾，心里很沉痛。矛盾与痛苦之时就写诗：

> 多病相如已倦游，思归张翰况蓬秋。
> 鲈鱼莼菜俱无恙，鸿雁稻粱非所求。
> 空有丹志依魏阙，又携十口过齐州。
> 闲身却羡沙头鹭，飞去飞来百自由。[5]

还有一首更加悲伤：

> 岁云暮矣役事事，蟋蟀在堂增客愁。
> 少年风月悲清夜，故国山川入素秋。
> 佳菊已开催节物，扁舟欲买访林丘。
> 从今放浪形骸外，何处人间有悔尤。[6]

十分难得的是，赵孟頫有一位很能理解他的夫人。管道昇，中国历史上最著名的女画家之一，书法也很好，还擅长诗词，和赵孟頫是老乡，尤其画竹子很有名。宦海沉浮多年，管道昇与夫君"死生契阔，与子成说。执子之手，与子偕老"，始终不离不弃，还写诗应和夫君：

人生贵极是王侯，浮利浮名不自由。

争得似，一扁舟，弄月吟风归去休。[7]

从赵孟頫反复写的诗文主题可以看出，他不是一个性格刚烈的人，缺乏猛士的斗争精神，又要做官，又要后悔，向往隐逸，又不能拍案而去，受人非议，仍宽以待人，是个复杂的组合体。这种复杂，也就使得他的艺术风格，不可能是南宋的犀利峻拔，气势磅礴，激烈刚劲，而是温和柔顺，清雅平淡，内含而不外露，多样而不单一。

赵孟頫提出来的山水画创作三条原则，都不是南宋画家所看重的。第一条是重视传统，第二条是师法自然，第三条是以书入画。其中，被放在首位的是重视传统，用赵孟頫的话就是：

作画贵有古意。若无古意，虽工无益。今人但知用笔纤细，傅色浓艳，便自谓能手。殊不知古意既亏，百病横生，岂可观也？吾所作画，似乎简率，然识者知其近古，故以为佳。此可为知者道，不为不知者说也。[8]

"古"与"今"相对，"今"是南宋，"古"是北宋以前，南宋锋芒毕露的画风，到了元朝已经走到尽头，变革势在必行。赵孟頫为了改革，倾心学古人，不仅学北宋，也学更前面的唐人。虽然中国画历代都注重传统，但没有一个人达到赵孟頫那样重视的程度，把"古意"放到了"本"的位置，并且身体力行，一条道走下去不回头，还真就走出了一条阳关道。

其实，赵孟頫推崇古意，还有一个不太为人所知的用意，他是宋朝王孙，能够在元历经五朝，说明其在政治上是相当谨慎和成熟的，南宋为元所灭，那么反对南宋、批判南宋，至少要比效法南宋更加保险。

所以在《鹊华秋色图》中，我们看到的是一派平和、宁静。他在构图、用笔方

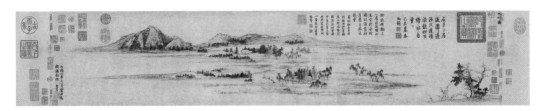

图 11-3 〔元〕赵孟頫《水村图》，纸本水墨，24.9 厘米 ×120.5 厘米，北京故宫博物院藏

面吸收了王维、董源的画法，又加上自身的独特面貌，比董源要潇洒简秀，疏空隽朗，更加浑厚。而且，与其说《鹊华秋色图》画的是齐鲁之地风光，不如说是赵孟頫理想的隐居之所，是其身边江浙平原的写照，表达了他对精神自由的向往。

相比《鹊华秋色图》，《水村图》似乎更能代表赵孟頫追求古意而又自成一家的画风。甚至有专家认为《鹊华秋色图》并非赵孟頫亲笔，《水村图》才是其真迹与代表作。

《水村图》画江南山村水乡的平远小景，内有沙丘低峦、滩渚芦荻、荒树桥浦、渔舟村夫。农舍三五处，竹林六七丛，天高水阔，空气澄明，山不高但有势，水不深而浩渺，一派安静闲逸的桃源情怀。

题材不再是惯常的名山大川、高崖巨窠、楼阁庙宇，而是文人隐士所追求的散淡、平和的自然风光，其境界有如元代诗人哲理也台的跋诗："四野漫漫水接天，孤村林木似凝烟。莫言此地无车马，自是高人远市廛。"[9]

赵孟頫在画法上主要学董源、巨然，但笔下的披麻皴少了繁复，多了萧疏，增加了点苔，枯笔、湿笔都有，线条明朗，风格秀润，意境清幽。特别是《水村图》用笔带有浓浓的书法意味，近处的芦草、丛林，远处的山峰、水坡，都信手拈来，率性写出，这与赵孟頫的艺术主张密切相关。赵孟頫曾写过一首诗，表明自己的创作态度：

石如飞白木如籀，写竹还于八法通。
若也有人能会此，方知书画本来同。[10]

宋代苏轼、米芾开始提倡"文人画"，主张"书画同源"，但门才开了一条缝，又因时局动荡而合上了。赵孟頫继续把这扇门打开，而且开得更宽、更大。赵孟頫充分运用自身的书法优势，在画法上补充了书法的用笔，形成独特的风格，南宋那批书法不行的院体画家当然难以望其项背。这也充分说明，任何人都应当根据自身实际进行创新，这样才能有所成就。

唐宋时期著名画家往往不是书法名家，如吴道子、李成、范宽、张择端等，而明清的主流绘画，著名画家往往同时都是著名书法家，如董其昌、徐渭、八大山人、石涛、扬州八怪、吴昌硕等。这一转变正是缘起于赵孟頫。

在《水村图》之后第二年，赵孟頫又创作了《重江叠嶂图》。图绘江水辽阔绵延，群山重叠逶迤，舟楫往来江中，水色空明淡远。山石的形态，皴染的方法，乔松虬曲的蟹爪造型，一看就是效法李成、郭熙，构图上另加入了董源的风格，但是渗透出的潇洒、简练，已经是元代山水画特有的元素。

《双松平远图》是赵孟頫山水画中最具简逸风格的作品，在《水村图》《重江叠嶂图》基础上进一步演化，对后来明清简逸一派山水产生了重大影响。

该画构图上一河两岸，十分爽利。近处画两株苍松，矗立于窠石灌木之中，虬枝纷披，左右杂出。树干用细线双钩，随意圈点出树上节疤，松枝和松针用笔轻快，浓淡干湿，率性所致，练达又不空洞。对岸远山连绵，辽阔悠远，湖中只有一艘小船，湖面不见一丝水纹，衬托出天高山远、水阔松直，使人神思飘扬。

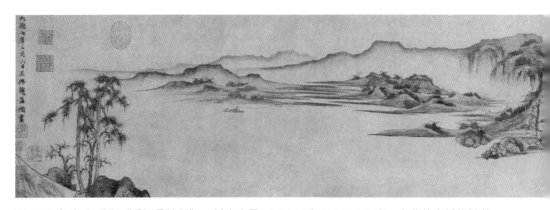

图 11-4〔元〕赵孟頫《重江叠嶂图》，纸本水墨，28.4 厘米 ×176.4 厘米，台北故宫博物院藏

图 11-5〔元〕赵孟頫《双松平远图》，纸本水墨，26.7 厘米 ×107.3 厘米，美国大都会艺术博物馆藏

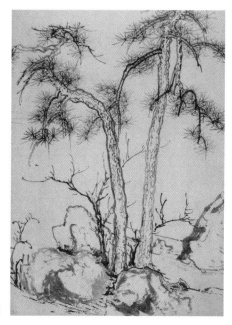

图 11-6《双松平远图》局部

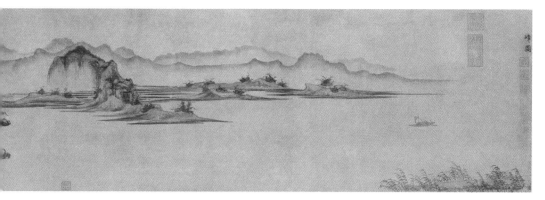

赵孟頫的艺术天分很高，又特别勤奋，所以他的山水画没有停留在一种面貌上。除了山水，他的人物、花木、禽鸟、竹石、鞍马，各种题材都画得很好，可谓"十项全能"。他的山水画从古拙、繁复到秀劲、温润，再到简练、概括，最后是清和、恬静，从繁到简，从重色彩到纯水墨，如同他的人生经历，丰富而深邃。

1987 年，国际天文学会以赵孟頫的名字命名水星一环形山，以纪念他对人类文化史的突出贡献，赵孟頫成为中国画史上第一位把名字刻入太空的人。[11]

渺渺苍穹，茫茫宇宙，也会为有了赵孟頫的陪伴，而不再感到寂寞！

注 释

1 赵孟頫母亲丘夫人谓其："汝幼孤，不能自强于学问，终无以觊成人，吾世则亦已矣"，"圣朝必收江
南贤能之士而用之，汝非多读书，何以异于常人"。参见陈传席著：《中国山水画史》，第413—414 页，
南京：江苏美术出版社，1988 年版。

2 参见李霖灿著：《中国美术史讲座》，第159 页，南宁：广西师范大学出版社，2010 年版。

3 明代张白斋题赵孟頫墨竹诗，引自艺术中国，http://art.china.cn/huihua/2009-02/13/content_
2728811.htm。

4 《麓堂诗话》，引自陈传席著：《中国山水画史》，第423 页，南京：江苏美术出版社，1988 年版。

5 《松雪斋全集》卷四《至元壬辰由集贤出知济南暂还吴兴赋诗书怀》，引自陈传席著：《中国山水画史》，
第422 页，南京：江苏美术出版社，1988 年版。

6 赵孟頫《次韵弟子俊》，引自陈传席著：《中国山水画史》，第422 页，南京：江苏美术出版社，1988 年版。

7 引自王璜生、胡光华著：《中国画艺术专史：山水卷》，第287 页，南昌：江西美术出版社，2008 年版。

8 赵孟頫《松雪论画》，《清河书画舫》，引自俞剑华编著：《中国古代画论类编》（修订本），第92 页，
北京：人民美术出版社，2007 年第二版。

9 引自王璜生、胡光华著：《中国画艺术专史：山水卷》，第288 页，南昌：江西美术出版社，2008 年版。

10 赵孟頫在其《秀石疏林图》后的自题诗，引自陈传席著：《中国绘画美学史》，第329 页，北京：人民
美术出版社，2002 年版。

11 参见《鹊华秋色》（国宝在线系列），第1 页，上海：上海书画出版社，2005 年版。

十二　富春山居是大痴

——〔元〕黄公望

中国历代法书名画的流传，就像蚂蚁过街一样艰难，经历了重重危机。其中，比较惨痛的浩劫至少有九次。[1]

汉明帝刘庄雅好丹青，别开画室，创立鸿都学，集中了一大批法书名画。等到汉末天下大乱，董卓逼着汉献帝搬家，内府所藏图画缣帛，一部分被军人拿去做了帷囊，还有的在半路上遇到大雨，扔掉了不少，这是名画在历史上第一次大的浩劫。

公元554年，南北朝时期的梁元帝萧绎在西魏攻陷梁朝时，将所藏法书名画与典籍24万卷付之一炬，事后从余烬中拣出书画仅4000多轴，"人民百万而囚虏，书史千两（辆）而烟扬"（颜之推），这是第二次大浩劫，也是文献记载中最大的一次浩劫。

公元616年，隋炀帝杨广到扬州游玩，下令把藏在洛阳的近千卷名家书画用船运着跟他走，中途船翻了，书画大半落入水里，这是第三次浩劫。

公元622年，李世民将收罗的各地书画珍品用船运到都城长安，沿着黄河逆流而上经过三门峡的时候，水流湍急，船只遭到灭顶之灾，留下来的书画不到十分之一二，这是第四次浩劫。

武则天时期，大臣张易之建议召集画工修复、临摹内库书画，自己趁机偷梁换柱，把很多精品换回了家。后来张易之出事被杀，这批书画先转归薛稷，再到了岐王李范手上，李范了解内情之后，害怕武则天的严刑峻法，竟然一把火将这些书画烧掉了大半，这是第五次浩劫。

> 汉武创置秘阁，以聚图书。汉明雅好丹青，别开画室。又创立鸿都学，以集奇艺，天下之艺云集。及董卓之乱，山阳西迁，图画缣帛，军人皆取为帷囊。所收而西七十余乘，遇雨道艰，半皆遗弃。魏晋之代，固多藏蓄，胡寇入洛，一时焚烧……元帝将降，乃聚名画法书及典籍二十四万卷，遣后阁舍人高善宝焚之……炀帝东幸扬州，尽将随驾，中道船覆，大半沦弃……圣唐武德五年……乃命司农少卿宋遵贵载之以船，溯河西上，将致京师，行经砥柱，忽遭漂没，所存十七一二。
>
> ——〔唐〕张彦远《历代名画记》

唐天宝年间，安禄山造反，唐玄宗逃亡四川，留在长安的书画藏品被安禄山手下的番兵胡乱烧了不少，还有的擦了桌子抹了板凳。等到"安史之乱"结束后，回来清点，已经所剩无几，这是第六次浩劫。

唐末农民大起义，五代十国割据混战，50多年天下大乱，唐朝内府好不容易积攒下来的一点书画珍品，不知道散佚了多少，这是第七次浩劫。

公元1127年，金兵攻陷北宋都城开封，内府珍藏的法书1248轴，名画6396件，大半毁于兵燹，剩下的多被金兵掳去，极少部分散落民间，这是第八次浩劫。

公元1860年，英法联军入侵圆明园，顾恺之《女史箴图》等一批珍品被劫夺国外；1900年八国联军入侵北京，皇宫内府书画损失更重；1912年清王朝倒台，溥仪又将1200多件书画珍品偷运宫外，其中1000多幅留存伪满皇宫小白楼，多被值守伪军糟蹋甚至抢夺撕毁，这是史上第九次浩劫。

除了这些大的浩劫之外，很多名书画还遭遇过无数次零散的灾难，让人想来心痛不已，欲哭无泪。例如，明朝鉴藏家吴问卿搜罗了很多法书名画，临死前嘱咐家

人一定要把他的这些珍藏烧了殉葬。公元 1650 年，吴问卿临死前的一天，亲自"监管"，把智永书法《千字文》真迹扔到火堆之中，第二天又继续烧另一幅最珍爱的名画。熊熊火苗无情吞噬着一代名家的毕生心血，也急坏了旁边的吴问卿侄子（一说是儿子）吴静庵。趁着叔叔体力不支、闭目休息的时候，吴静庵抢步上前，把另一卷画轴扔到火里，替换出了那幅名画。

只可惜，画轴最上面已经过火，从此一幅画卷分了家，前面一小段，如今叫作《剩山图》，藏于浙江省博物馆。展读画卷，我们还能看到很多烧出的窟窿眼儿，排列成上下数条线，似乎在无声地倾诉着不幸的命运（也有专家认为浙江省博物馆《剩山图》并非真迹，系后人伪造）。

万幸的是，历经坎坷留存下来的后半幅，除了卷首残缺外，依然保留了比较完整的景致。这就是画史上大名鼎鼎的《富春山居图》，中国写意山水画最杰出的代表，现藏台北故宫博物院。

《富春山居图》主要表现的是浙江富春江一带初秋时节如诗如画的山水景色。富春江是浙江境内流经富阳、桐庐的一条河流，一向以风景优美著称。自元朝以后，

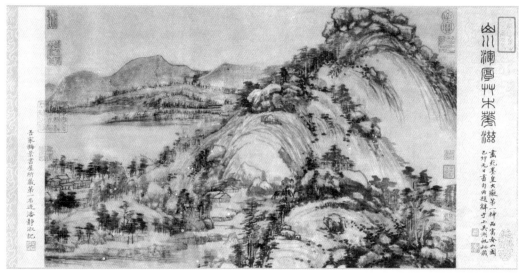

图 12-1〔元〕黄公望《剩山图》，纸本水墨，31.8 厘米 ×51.4 厘米，浙江省博物馆藏

因为《富春山居图》，富春江更是闻名遐迩。

根据画上的题句，这幅画是为一个叫"无用"的高僧（据台湾张光宾先生考证，"无用"非僧，实为全真教道士，作者师弟）所作，因为怕被人"巧取豪夺"，无用预先请作者标明了"所有权人"。[2]

画卷起首处是一片缓坡，坡上林木葱郁，水面茫茫，渐渐的有一高山大岭，横亘画幅上下。大岭过后是另一片连绵群山，山脚微波荡漾，泛起阵阵涟漪，蒹葭随风摇摆。有几艘渔舟轻浮水上，渔人悠然垂钓。

近处数株苍松，松下有一间草亭，里面隐士独坐，似乎为眼前十几只随波嬉戏的鸭子所吸引，又似乎在聆听远处山间清风的呢喃，与来去无踪的浮云对话。再往后，是大片大片的水面，没有一丝波纹，"八月湖水平，涵虚混太清"，纯净极了，仿佛天地之间原本就是这样一尘不染。

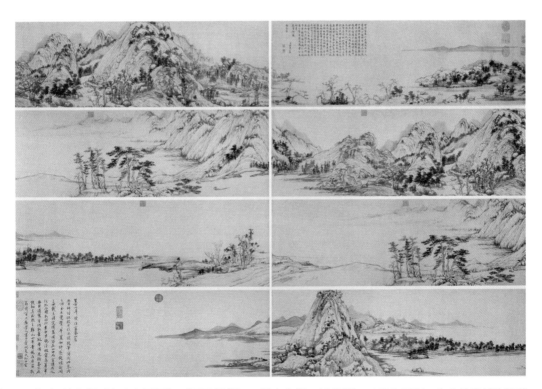

图 12-2 〔元〕黄公望《富春山居图》（无用师卷），纸本水墨，33 厘米 ×636.9 厘米，台北故宫博物院藏

图 12-3 《富春山居图》局部

图 12-4《富春山居图》局部

在画卷收尾处，又是一座高耸的山峰，山前乱峰如簇，草木华滋，山后微云隐约，自在飘浮，与前面所画的群山相应和。

整幅画，丘陵起伏，林峦蜿蜒，平冈连绵，江水如镜，云烟掩映村舍，水波出没渔舟。画面境界空阔辽远、雄秀苍莽、简洁清润、缥缈悠长，展阅之后使人心旷神怡。

北宋山水画崇尚重峦叠嶂、巍峨壮丽的气概，南宋则偏向水墨刚劲、剑拔弩张的风格。元朝赵孟頫，最先从南宋刚劲的画风中解脱出来，也不重复北宋的繁复铺张，而是追求简约、恬静，给画坛带来一股新的气息。

《富春山居图》延续了赵孟頫开创的画风，在清新、简括、闲淡的道路上走得更远。尽管富春江沿岸不乏高山大岭、峭壁奇岩，但是《富春山居图》让人更多感觉到的是缓冈平坡，领略到的是江南水乡的秀润和宁静。

为了能表现画境的清、幽、静、柔，作者在笔墨上下了很大功夫。用笔看上去很松，却又很实，看上去很散，却又很紧，看上去很干，却又很润，其中微妙之处，单纯的文字已经难以描述。

"清光咫尺五云间，刻意临摹且闭关。漫学痴翁求粉本，富春依旧有青山。"大痴画至《富春》长卷，笔墨可谓化工。学之者须以神遇，不以迹求。若于位置皴染，研求成法，纵与子久形模相似，已落后尘，诸大家不若是之拘也。

——〔清〕王原祁《麓台题画稿》

章法上，江流宛转，山川迎送，极尽曲折掩映之妙。笔势随性而发，或高耸，或圆曼，或平夷，或侧转，山重水复，柳暗花明，让人如行山阴道上，目不暇接。

山石处理用的是长披麻皴，尤其中段主峰的一部分，线条平行中有交错，紊乱中有秩序，处处焕发出活泼的气象，令人怦然心动。而那些近景树木，雄奇多变，就像散落在琴弦上的音符，充满了韵律感。

整幅画中的山石、树木、洲渚、林汀，其画法如书写一样挥洒自如，舒缓轻快。其笔法师法董源、巨然，又自成一体，把赵孟頫在《鹊华秋色图》中创造的写意笔

法推向一个新高度，欣赏该画，如读一首荡气回肠的抒情诗。

创作这幅杰作的，是元朝的黄公望，中国画史上最为杰出的写意山水画大师之一。黄公望画《富春山居图》，断断续续用了好几年时间，在 82 岁写跋尾的时候还没画完。后人评价黄公望，如同书坛的王羲之，而《富春山居图》就是绘画中的《兰亭序》。

黄公望的伟大在于，他不是简单顺着画史的潮流前进，而是主导了画史的发展新方向，以其千古不易的名作开创了新的航道，他的画风风靡后世八百年，无数画家受到润泽与熏陶。

那位把《富春山居图》投入炉火的吴问卿，不仅把黄公望与隋朝的智永同等看待，把元朝的画与六朝的书法并列，而且还专门建了一座房子"富春轩"来收藏此画，可见黄公望在他心目中的不凡地位。

黄公望，本名叫陆坚，江苏常熟人，据说从小父母双亡。浙江永嘉有一位姓黄名乐的老人，年届 90，慨叹平生没有儿子，偶然遇到陆坚，看孩子容貌清秀，十分喜爱，收养为子嗣。因为黄公盼望儿子实在是太久了，所以把陆坚改名黄公望，字子久，后来号大痴道人。

黄公望（1269—1354） 元画家。本姓陆，名坚，常熟（今属江苏）人，出继永嘉（今浙江温州）黄氏为义子，因改姓名，字子久，号一峰、大痴道人等。曾入狱，后入全真教，往来杭州、松江等地卖卜。工书法，通音律，能散曲。擅山水，得赵孟頫指授，宗法董源、巨然，兼参李成。水墨、浅绛俱佳，有"峰峦浑厚，草木华滋"之评。与吴镇、倪瓒、王蒙合称"元四家"。存世作品有《富春山居图》《天池石壁图》《九峰雪霁图》等。著有《写山水诀》。

公元 1273 年的一天，蒙古人运来一座巨炮，一炮把襄阳城楼轰塌了，南宋门户由此大开，蒙古人顺江而下，如入无人之境。不久，南宋都城临安陷落，虽然君臣上下还有一阵子的抵抗，最终还是无法抗拒历史的安排，宋朝皇帝"被跳海"，

宋朝灭亡，这一年，黄公望 11 岁。

进入元朝，政策大变。最初没有科举，文化人没了出路，社会地位很低。元仁宗虽然恢复科考，但是名额极少，到元朝结束，一共才考了 16 次，规定每次录取进士 100 名，名额为蒙古、色目、汉人、南人各 25 名，这样，按照全额算，整个元朝才录取汉族人 800 人，其中南人 400 名，这对数量庞大的汉族士人来说九牛一毛，微乎其微。因此有仕途功名追求的人，绝望的心情可想而知，其中也包括黄公望。

据记载，黄公望天资很好，博览群书，无所不通，少时就有远大抱负。耳闻目睹宋元鼎新革故的巨变，他的思想和心灵受到很大的震撼。在动荡不安的社会环境下，作为南人生活区域的平民子弟，要想立志图强，干成一番事业，做官是首选。但是，汉人做官，如果不是科考中第，就必须先从一般的吏做起，达到一定年限，再根据办事能力决定是否可升迁，而且做史也要有人推荐才行。

黄公望无人举荐，只能独自苦熬。直到中年以后，他才有一个机会出来充当书吏，也就是现在的秘书角色。秘书转了几任，有机会到大都，见了一些世面。再后来，转任浙江。只可惜，黄公望的上司苛刻恣肆，结党营私，公元 1315 年，引发农民造反，上司被逮起来治罪，黄公望受到牵连，也被诬陷下狱，时年 47 岁。

五十而知天命。萧萧秋风中、高墙深院里的黄公望，走到人生崩溃的边缘。想想自己费尽心力当上个临时公务员，人到中年后不仅"转正"无望，竟然混进了监狱，黄公望郁闷得不得了。当时，他的朋友杨载曾经写诗给他，一面帮着一起慨叹，一面鼓励他坚持下去：

世故无涯方扰扰，人生如梦竟昏昏。
何时再会吴江上，共泛扁舟醉瓦盆。[3]

天无绝人之路，幸亏黄公望平时一向夹着尾巴做人，小心翼翼做事，身陷囹圄不久，因为没有发现什么实质性问题，又被放了出来，终于盼到了与朋友"共泛扁

舟于吴江"的那一天。不过，就在黄公望坐牢的时候，元朝第一次开科考试，那位写诗的好朋友杨载考取了进士，这给黄公望很大的刺激，他面临痛苦的选择。

当时元朝官场腐败之风一天胜过一天，社会矛盾日积月累，积重难返，黄公望经历了很长一段时间的彷徨以后，终于狠心放弃政治幻想，绝意仕途，不考了，干什么呢？入道！

元朝是个特殊的时代，当时"一官二吏三僧四道五医六工七匠八娼九儒十丐"，儒生社会地位很低，和尚、道士的地位却很高。修行的道士，可以免除差役赋税，可以不受官府法律约束，所在宫观不得随意被占用。其中一些高级宗教人士，住所气势雄伟，出行规格不下王侯，受到的恩宠超过百官。

公望之学问，不待文饰。至于天下之事，无所不知，下至薄技小艺，无所不能，长词短曲，落笔即成。人皆师尊之，尤能作画。

——〔元〕钟嗣成《录鬼簿》

黄公望加入道教，不仅解决了思想问题，还解决了生活问题。非俗非仙、半醒半醉、无牵无挂、云游四方，江浙一带山水的无限秀丽，激发了黄公望的创作热情。加之当时社会上出现一批大地主、大富豪，常邀书画家作画装点门面，学画不仅能得到经济资助，还能获得政治保护和提携。所以原本就有一些绘画兴趣与基础的黄公望，在五十多岁以后，开始结交曹知白、倪瓒等豪富，大量临摹他们家藏的历代绘画名迹，提高艺术品位，努力形成自身风格。加上他又高寿，活了86岁，笔墨功力越来越高，画名声振八方。

《富春山居图》代表了黄公望的最高成就，但并不是黄公望艺术风格的全部。

后人研究发现，黄公望的画风主要有两种：一种是水墨山水，笔意简远，皴法简单，如《富春山居图》；另一种为浅绛山水，笔势雄伟，皴法繁复，主要有《天池石壁图》《丹崖玉树图》等。

《天池石壁图》画的是苏州城西的风景。当地有一座天池山，山顶有巨石高耸，

远远看去像莲花盛开，山的半腰常年有一潭碧水，所以叫"天池"。远看画面，重峰叠岭，高松层崖，温润柔和，清虚疏宕，结构细密繁复，气势宏伟雄浑。

前景山势平缓，溪水徜徉，茂林巨松中隐约可以看见茅屋水阁，山间有小径曲折通幽，一直通往画面中央的主峰。中景主峰盘旋而上，两侧众峰开合自然，错落有致，万树相从，好像大军进发，森然不可侵犯。左侧山间烟云缭绕，右侧坡崖随机分布，对峙的崖壁间有"天池"碧水一潭，宛如人间仙境。

画中裸露的山石，用淡淡的赭色罩染，大片的山坡、树木，用花青、墨青渲染。整个色调沉着雅致，冷暖互补，观者如身临其境，仿佛能感受到照耀着青翠山林的缕缕和煦阳光。

黄公望画风学董源、巨然，多用披麻皴，线条浑厚流畅，

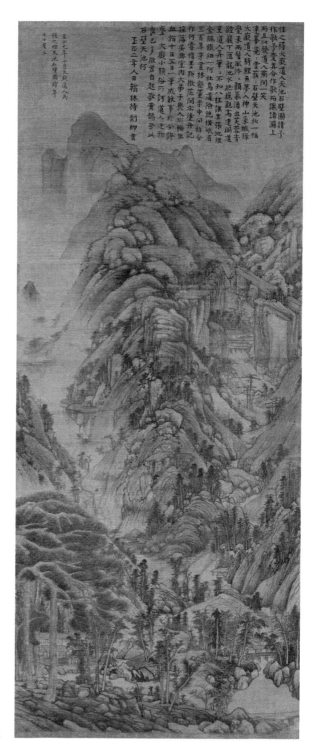

图 12-5 〔元〕黄公望《天池石壁图》，绢本设色，139.4 厘米 ×57.3 厘米，北京故宫博物院藏

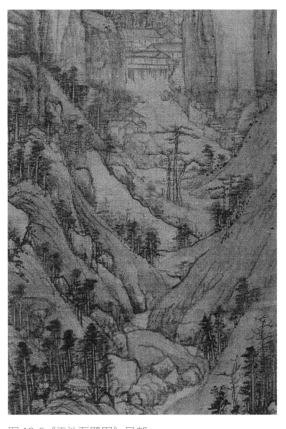

图 12-6《天池石壁图》局部

笔法变化多端，松秀中透出朴厚苍润，自然造化与画家主观情感高度融合，有北宋山水画宏大、缜密的气度。

黄公望创作该画时已经 73 岁，能够在垂暮之年有如此手笔，真是不简单。

《丹崖玉树图》中画乱石矗矗、叠嶂嶙嶙，峰峦起伏，意境悠远。山脚下是两组长松巨木，树干用长线条直勾，线条纵横密集，郁郁葱葱。右下角平木桥上，有一人行走，山坳里隐约露出一片房舍，可以想见这正是世外高人的隐居之所。

画中山石用圆润的短披麻皴，学巨然的矾头，小石多皴与大石少皴相对比，短线条、苔点与山头密密的小树交相辉映，疏密得当，动静相宜。

画面构图很繁，但是用笔很简，渲染不多，一片浅绛色彩薄薄笼罩在鳞状交错的山坡土石之上。因为是浅绛设色，所以线条与皴法为画面提供了更多的支撑。由下到上的水面、雾霭与云气，形成了三个不同层次的空白空间，使得画面空灵又不失充实。

相比《天池石壁图》，《丹崖玉树图》构图上没有那样饱满，同样是淡淡的浅绛山水风格，但更清新淡雅，更多表现了水墨交融的韵味。画风还是学董源，不过整个精神状态是元朝人特有的疏朗灵秀。

图 12-7〔元〕黄公望《丹崖玉树图》，纸本设色，101.3 厘米 ×43.8 厘米，北京故宫博物院藏 ▶

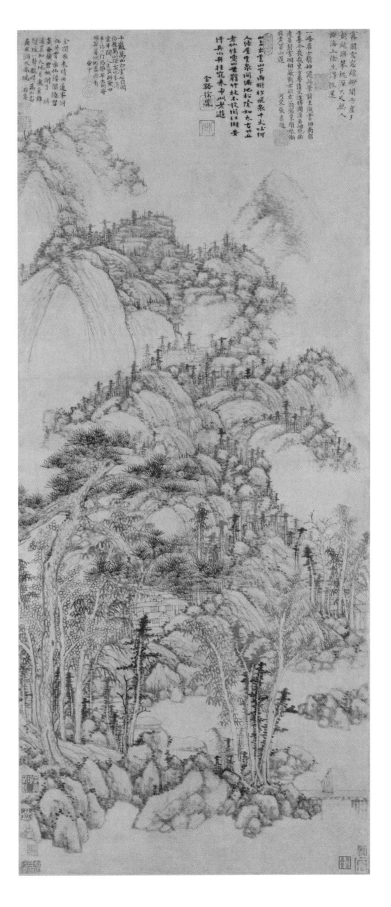

黄公望 81 岁时画的《九峰雪霁图》又是另外一番意境。画名来源于画幅上方的九个山峰，大概是指松江一带九座道教名山。画中表现正月里的一场春雪，群山银装素裹，山石叠垒，丘壑奇特。

大痴《九峰雪霁图》分五层写……是图大痴极经营之作，无平日本色一笔，洵属神化，可直夺右丞、营丘之席，以其纯用空勾，不加点缀，非具绝大神通不能也。

——〔清〕张庚《图画精意识》

图 12-8《丹崖玉树图》局部

山峰留白，天空用淡墨衬染。中间山峰延伸下来，一直到下端的一汪溪水。溪水因山而分道，延伸到山坳里面，水面的黛青色与画面天空的颜色呼应，增加了空旷、幽深感。画面两边满是断崖、冈阜，下面的坡陀相揖，枯树疏疏落落，有干无枝，坡脚和水畔丛林间有茅屋数间，居住着远离尘俗的雅士。后面群峰耸立秀拔，夹杂很多墨点小树，更衬托出雪后初晴的洁净、清朗。

整个画面最佳处在于万籁俱寂，不染一尘，"素月分辉，明河共影，表里俱澄澈"，时空似乎在一瞬间全凝结了，也充分说明作者心思纯净，别无杂念，已到了宠辱不惊的境界。

黄公望宠辱不惊是有道理的，因为他在自然山水的陶冶中，获得了人生的意义。黄公望的一生，大部分时间在江浙云游。南方到处草木葱茏、洲渚掩映、山岚清润、云蒸霞蔚，这充实了他的心胸，涵养了他的精神，丰富了他的创作题材，提升了他的审美情趣。

而且，黄公望很勤奋，随身常带着笔墨，看到好的风景就写生下来，还不忘深

图 12-9〔元〕黄公望《九峰雪霁图》，纸本水墨，117 厘米 ×55.5 厘米，北京故宫博物院藏 ▶

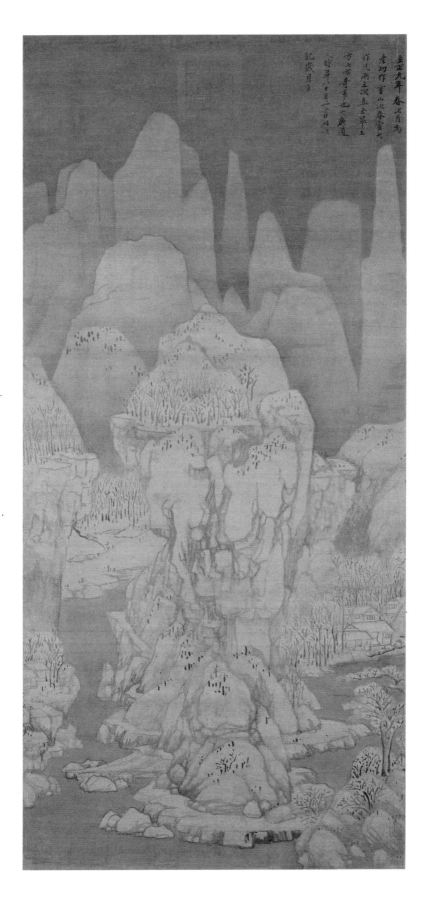

入总结。他曾经自编了书面教材《写山水诀》，[4] 其中内容诸如：

> 树要四面俱有干与枝，盖取其圆润。
>
> 画石之法，先从淡墨起，可改可救，渐用浓墨者为上。
>
> 山论三远：从下相连不断，谓之平远；从近隔开相对，谓之阔远；从山外远景，谓之高远。
>
> 远水无痕，远人无目。
>
> 山坡中可以置屋舍，水中可置小艇，从此有生气。山腰用云气，见得山势高不可测。
>
> 春则万物发生，夏则树木烦冗，秋则万象肃杀，冬则烟云黯淡。
>
> 作画大要，去邪、甜、俗、赖四个字。
>
> ……

这些论述言简意赅，是黄公望切身实践的结果。尤其是反对邪、甜、俗、赖，值得后来学画者深思。

元代，黄公望的画名已经很高，明清两代，名气更是如日中天。黄公望也用他的杰出作品担当了这份荣誉。如果要评选中国山水画史上"最具影响力的画家"，黄公望即使不能力拔头筹，至少也能稳进三甲。

陆游有一首诗写富春江，冥冥中几乎就是为后来的黄公望而作：

> 人间著脚尽危机，睡觉方知梦境非。
> 莫怪富春江上客，一生不厌钓鱼矶。[5]

老子说，大音希声，大象无形。大痴，其实是大智的最高境界啊！

注 释

1　关于历代法书名画经历的浩劫情况，参见杨仁恺著：《国宝沉浮录》（足本），第2—15页，沈阳：辽
　　宁人民出版社，2020年版。

2　有关《富春山居图》创作的来龙去脉，参见蒋勋著：《黄公望绘富春山居图卷》，第26—29页，北京：
　　新星出版社，2012年版。

3　杨载《次韵黄子久狱中见赠》，引自陈传席著：《中国山水画史》，第464页，南京：江苏美术出版社，
　　1988年版。

4　有关《写山水诀》的研究，参见谢成林《〈写山水诀〉的理论成就》等论文，载常熟市文联编：《黄公
　　望研究文集》，南京：江苏美术出版社，1987年版。

5　陆游《读史二首》（其一），引自古诗词曲网，https://www.gushiciqu.com/shiwen/bb0608f.html。

十三　山樵技法最纯熟

——〔元〕王　蒙

明朝，胡惟庸一案掀开朱元璋"飞鸟尽，良弓藏；狡兔死，走狗烹"的序幕。在这个惊天大案中，三万多无辜的人受到牵连而命丧黄泉。

因为在胡惟庸一案中屈死的人实在太多，所以历史难以详细记录他们的不幸。但中国画史无法忘记，洪武十八年（1385年），一位画家仅仅因为受邀到胡惟庸家里观画，而在垂暮之年冤死于大明朝阴风凄凄的监狱之中。

这位画家，就是"元四家"之一王蒙。

王蒙（1308或1301—1385）　元画家。字叔明，号香光居士，湖州（今属浙江）人。元末官理问，后弃官归隐黄鹤山，自号黄鹤山樵。明初出任泰安知州，后受胡惟庸案牵连，死于狱中。能诗文，工书法，尤擅山水，得外祖父赵孟頫法，以董源、巨然为宗而又自成面目。布局多重山复水，善用解索皴，表现林峦郁茂苍茫之气氛。兼画人物。存世作品有《青卞隐居图》《夏山高隐图》等。

王蒙闻名于后世的原因，首先是他出生于艺术世家。王蒙的外祖父，是前面介绍过的元朝画坛第一领袖赵孟頫，外祖母是巾帼英才管道昇，舅舅赵雍、赵奕，表兄弟赵凤、赵麟，都是当时

知名的画家。其次，王蒙出名还由于他幼年发奋读书，才华出众，青年时期已经不同凡响。当时浙江名士俞友仁读到他的诗句，十分钦羡，虽然王蒙已有夫人，俞友仁还是坚持把自己的妹妹许配给了王蒙。

中年时期的王蒙，在元朝做一个名叫"理问"的小官，平时没有什么具体事务，主要精力放在诗文书画创作上。元朝后期，黄河泛滥，淮河瘟疫，天灾人祸使得民不聊生，各地农民起义此起彼伏。乱世之中，王蒙索性弃官归里，隐居家乡附近的黄鹤山，自号"黄鹤山樵"。

王蒙与赵孟頫一样出生于浙江吴兴。黄鹤山就在离吴兴不远的杭州东北，从天目山蜿蜒而来。山高几百米，古木苍莽，幽涧深邃，山脚有龙洞，险不可测，山腰有黄鹤仙洞，王蒙在这里陆续隐居近 30 年。

不过，王蒙并不是安心隐居的人，虽然朋友说王蒙"黄鹤山中卧白云，使者三征那肯起"，[1] 但其实他经常下山会友，外出云游。因为王蒙出生于富贵之家，祖上是"王侯前朝驸马孙"，[2] 隐居只是他的无奈之举，有机会还是想博取功名。

至正十八年（1358 年）前后，江浙一带的割据军阀是曾经组织农民起义、后来又投降元朝的张士诚。张士诚很注意招徕文人士大夫，王蒙投靠过去，做一个长史的官。做官归做官，王蒙没有间断画画，还是定期和朋友聚会，举办"沙龙"，当时交往最多的是倪瓒、吴镇、黄公望等人，他们彼此唱和，留下很多"备忘录"。后来张士诚被朱元璋消灭，元朝也亡在了朱元璋的手上。等到明朝建立时，王蒙已经 60 多岁了，但他并不甘寂寞，又出来做泰安知州，一边做官，一边继续画画。

同为"元四家"的倪瓒，多次写诗劝王蒙端正态度，干一行，爱一行，专一行，认真隐居，不要混迹官场。倪瓒曾经写道：

> 野饭鱼羹何处无，不将身作系官奴。
> 陶朱范蠡逃名姓，那似烟波一钓徒。[3]

可惜，王蒙没有认真听取建议，他一直留恋先辈作为朝廷大员的地位和名望。

为了出人头地，王蒙不仅到处结交文人画家，也喜欢和掌权的达官贵人接触，官而隐，隐而官，反反复复了大半辈子。

王蒙的画名很大，一直传到胡惟庸的耳朵里，所以胡惟庸才专门请他到自己的私邸看画，结果一个极富聪明才智的名门后裔，没有能逃脱残酷的政治风波，让人扼腕叹息。[4]

不过，在政治与官场上的失意并未湮灭王蒙在绘画上的才华横溢与杰出表现。也许正是因为官场不得意，才使得王蒙更加把绘画作为精神的寄托。江浙一带的青山白云长期涤荡着心灵，大自然的陶冶弥补了世事沧桑带来的空寂，王蒙用画笔敏锐地捕捉自己独特的感受，沉醉于前贤不断开拓的艺术世界，终于成为画史上承前启后的一代大师。

王蒙能成为元朝山水画坛的代表性人物，和他所处的时代有很大关系。

> 山水至大小李一变也，荆关董巨又一变也，李成范宽又一变也，刘李马夏又一变也，大痴黄鹤又一变也。
>
> ——〔明〕王世贞《艺苑卮言》

首先，元朝特殊的文化政策给艺术创作带来了最大的好处——自由。画家画什么、怎么画、画给谁，没有任何部门干涉，画家选择题材、风格、手法的自由度很高，这就有可能促进更多的创新。

其次，元代废弃了画院，院画的一套审美体系没有了，皇家趣味的主导因素消逝了。画家远离政治，可以打破审美定势和功能限制，情感的因素被更多地激发了出来。一个没有艺术"监护人"的时代，才可能有文人画的真正勃兴。

与前朝区别很大的一点是，元代绘画队伍中文人画家成为主体。这些文人画画既不求名，也不求官，唯求自娱自乐，不受他人指使，不仰他人鼻息，在动荡不安的现实世界之中，经营着各自的"世外桃源"。无论是赵孟頫、黄公望，还是王蒙、倪瓒，他们笔下是空前"和谐"的天地，观瀑、抚松、听涛、赏月、读

书、访友、垂钓、对弈……一切都显得那么平和、那么宁静，时代猛烈的暴风雨，在他们案头没有掀起多少波澜。

这些画家的作品中，笔源于情，墨讲究意，天真烂漫、高逸脱俗，从中看不到往昔的刻画、做作、描摹、装饰，静观寰宇，神与物游，元代画坛处处绽开自由之花。这也就能理解：元人画家，有学唐朝"二李"，有学李成、郭熙，有学马远、夏圭，而最有成就的"元四家"，都是以学董源、巨然为主，如董其昌所说"黄倪吴王四大家，皆以董巨起家成名，至今只行海内"。[5] 这也就能理解：赵孟頫要强调"古意"，排斥南宋画风的水墨刚劲；黄公望要传承董巨衣钵，以追求画面的温润、疏朗、灵秀。

因为董源、巨然都是江南人，元代文人画家也多云游于江南，他们面对的山川地理、自然风光具有一致性；董巨山水，以水墨为主，行笔灵动，创作洒脱，不加拘束，便于文人抒情写意；另外，宋人尚法，元人尚意，董巨画风中潜藏着元人追求的委婉冲和、含蓄蕴藉。

而且在元朝，即使是学李成、郭熙北派山水的唐棣、朱德润、曹知白等人，也喜欢在画中增添一些简括飘逸、轻淡萧散的元素，笔墨是借鉴宋人的，而意境是元人独有的。也正因为如此，元代绘画既师学有名、传承有派，又自成风格、别具特色，成为继五代之后艺术的又一个高原地带。

在这片高原上，耀人眼目的高峰首推"元四家"。

"元四家"的说法，不是元朝人的发明，而是明朝王世贞最先提出的。不过王世贞提名的是赵孟頫、黄公望、吴镇、王蒙四人，后来董其昌用倪瓒替换了赵孟頫，将黄公望抬到首位，并得到更多人认可，逐渐成为定论。

> 元人之画，远出南宋人之上……黄之苍古，倪之简远，王之秀润，吴之深邃，四家之画，其经营位置，气韵生动，无不毕具，即所谓六法兼备者也。
>
> ——〔明〕何良俊《四友斋画论》

"元四家"风格各不相同。王蒙精于刻画，喜欢画重峦叠嶂、高崖飞瀑、深山茂林，笔法变化多端，灵动异常，形态万千，多样统一，是"元四家"中面貌、技法最多变的一位。

我们可以从最能代表王蒙艺术高度的《青卞隐居图》来欣赏他的成熟技法、绘画神韵和"望之郁然深秀"的风格。

古来诗家皆以善变为工，唯画亦然……余谓元明以来善变者莫如山樵，不善变者莫如香光，尝与莲心、兰墅论之。

——〔清〕钱杜《松壶画忆》

《青卞隐居图》中的"青卞"是指浙江吴兴西北的卞山（也叫"弁山"）。山很高，上面有碧岩、秀岩、云岩。苏轼有诗句说"闻有弁山何处是，为君四面竞求看"，赵孟頫也说"何当便理南归棹，呼酒登楼看卞山"，看来卞山的景色是很不错的。[6]

该画构图学北宋，上面留天，下面留地；布局上，既有高远，又有深远、平远。山脚是一片深溪，山麓丛林密布，山顶奇峰罗列，重山复岭层层而上，云雾飞泉夹杂其间，山中有隐士行走，景色全面、具体、繁复，物象应有尽有。如果顺着山势的走向从下往上看，图中隐约潜藏有一条"龙脉"，蜿蜒曲折，盘旋上下，贯注一气，把周围林峦丘壑连接成生机勃发的整体。

王蒙画这幅画，下了很大功夫。

首先，画树做到了一树一态，一树一法。例如山脚下的一丛树中，有的枝干像蟹爪，旁逸斜出，用墨较浓；有的高耸挺拔，用墨较为柔和清淡，层次多重；有的用侧笔横扫，枝叶不分；有的用浓墨大块点写，斑斑驳驳，可谓苦心经营。

此图神气淋漓，纵横潇洒，实山樵平生第一得意山水，倪元镇退舍宜矣。

——〔明〕董其昌题《青卞隐居图》

其次，画山石墨法多变化。先用干而松的墨勾勒，然后用润而淡的墨覆盖，再用少许焦而枯的破笔调和，特别是山头部分，画得如梦如幻。

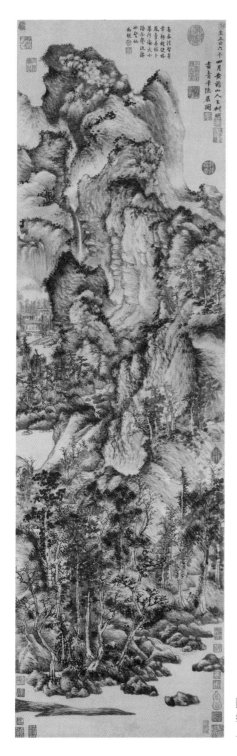

图 13-2《青卞隐居图》局部

图 13-1〔元〕王蒙《青卞隐居图》，
纸本水墨，140.6 厘米 ×42.2 厘米，
上海博物馆藏

再有，点苔也成为该画一大特色。王蒙点苔，突破了董源、巨然时期的表现局限，用笔大小错落，节奏轻重缓急，控制更为自如，技术更加成熟，丰富了形式语言。

元代以前，士人虽喜欢隐居，但以"隐居"为名的山水画创作还从来没有过，即使元代也很罕见。王蒙成为"隐居"画题创作之肇始，其"隐居山水"在艺术史上独具一格。难怪明朝董其昌看到王蒙《青卞隐居图》后会惊叹不已，表扬说"天下第一王叔明画"，还认为这幅画让倪瓒也不得不退居三舍。

能够表现王蒙"繁"体写意山水画风格的，还有《葛稚川移居图》。葛稚川，即葛洪，字稚川，东晋精于炼丹的医学家，《抱朴子》的作者。这幅画描绘葛洪一家移居广东罗浮山的情景。葛

图 13-3 〔元〕王蒙《葛稚川移居图》，纸本设色，139 厘米 ×58 厘米 北京故宫博物院藏

洪手拿羽扇，缓步行走在一座桥上，旁边有一头梅花鹿，驮着数卷书，前面有背着竹篮的引路童子和在山脚歇息的挑夫，后面有一个妇女骑着牛抱着小孩，一个仆人在前牵牛，另外有不少男女仆从背着行李跟随。大山深处有数间茅屋，屋前以及半山腰的山路上都有童子迎候着主人的到来。

画中人物的周围重山复岭，千岩万壑，碧树丹柯，溪流潺湲，萦回曲折，境界深邃。画中所有的树叶，都是双钩后分别填入红、赭、石青、石绿等重色。山石先用水墨勾画轮廓，再加皴擦，亮的地方用赭黄色，侧面深暗的地方加一些花青。皴法上不用很多线条，而是用干笔淡墨反复渲染，笔墨本身略带含糊，连绵反复，但是每一笔都不松垮马虎，显得很秀润。

画风上综合了南派与北派山水的特点，山石坚硬，用笔斫拂居多，是北派传统；但是北派山分主宾，王蒙不刻意区分主次先后，图中山峦层叠，密密麻麻，表现的是江南山川繁复、滋润但不高峻的特点。

色彩上更能体现王蒙的大胆之处。一般画家避俗求雅，不敢用艳色，王蒙不但喜欢用，还用得毫无顾忌，把他人视为俗艳的红、黄、蓝、绿一股脑儿都铺染到画面上。因此，色彩缤纷成为王蒙"繁"体风格的一个组成部分。

从"隐居""移居"的题名可以看出，王蒙虽然多次出来做官，但是内心一直想着逃避，不忘归隐之意。他笔下还有很多"草堂图"可作为例证。例如现藏北京故宫博物院的《西郊草堂图》。

图中下方是一片密林，树木高大参天，密林中有数间草屋，屋内有高士端坐，神态安详，周围静谧幽美，是文人学士理想的闭户读书场所。上半段青山隐隐，绿水迢迢，宽阔的河面上，有渔舟出没。这幅画空旷平远，几乎没有点苔，与王蒙惯常的长松高岭、点线繁密的风格有很大区别，看得出王蒙笔法变化多端。

值得注意的是，画幅最左上端，本来有"王叔明为□□□写西郊草堂图"的字样，现在名字的地方已经空空一片，估计是因为胡惟庸一案爆发后，原收藏者害怕受到牵连而抠掉了名字。

王蒙另有一幅《秋山草堂图》，画秋天日丽风和、高士闲坐山中草堂读书的情

景。画中最下面，有两棵茂密的大树，部分树叶开始发黄，有的渐成红色，一个渔人在岸边静坐张网捕鱼。中段有数间草堂，错落分布，背后群山连绵，有一渔舟载两人划开水波，正向草堂而来，大概是访友。

画右上端题写"黄鹤山中樵者王子蒙为□□□画于淞峰书舍"，名字部分和《西郊草堂图》一样，也被收藏者挖去，而且挖得非常明显，可见明朝初期胡惟庸案的惨烈程度。

王蒙还有一幅《花溪渔隐图》，可以和《秋山草堂图》放在一起观看，因为两幅画构图正好相对，一图向左取势，一图向右伸张。

《花溪渔隐图》中景物丰茂，山势雄浑。在山泖之间，清泉汇集成河，一位高士兴之所至，垂钓于碧溪之上。两岸桃花盛开，荡漾着浓浓春意。山脚仍然是草堂，塘边群树茂盛，绿柳成荫。堂内这次换了一个妇人端坐，她正陶醉于水光山色之中，享受人生最美好的时光。

右上角有作者题写的诗句：

御儿西畔雪溪头，两岸桃花渌水流。
东老共酣千日酒，西施同泛五湖舟。
少年豪侠知谁在，白发烟波得自由。
万古荣华如一梦，笑将青眼对沙鸥。

图 13-4〔元〕王蒙《西郊草堂图》，
纸本设色，97.5 厘米 ×27.2 厘米，北京故宫博物院藏

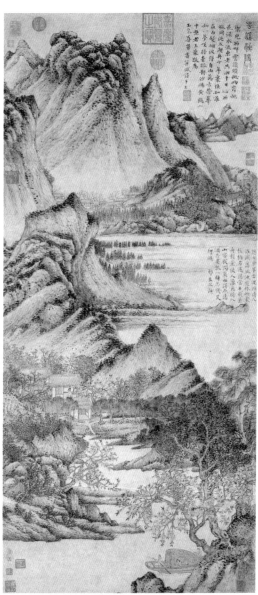

图 13-5〔元〕王蒙《秋山草堂图》，
纸本设色，123.3 厘米 ×54.8 厘米，
台北故宫博物院藏

图 13-6〔元〕王蒙《花溪渔隐图》，
纸本设色，124.1 厘米 ×56.7 厘米，
台北故宫博物院藏

画画得很好，诗也写得很好，与画面配合，相得益彰。这里看出"元人尚意"的另一层含义：除了追求山水画面的意境，也追求诗与画的有机结合。诗中有画、画中有诗，一直是中国传统绘画的特色，元朝画家更注重诗的意蕴、情境与画面的协调与融洽，并且做得更自觉、更熨帖。

以上画作足以让我们领略王蒙综合运用多种画法的能力。王蒙还有一些画作，则能看出其力求突破前人、勇于创新的一面，例如《夏日山居图》。这幅画在保留一贯的长松高岭风格之外，还独创了一种皴法，人称"牛毛皴"。

"牛毛皴"来自"披麻皴"，但线条更短更细，像勾又像点，又乱又繁，画时用笔比较干，墨比较枯，再加上反复皴擦，勾后又皴，皴后又点，染中带擦，层层堆叠，显得苍苍莽莽，毛茸茸，十分浑厚，和江南草木华滋、生意盎然的地理特征相符合。

《夏日山居图》运用牛毛皴画出的山石，枯燥中见润泽，浑厚中显明秀，远望有气势，整体感强，近看有笔墨，艺术性高，把赵孟𫖯开创的写意风尚推向一个新高度。"牛毛皴"稍加变化，线条更厚重一些，就是"解索皴"，代表性作品有《春山读书图》。图中近处画五株巨松，挺立于冈阜之上。松树后面峰峦耸立，深壑临水，有草堂坐落在山坳里的松林之间。

长松左顾右盼，细笔勾树干，用鱼鳞皴，松针笔力劲挺，密集成扇形。山峰用解索皴，不像其宗法的披麻皴那样线条规整，而是用笔横拖直抹，互相交叉挥洒，将书法的笔意贯通于画法中，乱而不乱，不齐而齐，入于规矩，又超出规矩，疏朗跌宕，纵逸自如。

后人形容"解索皴"坚硬起来像金刚钻镂石头，利捷起来像仙鹤嘴划沙地，别有韵味。王蒙仅凭此，已经能占据画史一席之地。

图 13-7〔元〕王蒙《夏日山居图》，纸本水墨，118.4 厘米 ×36.5 厘米，北京故宫博物院藏 ▶ （左）

图 13-8〔元〕王蒙《春山读书图》，纸本淡设色，132.4 厘米 ×55.4 厘米，上海博物馆藏 ▶ （右）

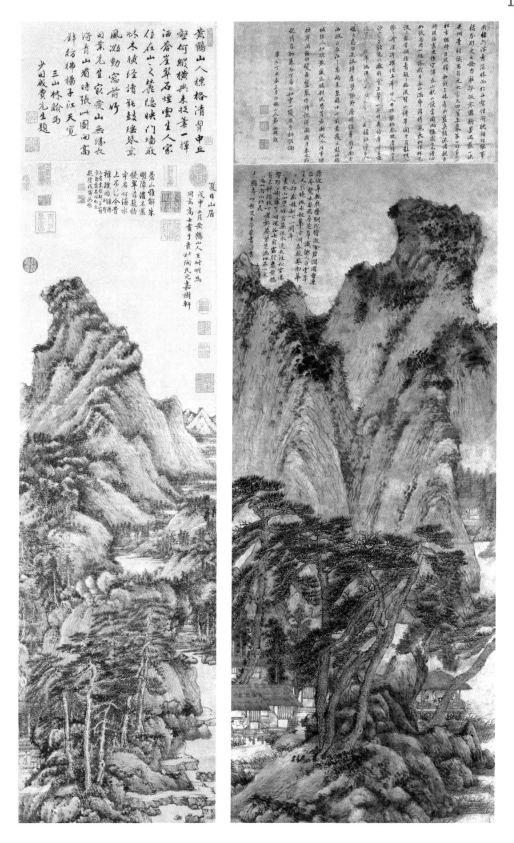

图 13-9 《春山读书图》局部

白云茅屋人家晓，

流水桃华古洞春。

数卷南华未忘却，

万株松下一闲身。

这是《春山读书图》作者题诗的一部分，流露出王蒙浓浓的出世情怀。

王蒙的大多数画画在宣纸上，《夏山高隐图》是王蒙为数极少的绢画之作，由于材料的不同，也就生发出另一番趣味。

《夏山高隐图》画面采用全景式构图，层崖复岭，山势危峻，树木丛深，飞泉鸣响。山坳里梵宇错落，曲径通幽，山脚有隐士高卧于草堂之内，内容丰富，引人入胜。

画中景物很繁密，较少留白，但又密中求疏。最引人注目的是，右侧山崖间垂挂的一缕清泉在画幅中段再次出现，然后左叠右绕，前旋后转，或短或长，或断或续，或隐或现，或缓或急，曲曲弯弯，给画面增添了无穷的动感。

画中树法复杂多变，一反董源淡墨轻岚、树法简约的特点，而是不怕麻烦，一口气画了十多种不同的树木。树叶点法上也有很多变化，大浑点、介字点、圆点、菊花点、个字点、夹叶点……充分表现了夏天树木的繁茂、浓郁。

构图虽然较满，但很透气，夹壑的幽深感很强烈，就像篆刻中的布局谋篇，有"疏可走马，密不透风"的效果。与纸本比起来，画风较为内敛，缺少了一点苍茫之趣，显得更加深沉、厚重。

王蒙一生创作很用心，笔下常有一些独特的构图，如《具区林屋图》（具区，意指太湖），画面上端密密麻麻、严不透风，而最右上角竟然出现一小片微波，与下方大片泛起的涟漪相呼应，立刻使整个画面气韵生动起来。

王蒙在绘画上能有如此成就，与他刻苦学习前人技法，又不拘一格、灵活善变有关系。据记载，王蒙任泰安知州时，在办公室推开窗就可以看到泰山。每当公事之余，他都登楼远眺欣赏美景，兴致来了就举笔作画，这样三年过去，终于

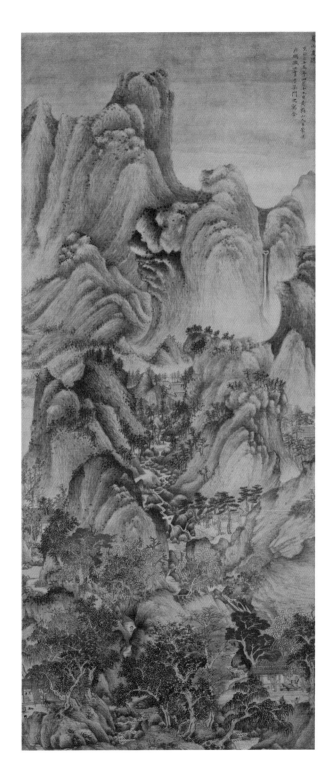

图 13-10〔元〕王蒙《夏山高隐图》，绢本设色，149 厘米 ×63.5 厘米，北京故宫博物院藏

完成了一幅《岱宗图》，色彩都着好了。

这一天，他的朋友陈惟允来看他，他就请陈惟允登楼看他的大作。正在得意的时候，举头一望，窗外飘起了鹅毛大雪，顷刻之间，泰山"旧貌换新颜"，变成一个粉妆玉砌的世界，和原先的画完全不符，两个人都怔住了。怎么办？重新赋色已经不太可能了。王蒙灵机一动，找来一支弹弓，蘸上白粉，疏疏落落弹向画面。顿时，原画遍山琼瑶，冰雪俏丽，一幅绝美的《岱宗密雪图》诞生了，不仅画史一再赞扬这帧名迹，画坛也再添一段佳话（一说改画者系陈惟允）。

> 王蒙知泰安州，面泰山作画，三年始成。惟允过访，适大雪，遂用小弓挟粉笔弹之，改为雪景，成《岱宗密雪图》。
>
> ——〔清〕徐沁《明画录》

笔精墨妙王右军，澄怀观道宗少文。
王侯笔力能扛鼎，五百年来无此君。[7]

诗中把王蒙比作王羲之（曾任右军将军，后人称"王右军"）和宗炳（字少文，中国古代第一篇山水画论《画山水序》作者），赞扬他的笔力惊人。写这首诗的是王蒙的好朋友倪瓒。这一评价并不过分，即使两个五百年后，王蒙也会在艺苑闪耀他独特的光辉！

◀ 图 13-11 〔元〕王蒙《具区林屋图》，纸本设色，68.7 厘米 ×42.5 厘米，台北故宫博物院藏

注 释

1　范立有诗题王蒙所赠画句，引自陈传席著：《中国山水画史》，第 490 页，南京：江苏美术出版社，1988 年版。

2　杨维桢诗，《铁崖诗集》丙集，引自陈传席著：《中国山水画史》，第 489 页，南京：江苏美术出版社，1988 年版。

3　倪瓒《清閟阁集·寄王叔明》，引自陈传席著：《中国山水画史》，第 493 页，南京：江苏美术出版社，1988 年版。

4　王蒙之死，一方面与胡惟庸有关，另一方面与张士诚有关，比较起来，与张士诚的关系更大。一则胡惟庸案发之初，王蒙并未入狱，后株连进一步扩大后才被捕，另一则作家郭传与王蒙同在胡惟庸家观画，王蒙被杀，郭传却不仅没有死，反而后来升官。详见陈传席著：《中国山水画史》，第 492、535 页，南京：江苏美术出版社，1988 年版。

5　董其昌《画禅室随笔》，引自陈传席著：《中国山水画史》，第 513 页，南京：江苏美术出版社，1988 年版。

6　苏轼和赵孟頫关于卞山的诗句，引自《王蒙山水》（国宝在线系列），第 63 页，上海：上海书画出版社，2004 年版。

7　引自陈传席著：《中国山水画史》，第 494—495 页，南京：江苏美术出版社，1988 年版。

十四　云林高逸出尘俗

——〔元〕倪　瓒

"逸"是品评中国山水画的一个重要标准。

最早提出"逸品"的是唐朝李嗣真，他写过《诗品》《画品》《书品》，其中《画品》中列了"逸品"四个人。不过，李嗣真说的"逸品"，只是很好的意思，和后来"逸"的含义还有一定区别。随后，唐朝朱景玄在《唐朝名画录》中进一步完善了理论体系，把绘画分为神、妙、能、逸四品。其中逸品是指神、妙、能品之外，为人超逸，画法超逸，格外不同流俗的一种风格。

> 李嗣真（?—696）　《旧唐书·方伎列传》载其为滑州匡城（今河南安阳）人。博学，晓音律，兼善阴阳推算之术，曾因来俊臣构陷，流配岭南。撰有《诗品》《书品》《画品》各一卷。《画品》原著已佚失，部分内容被《历代名画记》引用。现在传为其作的《续画品录》为伪作。

最先对逸品做出恰当解释，又放在最崇高地位的是宋代黄休复。黄休复写了一本书《益州名画录》，也是用神、妙、能、逸的说法。他说："画之逸格，最难其俦。拙规矩于方圆，鄙精研于彩绘。笔简形具，得之自然。莫可楷模，出于意表。"他认为最高为逸格，其后才是神格、妙格、能格。黄休复的思想来源于唐朝的张彦远，只是用"逸品"代替了张彦远的"自然"，且正

式把"逸品"推到一个无上的高度。[1]

> 《益州名画录》 一名《成都名画录》。中国画品评著作。北宋黄休复著。三卷。收录自唐乾元初至北宋乾德（758—968年）间于益州（今成都及其周围地区）所见画迹，其中多五代古刹壁画。共记在蜀画家58人，分为逸、神、妙、能四格，各立小传，评述画艺作品，附录"有画无名""有名无画"两部分。

不过，唐宋时期，虽然理论家们开始推崇"逸品"，但很多画还是讲究谨严、精细，不畏繁复，不怕认真。像范宽的《溪山行旅图》，山峰巨如屏障，王希孟的《千里江山图》，波纹细如发丝，都不是"逸笔"草草画出来的。只有到了元朝，"逸品"才开始真正流行起来。这是因为从元朝开始，画家队伍出现大的分化，文人画逐渐占据重要位置。

中国画大致分三派，一派是民间画，一派是画家画，一派是文人画。

民间画，主要反映民间的趣味和审美特点，比较质朴、稚拙，常常具有装饰性，还兼有一些其他功能，例如庆祝、占卜、悼念；画家画，主要突出艺术本体上的追求，比较规范、认真、严肃，这部分画的作者，有的是画院画家，有的是在野画家，但都是致力于画画本身，很用功，有时候画得也很辛苦，时髦一点，叫"为艺术而艺术"一派；文人画，主要强调艺术主体的情感体验，逸笔草草，不拘一格，以自娱自乐为主，常常是借助画画抒发心中的逸气，不喜欢工工整整，也不讲求严谨、细致，相对画得比较轻松。

文人画，最先开始于宋朝苏轼、米芾等人。不过，宋朝时期文人画还只是中国画的一个旁支，像苏轼、米芾，平时主要精力在做官，写诗、作文、书法等兴趣又广泛，米芾还喜欢玩石头，搞收藏，"骗"别人的画，真正用于作画的时间很少，所以画坛主要是那些专心画画的人的天下，代表人物有郭熙、李唐。

到了元朝，情况大变化，文人画开始盛行，主要原因是文人无事可做，不仅没有官可当，而且也没有国可忧。因为国家不是文人的，用不着文人去爱，国家也不

爱文人，文人社会地位又很低。充沛的精力无用武之地，他们滋生出很多的"逸气"。

有了闲逸之气就要抒发，加上朝廷文化政策很宽松，随便做什么，文人画获得野蛮生长的土壤。不过，要他们像"画家画"那样精雕细刻、严谨认真，一则没有那套基本功，二则也没有那份兴致。最好的办法就是变繁为简，变细为粗，变工为写，再配上诗文、书法，图个自娱自乐而已。那些谨严、认真、细致、规整之作反而变得很俗气。

所以，元朝山水画的最大特点是讲究"逸"，换个词就是超越世俗——脱俗。历代绘画都讲脱俗，但是元代强调得最厉害。而且，具有隐喻性质的是，脱俗的元代画家往往又都身在尘世。"大隐隐于市"，身在尘世而脱俗，更能代表真正的"高雅"、真正的"隐逸"，因为他们的心是"逸"的，精神是超脱的，至于身处何地，无关紧要。

元代的"逸"本身也分层次，最主要的有两种：一种是"高逸"，一种是"放逸"。

"高逸"强调静，是一种静的美；"放逸"强调动，是一种动的美。"高逸"更讲求从容雅淡，"放逸"更讲求气魄豪迈。"一动"不如"一静"，元代绘画的最高境界是"高逸"，宠辱皆忘，心淡如水，是"神品"的提炼与升华。

"元四家"之所以成为"元四家"，正是他们都表现出了这种"逸"，而其中以倪瓒成就最高，是元朝"高逸"的顶峰，也是中国山水画史上"高逸"的最高峰。

倪瓒的画，"高逸"得很有特点：第一，他的画很简；第二，他的画很淡。

倪瓒"高逸"的典型画作有《六君子图》《渔庄秋霁图》等。

> 倪瓒（1306—1374） 元画家。字元镇，号云林子等，无锡（今属江苏）人。家豪富。初奉佛教禅宗，后入全真教。人品高洁，元末卖田散财，浪迹太湖、泖湖一带。擅画水墨山水，宗董源，参以荆浩、关仝技法，创折带皴写山石，画树木师法李成。所作多取材太湖一带景色，意境清远萧疏，自谓"逸笔草草，不求形似"。存世作品有《渔庄秋霁图》等。诗文有《倪云林先生诗集》《清閟阁集》。

图 14-1〔元〕倪瓒《六君子图》，
纸本水墨，61.9 厘米 ×33.3 厘米，上海博物馆藏

倪瓒画《六君子图》时 40 岁。在这幅图中，他首开"一河两岸式"构图。画分近景、中景、远景三部分。近景是土坡，中景是水面，远景是丘陵。

近岸土坡上画了松、柏、樟、楠、槐、榆六棵树，象征正直不阿的君子之德。树干用松蓬蓬的笔墨勾出轮廓，树叶有的针状发散，有的成片低垂，用墨浓淡变化较大，枝干和土坡上有少数较浓的苔点。土坡用短披麻皴，皴的线条很松，用墨很淡。中景是一片水面，但是一笔水纹都没有画。远景的丘陵脚下，几道拉出的长线条表示汀渚。

画上有黄公望的题诗：

> 远望云山隔秋水，
> 近看古木拥坡陁。
> 居然相对六君子，
> 正直特立无偏颇。

"六君子"由此得名，倪画黄题，相得益彰。

《渔庄秋霁图》几乎是《六君子图》的翻版。全画也是分近、中、远三景。近处是一个小小的土坡，上面有六株树，高低不一。中景是一片湖光，其实一笔没有画。远景是两道山丘，与近处的土坡差不多。远景与近景的山石画法基本一致，先用劲健有力的长线条拉出几道，再用干笔在暗处擦上几笔，最后用淡墨略加点染。墨色没有特别的近浓远淡之分，只是在用笔横扫的时候速度有些区别，平远的效果很强烈。

画树干，用干而枯的墨，松蓬蓬地写个大概，然后再补几笔。画小的枝条时，用墨方法与画树干差不多，只不过下笔速度稍慢一些，墨色稍重，水分略多，笔痕像海绵一样透气。树叶很稀少，仅仅用淡墨略点几点，有的横点，有的"个"字点，有的"介"字点，最后用很淡的墨润染一下。

整幅画全用墨笔，不着色彩，干净、明朗、清雅。虽不画

图 14-2〔元〕倪瓒《渔庄秋霁图》，纸本水墨，96.1 厘米 ×46.9 厘米，上海博物馆藏

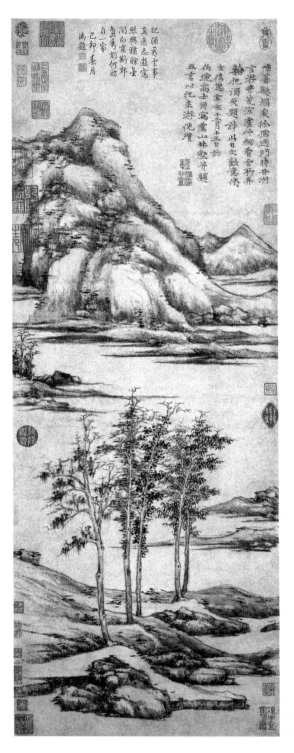

一丝水纹，但似乎能看到澄清透明的万顷湖水在寒夜秋月之下微微泛动，没有一点人间烟火气，让俗世的忧虑一扫而空。

《六君子图》《渔庄秋霁图》等代表了倪瓒中年时期的典型画风：立轴式的构图，一河两岸，前岸几块堆垒的坡石，几株枯树，河中没有水纹，一片空明，对岸几道汀渚，一两道平缓的山丘，而且总是近景很低，远景很高。

晚年时期的《虞山林壑图》《容膝斋图》等，延续了中年时期的风格，只是形态更加平淡，笔法上有时比以前繁密一些，线条略为硬朗，显出苍老劲健之态。

作于66岁时的《虞山林壑图》，构图仍是一河两岸，近处山坡上有五株树，隔河一片丘陵。近处坡石皴法稍显细腻，多了很多苔点。五株树枝繁叶茂，笔墨不像以前那样清爽、洁净，而是多出一些擦笔和"拖泥带水"的墨色，显得更加厚重、浓郁。中景不再是一笔不画，

图 14-3〔元〕倪瓒《虞山林壑图》，纸本水墨，94.6 厘米 ×34.9 厘米，美国大都会艺术博物馆藏

而是增加了多道汀渚，还有一组杂树。对岸的山峰连绵起伏，气势雄伟，山间不少浓墨横点，映入眼目。

《容膝斋图》作于倪瓒去世前两年。画面依然为三段式结构：前景是一个空亭子和五株树，中景仍是一片溪水，远景是低远的山，远山苍苍茫茫。

画中岩石、远山的笔法更加成熟，从董源的披麻皴变化而来，改用横笔侧锋，笔毫不断重叠转折交互，皴擦出石头的纹理和远山的脉络，用墨又淡又干，疏疏朗朗，暗部墨色较多，突出很强的立体感。后人称倪瓒这种独特创造的皴法为"折带皴"，它在中国古代皴法谱系中占有重要地位。之所以叫"折带皴"，与倪瓒笔下的太湖景致有关。

太湖多水，湖内多山，但都是一些平缓山丘，远望平坡一抹，近看石块堆垒。太湖的石头因米芾所说的"瘦、皱、漏、透"而闻名。其中"皱"

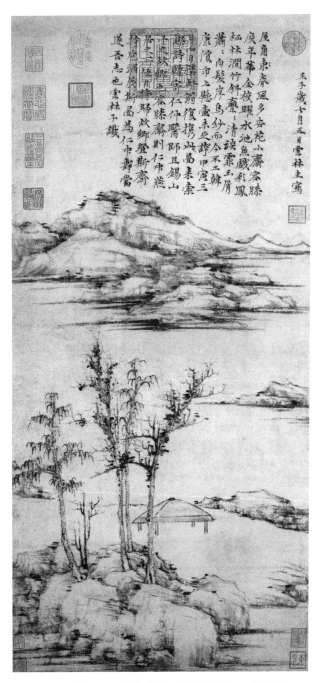

图 14-4 〔元〕倪瓒《容膝斋图》，纸本水墨，74.7 厘米 ×35.5 厘米，台北故宫博物院藏

更是太湖石的风骨所在，用"折带皴"表现太湖石的这一特点，最恰当不过了。

整幅画笔意微茫，没有一点匠气，一切都是那么平淡、清幽、静谧，甚至还有一些凄苦、悲凉、落寞的感觉，因为整个天地之间既没有人，也没有动物，只有荒凉的山石和落尽叶子的枯树。

倪瓒之前，画家们也追求"雅"，但倪瓒的画是"雅"的极致。中国绘画批评史上，"逸品"画的崇高地位到了倪瓒这里才真正得到确立，"逸品"画的标准式样也是到了倪瓒这里才正式树立。

后人常谓，唐人气韵，宋人丘壑，元人笔墨，"宋人画繁，无一笔不简；元人画简，无一笔不繁"，² 从以上画作可以看出确为的论。倪瓒以他独特的笔意、墨法，惜墨如金而内涵丰富的鲜明风格，在中国画史上呈现了空前绝后的"高逸"之美，把抒情写意推到了前所未有的高度。

> 仆之所谓画者，不过逸笔草草，不求形似，聊以自娱耳。
>
> ——〔元〕倪瓒《清閟阁集》

> 元之能者虽多，然承禀宋法，稍加萧散耳。吴仲圭大有神气，黄子久特妙风格，王叔明奋有前规，而三家皆有纵横习气，独云林古淡天然，米痴后一人而已。
>
> ——〔明〕董其昌《画禅室随笔》

明清时期，江南一带的藏画之家以是否藏有倪瓒的画作为区分是雅还是俗的标志。清末翻译《茶花女》的林纾，甚至提出一个最严格的"逸品"标准：千古以来能够称得上"逸品"的，诗中只有陶渊明，画中只有倪瓒。

就"元四家"而言，其他三家对倪瓒都很推崇，倪瓒对其他三家也很尊敬。黄公望比倪瓒大30多岁，但两个人关系很好，后世并称"倪黄"；吴镇、王蒙与倪瓒年岁相当，他们经常互相题诗，共同创作。例如王蒙就与倪瓒一起画过一幅《松下独坐图》，王蒙的繁复茂密与倪瓒的萧疏清简在这幅画中形成鲜明对比。

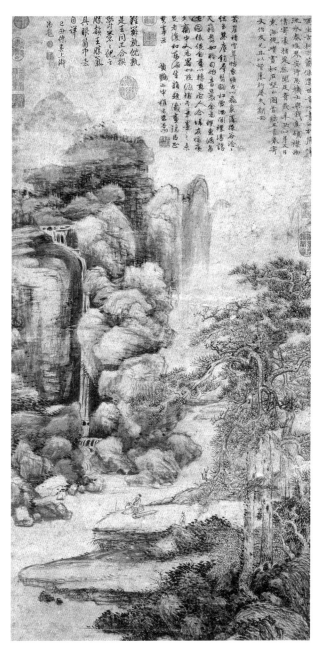

图 14-5 〔元〕倪瓒、王蒙《松下独坐图》，纸本水墨，119.9 厘米 ×56.1 厘米，台北故宫博物院藏

本朝画山水林石，高尚书之气韵闲远，赵荣禄之笔墨峻拔，黄子久之逸迈不群，王叔明之秀雅清新，其品第固自有甲乙之分，然皆余敛衽无间言者。

——〔元〕倪瓒《清閟阁集》

图中近处两株松树，用笔细劲潇洒，气息秀逸。左上部山崖相对简洁萧疏，如风生云起，右下部山石皴笔密集，点簇醒目，显得苍茫郁茂，生机勃勃。左下方临水，一童子旁侍，一高士携琴独坐，一副离尘绝俗之态。

倪瓒的画之所以"高逸"，是因为他自身就很"高逸"。

倪瓒，字元镇，号云林。23 岁之前，倪瓒过着富家公子的优裕生活，衣食无忧，不问世事，利用大兄当权的有利条件，建了个清閟阁，修了座云林堂，收集了大量法书名画、古彝珍玩，平日读书操琴、吟诗作画，兼邀请爱好书画的朋友定期聚会。不幸的是，23 岁那年倪瓒的大兄去世，接着他

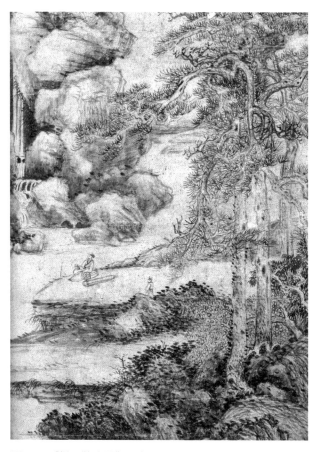

图 14-6《松下独坐图》局部

的嫡母去世，家族需要他出来主持家务，奉养长辈，抚育幼小，倪瓒的生活从此发生翻天覆地的变化。

一方面，他还是继续以前的读书生活，经营清閟阁，费尽心力收藏了张僧繇的《星宿图》、王维的《雪蕉图》、吴道子的《释迦佛降生图》、荆浩的《秋山晚翠图》、李成的《茂林远岫图》、董源的《潇湘图》等一批名画，同时与朋友饮酒吟诗，操琴作画。

另一方面，作为不善当家理财的家族"一把手"，倪瓒还需要小心应付官府逼租，应对官人敲诈勒索，有时需要半夜等候于公庭，见到小吏要下拜，接待处理他一直认为的俗人与俗事。倪瓒痛苦不堪，实在受不了，就逃避，弃田而走，往来五湖三泖、道观梵宇之间有 20 多年，看似舒心恬适，实际凄苦多艰，其间几度回家，卖掉所有田产，把妻子也带出来一道浮游，或者住在朋友家中，或者寓居亲戚家里。

长期的漂泊生活使倪瓒的思想变得很空幻，心情也十分郁闷，一度想通过道教求得解脱，又转向佛教寻求精神庇护，这期间写下不少悲伤的诗句。58 岁那年，夫人去世，失去人生的知己与浮游的伴侣，倪瓒精神上更加孤寂、落寞。

当然，作为高级知识分子的倪瓒，有许多次机会出来做官，但是他不肯。例如，当时割据苏州的张士诚弟弟张士信曾经派人送来大宗绢帛财礼，邀请倪瓒入幕张士诚政权，结果倪瓒把绢撕坏了，并严词拒绝。第二天张士信泛舟太湖，发现倪瓒也在附近，就派人把倪瓒绑起来狠狠地打了一顿，倪瓒始终一言不发。后来有人问起来，倪瓒说，一开口便俗了。

明朝建立后，倪瓒本以为改朝换代，日子要好过一些，哪知道，因为办事没有经验，当初卖地时没有办妥"过户"手续，明朝官府还是认定倪瓒的"大地主"成分，不停上门来催收地租，甚至把他抓进了监狱。幸亏有一批哥们儿帮忙，花了银子，把倪瓒弄了出来，但是年过六旬的倪瓒受不了这种折磨，对明朝的印象也糟透了，所以朱元璋召倪瓒进京做官，倪瓒坚决不去，晚年画上的题款，也从来只用甲子纪年，不用洪武纪年。

明洪武七年（1374 年），69 岁的倪瓒在亲戚家中一病不起，结束了凄苦的一生。

除了青年时期过了一段好日子，倪瓒后半生再也没有一天称心如意过。元朝政府盘剥勒索他，当时的农民起义驱逐惊吓他，大明王朝没来由地拘捕逼迫他，他的精神越发清高、孤寂、超逸。特别是，倪瓒还好洁成癖。外界的污浊不堪使他对寻求与护卫自己的"心灵绿洲"更加看重，他感到只有在积极营造的内心纯净世界中，才能摆脱梦魇般的处境。

有关倪瓒"洁癖"的记载很多。给倪瓒写墓志铭的周南老、王宾、张端，对倪瓒生活很熟悉，都曾经提到看似不经意、其实很关键的"洁癖"问题。

据王宾说，倪瓒每天盥洗用的水要换几十次，帽子一天要掸几十次，房前屋后的梧桐树、假山石也要叫人天天洗干净。出去玩时要把自己的专用书画工具，甚至床、灶具等都带着，所住的清閟阁，平时地面用青毡铺起来，客人到了要换鞋子才能进去。

明初倪瓒被抓进监狱，也不忘坚守这一癖好。每次狱卒送饭进来，他都先高举

过头顶再接进来，狱卒闹不明白是怎么回事，有人说这是倪瓒怕他的唾沫星子溅到饭里，狱卒一气之下，索性把倪瓒锁在了厕所里。

据说有一次倪瓒在庭中曲径上散步，遇到仆人一前一后挑两只水桶过来，倪瓒交代前面一桶水留着饮用，后面一桶水只能用来洗脚。仆人大惑不解，倪瓒解释说恐沾有不洁之气。谁知后来仆人为了让路，将水桶在肩头做了交换，倪瓒一见大叫：两只水桶的水都只能洗脚！

张伯雨曾经为倪瓒画像，像中倪瓒左侧站着一婢女，一手提着水瓶，一手拿着钩子，胳膊上还搭着一条白手巾，右侧站着一童子，双手拢袖，夹着一把拂尘，两人看起来都是随时准备打扫卫生的样子，进一步佐证了这种传闻。

这样一种强迫症的精神状态，对倪瓒绘画风格有直接的影响。因为有洁癖，所以倪瓒不喜欢繁复，在绘画中去繁就简，以白计黑，追求恬淡、素净，那种"一河两岸式"的构图，十分符合他的审美趣味；因为有洁癖，所以倪瓒喜欢静谧、空旷、萧索、荒寒的意境，他的画中近景常常出现空亭，以亭空无一物象征人胸无一尘，以亭吐纳山川灵气象征心物交流融合，"群山郁苍，群木荟蔚，空亭翼然，吐纳云气"；因为有洁癖，所以倪瓒对人要求很高，一般的俗人他根本看不上，而身处乱世，那些高人雅士多喜隐居，可遇不可求，所以倪瓒的画中索性不画人。唯一有人的一幅《秋林野兴图》也是画于早期，其中有主仆二人，主人面对远山沉思，僮仆随侍在后，后来倪瓒画中再也看不到人了。

云林堂、逍闲仙亭、朱阳宾馆、雪鹤洞、海岳翁书画轩，斋阁前植杂色花卉，下以白乳甃其隙，时加汛濯。花叶堕下，则以长竿黏取之，恐人足侵污也。

——〔元〕张端《云林倪先生墓表》

有洁癖的人往往害怕凌乱、缺失，为了保持庭院中碧绿苔藓的完整，倪瓒遇到树叶掉下来，不是用扫帚去扫，而是把针绑在杖头，将叶片一一戳了扔掉。倪瓒还特别喜欢画枯树、翠竹，因为枯树没有叶子，秀竹也很少掉叶子。这些都与他的性格有关。正是这种特殊的癖好，使得倪瓒不仅在元代，而且在整个中国绘画发展史

上都是奇特的"另类"。

明清两代，很多人学倪瓒，但是看起来平淡无奇、简单得不能再简单的构图、笔墨，就是学不好、画不像，即使是"明四家"之首的沈周，学倪瓒也仅在构图上形似，气韵精神上总是不合拍。因为倪瓒将笔墨与意蕴提纯到了极致，像水中月、镜中花，可以观瞻神会，却不能触摸把玩，一触即逝，一碰就碎，越是执着求索，越是无法获取。

说到底，倪瓒画面表现出的是一股气，一股逸气。这股气从倪瓒心田深处发出，凝聚了他全部生命的精华，成为再也无法复制的绝品。

> 天末远峰生掩冉，石间流涧落寒清。
> 因君写得三株树，忽起孤云野鹤情。[3]

这是虞堪为倪瓒写的题画诗，倪瓒的画让人沉醉，让人澄澈，让人绝尘而去。

> 断送一生棋局里，破除万事酒杯中。
> 清虚事业无人解，听雨移时又听风。[4]

这是倪瓒自己对人生的慨叹，他的感慨让人心碎，让人玄想，让人恒久无言……

注　释

1　见陈传席《逸品美学观的确立及影响》，陈传席著：《中国绘画美学史》，第 239—248 页，北京：人民

　　美术出版社，2002 年版。

2　引自陈传席著：《中国山水画史》，第 516 页，南京：江苏美术出版社，1988 年版。

3　虞堪《题倪云林画》，引自古诗词网，https://shici.com.cn/poetry/0x29eeb665。

4　倪瓒《绝句次九成韵》（其二），引自古诗大全，https://www.gushixiu.net/jejucijiuchengyun1-b/。

十五　落花诗意常知足

——〔明〕沈　周

　　明清时期，中国山水画由元代的青铜时代跨入黑铁时代。

　　这一时期，山水画的发展流经多处高山大岭之后，开始步入宽阔舒缓的平原地带，标志之一是画作缺乏鲜明个性，给人的印象比较模糊；标志之二是画派林立，先后有浙派、苏松派、华亭派、云间派、松江派、武林派、虞山派、娄东派、常州派、江西派等，但往往各领风骚没几年。

　　如果说在这片平原上还有令人振奋的高峰的话，首推"明四家"：沈周、文徵明、唐寅与仇英。

　　在"明四家"中，文徵明是沈周入室弟子，唐寅、仇英都曾向沈周求教。沈周的出现，使得这一时期的画风跳脱出明初盛行的院体画与浙派画风，开发出真正意义上的明代画风。作为当时的"画坛盟主"，沈周以他的"淡泊"为人与"苍润"画风，影响了明清画坛四百年。

沈周（1427—1509）　明代画家。字启南，号石田，晚号白石翁，长洲（今江苏苏州）人。不应科举，长期从事绘画诗文创作。擅山水，初得父沈恒、伯父沈贞指授，后取法董源、巨然，中年以黄公望为宗，晚年醉心吴镇。40岁前多小幅，后始拓为大幅，笔墨豪放，沉着浑厚，亦作细笔，兼工花卉、鸟兽，擅用重墨浅色，别有风韵，名重当时。与文徵明、唐寅、仇英并称"明四家"。存世作品有《庐山高图》等。

沈周的一生在平淡中度过，活了83岁，但没有轰轰烈烈的光辉事迹，属于真正的"草根"，主要做了两件事，一是读书，一是作画。因为恪守古训"父母在，不远游"，加上沈母活到99岁，所以沈周游踪不出江浙，最远只到过浙江天台山，平时基本上也就在吴中地区转悠。虽然出游不远，但是沈周的诗友与画友遍天下。上至朝廷大员，下至平民百姓，沈周赢得了无数人的爱戴，传记入选《明史·隐逸列传》。

沈周读书很广，思想淡泊，知足常乐，随遇而安，他的"隐逸"思想在他晚年所画的《落花诗意图》中有集中体现。

与很多传世巨幛相比，《落花诗意图》是地道的"小品"，但是画幅虽小，境界不小，意韵不小。画幅右半部分是七棵树，分成三组，先用胡椒点笔法点出树叶，疏密聚散，十分精到，然后用花青、赭石笼染多遍，清空虚灵，沉实有力。树根处苔点密集，活泼跳跃。右下方是平台和山坡，先勾出大体轮廓，然后在坡石的结合处用披麻皴染出一定的层次，再用花青、赭石笼染，两个平台之间有一架小桥相连，桥下溪水缓缓流过，让画面隔而不断，虚实相生。

左下方有碎石三四块，碎石间有溪流穿过，与右边呼应。碎石连接了坡岸，又衬托了水流，化虚为实，变静为动。远处的山峰用淡淡的花青色稍作渲染，若隐若现。向左半边延伸的平台上，散落了一簇簇粉红的花瓣，在画幅纵横的两根黄金分割线交会点上，有一位老者，扶着拐杖，眺望着远处的群山。老者的形象没有大肆渲染，仅仅用简洁的几笔勾画出外部的衣纹，留下了丰富的想象空间。扶杖老

图 15-1 〔明〕沈周《落花诗意图》，纸本设色，35.9 厘米 ×60.2 厘米，南京博物院藏

人的出现，是整个图画的点睛之笔。正是这一人物形象，才使得水流、坡岸、林木、落花，都有了某种归属感，闪现出动人的情致。

整个画面采用南宋马远、夏圭的"一角""半边"式构图，只有近景和远景部分，中景虚空。笔墨上粗笔淡彩，以色为墨，墨色相融，苍中带秀，粗中有细，雅淡中内含骨力，雄健中蕴藏清旷，显示出沈周独特的绘画风格。虽然构图简略，但是物象的真切与意境的优美，给人难以忘怀的印象。右上角沈周所题"山空无人，水流花谢"，书体学黄庭坚，但更多清淡平和、恬静安适，与隐逸的画风相得益彰。[1]

欣赏《落花诗意图》，最打动人的部分是画面的空蒙、清灵与虚静。

山水画，画满容易，画空难；画烈容易，画清难；画实容易，画虚难。《落花诗意图》恰恰画出了空、清、虚。近处一湾溪流，几株大树，一段小桥，数丛苔点；远处几抹淡山，微微浮云，天地之间，没有更多的点墨，但又似乎充满悠长的韵味。

画面清新平淡，消除掉人间所有的浊气，让人能感受到自然的润泽。笔笔写实，

但又处处透出虚空。前面树是实，后面山是虚；近处巨大山石是实，淙淙流水源头是虚；老者荷杖静思是实，但天地之间，只有老者一人，独与天地往来是虚。

画面很静，但并非没有声音。水流声、花落声、风声，似乎都能听到，不过这些声音的存在更加衬托出无限的静美，仿佛是在读王维的禅诗："木末芙蓉花，山中发红萼。涧户寂无人，纷纷开且落。"（《辛夷坞》）

在春夏之交，81岁的沈周身体有恙，一病病了大半月，病愈之后，扶杖外出，看到林花落尽，红白满地，不由得生发出一丝感伤，还有淡淡的惆怅。晚春初夏时节微微泛暖的空气，在画中静静地流淌，树丛间、水面上、石缝里，到处散发着浓郁的生命气息。满眼落英缤纷，引发了诗人、画家的无限追想，80多个春秋中发生的一幕幕往事不禁涌上心头……

沈周世籍吴兴（今浙江湖州），出生于苏州府长洲相城，字启南，号石田，晚年又号白石翁。沈周曾祖沈良精通书画鉴赏，因与王蒙是吴兴老乡，两人成为好友。王蒙有一次踏雪夜访沈良，还即兴作画留念。祖父沈澄能诗善画，明朝初期曾经去北京赶考，后来因病回到家乡，专门建"西庄"隐居读书，平时喜欢交游，为人豪放。沈周父亲沈恒（字恒吉）、伯父沈贞（字贞吉），号称"长洲双贤"，都是当地有名的画家。沈家几代人在性格脾气上很相似，都不肯做官，也不事权贵，喜欢吟诗作画，但不卖钱，以自娱自乐为主。

少年时的沈周聪明过人，最初由父辈指点，后来拜陈宽、赵同鲁为师，学绘画、诗文，也学鉴赏。

陈宽的家学渊源、道德文章对沈周影响很大。陈宽的祖父陈惟允是著名画家，与王蒙、倪瓒很要好，倪瓒到苏州，基本上都住在陈惟允家里；陈宽的父亲陈继学问精深，是沈周父亲和伯父的老师，现在陈宽自己又成了沈周的老师，两家真是实打实的世交。

图15-2 〔明〕沈贞《秋林观瀑图》，纸本设色，143厘米×61厘米，苏州博物馆藏 ▶

30岁左右时，沈周已经诗名大振。当时苏州知府汪浒把沈周列入"举贤良"候选人，不用经过八股考试就可以直接"保送"做官。对于这一常人求之不得的机会，沈周却并不看重。他认认真真占了一卦，得"遁"卦之九五，爻辞曰"嘉遁，贞吉"，意即隐居得好，很吉利。于是沈周拒绝应征，后来一辈子没有参加考试，没有出来做官。

不过因为平民的"成分"，沈周也吃了很多苦头。

据说，有一年苏州曹太守新建了一栋办公楼，准备找一些画工搞点装潢。有人想侮辱沈周，暗地里把他的名字写进画工的名单。衙役们传沈周去作画，有人劝沈周说这是卑贱的活计，你去了太"跌架子"，可以找关系说情推脱掉，沈周淡淡回答，这是老百姓的本分。他不仅没有找人说情推脱，相反还提前完成了任务。

不久，曹太守去北京觐见，吏部的长官见到他就问："沈先生身体还好吧？"曹去拜会内阁大学士李东阳，李也问："你来京城，沈先生有没有书信带给我啊？"曹太守丈二和尚摸不着头脑，只得先含含糊糊地分别应承过去，"身体还好，还好"，"有信写来，过阵子就能到"。回头曹太守去拜访在朝做官的苏州人吴宽，赶忙问起这位"沈先生"。

吴宽告诉了他大概情况，并强调这个人"名重朝端，五侯七贵不足齿也"，[2]还把自己收藏的沈周画代送了几幅给其上司，算是帮曹太守过了关。曹太守后来详细询问手下人，得知"沈先生"就是被他喊来画壁的杂役，大惊失色。从朝中一回来，曹太守就赶到沈周府上作"深刻检讨"。沈周从容接待，没有一丝得意忘形，对发生的事情毫不介意。[3]

从中也可以看出，沈周如同他家乡的阳澄湖一样，是真正的淡泊。这样的性格造就了沈周，沈周能成为"吴门画派之祖"，山水画能成为明朝一代的典范，与他这种淡泊名利、胸怀坦荡、宽厚豁达、心平气和的性格有直接关系。

沈周宽厚豁达的谦谦君子之风，不仅显示在对待权贵方面，也表现在对待普通朋友、乡里乡邻的交往中。

据说有一次，有人给沈周带来一部罕见的古书，沈周如获至宝，花重金买下。不久一位朋友来访，见到古书十分惊讶，说是其家遗失之物，里面还有他的批语。沈周一翻，果然不差，就很爽快地原物奉还。不论朋友如何追问，他就是不肯说出卖书人的名字，也不收朋友的钱。

还有一次，邻居家里一件东西找不到了，偏偏在沈周家里看到有同样的东西，就在背后对别人抱怨。沈周听说后让人把自家的东西送过去，不久邻居家的东西又找到了，见到沈周很不好意思，沈周也不放在心上。[4]

沈周就像一块美玉，放在哪里都显得那么温润莹洁，也像平原上的一条河，虽然没有急流险滩，但是宽阔深沉，平缓又坚定地流向自己想去的地方。

沈周学画，"上下千载，纵横百辈"，用心临摹过的古代画家，据统计有50多位。他在山水、人物、花卉、鱼禽上面，都下过功夫，尤其以山水画著称。沈周画山水，远师董源、巨然、李成，近师"元四家"。现传沈周的画作，面貌大致有两种：一种是"细沈"，学王蒙，画风谨细、严密；一种是"粗沈"，学黄公望、吴镇，画风粗简、雄浑。早期以谨细为主，越到晚年，画风越粗。

《庐山高图》是沈周谨细画风的代表作，这幅画是他为恩师陈宽七十大寿而作。陈宽祖籍在江西，所以沈周以江西著名的庐山为主题，精心创作了这幅祝寿图。不过，沈周一辈子不远游，从来没有到过庐山。他仅从文字记载入手，充分发挥想象，以庐山五老峰比拟老师的"高山仰止，景行行止"，作品居然成为后世画庐山的经典，可见其水平之高。

《庐山高图》仿王蒙笔法，图中峰峦层叠，草木茂盛，山川秀美，气势恢宏。

画面右下角的山坡上，有四株劲松虬曲盘缠，中景画著名的庐山瀑布，水帘高悬，飞流直下，寄寓老师对自己的惠泽之情。两崖之间有木桥斜跨，增添了流水飞白的动势。瀑布两侧，山岩峭壁向内收敛，瀑布上方有庐山主峰耸立，周围云雾浮动，山势渐高渐远，遥不可及。整幅图自下而上，由近及远，近景、中景、远景贯穿一气，结合而成"S"形曲线，构图有南宋院体画的风格，但不落痕迹。

图 15-3〔明〕沈周《庐山高图》，纸本淡设色，
193.8 厘米 ×98.1 厘米，台北故宫博物院藏

山脚下有一位高士笼着袖子在观览这一片美景，正是此图点睛之笔，表示了对老师的崇敬之情。

全图画风苍润隽秀，纷繁博大，浅绛淡色，点皴势足，其中垂泉仰松，轻溪怒石，云起峰伏，棱然山骨，瀚染渲托，虚实相生，没有一处有一丝懈怠，构图、布景、留白，都臻一流，绵密中透浑茫，精工中有雄魄，一股浩浩荡荡的磅礴之气在画面之中久久回荡，成为画史上不世出的一件杰作。

沈周少年时期大多画小幅画，中年以后也许因为建了"有竹居"，改善了创作条件，开始画大画。早期作画还有点拘谨，中年精力旺盛，笔力雄健豪放，创作步入成熟期。这幅《庐山高图》正是他中年精力最旺盛时期的扛鼎之作，笔力有如金刚杵，每一笔线条都跳荡着生命的活力，成为沈周前半生的绝响。

沈周学王蒙，不是简单模

仿，而是有自己的独特感悟。《庐山高图》的画风属于王蒙《青卞隐居图》《夏日山居图》一路，气势沉雄，用笔细秀，局部皴染不下五六遍，但比王蒙更加繁密，又格外空灵，笔墨也比王蒙更加清晰，富有层次感。

除了学王蒙，沈周更多地学黄公望。沈周 61 岁的时候，花了三年时间精心背临的《富春山居图》大功告成。黄公望的《富春山居图》曾被沈周收藏，后被人盗走（一说因某些原因不得不出让他人）。但是画中一山一水、一草一木，都早已深刻地印入沈周心里。

沈周临本，布局构图，物象轮廓，笔法用墨近于原作，不过沈周用笔舒缓，树法更加苍厚，只是不如原作婉转流畅，潇洒虚灵。难得的是，现在看到的黄公望的《富春山居图》原作因为被火烧去一段，已经残缺不全，但是沈周的临本保留了原貌。

后来沈周还创作过《仿大痴笔意图》，并在上面题写"画在大痴境中，诗在大

图 15-4 〔明〕沈周《富春山居图》，纸本设色，36.8 厘米 ×855 厘米，北京故宫博物院藏

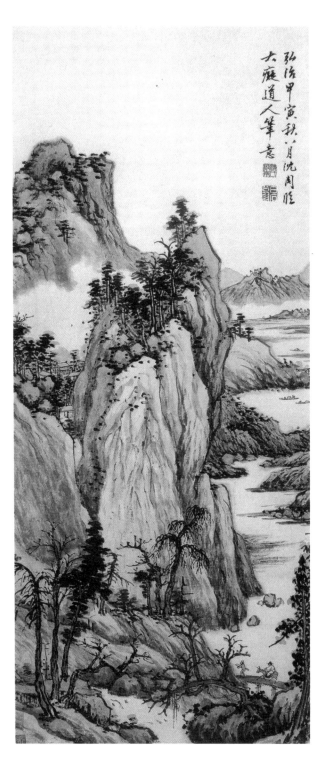

弘治甲寅秋八月沈周临
大痴道人笔意

痴境外。恰好二百年来，翻身出世作怪"，把自己认作是黄公望的传人。

中年以后的沈周，画风在"细沈"和"粗沈"之间过渡，《东庄图》组画是过渡时期的代表作之一。

《东庄图》中的"东庄"，是指沈周好朋友吴宽家族几代人经营的庄园，在苏州近郊，是江南文人墨客经常吟诵酬唱品茗的地方。庄内有山丘、高冈、河流、密林、凉亭、荷池、稻田、桑园……风景秀美，仿如世外桃源。沈周乘兴而作《东庄图》，册页原来有24帧，明万历时丢失了3帧，现存21帧，藏于南京博物院。

图 15-5〔明〕沈周《仿大痴笔意图》，纸本设色，115.5 厘米 ×48.5 厘米，上海博物馆藏

图 15-6〔明〕沈周《东庄图》（麦山），
纸本设色，28.7 厘米 ×33 厘米，南京博物院藏

图 15-7〔明〕沈周《东庄图》（竹田）

图 15-8〔明〕沈周《东庄图》（菱濠）

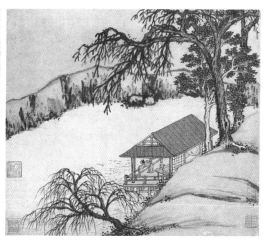

图 15-9〔明〕沈周《东庄图》（知乐亭）

《东庄图》以小见大，用柔和的笔触、温润的情思、清雅的气氛、空灵的形式，勾画出江南田园的自然佳趣。每幅图册的名字大约可以体现所画的内容：振衣冈、麦山、耕息轩、朱樱径、竹田、果林、北港、稻畦、续古堂、知乐亭、全真馆、曲池、东城、桑州、艇子浜、鹤洞、拙修庵、菱濠、西溪、南港、折桂桥……

各图画风虽有不同，但都突出反映了用笔粗放又不草草了事的特点，除了带有人物主题的画面外，主要表现的是山野间的清新秀丽。画中山石结构与墨法出自黄

公望，多用短披麻皴，笔墨纯熟雅致，风格不落俗套。

例如"麦山"图取山水一角，构图突出大片平面的丘陵，其上的葱茏苍翠给人的视觉冲击十分强烈；"竹田"用小青绿山水，布局委婉起伏，竹林和田野相得益彰，富有农家气息。又如"菱濠"以细笔点画菱丛，用阔笔掠扫土岸，又淡淡敷色，渲染一片初夏的鲜丽；"知乐亭"画主人临河观鱼，水波荡漾，游鱼倏忽，风过旷野，空寂无人，这种乐趣真是让人流连忘返。

这个时期的沈周已经很出名，走到哪里都有人追着索画，甚至躲在寺庙里也有人跟踪而来，但沈周既不烦，也不恼，仍是保持了他一贯的淡泊、从容。有人伪造沈周的画，他愿意在上面题款；有的人不仅来讨画，还一讨数张，沈周处之泰然；有一个贫士临写了一幅沈周的画，拿去请他题字，沈周了解到他是为了多卖点钱养活老母，还修改补充了一番，加盖上自己的印章。他的朋友曾写诗与他开玩笑：

> 送纸敲门索画频，僧楼无处避红尘。
> 东归要了南游债，须化金仙百亿身。[5]

浙江有个和尚，与沈周从未见过面，不仅写诗求画，连内容都指定好了："寄将一幅剡溪藤，江面青山画几层。笔到断崖泉落处，石边添个看云僧。"沈周不但不感到恼火，还欣然完成了任务。[6]

根据祝允明的说法，当时沈周早上作画，到中午市面上已经有副本，不出十天，就到处有仿本，作伪的层出不穷。出现这种情况的原因之一是沈周画得真好，市场需求旺盛；二是明朝的画家与元朝不同，根本没有打算回避红尘。在世俗生活中，沈周寻找到了人生的无限乐趣。

当然，沈周也有苦恼。自学画以来，他对宋元各路风格画家都下过功夫，也都是学谁像谁，仿谁是谁，但就是学倪瓒学不像，始终达不到倪瓒"简淡""高逸"的境界。每次临写倪瓒，刚一下笔，旁边的赵同鲁老师总要大叫："过了，

又过了！"

父亲对沈周的迷茫表示理解，并劝慰他说既然"凡宋元名手皆能变化出入"，那么与倪瓒之隔只是两人性格不合拍而已，完全可以走与倪瓒"简淡"风格相反的路子。沈周听了父亲的话，晚年放弃倪瓒专心学吴镇。

> 石田学黄大痴、吴仲圭、王叔明，皆逼真，往往过之，独学云林不甚似。
>
> ——〔明〕何良俊《四友斋画论》

> 梅花道人吴仲圭……本与盛子昭比门而居。四方以金帛求子昭画者甚众，而仲圭之门阒然，妻子颇笑之。仲圭曰："二十年后不复尔。"果如其言。盛虽工，实有笔墨畦径，非仲圭之苍苍莽莽，有林下风气，所谓气韵非耶？
>
> ——〔明〕董其昌《容台集》

吴镇在"元四家"中最有个性，一是其他三家互相题赠、交往很多，但吴镇的画很多是自画自题，很少有当时文人给吴镇题诗；二是其他三家都喜欢用干笔、细笔，用墨偏淡，但是吴镇喜欢用湿笔、粗笔和浓墨，笔法雄劲，墨气浑润，后人评价"苍苍莽莽，有林下风气"。

> 石田绘事，初得法于父、叔，于诸家无不烂漫，中年以子久为宗，晚年醉心梅道人。
>
> ——〔明〕李日华《六研斋笔记》

吴镇最喜欢画《渔父图》。北京故宫博物院所藏《渔父图》中，有一幅是吴镇57岁时的作品。图下方画渚石水草，上方画一渔父垂钓于一叶小舟，中间有一片坡岸，上面两株树，对岸有连绵山丘，远处有高峰。

图中用比较浓而有变化的墨勾山石轮廓，然后用淡线条披麻皴皴擦，再用湿墨衬染，线条在墨色下面半隐半现，画面透明光亮，最后用焦墨点苔，也有的地方山石只用湿墨，不加皴擦。由于墨法浓中有淡，淡中有浓，过了数百年之后，画面还有湿润的感觉。

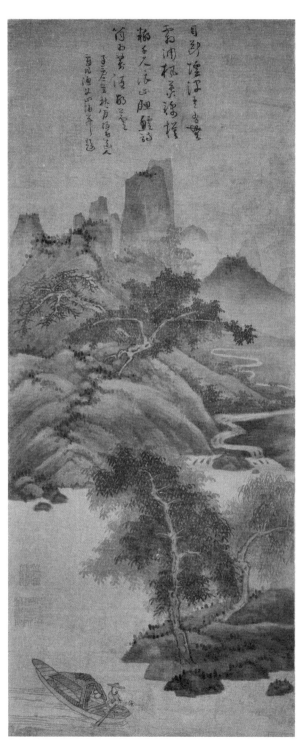

图 15-10 〔元〕吴镇《渔父图》，绢本水墨，84.7 厘米 ×29.7 厘米，北京故宫博物院藏

沈周学吴镇，汲取了其淋漓多变的墨法、坚实雄劲的笔法，他的粗笔山水因而更加凝重浑厚，画风也变得更加"苍润"。例如，沈周的《扁舟诗思图》除了树、石学吴镇"湿墨"的效果，还学到了吴镇的点苔笔法。近处坡岸，远处丘壑，苔点累累，尤其醒目。

沈周作品还有《京江送别图》《沧州趣图》《卧游图》《吴中山水图》等，都在学吴镇的基础上，线条更加粗阔，层次丰富，落墨沉重，粗而不野，淡而不浮，少了一丝冷寂，多了一些温暖。其中点苔最为精到，有时候苔点点在山石形体之外，甚至距离轮廓线很远，成为沈周的独创之举。

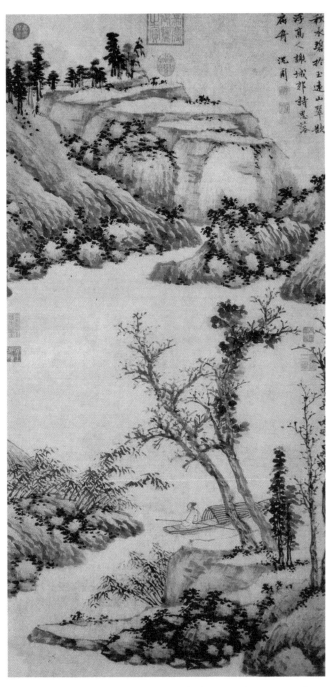

图 15-11 〔明〕沈周《扁舟诗思图》,
纸本设色，124 厘米 ×62.9 厘米,
台北故宫博物院藏

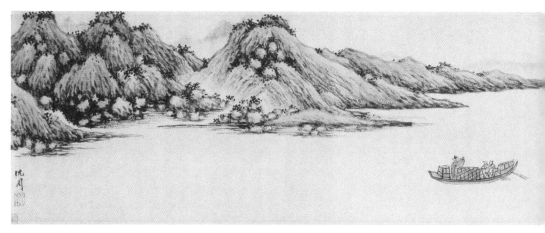

图 15-12〔明〕沈周《京江送别图》，纸本设色，28 厘米 ×159 厘米，北京故宫博物院藏

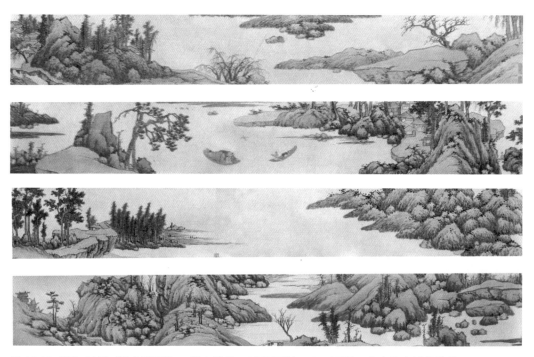

图 15-13〔明〕沈周《沧州趣图》，纸本设色，29.7 厘米 ×885 厘米，北京故宫博物院藏

似不似，真不真。纸上影，身外人。

生死一梦，天地一尘。浮浮休休，吾怀自春。[7]

这是沈周去世前夕的自题诗。如今斯人早逝，但他的淡泊超然、笃诚宽厚，连同他那些同样风格的画作，将永远给后人以无限启迪。

注 释

1　《落花诗意图》赏析参考赵启斌《群物从大化 孤英将奈何》，郑奇等编著：《古代名画赏析》，第25—27页，天津：天津人民美术出版社，2003年版。

2　引自陈传席著：《中国山水画史》，第584页，南京：江苏美术出版社，1988年版。

3　沈周与曹太守的这段传奇故事，起源很早且流传甚广，但是细考并不实，只是从中可见沈周性格之鲜明。参见段红伟著：《沈周画传》，第32—36页，济南：山东画报出版社，2004年版。

4　引自段红伟著：《沈周画传》，第37页，济南：山东画报出版社，2004年版。

5　引自陈传席著：《中国山水画史》，第585页，南京：江苏美术出版社，1988年版。

6　引自段红伟著：《沈周画传》，第163页，济南：山东画报出版社，2004年版。

7　引自段红伟著：《沈周画传》，第202页，济南：山东画报出版社，2004年版。

十六　粗文细文归一途

——〔明〕文徵明

元明以前，中国的艺术中心与政治中心基本一致。六朝的建康，唐朝的长安，北宋的汴京，南宋的临安，都既是政治中心，又是艺术中心。从元代开始，这种情况有了彻底改变。元代政治中心大都没有什么出名画家，倒是千里之外的江浙一带，画家云集，交流频繁，精彩纷呈。

这是中国山水画史上值得关注的一个现象。隋唐以来的中国山水画史，可以说是重心从北方不断向南方迁移的历史，从历朝有名的山水画家籍贯（或主要生活地区）上能够看得很清楚。例如，隋展子虔是山东人，唐李思训是陕西人，五代荆浩是山西人，北宋的关仝、李成、范宽等都是北方人，当时南方除了董源、巨然之外，没有几个有影响力的画家。

但是到了南宋，北方一个大师级画家都没有了。"南宋四大家"的李唐、马远出生在北方，但都寓居杭州，刘松年、夏圭都是钱塘人。而元明清三代，无论是"元四家""明四家"，还是清朝画坛代表性人物"四王"与"四僧"，都始终活跃在江浙一带。[1]

导致这种变化的主要原因是经济因素。

汉代，经济中心在北方黄河流域。长江流域只有建康和成都

两个主要城市，所以群雄纷争以后只能形成"三国"。唐以后，长江流域经济开始有了很大发展，唐末天下大乱，南方有十几个城市可以建都，所以出现了"五代十国"。

宋代以来，沿海地区经济更加发达。南宋偏安一隅，向北的陆路交通断绝以后，海上的通道得到开发，临安作为都城，经济地位十分显赫。元明时期，苏州传统的种植、纺织、手工业发展迅速，成为以米粮、蚕丝、棉纱为主的大型贸易集散地，全国经济中心逐渐转到苏州一带，并逐渐发散到周边上海、杭州地区。据记载，当时天下的税赋，一大半出自东南，而东南的税赋，一大半出自苏州，民间还传出"姑苏熟，天下足"的说法。

"上有天堂，下有苏杭"，苏州的经济繁荣直接带动了绘画发展，广大市民与有钱、有闲阶层的剧增，需要大批绘画装点门面，也就需要大批画家从事艺术创作，中国画史上历时最长、画家最多的画派——吴门画派应运而生。

吴门即苏州。

在元代，苏州的绘画发展就已经十分活跃。张士诚造反时，曾经占据苏州称王，并在苏州建都。张士诚喜好文化，招徕了不少文士，麾下聚集了一大批画家。例如"元四家"之一的王蒙就曾投奔过他并受到礼遇，其他还有陈惟允、杨基、赵原、宋克等人。

待明朝建立，猜忌心很重的朱元璋大开杀戒，苏州文化受到很大破坏。王蒙下狱而死，表面上是因为到胡惟庸家里看画，实质上是因为曾经投奔张士诚，犯了朱元璋的大忌。

随着明中期政治中心迁移到北京，南方画家受到的约束少了许多，伤了元气的苏州艺术活动又重新恢复了生机。富商巨贾云集，三教九流荟萃，书画古玩兴盛，鉴赏家活跃，装裱业发达，文房四宝店铺不断开设，苏州日益成为当时著名的艺术重镇，甚至有一些书画家感到应酬不过来。例如比沈周大 30 岁的杜琼就说："纷纷画债未能偿，日日挥毫不下堂。郭外有山闲自在，也应怜我为人忙。"[2]

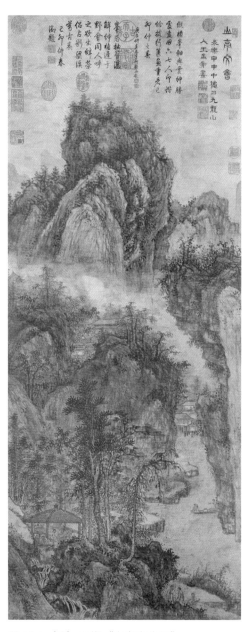

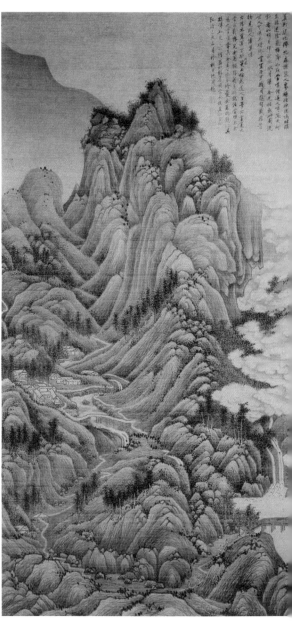

图 16-1〔明〕王绂《山亭文会图》，
纸本设色，219 厘米 ×87.6 厘米，
台北故宫博物院藏

图 16-2〔明〕刘珏《夏云欲雨图》，
绢本水墨，165.7 厘米 ×95 厘米，北京故宫博物院藏

在这样一片艺术的热土上，在先驱人物如王绂、宋克、谢缙、陈惟允、杜琼、刘珏、赵同鲁等人的奠基之下，吴门画派终于诞生了。

吴门画派的创始人是沈周，实际领袖是沈周嫡传弟子文徵明。

沈周时代，山水画坛上"浙派"的势力还十分强大，吴门画派还不足以与之抗衡，沈周去世之后，文徵明毅然扛起了大旗。文徵明不仅自己长寿，活到89岁才无疾而终，麾下还有一大帮文氏子侄、一大批文门弟子，再加上其他吴门画家，吴门画派的影响如日中天，一直延续到清初。

自宋代以来，文氏家族一直都是书香门第，世代为官，其先祖之一是南宋名臣文天祥。文徵明祖籍湖南衡山，所以文徵明号"衡山居士"。文徵明曾祖父一代，全家迁徙到苏州，成为当地有名的士绅豪族。文徵明的父亲文林曾经担任浙江永嘉知县，后来升为温州知府。

幼年时期的文徵明，反应很迟钝，7岁前站不稳，11岁前话说不利索。相比而言，他的哥哥文奎伶牙俐齿，所以大家普遍怀疑文徵明的智商和发展前途，只有他的父亲不这么认为。果然从13岁起，文徵明开始崭露头角。他很爱学习，且记忆力超人，过目不忘，又结交了唐寅、祝允明等一批好友，经常在一起切磋，学问大进。

> 文徵明（1470—1559）　明代书画家、文学家。初名壁（或作璧），字徵明，号衡山居士，长洲（今江苏苏州）人。工书，精小楷。擅山水，师法宋、元，构图平稳，笔墨苍润，早年作品多细谨，中年较粗放，晚年粗细兼备。兼善花卉、兰竹、人物，名重当代，学生甚多，形成"吴门派"。与祝允明、唐寅、徐祯卿并称"吴中四才子"，有《莆田集》。

19岁的文徵明，第一次参加苏州岁试，文章不错，但书法不佳，只列为三等。于是，文徵明发奋钻研，加上名师点拨，最终成为中国书法史上一流的书法家。26岁的文徵明，开始跟着名学者吴宽学诗文。吴宽即沈周《东庄图》中庄园的主人，曾经做过太子的老师。接受了良好教育的文徵明一时声名鹊起，与唐寅、祝允明、徐祯卿并称"吴中四才子"。

不过在后来的若干年里，历史演绎了极为戏剧性的一幕。好友唐寅考中解元，

祝允明、徐祯卿也分别中举，唯独文徵明从 26 岁到 54 岁，连续 10 次参加科考，却 10 次名落孙山，比他祖父 6 次应试中举更加不如。

科考失意的文徵明，在生活中却是一个理想的伴侣，是十分难得的好丈夫、好长辈。首先，文徵明一生只有一位夫人，没再娶过其他女人。当唐寅、祝允明等寻花问柳的时候，文徵明总是躲在家里拼命练字作画，从不去拈花惹草。

其次，文徵明培养了两个好儿子，还以他高尚的人品和深厚的艺术修养，直接影响了一批文氏后辈，可以开列出来的名单至少包括：

长子文彭，中国艺术史上著名的篆刻家，篆刻流派的开山鼻祖。同时工书法，善绘画，精鉴赏，是当时大收藏家项元汴的艺术顾问。

次子文嘉，幼承家传，工小楷，擅山水，笔法清丽，也精于鉴别古书画。严嵩倒台以后，抄家抄出的书画珍品，就是文嘉负责鉴定编修著录。

侄子文伯仁，年轻时脾气暴躁，因为和文徵明对簿公堂，被反告一状，在监狱里待了一阵子，但是出狱后很快与伯父和解，成为文徵明画艺最出色的继承人。

其他还有曾孙文从简、文震孟、文震亨，曾侄孙文从昌，玄孙女文淑，后裔文点、文鼎等等，都是载入艺术史册的人物。其中如文震亨，不仅画好，为人还很有气节。文徵明家族因此成为中国历史上继李思训"一家五人，并善丹青"、马远"一门五待诏"之后又一个著名的艺术大家族。

文徵明黄金时期的主要工作是诗文书画创作，除了书画，他的诗词也写得很有水平。例如，他创作过一首《满江红》的词，其思想深度令人震撼：

> 拂拭残碑，敕飞字，依稀堪读。慨当初，倚飞何重，后来何酷！
> 果是功成身合死，可怜事去言难赎。最无辜、堪恨更堪怜，风波狱。
>
> 岂不念，中原蹙？岂不惜，徽钦辱？但徽钦既返，此身何属。千
> 古休谈南渡错，当时自怕中原复。笑区区、一桧亦何能，逢其欲。[3]

历朝历代，几乎没有直接指责皇帝的作品能够公然刻碑流传后世，但是文徵明

的这首《满江红》成了一个例外（也有人说文徵明非词作者，仅是书碑者）。

当然，文徵明的主要兴趣与贡献还是在书画艺术领域。

文徵明对绘画的兴趣要比科举浓厚得多，尽管文的父亲不主张儿子画画，但也许是出于天性，在参加科举的同时，文徵明一直没有放弃艺术上的追求，也是艺术支撑、扩张了他的精神世界，使他没有因为长期落榜而落志。

文徵明对绘画的兴趣直接受到沈周的激发。因为父亲与沈周是同乡，两人结交很早，书信往来、诗歌唱和不断，所以文徵明七八岁的时候，就有机会见到沈周，那时沈周已经是名满天下的大画家。大约19岁时，文徵明开始跟着沈周学画。虽然文徵明的天分不能算高，但比较执着，个性与沈周相似，端重、正直、随和、仁厚、孝友、恭让，所以很得沈周的欣赏。沈周曾写过一首诗勉励他：

> 老夫开眼见荆关，意匠经营惨淡间。
> 未用荆关论画法，先生胸次有江山。[4]

名师出高徒。在沈周的悉心指导下，文徵明不遗余力追摹前贤，从"元四家"到赵孟頫，再从南宋马、夏上溯董源、巨然，不仅精山水、人物、花卉、兰竹，而且青出于蓝胜于蓝，与老师一起奠定了吴门画派未来两百年发展的强大基础。

> 文徵仲书画为当代宗匠，用笔设色，错综古人，闲逸清俊，纤细奇绝，一洗丹青谬习。
>
> ——〔清〕吴升《大观录》载吴宽评语

与沈周的风格分为"粗沈""细沈"一样，文徵明也有两种突出画风，后人称为"粗文""细文"。不同的是，沈周以"粗"为特色，文徵明以"细"为典范。

《绿荫长话图》是文徵明细笔山水画的代表作之一。图中最下面绿荫浓处，有两人对坐闲话，上面岩壑之中有夹道蜿蜒曲折通向山的深处。夹道两旁山峦重叠，松柏耸立，一水从山深处幽幽流出。画法师董源、巨然、"元四家"，又独具风格。

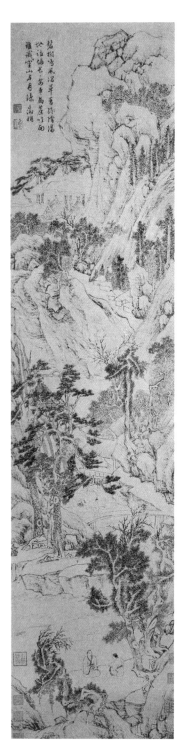

线条枯淡柔和，轮廓线比较清晰，吸收了王蒙的画法，但更加工整。布置精心，用笔谨细，树石穿插勾写一丝不苟，自成清苍秀丽的风格。

画上自题"碧树鸣风涧草香，绿荫满地话偏长。长安车马尘吹面，谁识空山五月凉"。诗题得很妥帖，含义深刻，字也写得很好，自成一体。

同属细笔山水画风格的还有文徵明88岁时画的《真赏斋图》。文徵明以此为题画过两幅，前一幅是80岁时所画，可见他对该题材的喜爱。

真赏斋是文徵明的好朋友华夏隐居太湖边时修建的一座别墅，用来收藏金石书画。华夏曾经做过王阳明的幕僚，精于鉴赏，被推为"江东巨眼"，后来因王阳明触怒太监刘瑾受到牵连回家乡隐居。

文徵明画的后一幅《真赏斋图》，右边是几块玲珑剔透的太湖石，几乎占了画幅的一半。石头上苔点斑斑，四周是高耸的松柏，枝叶秀丽喜人。左侧居中有一幢草堂书屋。屋前两株高大的梧桐，清凉秀逸；屋内二人对坐，展卷细语，旁边一个童子侍立，优雅闲适；屋后大片竹林，翠绿欲滴。画法仍是吸取了王蒙苍老而柔逸的笔墨，又采纳了沈周简朴而温静的构图，虽然物象繁芜，但不拥挤，呈现出景色优美而朴素的境界。

对比之前的一幅《真赏斋图》，湖石、梧桐、书屋、翠竹，景物大体相似，应该是文徵明高度写实

图16-3〔明〕文徵明《绿荫长话图》，纸本水墨，131.8厘米×32厘米，北京故宫博物院藏

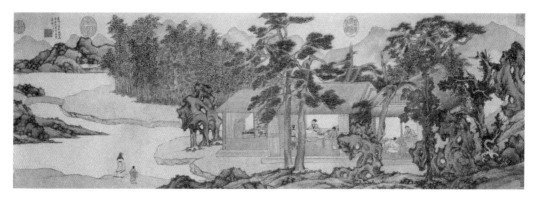

图 16-4〔明〕文徵明《真赏斋图》（80 岁作），纸本设色，36 厘米 ×107.8 厘米，上海博物馆藏

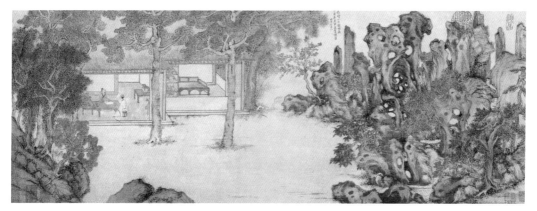

图 16-5〔明〕文徵明《真赏斋图》（88 岁作），纸本设色，28.6 厘米 ×79 厘米，中国国家博物馆藏

之作。80 多岁的老人，如此用心构图谋篇，精细用笔，可见文徵明的真挚情感与一贯严谨的创作态度。

文徵明精于细笔山水，主要与他的生活环境以及审美观念有关。

一方面，和沈周一样，文徵明长期隐居，不远游，平时大多在苏州一带。苏州没有高山大川，雄峰危岭，只有园林天下一绝，所以文徵明笔下的主题，多以精致小巧的园林为主，即使画自然山水，也带有园林的痕迹。

说到底，园林毕竟是人为景观，其中树木栽种、建筑设计、廊桥安排、水石叠引，都是位置经营、匠心独运的结果，在明朝艺术商业化的刺激之下，画家笔下景物往往更多精致、奇巧，比较平面，还略带装饰性，这样更符合富商阶层的需求与

新的艺术风尚。

另一方面，文徵明也有意追求精细的画风。在画面上他喜欢强化物象的规整与秩序，树干一般画得直直的，很少曲折盘旋，用笔选择节奏相近、变化不大的中锋，很少用偃笔、侧锋，即使用粗重笔触，也表现得很含蓄、醇厚。

结合文徵明平时的为人，就更能理解他的画风了。

虽然明朝商业气息已经开始浓厚，但是文徵明从不看重金钱权势，他的父亲在温州知府任上去世时，因为做官清廉，当地老百姓自愿掏出千金作为丧葬费用，但文徵明坚决拒收。文徵明 43 岁时，江西的宁王朱宸濠派人送来礼金与书信，请他去支撑门面，同时还请了唐寅，结果唐寅兴冲冲地去了，文徵明却没有去。后来唐寅看到朱宸濠要造反，形势不妙，靠着装疯卖傻逃脱一死，而文徵明一直过着他的太平日子。

由于文徵明名气很大，当时不少朝廷大员想拉拢他。例如内阁首辅杨一清就暗示文徵明，其父亲文林与他是老朋友，两家可以多走动走动，不料文徵明说，家父生前从来没有提及过杨一清的名讳，弄得杨一清很下不来台。[5]

又如严嵩到文徵明家里拜访，文徵明只是在厅堂见了一下，没有送出门，使得严嵩很不高兴。严嵩回来在工部尚书顾璘面前发牢骚，顾璘说这才是真正的文衡山。后来严嵩 80 大寿时，知府请文徵明作诗贺寿，他一个字也没有写。

当时很多人向文徵明买画，其他人都卖，唯独三种人文徵明不卖：一是外国人不卖，尤其是日本人；二是藩王不卖；三是宦官不卖。因为文徵明认为这些人不懂装懂，有的连装也不愿意装，卖给他们只会把好画糟蹋掉。如此高洁的品行，使得不少外国人到了苏州，都想见一见文徵明，见不到也要前往文徵明住的地方行礼致敬，这样的待遇只有近代辜鸿铭差可比之，由此可见文徵明之声名远播。

经历了科举的无情考验与京城曲折生活的磨砺，辞官回乡以后的文徵明变得更加清心寡欲、豁达平和，平时靠卖文、卖诗、卖画足以养家，有的是时间与精力，又没有其他欲求，于是每天以练字、画画度日，80 岁还能写蝇头小楷，89 岁时眼睛也不花。

　　文徵明创作的题材很广泛，画风多元，不仅在"细文"上取得突出成就，也经常画一些苍健、豪放的"粗文"画。

　　文徵明的粗笔画代表作有《雨晴纪事图》《古木寒泉图》等。文的粗笔来自沈周，但是比沈周更加润泽，粗线条中又有粗细旋转变化，墨色浓、淡、干、湿浑然一体又层次丰富。

　　《雨晴纪事图》作于文徵明 60 岁之时。图中画六株树，枝叶纷披，墨色多变，写意的味道很浓。最左边一棵树几乎就是以浓墨一截一截堆积而成，中间四棵树，写干时有的用枯笔、有的用湿笔，写叶时有的浓墨点氘、有的双钩留白、有的淡墨晕染。在画最右边一棵树的树叶时，干脆在枝干外围填充整块墨色。在树根处，笔法又有变化，在大片粗笔岩石中，用十分劲细的线条画杂草。整幅画全用水墨，如同书法中的狂草，满纸灵动之气，与惯常的"细文"形成鲜明的对比。

　　《古木寒泉图》作于文徵明 80 岁时。一条白龙飞瀑自山顶垂直而下，四围松柏盘折，纠缠回旋，用笔劲遒，酣畅淋漓，好像百结回肠顷刻解开，让人心胸顿时豁然。水口之上，危崖悬瀑，虚中有实，盘根错节，实中有虚，加上攒苔密茂、松柏苍翠、墨色浓郁，好像山川林木的大交响乐章。

　　其实，把文徵明的画风分为粗细两种，远远不能概括他绘画作品的全部面貌。他还有很多作品，属于"不粗不细"的情况。另外，有些作品细腻中偏于粗笔，有些粗疏中偏于细笔，都说明文徵明画无常法，各有妙处。

　　例如《浒溪草堂图》，远山用石青晕染，近山用石青加赭石微抹，树干纯用赭石勾染，枝叶以石绿加石青点染，背面加渴墨衬托，显得郁郁葱葱。画中起笔、收笔圆润沉静，既工整严谨，又稳健雄浑。

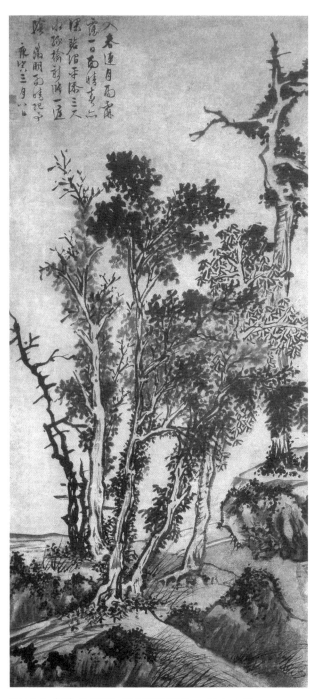

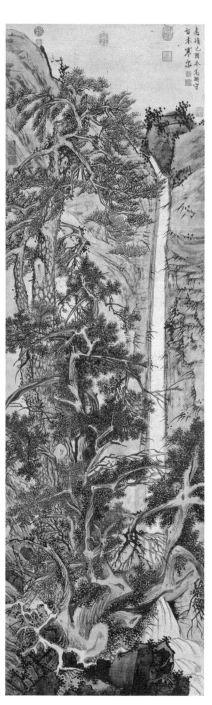

图 16-6〔明〕文徵明《雨晴纪事图》，纸本水墨，130 厘米 ×60.8 厘米，北京故宫博物院藏

图 16-7〔明〕文徵明《古木寒泉图》，纸本设色，194.1 厘米 ×59.3 厘米，台北故宫博物院藏

图 16-8 〔明〕文徵明《浒溪草堂图》，纸本设色，26.7 厘米 ×142.5 厘米，辽宁省博物馆藏

文徵明还有一类青绿山水画，也画得十分精彩。与前人不同的是，文徵明的青绿山水大量用赭石、花青做底子，让这些颜色作为中间色，再局部染石青、石绿，使得画面丰富，墨色相融，衔接自然，既符合文人画的审美要求，又保持了色彩的明丽与典雅，属于"小青绿山水"。

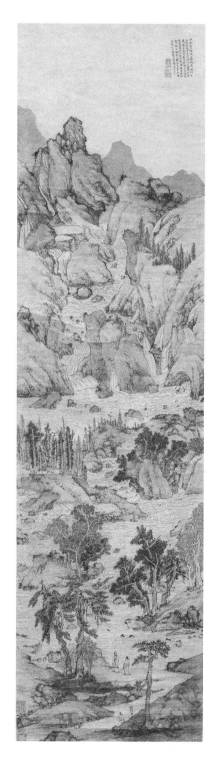

《万壑争流图》是其小青绿山水的代表作之一。这幅画的意境、构图和水墨山水相近，虽然用重色石绿、石青画成，但是构图简洁自然，与唐宋时代的繁复构图、豪华气氛大不一样。

图中写山势巍巍，泉水淙淙，由溪流分隔成大致平行的三层景致。最下面一层山脚用披麻皴，山石轮廓用淡墨精心勾出，苍劲醇厚，石面用石绿渲染，色彩鲜亮，再用浓墨点苔，间有杂草逸出，富含节奏感。上面两层山瀑奔流，有巨岩把溪流分成若干部分，有的地方溪面宽阔，水势平缓，有的地方水道狭窄，水流激荡，如同演奏一首欢快的交响曲。

全图水墨为骨，青绿不掩墨趣。画中苔点浓重，树叶笔法精细，有的用点笔，有的用夹笔。山石用色彩区分出明暗，体积感很强。溪水用线活跃，细节处十分耐看。画法吸收了赵孟頫与沈周的特点，又加上自己的理解，整个看起来既有浓厚的装饰意味，又有较强的真实山水体验，即使视线离开画卷，那几湾碧波仿佛还在心头涌动。

总体看，不管"粗文""细文"，水墨、青绿，文徵明对用笔、用墨、用色都用心斟酌，他笔下的景物常常经过高度提炼概括，用笔多用中锋，节奏平缓，惜墨如金，很少用墨反复晕染，画面比较简约、清新、润泽、幽深。这也是明清

图 16-9〔明〕文徵明《万壑争流图》，纸本设色，132.4 厘米 ×35.2 厘米，南京博物院藏

时期的典型画风，不再是唐宋的壮阔磅礴，也不再是元朝的隐逸萧疏。

文徵明对后世的影响巨大，不仅留下大量的精美书画，也培养了许多高端艺术人才。文氏后裔中能书善画的有 40 多人，学文徵明的晚生后辈有 200 多人，其中陆师道、周天球、彭年等人成就斐然。

如今，文徵明的名字被刻在苏州沧浪亭的五百名贤祠中；在苏州城北阳澄湖畔，文徵明墓地与其老师沈周墓地遥遥相望，师徒永远安息在他们喜爱且为之描绘过的土地上，留与后人长久瞻仰、凭吊、崇敬与怀思……

注 释

1　陈传席教授指出，五代之后汉文化重心逐渐南移，不仅绘画，文学亦然。他同时指出汉文化分裂和中心转移的根本原因在于森林被破坏，观点独到而深刻，可资参考。见《汉文化的分裂、重心转移及与森林的关系》，陈传席著：《西山论道集》，沈阳：辽宁美术出版社，2004 年版。

2　杜琼《自题山水》，汪砢玉《珊瑚网》卷三六，引自可可诗词网，https://www.kekeshici.com/shicijianshang/lidaitihua/55651.html。

3　文徵明《满江红》词的版本不一，此处引自周道振著：《文徵明传》，第 123 页，上海：上海古籍出版社，2021 年版。周道振系国内文徵明研究专家，出版《文徵明集》等多种。不过，杭州岳王坟该词的碑石中"谈"作"夸"，或取夸口胡乱评价义。感谢储道立教授、王继如教授答疑解惑。

4　引自当代国画，https://www.sohu.com/a/374200155_488853。

5　杨一清谓文徵明："子不知乃翁与我友耶？"文徵明回道："先君弃不肖三十余年，苟以一字及者，弗敢忘，实不知相公与先君友也。"载《明史·文徵明传》。引自陈传席著：《中国山水画史》，第 597 页，南京：江苏美术出版社，1988 年版。

十七 烟花队里醉六如

——〔明〕唐　寅

明朝初期，画坛兴起一番从未有过的腥风血雨，起因在于朱元璋。元朝画家可以隐居，但是朱元璋上台后规定文人不为皇帝服务的，罪该万死。所以元代入明画家大部分被朝廷召用，像倪瓒不肯屈就，结果被整到了狱中。

应召的画家们日子也不好过，徐贲、杨基、张羽、高启并称"明初四才子"，除了高启外，其他三人都能画山水，以徐贲最著名。结果，徐贲被逮捕入狱而死，杨基被谗而死，张羽因为害怕而投水自尽。

其他画家如赵原，洪武初入宫廷，应对失旨，被杀；周位，洪武初入征宫廷，被馋死；陈惟允，因坐法被斩；王行，工诗文，喜欢画泼墨山水，隐居石湖之滨，在蓝玉案中被害；盛著，在天界寺壁画中画水母骑在龙背上，不称旨，被斩首；孙蕡，对朱元璋十分忠诚，后被诛杀。孙蕡临刑前有绝命诗："鼍鼓三声急，西山月又斜。黄泉无客舍，今夜宿谁家？"朱元璋后来听到有这等事，大怒："何不早奏？"又把监斩官杀掉了。[1]

朱元璋不仅杀人，还流放了不少画家。例如王绂，受胡惟庸案的牵连，19 岁时被发配朔州戍边，直到 38 岁才回到江南；史

谨, 洪武中被发配云南; 唐肃, 受到朱元璋接见并招待吃饭, 但因为行俗礼, 被认为大不敬, 发配濠州……

朱元璋杀画家, 主要有两个原因。

第一, 这些画家大多是苏州人, 或者长期寄居苏州。元末张士诚曾盘踞苏州与朱元璋作对, 让朱元璋久攻不下, 部队伤亡惨重。张士诚对待文化人很好, 这些画家不少与他有交往, 例如陈惟允, 曾经在张士诚女婿潘元明那里做客, 还担任参谋。朱元璋是个猜忌、报复心很重的人, 一旦张士诚对抗失败, "城门失火, 殃及池鱼", 这些画家就跟着遭了殃。

第二, 元朝立国很短, 画风刚刚有些成熟, 国家就灭亡了, 所以很多入明画家, 依照惯性传承发扬元朝画风, 尤其是苏州画家, 但朱元璋对此很抵触。

元朝画风喜欢表现自我, 讲求冷逸、荒寒、淡远, 与明初新王朝的蒸蒸日上、激昂蓬勃的气象不合拍。朱元璋本人更喜欢南宋山水画那种刚劲、激奋的情绪, 学元朝的画家只能靠边站。元画中心地苏州的画家, 在朱元璋攻击张士诚的时候被杀死一批, 在明初立国以后又被杀死一批, 苏州元画传统遭到巨大破坏, 直到明朝中叶吴门画派兴起, 才缓过劲儿来。

洪武之后很长一段时间, 南宋院体山水画成为时尚。南宋院体的基础在杭州, 所以明初山水画坛以戴进为首的"浙派"流行一时。

> 浙派 中国画流派之一。明代前期, 以戴进为首的一批浙江籍画家活跃于朝野, 山水、人物取法南宋院体, 从学者很多, 著名的有吴伟、张路、夏芷、李在、蒋嵩等。吴伟、张路等人又称"江夏派", 属"浙派"之流。明末蓝瑛通常被列为"浙派"殿军。

即使明朝中期吴门画派如日中天的时候, 画坛始终还有南宋院体的一缕画风, 悠悠不绝。正是这种多元化的发展态势, 催生出画史上一位惊天动地的画家——唐寅。

唐寅（1470—1523） 明代画家、文学家。字伯虎，一字子畏，号六如
居士、桃花庵主、逃禅仙吏等，吴县（今江苏苏州）人。擅山水，多取法
南宋李唐、刘松年，兼采元人画法，一变斧劈皴为细长清劲线条的皴法。
工人物、花鸟，笔墨峭丽秀润，兼善书法，有《六如居士全集》。

唐寅曾祖到他父亲，三代单传。父亲唐广德很会做生意，但感到商人的地位
卑微，就把希望寄托在唐寅身上，一心想让孩子读书做官，出人头地。唐寅是天
才式的人物，从小博闻强识，涉猎很广，但也有些顽皮，不拘礼节。16 岁时，唐
寅参加秀才考试名列第一，当上府学生，受到全城读书人的瞩目。25 岁前，唐寅
主要的生活是读书、游玩、吟诗、作画，业余研究天文、历法、数学、音乐、占卜、
风水等，日子过得无忧无虑。

但不久祸从天降，先是父亲病死，接着母亲去世，后来原配徐氏产后热亡故，
同时出生刚几天的孩子也夭折，第二年妹妹在夫家自缢，原本热热闹闹的家庭只剩
下唐寅兄弟两人。经历这番惨痛变故以后，唐寅感到人生无常，开始放纵自己，沉
醉于声色犬马，后来在祝允明的劝说下，唐寅"改邪归正"，用心准备科考，以图
改写人生。

应天府乡试高中解元的唐寅踌躇满志，开始准备会试，去北京赶考路上结识
了一同赶考的江阴巨富之子徐经。到了京城，与徐经情投意合的唐寅"故态复萌"，
一个才子、一个"财子"，天天骑着高头大马招摇过市，而且唐寅还口出狂言，
认为会元非他莫属，弄不好还能连中三元。

这一年会试主考官是皇帝老师程敏政，还有文渊阁大学士李东阳，试题出得十
分冷僻，结果有两张试卷答得很好，程敏政阅卷时脱口而出，这一定是唐寅和徐经
的。结果不经意的一句话不仅要了程敏政的命，也改变了唐寅的一生。

因为唐寅与徐经到了京城以后，曾经多次拜访程敏政与其他显贵，唐寅还请程
敏政为他的诗集作序，程敏政也早闻唐寅的文名，对他青眼有加，这些举动早已经
让其他举子们嫉妒得眼睛冒血，朝中一些大臣也有很多非议。

接下来的事情就有了很多版本。

一种说法，当时监察部给事中华昶向皇帝举报程敏政受贿泄露试题，并且内定录取名单。还有一帮子言官落井下石，说程敏政科考作弊案让考生大失所望，伤了天下举子的心。而华昶之所以举报，据说是大臣傅瀚在背后指使，因为傅瀚想趁机谋取程敏政礼部右侍郎的位置。

另一种说法，程敏政没有作弊，因为李东阳复查后发现，程敏政称赞的两份试卷并不是唐寅与徐经的，华昶属于诬告。但可惜的是，被抓起来的徐经没有扛得过去，招供说曾经花钱收买程敏政的家童，得到试题后透露给了唐寅。不过，徐经在会审时又翻供，说是被屈打成招。

还有一种说法，徐经的确偷到了试题，也告诉了唐寅，不过自负的唐寅并不十分看重，很爽快地转告了一同赶考的朋友都穆，都穆出于嫉妒，向皇帝举报唐寅考试作弊。

最终龙颜大怒，处理的结果：程敏政虽然没有受贿，但是行为失察，负领导责任，提前退休，被打发回了老家；徐经作弊行为成立，贬为小吏，不得为官；唐寅不管有没有作弊，同样罢官为吏。至于那位华昶，胡乱告状，贬官下放。

据说程敏政被迫回老家时，平时熟悉的官僚来送行。有人捉弄他，让一个优伶在宴会上卖鸡，报价白银一千两。有人问，为什么这么贵？优伶说，我这只鸡与众不同，是"学士鸡"，到了五更就会啼叫，所以叫"五更啼（经题）"，暗讽程敏政泄题。

少年神童程敏政回乡不久即大病发作，很快死去。

徐经受到这番打击后，对科举恨之入骨，开始焚烧四书五经，并到处宣扬"读书无用论"，80多年后他的玄孙徐弘祖就不爱读书，只喜欢旅游，别号"徐霞客"。

前途无望的唐寅，心灰意冷地回到家乡，从幸福的浪尖一下子跌入苦痛的深渊，发愤之下，开始了中年的壮游人生。从镇江、扬州到芜湖、九江，从庐山、赤壁到洞庭湖、岳阳楼，从衡山转入福建，漫游武夷山、九鲤湖，再折回浙江，游雁荡山、天台山和普陀、西湖，再沿富春江、新安江到安徽黄山、九华山……

直到囊中空空，唐寅才回到家中。等待他的是第二任妻子何氏的大吵大闹与离婚而去，家中值钱的东西全被妻子变卖一空。不过，名山大川的陶冶，让唐寅思路变宽。"不炼金丹不坐禅，不为商贾不耕田。闲来写幅青山卖，不使人间造孽钱。"[2]唐寅把功名搁在一边，开始卖画谋生。

苏州艺术氛围浓厚，唐寅耳濡目染，很早就对绘画感兴趣，曾经用心钻研过历代名家，加上有高人指点，所以人生很快又打开另一扇窗户。

指点唐寅的老师叫周臣。周臣与其说是一位画家，不如说是一位杰出的美术教育家，因为"明四家"中的唐寅与仇英都出于他的门下。周臣学画眼光独特，思路清晰。虽然他是苏州人，却没有走吴门画派的道路，而是学浙派，这就有可能兼容吴派与浙派之长而不落俗套。

> 周臣，字舜卿，号东村，姑苏人。画法宋人，峦头峻嶒，多似李唐笔，其学马、夏者，当与国初戴静庵并驱，亦院体中之高手也。
>
> ——〔明〕姜绍书《无声诗史》

> 伯虎材高，自宗李营丘、范宽、李唐、马、夏，以至胜国吴兴、王、黄数大家，靡不研解。行笔极秀润、缜密而有韵度。
>
> ——〔明〕王世贞《艺苑卮言》

周臣学浙派，对斧劈皴的硬笔触作了改造，把飞白缩小到最低限度，山石块面更加明显，有斧劈之名，但没有剑拔弩张的凌厉之势。院画中的浮躁、草莽，消融在了江南的温润、凝重之中。后人评价他与"浙派之祖"戴进可以媲美，其画风从《春山游骑图》中可见一斑。

唐寅学周臣，没有亦步亦趋，而是加以变化，形成了自己的风格。

唐寅的画，大多表现重山复岭、楼阁溪桥、四时朝暮的江山胜景以及亭榭园林、文人逸士的悠闲生活。他的笔下题材丰富，面貌多样，笔法灵动，清隽潇洒，挥洒自如，尤其是山水人物画得大气磅礴。

《骑驴归思图》是唐寅早年学周臣的代表作之一。

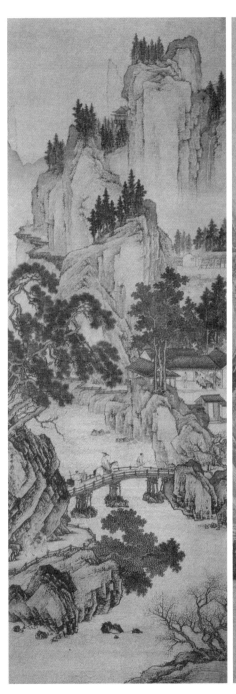

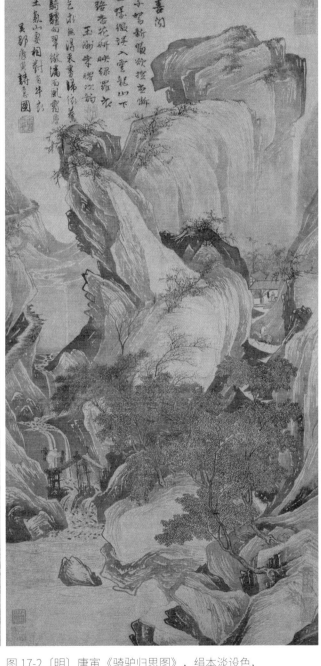

图 17-1〔明〕周臣《春山游骑图》，
绢本设色，185.1 厘米 ×64 厘米，
北京故宫博物院藏

图 17-2〔明〕唐寅《骑驴归思图》，绢本淡设色，
77.7 厘米 ×37.5 厘米，上海博物馆藏

　　画的主体是一座大山，山中有奇峰杂木，山坞人家。溪水湍流，穿行山涧；绿树迎风，婆娑起舞。山路上有一人骑驴，正朝深山中的草堂而去。前景山下深涧中有流水木桥，一个樵夫正担柴过桥。

　　画风取法南宋院体山水，但用笔不像李唐、马远、夏圭那样刚硬尖锐，而是舒缓柔和，用墨也不像李、马、夏那样激烈粗犷，而是轻淡湿润。丛树多姿多彩，夹勾画叶，细密工谨。构图上跌宕起伏，开合自如，动态感很强。

　　最值得称道的是，唐寅在此图中独创了又一种皴法"淡斧劈皴"。

　　"淡斧劈皴"是借鉴"斧劈皴"的笔法，在淡墨皴染之中，透出道道飞白，黑中带白，清润秀雅，对比强烈，表现出山石的质感。这项反客为主的笔墨技法，在唐寅后来的画作中得到进一步发扬，为中华艺术再添新彩。

　　《山路松声图》与《骑驴归思图》画风相似，同属严谨整饬的院体山水。

　　图中前景画陡峭的山崖，一位高士站在溪边的桥上袖手观望山景，一个童子抱琴尾随其后。桥后山坞间流泉三叠、次第跌落、击石鸣涧、淙然作响。中景是三棵巨松，主干、枝条盘曲成 S 形，上面挂满了松藤。远景是巨嶂危峰高耸，山崖顶端用介字画小树密林。

　　画风同样取法南宋，但是把李唐侧锋挥扫、大块面勾斫以及锋芒毕露、刻削壮拔的画风，变为中锋作细长线条的书写，夹杂小面积的侧锋点染。层层飞泉叠瀑，将山峦推高、推远，造成幽深奇妙的画境。随着山势的变化，有的地方长线直皴，有的地方曲线画弧，皴笔细密遒劲、流畅娟秀、柔里带刚，使得山峰奇峭中包孕秀爽雅致之气，再次运用淡斧劈皴并更显成熟。

　　画中人物虽然只是风景的点缀，但关系全图立意，即使小到一寸，也刻画精细，一丝不苟，形神毕肖，呼之欲出。因为这幅画是唐寅晚年的作品，所以和早期画风有些不同，在清秀的氛围中增加了浓重的墨色，柔润的笔调中添加了雄健的风骨。

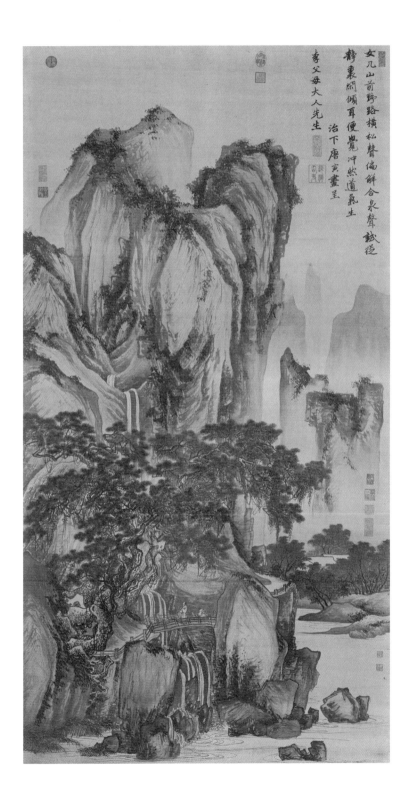

女几山前野路横 松声偏解合泉声
静里阑倾耳便觉冲然道气生

治下唐寅画呈

孝父母大人先生

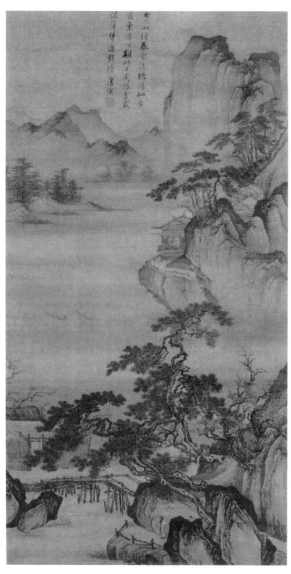

图 17-4 〔明〕唐寅《春游女几山图》，绢本设色，122 厘米 ×65 厘米，上海博物馆藏

图 17-5 〔明〕唐寅《茅屋风清图》，绢本设色，122 厘米 ×65 厘米，上海博物馆藏

　　唐寅另有《春游女几山图》，全景构图。近景古松草堂，野桥曲径，桃杏杂生；中景湖光山色，扁舟静泊，高士端坐，楼阁矗立；远景山脉绵延，淡云悠悠。透过此画，人们可以看出唐寅无意功名，想要去尽人间烦恼、追求自然和谐的情怀。此图与《山路松声图》同为院体画风，类似的还有《茅屋风清图》。

除了严谨整饬的院体山水，唐寅另有雄浑洒脱的画风，如《春山伴侣图》。画中高岭层叠，疏林盘旋，飞泉直下，幽涧荡漾。在栏桥小道、山居茅屋间，有两人对坐在溪涧旁。全图基本用水墨，轮廓线比较清晰，画法介于北派和南派之间。

此图先勾写山石，再用很少的线条皴染，披麻和斧劈都有，最后用淡墨渲染明暗，和《山路松声图》相比，更加苍健，褪尽摹写痕迹，在学习宋人画法之外，兼有元代画风。

唐寅还有苍秀缜密的一路画风，如《落霞孤鹜图》。画中下半角有滕王高阁巍然屹立，但是当年阎都督的盛宴场面已经远逝，如今只有一人端坐阁前临江远眺，轩窗清凉，景色悠远，似有无限感伤。

图 17-6〔明〕唐寅《春山伴侣图》，纸本水墨，绢本设色，82 厘米 ×44 厘米，上海博物馆藏

畫棟潺簷煙松中薄霞殘鸞鵰
無際千年槐見王南海會借龍王
一陣風
　晉昌唐寅為
德輔鞍兄先生作詩意
圖

悠悠垂柳用碎笔点乳，具有丰富的层次感。怪石披离，皴擦自然，树根大而盘曲，与岩石接连处用小草、小花过渡，大的块面与小的点触参差交错。屋宇楼阁工致绝伦，平淡中有细微层次，围栏、桌椅、屏风，楚楚有风神。

上端层层叠叠的山峰布满丛林，用笔轻淡，空旷的天地之间，秋景爽朗宜人。实的山石楼阁远岫树人，衬托出虚的秋水共长天一色，"一段萧疏清旷之气，出于烟波柳岸之间"。

一般人也许会感到奇怪，身为苏州人的唐寅，为什么没有学吴门名气更大的沈周，而是跟着周臣走了与吴门画风相对的道路？

其实，唐寅和吴派绘画的领袖人物来往密切，最初也向沈周学过画，唐寅的花鸟画就很像沈周风格，后来山水画改换门庭，主要有两大原因。

一是因为唐寅与文徵明的关系。两个人同一年出生，同列"吴中四才子"，文徵明父亲对唐寅从小就很关照，唐寅认识文徵明也很早，平时在一起吟诗作画时免不了有比较。唐寅聪慧过人，思如泉涌，出口成章，相比而言，文徵明就木讷多了，所以最初文见到唐还有些自卑。但是后来唐寅因为科考案牵连，垂头丧气回到苏州，再见到文徵明，心理上有了较大落差，两个人的关系开始微妙起来。

作为沈周嫡传弟子，文徵明学沈周，已经画得很好，唐寅不想步其后尘。甚至一度，唐寅还给文徵明写了绝交书，两人不来往达数年之久。

> （唐寅）画法沉郁，风骨奇峭，刊落庸琐，务求浓厚，连江叠巘，洒洒不穷，信士流之雅作，绘事之妙诣也。评者谓其画远改李唐，足任偏师，近交沈周，可当半席。
>
> ——〔明〕王穉登《吴郡丹青志》

二是因为唐寅的特殊个性。唐寅生性豪放，为人张狂，早年的遭遇让他心灵很受伤害，内心充满愤怒与反叛，再也难以回归平静与闲适。加上他又有一段壮游

◀ 图 17-7 〔明〕唐寅《落霞孤鹜图》，绢本设色，189.1 厘米 ×105.4 厘米，上海博物馆藏

天下的经历，笔下自然而然变得雄伟、壮阔，表现激荡、力量与立体感开始占据他创作的主流。而沈周、文徵明长期足不出乡，比较擅长的是园林小景，那种平和、疏淡、简约的画风与唐寅的个性不合。

唐寅最初卖画生意很火，攒了一笔钱以后，在苏州城北寻觅到一处比较幽静的地方，建造了别墅"桃花庵"。别墅远离尘俗，环境优美，内建学圃堂、梦墨亭、蛱蝶斋等，还种了很多花草、树木。春天桃花满枝，夏天荷塘飘香，这让唐寅暂时忘却了烦恼，做起了快乐的"桃花仙人"。

在隐居的日子里，唐寅并未完全绝望。"人言死后还三跳，我要生前做一场。名不显时心不朽，再挑灯火看文章"，[3] 他始终在寻找机运。不久，江西宁王朱宸濠拉拢人才，派人携带重金请唐寅与文徵明到江西游玩、作画，文徵明一口回绝，唐寅却抱着美好的幻想，兴致勃勃地出发了。

到了江西，朱宸濠对唐寅很优待，专门安排了房子给他住，平时还不忘和唐寅谈心，交流对国家大事的看法。但是唐寅不久就发现，江西是一个大陷坑，宁王不怀好意，造反是迟早的事，自己弄不好要祸灭九族。

关键时刻，唐寅再一次发挥了他的聪明才智，想出一个绝招：裸奔。他经常赤身裸体在大街上奔跑，一边跑还一边大喊："我是宁王座上贵宾！我是宁王座上贵宾！"宁王颜面尽失，一气之下，把唐寅打发回了老家。

不久，宁王因谋反被杀，唐寅因提前离开江西，所以没有被判罪。但经历这番出生入死的折腾，唐寅觉得人生更加落寞，年岁渐增，体弱多病，作画也没有了往昔的劲头。39 岁时，唐寅的侄子、12 岁的唐兆民又死了，唐家彻底绝后，唐寅孤苦伶仃的感觉越发强烈。

精神无所寄托，唐寅就在脂粉之中寻觅知音。他刻了一方印章"龙虎榜中名第一，烟花队里醉千场"，还自号"江南第一风流才子"。烟花队里的灯红酒绿，只能让唐寅的神经麻痹一时，日子还要过下去，而过日子最需要的是钱。也许是用在绘画上的功夫不够，或者生活体验不足，这一时期画也不如以前好卖了，唐寅就写诗发牢骚：

> 十朝风雨若昏迷，八口妻孥并告饥。
> 信是老天真戏我，无人来买扇头诗。
>
> 青山白发老痴顽，笔砚生涯苦食艰。
> 湖上水田人不要，谁来买我画中山。[4]

一个本来用功读书的正派青年，希望干出一番事业的"愤青"，让命运捉弄成了好色之徒、轻薄子弟。无法抑制的悲痛，沉沦放纵的生活，大大损害了唐寅的健康，更让他内心惶然不已。晚年的唐寅，开始皈依佛教，自号"六如居士"。所谓"六如"，是指如梦、如幻、如泡、如影、如露、如电。他还有一首诗，显出一种大彻大悟：

> 世事如舟挂短篷，或移西岸或移东。
> 几回缺月还圆月，数阵南风又北风。
> 岁久人无千日好，春深花有几时红。
> 是非入耳君须忍，半作痴呆半作聋。[5]

生命的最后几年，唐寅很少外出，平时有人携酒求画，就大喝一通，没有人来就枯坐竟日。回首自己如同风浪中小舟的一生，一会儿被推上风口浪尖，一会儿又被卷进无边漩涡，唐寅腮边早已没有了眼泪。

54岁的时候，大约因为肺病，唐伯虎留下绝命诗"生在阳间有散场，死归地府也何妨。阳间地府俱相似，只当漂流在异乡"之后，结束了放浪形骸又痛苦凄楚的一生。

唐寅的山水画，观察真切，景境优美，化浑厚为潇洒，变刚劲为柔和，皴法像

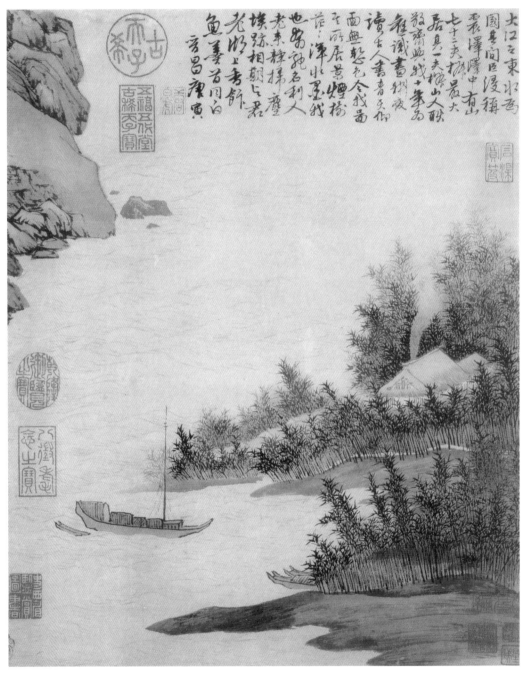

图 17-8 〔明〕唐寅《震泽烟树图》，纸本设色，47 厘米 ×37.8 厘米，台北故宫博物院藏

北宗，又得南宗神髓，在明代画坛独树一帜。而且山水画还不是他的全部，他的诗文、书法、花鸟画、人物画都有不凡表现，尤其是美人图，更是古今一绝。

如果不是早逝，唐寅一定能为中国艺术贡献更多瑰宝。唐寅就像一颗彗星，在放射出短暂而耀眼的光芒之后，很快消逝在茫茫夜空。如今斯人已去，我们只能在欣赏他遗墨的同时，哀叹天妒英才，并为他苏州横塘墓前的一副楹联而久久萦怀：

问唐衢痛哭何为，纵使青云无望，却赢得才子高名，在将相王侯以上；

继宋玉招魂之后，此番苍墓重修，更装点横塘美景，替湖山花月增妍……[6]

注　释

1　关于朱元璋杀画家，详见陈传席著：《中国山水画史》，第543—550页，南京：江苏美术出版社，1988年版。

2　引自王璜生、胡光华著：《中国画艺术专史：山水卷》，第425页，南昌：江西美术出版社，2008年版。

3　引自陈传席著：《中国山水画史》，第616页，南京：江苏美术出版社，1988年版。

4　唐寅《贫士吟》，余句还有："荒村风雨杂鸡鸣，籴釜朝厨愧老妻。谋写一枝新竹卖，市中笋价贱如泥。书画诗文总不工，偶然生计寓其中。肯嫌斗栗囊钱少，也济先生一日穷。白板门扉红槿篱，比邻鹅鸭对妻儿。天然兴趣难摹写，三日无烟不觉饥。"引自古诗句网，https://www.gushiju.net/ju/1822165。

5　唐寅《警世》，引自古诗文网，https://so.gushiwen.cn/mingju/juv_250f749844e1.aspx。

6　20世纪80年代，苏州市政府重修唐寅墓，建造唐寅纪念馆并于1986年正式对外开放。此联为王西野教授撰写，陈列在唐寅纪念馆内。引自新锐作家文坛，http://news.sohu.com/a/566527755_121119349。

十八　画坛异才仇实父

——〔明〕仇　英

　　仇英能够在画史留名，而且入"明四家"之列，是个奇迹。"明四家"中，沈周是诗书满腹的谦谦君子，文徵明是老成持重的潇洒隐士，唐寅是放浪形骸的风流才子，只有仇英，出身低微，是个画工，既非锦心绣口，又无名士风流。年复一年，仇英只是工工整整、规规矩矩地作画，画上既没有洋洋洒洒的题句，生平也没有引人入胜的传闻。

　　仇英（约1501—约1551）　明代画家。字实父，号十洲，太仓（今属江苏）人，居苏州。出身工匠，后为文徵明所欣赏，知名于时，以卖画为生。擅山水，多学赵伯驹、刘松年，青绿之作细润而风骨劲峭，亦善人物、花鸟，为"明四家"之一。

　　在等级观念强烈的明朝、文人荟萃的苏州，仇英能以画工身份跻身名画家之林，可见其艺术成就实在不凡。如果联系中国绘画理论发展史，审视画家出身的重要程度，更能看出端倪。

　　迄今为止，中国画论史上出现过五种深刻改变后世创作的理论，一是东晋顾恺之的"传神论"，二是六朝宗炳的"山水论"，三是宋代苏轼等人的"文人画论"，四是明代董其昌的"南北宗论"，五是近代徐悲鸿的"素描论"。[1]以董其昌为代表所提出的山水画

"南北宗论"，分析起来很复杂，但简单概括就一句话——给历代画家分类。受禅宗启发，董其昌把古代画家分为两类：一类是南宗，一类是北宗。

> 禅家有南北二宗，唐时始分，画之南北二宗，亦唐时始分也，但其人非南北耳。北宗则李思训父子，着色山水，流传而为宋之赵幹、赵伯驹、伯骕，以至马、夏辈。南宗则王摩诘始用渲淡，一变钩斫之法，其传为张璪、荆、关、郭忠恕、董、巨、米家父子，以至元之四大家。亦如六祖之后，有马驹、云门、临济儿孙之盛，而北宗微矣。要之摩诘所谓云峰石迹，迥出天机，笔意纵横，参乎造化者。东坡赞吴道子、王维画壁亦云："吾于维也无间然。"知言哉！
>
> ——〔明〕董其昌《画禅室随笔》

南宗，以王维为宗主，包括张璪、荆浩、关仝、董源、巨然、郭忠恕、米芾和米友仁父子，以及"元四家"等人，主要特点是作画随意，画风柔和，有文人气。例如，王维以画自娱，变青绿为水墨，变刚性为柔性，变工笔为写意，气韵高清；后来的董源、巨然笔法温润柔和；米家父子平淡天真，一片云山；"元四家"也都是萧散简远，特别是倪瓒，古淡天然。

北宗，以李思训为宗主，包括赵幹、赵伯驹和赵伯骕兄弟、马远、夏圭等人，主要特点是线条刚硬，笔力遒劲，风骨奇峭，严谨整饬，无文人气。例如，李思训笔下喜欢用刚硬线条勾斫，赵幹用笔尖劲，马远、夏圭在"南宋四大家"中画风比李唐、刘松年刚硬得多，喜欢运用大斧劈皴，水墨苍劲，剑拔弩张。

区分南宗与北宗的依据，表面上是艺术风格特点，如画风的刚柔，用笔的虚实，而潜在因素是画家的出身。

南宗画家，以不服务皇家为原则，大多是文人士大夫中的隐逸之士，或者是身居高位而志在隐逸的一批人，清高不俗，人格独立，作画主要目的是自娱。例如，王维半官半隐，号称"诗佛"；荆浩隐居太行山，关仝也是著名隐逸之士；郭忠恕与朝廷合不来，超然独往，尸解成仙；董源、巨然都是高逸之人；米家父子更是玩世不恭之辈；"元四家"也都是高人逸士。

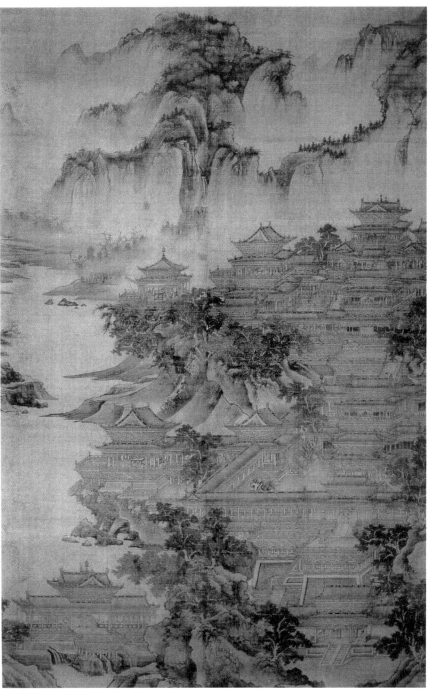

图 18-1 〔北宋〕郭忠恕《明皇避暑图》（传），绢本水墨，161.5 厘米 ×105.6 厘米，日本大阪市立美术馆藏

图 18-2〔南宋〕赵伯骕《万松金阙图》，绢本青绿设色， 27.7 厘米 ×136 厘米，北京故宫博物院藏

北宗画家以服务皇室为原则，大多是皇亲贵族和从属于皇族的院画家。在文人士大夫眼里，他们顶多只是画师、高级画工，画得再好，人格上也很难受到尊敬。例如，李思训是唐朝皇帝宗室，地道的贵族；赵伯驹、赵伯骕是宋太祖七世孙，也是正宗皇族；赵幹是五代南唐院画家；马远、夏圭都是南宋院画家。[2]

董其昌提出"南北宗论"，有时代与个人两方面原因。

> 李昭道一派为赵伯驹、伯骕，精工之极，又有士气。后人仿之者，得其工不能得其雅，若元之丁野夫、钱舜举是已。盖五百年而有仇实父，在昔文太史亟相推服，太史于此一家画，不能不逊仇氏，故非以赏誉增价也。实父作画时，耳不闻鼓吹阗骈之声，如隔壁钗钏，顾其术亦近苦矣。行年五十，方知此一派画殊不可学，譬之禅定，积劫方成菩萨，非如董、巨、米三家，可一超直入如来地也。
>
> ——〔明〕董其昌《画禅室随笔》

从时代来说，历来文人士大夫看不起专职画师，院画家是专职画师的代表，一向声誉不高。到了明朝，这种宗派主义更加严重，政治上分宗派，文学上分宗派，"南北宗论"应运而生，成为文人画家排斥院体画家最好的理论武器。加上明代商业发达，董其昌的追随者们通过攻击北宗一派，把戴进、蒋嵩、张路等浙派画家说得一钱不值，从而更好地抢夺艺术市场。

从个人来说，董其昌的思想反映了他复杂的人生经历与矛盾的审美观念。董其昌生在一个有文化基础的中产之家，祖上本来做大官，后来家道中落。董很小的时

候就学书画，35 岁考中进士，还一度担任皇长子的老师，但董其昌并不热衷做官，业余书画创作兴致一直很浓。

虽然不刻意做官，但是命运很眷顾董其昌。一方面董其昌很聪明，把握做官之道很准确，为人中庸、随和，得到周围人认可；另一方面，每当看到形势不妙，董其昌就申请退休，这样忽官忽隐，反而在复杂的政治斗争中赢得了主动。

由于名声很大，四方求字索画的很多，而且出价不菲，因此董其昌的家产日益雄厚，成为当地有名的大地主。61 岁时，董其昌看中一个陆家使女，他儿子带着几百号仆从到陆家抢人，逼死了人命，引发了严重的社会不稳定，当地群众义愤填膺，纷纷传唱"若要柴米强，先杀董其昌"，几天以后，上海、青浦、金山等地群众也纷纷赶来，把董家的大厅和几百间房子一烧而尽。

董其昌一辈子，对权位的确不是很感兴趣，也没有刻意去钻营，但是做官的好处享受了不少，诸如霸占良田、抢逼民女等，而且靠着他的官位，事后都不了了之。董受儒、道、禅影响很重，缺乏鲜明个性，有隐居的思想，青年时期就开始在禅学上用功，并把居室命名为"画禅室"，但又始终不能彻底去落实，最终还是在滚滚红尘中度过终生。

因为长期做官，主要精力不是用于应付科考，就是用于官场争斗，这就使得董其昌不可能把绘画作为安身立命之本，只能是一种生命的调节与客串。董其昌的这种优柔、保守、玲珑与矛盾的心态，决定了他在艺术上的喜好，强调柔，反对刚，强调藏，反对露，宁可不及，不可过分，宣扬简淡、平和，反对刚硬、猛烈。这与他借鉴禅宗传统，提出"南北宗论"，崇尚南宗"静美""柔美"的审美趣味是一致的。

若思翁则天资秀美而柔和，苟任其质，将日流于妍媚之习而无以自振其气骨矣。乃能祖述董巨，宪章倪黄，绍绝业于三百年之后，而为吾朝画学之祖。

——〔清〕沈宗骞《芥舟学画编》

明朝画坛宗派主义盛行，画工被严重歧视与排斥。但是，一没有科班文凭、二没有家学渊源的仇英不仅脱颖而出，甚至还赢得了当时"画坛盟主"董其昌的直接首肯。据记载，董其昌一面说仇英的画"习者之流，非以画为寄，以画为乐"，[3]一面又说"五百年而有仇实父"，[4]对仇英推崇备至。

仇英出身贫寒，最初职业是漆工，兼给人家彩绘栋宇，后来转业学画，是画史上极少数从社会底层艰难奋斗、出人头地的画家之一。仇英在《明史》中没有传记，留下的生平资料很少，作画又不喜欢题跋，因此现在连其生卒年代也不很清楚，只知道仇英字实父，号十洲，原籍太仓，后来移居苏州，活了50多岁。

> 仇英，字实父，号十洲，大仓人，后寓吴，初执事丹青，周东村异而教之，摹唐宋人画，皆能夺真，尤工人物，其发翠毫金，丝丹缕素，精丽艳逸，无惭古人。
>
> ——〔清〕徐沁《明画录》

仇英的伯乐是周臣。周臣的绘画基础来自民间，主要继承李唐、马远的风格，山水画追踪北宋与南宋宫廷院体风格，布局宏大严整，用笔刚健有力，水墨渲染酣畅，善于表现山峦岩石的体积与质感。周臣还善于临摹古人画，他把全套本领传授给了仇英。

吴门画派兴盛的时期，浙派还方兴未艾，对于回归两宋宫廷绘画风格的画作，市场有强大的需求。仇英瞄准这一需求，在周臣那里学到坚实的造型能力，继承了雄健恣纵的笔墨长处。

特别是当时社会上出现一批喜爱绘画的富商与收藏家，这些"艺术赞助人"既有钱财，又有雅兴，经常把画家请到家里，提供十分优越的条件。有些画家在他们那里一住就是几年，从而得以心无旁骛搞创作。吴中富人周凤来曾经聘请仇英在他家住了六年，主要任务是为他母亲九十大寿作画，仇英为此创作了《子虚上林图》。该图至少花去仇英一年时间，效果很不错。

嘉兴大收藏家项元汴，字子京，号墨林，是中国画史上首屈一指的收藏家，历代名画如董源《夏景山口待渡图》、李成《茂林远岫图》、李唐《清溪渔隐图》等

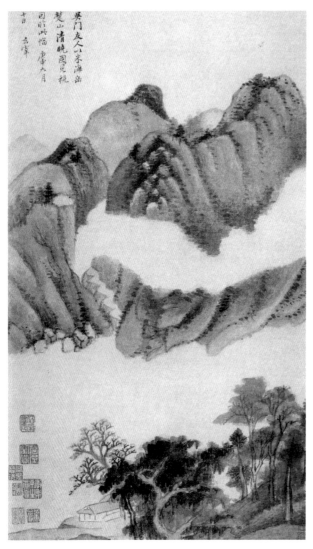

图 18-3 〔明〕董其昌《秋兴八景图》（之二），
纸本设色，53.8 厘米 ×31.7 厘米，上海博物馆藏

都曾出入其手。仇英在项家住了十多年，把项家收藏的 1000 多幅宋元名画看了个遍，这对仇英画艺的提高起到了至关重要的作用。仇英为项元汴创作了《蕉荫结夏图》《桐荫清话图》等，还为项元汴的弟弟项元淇画过《桃村草堂图》。

项元汴（1525—1590） 明代收藏家、画家。字子京，号墨林，别号香岩居士、惠泉山樵等，嘉兴人。国子生。家资富饶，广搜法书名画，储藏之丰，为私家之冠。因熏染长久，书画自通。书法出入于智永、赵孟頫，山水学黄公望，尤醉心于倪瓒，为吴派名家之一。著有《蕉窗九录》等。子穆、孙圣谟等都以书画名世。

晚年，仇英的重要"艺术赞助人"是苏州的陈官。现传《桃源仙境图》《溪山楼观图》《职贡图》等，都是仇英为陈官而创作的。另外，徐宗成、王献臣、周凤来、华云等都曾资助过仇英，是仇英成长道路上不可或缺的支撑。

正是这些江南富商、收藏大家的鼎力支持，仇英才有机会观摩大量名画，开阔艺术视野，从中广泛吸收前代大师的创作经验和艺术技巧。[5]

而且，仇英对自己社会地位很有自知之明，创作起来异常刻苦，专心致志。他

技法全面，无论是青绿山水、水墨山水、界画、工笔重彩，还是白描、写意人物、花卉等，都十分纯熟，创作了很多鸿篇巨制。凭着这种刻苦钻研的精神，仇英逐渐脱离周臣的樊篱，闯出一条属于自己的道路。

> （元汴）收藏甲天下，（十洲）馆饩十余年。历代名迹资其浸灌，遂与沈、唐、文称四大家。
>
> ——〔清〕吴升《大观录》

一般士大夫常以古典的纯朴反对近世的纤巧，以水墨的淡雅反对世俗的艳丽，以内涵的深邃反对匠气的浅薄。仇英最大的艺术成就，是恰到好处地兼顾了士大夫的审美品位，又保存了画工本色，把这种对立化为和谐，把容易流俗的青绿山水，改造为适合士大夫欣赏的艺术。他的青绿山水境界宏大，物象精细，山石勾勒兼带细密的皴法与渲染，色彩浓艳又不失明雅，工而不板，艳而不媚，雅俗共赏。

《剑阁图》是仇英青绿山水的代表作之一。

这幅画远处是白雪皑皑的巨崖，近处是重彩辉煌的山峦，陡峭的绝壁像刀削一般，残雪覆盖的崎岖栈道上树木成荫，行人密集。这些人神态动作各不相同，有的骑在马上艰难往前走，有的不时回头张望，还有的把手放在嘴边呵冻，活灵活现，栩栩如生。

山石树木笔法学李唐，用水墨淡色皴染，人物用重彩，山峦阴阳向背、山石方圆斜正、树木曲直俯仰、栈道排列组合，都画得一清二楚。整幅作品气势雄伟，形象刻画细致入微。

令人难以置信的是，仇英一生从没有去过剑阁，甚至类似的雄丽山川他也很少见过，但是这幅《剑阁图》把奇峰深壑、栈道夹涧画得如此准确真实，生动再现了一派雄伟旷远、幽深奇妙的境界。这主要来自仇英对古代绘画杰作的临摹与体悟，虽是临摹，但又没有一丝一毫的拼凑斧凿之痕，难怪仇英能够赢得向来挑剔的士人们的广泛赞许。

《玉洞仙源图》是仇英的另一幅大青绿山水。

图 18-4〔明〕仇英《剑阁图》，
绢本设色，295.4 厘米 ×101.9 厘米，
上海博物馆藏

图 18-5《剑阁图》局部

　　画中山石以勾勒为主，加上青绿重色，衬以赭色，鲜丽中见清雅。远处山峰直插云天，有数座亭阁坐落山涧之间，周围松柏围绕，烟霞锁腰，显得幽深高远。山下有一高士临溪抚琴，童子四人侍候，旁边山溪从洞中潺潺流出，更显得四围一片静谧，好似走入仙山圣境，不禁使人想起宋朝饶节的禅诗：

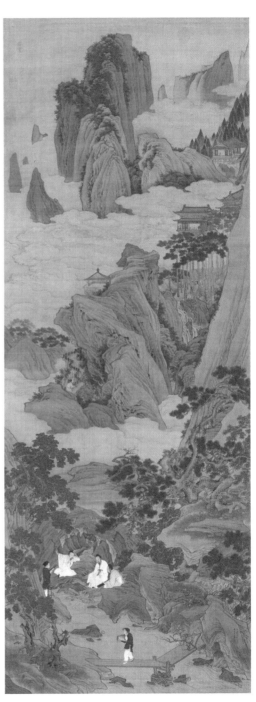

图 18-6〔明〕仇英《玉洞仙源图》，
绢本设色，169 厘米 ×65.5 厘米，
北京故宫博物院藏

图 18-7〔明〕仇英《桃源仙境图》，绢本设色，
175 厘米 ×66.7 厘米，天津博物馆藏

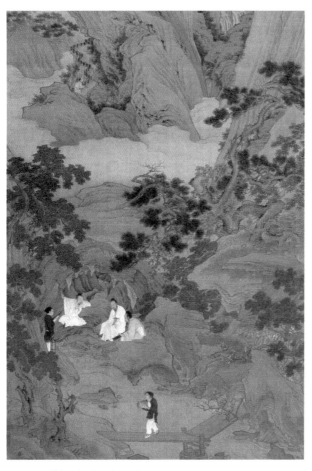

图 18-8《桃源仙境图》局部

静中与世不相关，
草木无情亦自闲。
挽石枕头眠落叶，
更无魂梦到人间。"

青绿山水因为色彩浓艳，耀人眼目，容易流俗。但是仇英的这些画，通过人物的传神、场景的经营、色彩的调和、技法的提炼，在大青大绿的富贵气息中传达出高雅的形态、开阔的胸襟与旷达的情怀，让人生发无限联想。

《桃源仙境图》是仇英最享盛名的一幅青绿山水。画中描绘了一处远离尘世的世外桃源，远处峰峦起伏，白云缥缈，楼阁在云雾中半藏半露，近处奇松倚斜虬曲，古藤盘绕，红桃掩映，景致幽深。

山体虽然被祥云分为三个部分，但气势连贯，境界完整。山石以细腻挺劲的线条勾斫，分出纹理，然后用石青、石绿敷设，以赭石相衬托，石绿滴翠，淡赭秀雅，墨色温润，自然和谐，具有不媚不躁的艺术效果。

画面下端有三个穿白衣的人临流而坐，一人抚琴，一人低首聆听，一人身子倚着石岩，挥舞一条手臂，似乎被乐曲陶醉而情不自禁地手舞足蹈。另有一提篮童子静立，一捧鼓童子穿行于小桥之上。画中主体人物很小，背景山水很大，但仇英通过巧妙运用色彩，使得人物很突出。通幅大青绿，艳丽深重，而人物身着白衣，不

但显得高雅脱俗，而且醒目鲜明。

仇英的青绿山水有多种风格，除了《桃源仙境图》《玉洞仙源图》等精工艳丽之外，还有一种风格较为清疏旷远，如《莲溪渔隐图》。

比较而言，《莲溪渔隐图》在勾勒重彩中兼有皴擦点染，设色淡雅，仅在山石上着一些石绿、石青。画树时将勾勒、渲染、夹叶、点叶并用，笔法工整中又有潇洒的一面，线条偏于柔性，与《桃源仙境图》大异其趣。

这一类风格的画作还有《秋江待渡图》。画面左下方，一位文人坐在岸边，一童子站立在高树下，一同等候渡船回转。河对岸可以看见有两人正准备下船，前往几乎被树木遮住的房舍。

图 18-9 〔明〕仇英《莲溪渔隐图》，绢本设色，126.5 厘米 ×66.3 厘米，北京故宫博物院藏

图 18-10〔明〕仇英《秋江待渡图》，绢本设色，155.4 厘米×133.4 厘米，台北故宫博物院藏

越过河岸，向后望去，有一艘游船停泊在中景与陆地相连的沙洲附近。远处河岸枝叶茂盛的树林中，有幢幢房屋，最远处的山峦为雾气缠绕。

> 仇英有功力，然无老骨，且古人简而愈备，淡而愈浓，英能繁不能简，能浓不能淡，非高品也。
> ——〔明〕李日华《恬致堂集》

整幅画构图沉稳、宽阔，极有空间感，内容相当丰富，如果沿中轴线一分为二，就是两幅相对完整的画。树木敷设深红、橙黄、青绿，显示出秋天的寂寥与一丝萧瑟，画风宁静、舒展、旷远。

虽然画史对仇英的评价不全是表扬，但不可否认，继李思训、王希孟等之后，仇英以他的勤奋、务实、智慧，把传统大青绿山水发挥到了极致，让这一古老的绘画形式重新焕发出了异彩。

当然，仇英不仅仅擅长青绿山水，水墨山水也画得很好。例如《柳塘渔艇图》采用马远、夏圭惯用的对角线构图，但又有自己的特色，渔父与小舟位置的特殊安排，使得观众的视觉角度异常稳定。顶端的杨柳随风摇曳，水面被风吹起涟漪，渔父的帽带也随风飘扬，一切是那么自然、协调。

仇英的成功，要感谢时代。明朝中叶，社会经济的繁荣催生了艺术市场的火热，名家之作由"藏在深闺人未识"的贵族专利，逐渐"飞入寻常百姓家"，成为普通

市民可以问津的案头之品，极大地激发了画家们的创作热情。另外，人们的思想观念逐渐开放，社会意识多元化，开始接受一些画家的人生模式与传统文化大相径庭，并且还给这些画家提供丰厚的报酬。

仇英作画的酬劳就很优厚，一些画甚至达到"百金"，他不必因为生活的窘迫而放弃自己的追求，也不需要因为地位的卑微而仰人鼻息，他完全可以执着于自己的理想，创造无数精工细作的艺术作品。

在仇英之后，匠人出身的艺术家得到历史更多的承认与眷顾，其中，以画工身份而享有极高声誉的，近代要数齐白石最为知名。

仔细研究，仇英与齐白石有很多相似之处。

第一，和仇英一样，齐白石也是工匠出身，最初做木匠，学画较晚，"村书无角宿缘迟，廿七年华始有师"。因为木匠的身份，他受到主流社会的歧

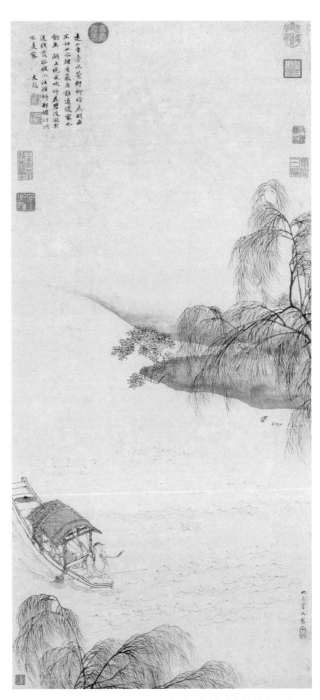

图 18-11〔明〕仇英《柳塘渔艇图》，纸本水墨，102 厘米 ×47.2 厘米，台北故宫博物院藏

视，但是凭着与仇英同样的勤奋、踏实，赢得了世人的认可。

第二，两个人在临摹古画上都下过极深的功夫，但是摹古而不泥古，没有陷进去出不来。齐白石要求徒弟时有句名言"学我者生，似我者死"，正是强调这种临摹中的创新。

第三，两个人都是什么画都能画，齐白石无论是山水、人物，还是走兽、花卉、翎毛，都无一不能，无一不精。这说明作为画工，他们要适应社会与市场，必须练好看家本领，艺术技巧往往是一流的。

比仇英幸运的是，齐白石长寿得多。在战争频仍、兵荒马乱的年代，齐白石居然靠着他的豁达、坚韧、执着，活了93岁（自署最高97岁），从而得以衰年变法，让世界认识到一个全新的白石老人。

如果天假仇英以时日，他必定也能取得更大成就，如今我们只能在这一无法成立的假设下深深地遥想与追念……

注　释

1　陈传席《谈改变中国画形态的五大理论》，载陈传席著：《中国绘画美学史》，第656—659页，北京：人民美术出版社，2002年版。

2　关于南北宗论的研究，陈传席教授有详细精当分析，见《中国山水画史》第八卷，董其昌和"南北宗论"，陈传席著：《中国山水画史》，南京：江苏美术出版社，1988年版。

3　董其昌《容台集》，引自王璜生、胡光华著《中国画艺术专史：山水卷》，第430页，南昌：江西美术出版社，2008年版。

4　俞剑华编著：《中国古代画论类编》（修订本），第723页，北京：人民美术出版社，2007年第二版。

5　关于仇英接受艺术资助情况，参见朱万章《明清时期仇英作品的鉴藏与影响》，载《美术学报》2016年第5期。

6　引自古诗句网，http://gushiju.net/ju/948462。

十九　一代正宗才力薄

——〔清〕四　王

公元 1570 年前后，明朝隆庆、万历年间，绘画史进入一个重大转折时期，有学者名之"隆万之变"。[1]

隆、万之前，唐宋的主流画史上，只要是画家，无论是大师还是籍籍无名之辈，基本都能画出优秀的作品，只是优秀程度有所差异，很少拙劣之作。而隆、万之后，明清的主流画史上，一流大师的作品，还稍有一些看头，大批二三流画家，艺术水平"没有最差，只有更差"，以至对古代绘画有深入研究、以临摹乱真闻名中外的画家张大千发牢骚说："一部中国绘画发展史，简直就是一部中华民族精神活力的衰退史！"

导致"隆万之变"最主要的原因，是画家舍弃了唐宋绘画成功的"法宝"——刻苦钻研、重视写生、一心于画、一丝不苟，取而代之的是强调以画自娱，宣扬逸笔草草，临摹之风盛行，创新日渐式微。

这个账找源头，要算到明朝董其昌的头上。

第一，董其昌过分强调"笔墨"的意义，以至于绘画形式的重要性超过内容。第二，董其昌大力提倡"复古"，临摹的重要性超过了创新。第三，董其昌又强调"作画自娱"，不大看得起

画工们的雕琢、精细，后来的"正统"画家们不论有才无才，都不愿在精细上下苦功夫，纷纷摆出一副"不求形似、逸笔草草"的架势，必然导致千篇一律，万人一面。

客观来说，董其昌本人作品尚有可观之处，尤其在提炼笔墨韵味上探索出了新路，对山水画的发展有一定贡献。董其昌也有极少数比较优秀的弟子，在当时主流画坛，可算得上是风云人物。其中突出的代表是四个姓王的画家，史称"四王"，也称"清四家"。

"四王"之首是王时敏，曾以祖荫任太常寺少卿，所以人称"王奉常"。王家长期为官，收藏巨富，名人字画、古籍图书应有尽有。王时敏出生时，其祖父王锡爵已经年迈，暮年得孙，喜出望外，遂加以悉心培养。所以王时敏从小就浸染在书香墨海之中，根基打得相当扎实。

王时敏（1592—1680）　明末清初画家。字逊之，号烟客、西庐老人等，太仓（今属江苏）人。明末官太常寺少卿。擅山水，少时学董其昌，并临摹家藏宋、元名迹，以黄公望为宗，笔墨苍润松秀，丘壑少变化，多模拟之作。王翚、吴历出其门下，孙王原祁得其指授。与王鉴、王翚、王原祁合称"四王"，加吴历、恽寿平称"清六家"。有《西田集》《西庐画跋》。

"四王"之次是王鉴。王鉴字玄照，后避玄烨的讳，改字元照，号染香庵主等，做过广东廉州知府，人称"王廉州"。祖父是王世贞，明朝"后七子"之一，万历年间曾担任刑部尚书，既是文坛泰斗，又是著名书画收藏家。

王鉴（1598—1677）　明末清初画家。字玄照，后改字元照、圆照，号湘碧、染香庵主，太仓（今属江苏）人。王世贞孙。官廉州知府。入清不仕。工山水，受董其昌影响，多拟仿宋、元，长于青绿设色，擅长烘染，风格华润，有《染香庵集》《染香庵画跋》。

王时敏的祖父、父亲与董其昌是好朋友，王时敏七八岁的时候就得到董其昌的指导。王鉴虽然和董其昌年龄相差 40 多岁，但志趣相投，属于忘年交。王鉴在绘

画上也直接受到董其昌的点拨。

> 娄东王奉常烟客，自髫时便游娱绘
> 事，乃祖父清公属董文敏随意作树
> 石以为临摹粉本，凡辋川、洪谷、
> 北苑、南宫、华原、营丘，树法、
> 石骨、皴擦、勾染，皆有一二语拈
> 提，根极理要。
>
> ——〔清〕恽寿平《瓯香馆集》

　　清初顺治年间，一个夏天的夜晚，王鉴客居苏州，晚上做梦穿行于风光旖旎的山水之间，看到一个书斋，很像王维的辋川别墅。他进到书斋里面，见墙上挂着一幅山水画，幽静淡远，细看之下，原来是董其昌的大作。梦醒之后，王鉴把梦境画成一幅山形起伏、水域开阔、恍如仙境的《梦境图》，并加以长跋。由此可见，王鉴对董其昌崇拜与欣赏的程度。

　　"江左二王"在奖掖后辈、推陈出新方面的主要贡献是培养了"后二王"：王翚和王原祁。

　　王翚是王鉴的弟子，王原祁是王时敏的孙子。为了能让"后二王"出人头地，王时敏与王鉴不惜贬低自我，抬高对方，最终使王翚、王

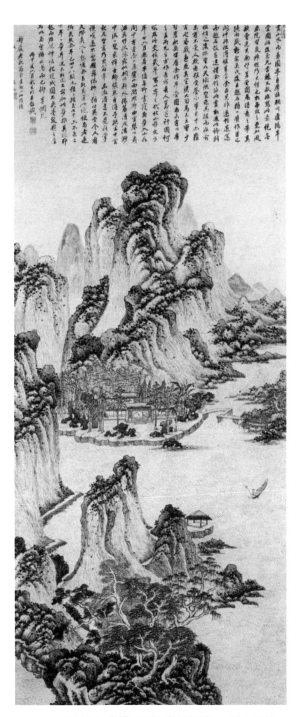

图 19-1 〔清〕王鉴《梦境图》，纸本设色，162.8 厘米 ×68 厘米，北京故宫博物院藏

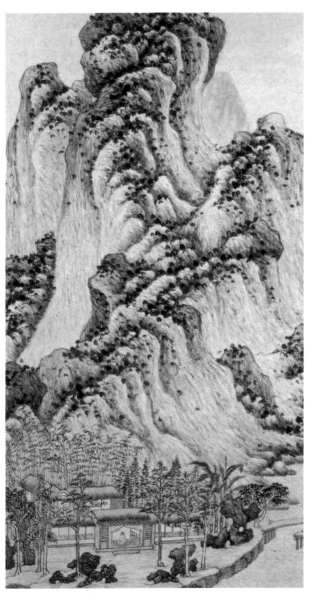

图 19-2《梦境图》局部

原祁很快被画坛接纳。王翚后来开创虞山派，王原祁开创娄东派，清初画坛这两派同分天下，雄霸近百年。[2]

王翚（1632—1717）　清初画家。字石谷，号耕烟散人、清晖老人等，常熟（今属江苏）人。少时见赏于王鉴，被收为弟子，后转师王时敏，临摹不少宋、元名迹，整理总结前朝山水画技法，精研各家，冶为一炉，画风清丽深秀，功力深厚，晚年有苍茫之致，从学弟子甚多，称"虞山派"。

王原祁（1642—1715）　清初画家。字茂京，号麓台，太仓（今属江苏）人。王时敏孙。康熙进士，官户部侍郎。画山水学"元四家"，以黄公望为宗。干笔焦墨，层层皴擦，用笔沉着，自谓笔端有"金刚杵"。长于浅绛设色，丘壑少变化，功力较深。弟子很多，称"娄东派"。有《雨窗漫笔》等。

　　不过，与"南宋四家""元四家""明四家"受到普遍好评不同的是，作为"清四家"，"四王"在画史上名声并不佳。因为"四王"的画基本上是复制古人，而且主要复制董源、巨然、"元四家"，甚至主要复制黄公望一家，很少有创新。"摹古"是他们共同的"名片"，以至于近代陈独秀公然提出要革"（四）王画的命"。

若想把中国画改良，首先要革王画的命。因为改良中国画，断不能不采用洋画写实的精神。……我家所藏和见过的王画，不下二百多件，内中有"画题"的不到十分之一，大概都用那"临""摹""仿""抚"四大本领复写古画，自家创作的，简直可以说没有……像这样的画学正宗，像这样社会上盲目崇拜的偶像，若不打倒，实是输入写实主义，改良中国画的最大障碍。

——陈独秀《美术革命——答吕澂》

客观讲，"四王"虽然主张临摹、复古，但并不是简单重复古人。中国山水画的审美境界大致分为三类：宋人侧重物境美，以丘壑为胜；元人侧重心境美，以人品为尚；清人侧重笔墨美，以传统为宗。清朝是一个集大成的朝代，编《全唐诗》《四库全书》《古今图书集成》都出于清朝。在绘画上，以"四王"为代表的山水画"正统派"，主要工作也是集大成，他们要"集"的，是传统笔墨的精华。

宋人山水，几乎是"活地图"，北方还是南方，高岭还是小丘，一看就清楚；"四王"山水，绝大多数是一层坡、二层树、三层山的固定格式，树丛组织穿插、山峦结构堆垒、题款位置大小，几乎如出一辙。这并不是他们不善于乱真的临仿，而是有意识地改造古人，提炼其中笔墨的特点，自觉追求一种形式美的效果。所以，虽然笔下到处写的是"仿北苑""拟范宽""摹叔明""临倪迂"，但仿得并不像，骨子里还是自己的东西。

例如，王时敏一生致力于黄公望，以得到子久的"脚汗气"为荣，反复强调作画要与古人一个鼻子眼出气，但其实，他的画有自己的精神状态，师法古人的同时，更加规矩、严谨、认真，总的风格是秀雅苍润。

《夏山飞瀑图》是王时敏仿黄公望的精心之作，该图采用全景式构图，峰峦层叠，长松杂树，瀑布高悬于峭壁之上，有小径一线，蜿蜒于右侧的山间。岩壑间有平坡，点缀茅舍草亭，远山如屏风，周围云气烟岚，使得画面茂密、饱满。画法仿黄公望：山石用披麻皴，横笔点苔，加赭石、石绿，苍翠秀润；树木种类杂多，勾圈点簇，苍浑郁茂，表现出夏山日照充足、草木华滋的特点。

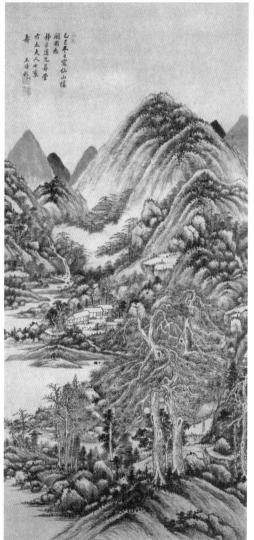

图 19-3〔清〕王时敏《夏山飞瀑图》，
纸本水墨，106.2 厘米 ×48.7 厘米，
南京博物院藏

图 19-4〔清〕王时敏《仙山楼阁图》，
纸本水墨，133 厘米 ×63.3 厘米，
北京故宫博物院藏

《仙山楼阁图》是王时敏学董、巨、黄的另一代表作。画作近处两株苍松，松下有土坡、草亭，松间有茅屋。松树后方层峦与巨然的矾头类似，土坡的披麻皴法与董源类似。该画在技巧上很讲究，繁密中见清疏，平稳中有变化，笔势较为圆厚秀逸，用笔追求有序规整，用墨注重干湿、浓淡、润涩的对比与统一。但是，比董源、巨然、黄公望要造作，缺乏神韵，看不到作者的感情与意趣。

王时敏 81 岁时画的《南山积翠图》沿袭了以往的风格。重峦叠嶂之中，主峰正面高耸，烟岚浮绕，林木葱茏，瀑布飞流。山岭之下，万木丛中，有房屋宅院若干，可游可居。近景山坡上苍松挺立，比喻高寿，笔法与山石结构近似黄公望。繁密的树木山峦，又吸收了王蒙的一些特点。落笔淡雅，清隽秀润；墨色沉静，没有躁气。

王时敏最大的价值在于提

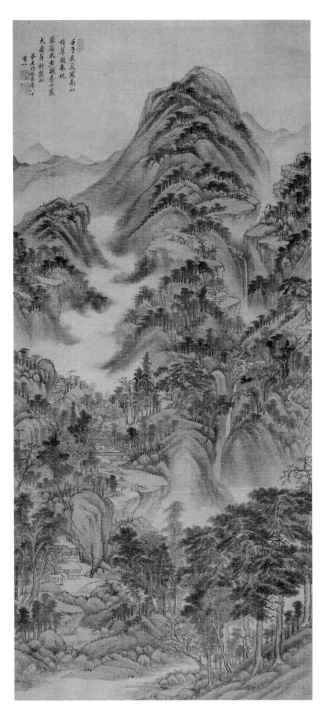

图 19-5〔清〕王时敏《南山积翠图》，纸本设色，147.1 厘米 ×66.4 厘米，辽宁省博物馆藏

供了学习百家技法的范本。他的画严谨、准确、全面，初学者很容易上手，与"四王"并称"清六家"的吴历、恽寿平都出于其门下。

相比而言，王鉴绘画的路子要宽广得多。王时敏基本上守着南宗一派，主要致力于临摹黄公望，王鉴除了学董源、巨然、"元四家"，还学荆浩、关仝、范宽、赵孟頫等，在水墨、浅绛之外，还擅长青绿山水，笔法遒劲，墨韵润泽，气势雄阔，在继承文人画的同时，又融入画工画的技法，合南北二宗为一体。王时敏以浑成取胜，王鉴以精诣见长。当时人评价王时敏为"画苑领袖"，评价王鉴是"后学津梁"。

> 国朝画法，廉州、石谷为一宗，奉常祖孙为一宗。廉州匠心渲染，格无不备，奉常祖孙独以大痴一派为法。
>
> ——〔清〕方薰《山静居画论》

> （王鉴）精通画理，摹古尤长，凡四朝名绘，见辄临摹，务肖其神而后已，故其笔法度越凡流，直追古哲。
>
> ——〔清〕张庚《国朝画征录》

王鉴《仿古山水册》中的青绿山水，表面上说临赵令穰、赵伯驹等，其实并不是具体模仿，而是一种融会贯通后的自我表现，从中可见王鉴自己的审美观和学青绿山水的不凡成就，在清朝近三百年间，很少有人能与之匹敌。

王鉴晚年仿王蒙的《长松仙馆图》，画作丘壑深邃而不碎、树木浓郁而不繁，用笔凝重而不板、落墨湿润而不薄，风格沉雄古逸，艺术境界相当高。

画的近处岩石临水，长松交错，一条蹊径穿林而过，林后一座山馆半藏半露，不见人影，更显幽深宁静。山馆四周杂树丰茂，浓荫滴翠，屋后山峰险峻，丘壑跌宕，山野雄秀气息扑面而来。笔法学王蒙，一波三折，细密坚韧。山石用解索、披麻相结合，反复皴擦增加立体感。山顶再用中锋浓墨洒点苔草，更增加了丰茂之感。

画中松树干高枝长，松叶用中锋浓墨挑出，显得劲挺苍润，杂树用圆点、横点、介字点等，笔法变化多端。景物虽然繁密，但利用树木的大小对比，山径的曲折隐现，树干山石的适当留白，拓展了画面的表现张力，使人悠然步入美的胜境。类似

图 19-6〔清〕王鉴《仿古山水册》（之一），
绢本设色，27.3 厘米 ×21.8 厘米，北京故宫博物院藏

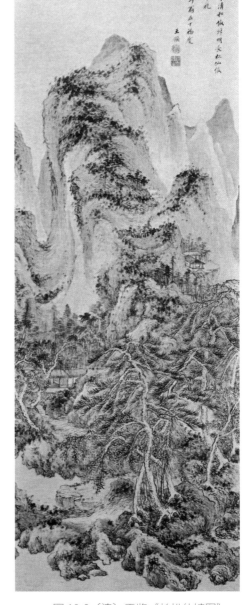

图 19-7〔清〕王鉴《仿古山水册》（之六）
绢本设色，27.3 厘米 ×21.8 厘米，北京故宫博物院藏

图 19-8〔清〕王鉴《长松仙馆图》，
纸本设色，138.2 厘米 ×54.5 厘米，
北京故宫博物院藏

图 19-9〔清〕王鉴《溪山无尽图》，纸本设色，
136.2 厘米 ×61.9 厘米，辽宁省博物馆藏

图 19-10 《溪山无尽图》局部

图 19-11 〔清〕王鉴《秋山图》，纸本设色，
124.2 厘米 ×54.5 厘米，上海博物馆藏

图 19-12《秋山图》局部

风格的画作还有《溪山无尽图》《秋山图》等。

王时敏、王鉴属于清朝正统派的第一代画家，王翚、王原祁属于正统派的第二代画家，"后二王"完全继承、发展了"前二王"的画学思想，影响巨大，几乎统治了整个清代山水画坛。当时人评论说："海内绘事家，不为石谷牢笼，即为麓台械杻。"³

"石谷"即王翚。王翚字石谷，常熟人，家境贫寒，从小喜欢绘画，先被王鉴收为弟子，后来又得王时敏悉心指导，渐渐成名成家。王翚曾经主笔《康熙南巡图》，完成后朝廷要给他官做，但是王翚没有答应，而是隐居家乡虞山一带，宅临流水，门对青山，花鸟追随，烟云供养，把全部精力都放在绘画上面，艺术修养得到八方称道。由于王翚画名太高，"吓"得当时他的好朋友、"清六家"之一的恽寿平改行画了花鸟。⁴

王翚笔下平淡天真，幽远自然，有生活趣味，仿古人之作往往超乎法外，通于造化。他也深谙笔墨奥妙，用笔用墨注意粗细、浓淡、干湿变化，构图立意繁简得当，疏密兼妙，明暗相生，虚实、主从、开合、纵横等相互呼应，变化多端，形成以沉着凝重为主的画风，声名远播海内，甚至被誉为"画圣"。

22岁时作的《仿巨然山水图》，是王翚早期代表作。近景画坡石树木，茅屋水榭，夹溪有一船家驾舟横渡；中景两峭壁对峙，错落有致，一桥飞跨，与半山坡上一寺楼相映成趣；远景后山高崖突起，山顶多矶头，有居高临下俯瞰无余之妙处。

廉州画，苍笔破墨，时无敌手，细腻之制，非其合作。石谷画法工力浸深，当于大处见其本领。寸缣尺幅，时人尚能与之争胜，横披大幅，以寻丈计者，石谷挥洒自如，六法周密，他手皆避舍矣。

——〔清〕方薰《山静居画论》

画中山石浓点淡皴，用巨然的长披麻皴，石法简劲，笔墨浑郁秀润，整幅画给人一种幽深高远、气韵淋漓、意境静寂的美感，已经深得巨然神貌，与一般习气甚重的仿本明显拉开了距离。

图 19-13〔清〕王翚《仿巨然山水图》，
纸本水墨，127.4 厘米 ×60.2 厘米，
上海博物馆藏

图 19-14〔清〕王翚《小中见大册》（仿范宽溪山行旅图），
纸本设色，55.5 厘米 ×34.5 厘米，
上海博物馆藏

　　同样作于早期的一套册页《小中见大册》也很有名，里面仿范宽、倪瓒、王蒙等宋元名家之作，笔墨精妙，周密不苟，非常注意原作的气韵神采，令同辈画家望尘莫及。

图 19-15〔清〕王翚《溪山红树图》，纸本设色，112.4 厘米 ×39.5 厘米，台北故宫博物院藏

38 岁时作的《溪山红树图》，表明王翚开始步入成熟期。画的下方山溪透迤，秋水扬波，涟漪阵阵。两岸树林，红翠相间，灿烂耀眼。溪岸上道路盘曲，村墟错杂。画的中部有一山峦，山顶上寺观塔院，掩映于红树苍松之间，林泉飞瀑，烟横雾断。左边山峦后面一峰高耸入云，雄踞睥睨，气概非凡。

画中山石主要以墨笔画成，牛毛皴兼解索皴，淡墨干笔擦染，再用浓墨点苔。点化披离，郁茂沉古，笔法松秀，墨色滋润，干净明洁。秋林红叶用朱膘与赭石参差点染，再用浓墨与石绿相间衬托，显得熠熠生辉。水墨画成的秋山素净雅洁，与红翠相间、浓艳热烈的秋林结合在一起，色彩对比强烈鲜明，却又一点不显火气与俗气。

该画学王蒙茂密松秀的特点，但不局限于师法王蒙的某一幅画作，而是在王蒙整体画作中取精用宏，结合了很多作品的优点，表明作者在师古中已经渐渐步入融通之境。

从 40 岁开始，王翚进入艺术创作鼎盛期。一方面，他有 20 多年时间频繁出游于太仓、南京、苏州、无锡、镇江、扬州各地，与画坛同侪切磋，观摩前贤名迹，

感受自然变幻；另一方面，他"以元人笔墨，运宋人丘壑，泽以唐人气韵"，[5] 在集古今大成中更加注重自抒胸臆、自成风格。

这一时期代表作有《春山飞瀑图》，虽然自题仿赵孟頫，但仅仅是在青绿设色上与赵有点关联，而画作的经营位置完全取法南宋半边构图，山石结构与皴法则用的唐寅技法，表明王翚的艺术本性开始彰显。

在王翚人生最后的十多年中，其艺术水平精进不息，老而弥笃，作品延续了中年体貌而更加追求筋骨遒劲，丘壑多姿，一草一木中墨色清润，笔法秀苍。如他 81 岁时所作的《江干七树图》，已是比较纯熟的自家范式。

王翚是以摹古起家的职业画家，近乎乱真的临摹一直贯穿于他的一生，如古稀之年《临范宽雪山萧寺图》，不仅肖似原作，甚至在尺幅大小上也几乎未减。可以说，在学习传统的全面与系统方面，王翚不仅在"四王"中首屈一指，就是在整个绘画史上，也是十分罕见的。

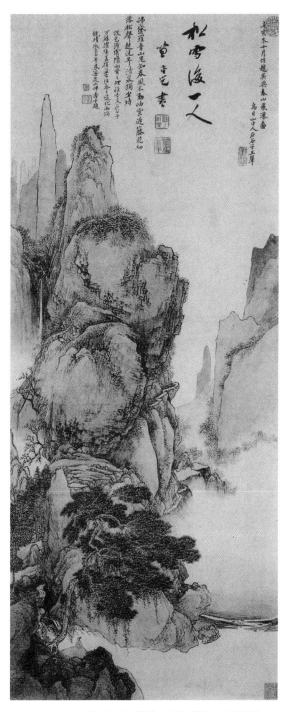

图 19-16〔清〕王翚《春山飞瀑图》，
纸本设色，88.1 厘米 ×36.5 厘米，上海博物馆藏

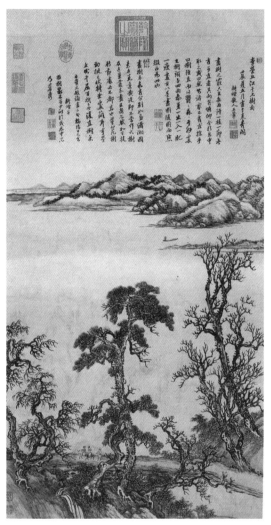

图 19-17〔清〕王翚《江干七树图》，
纸本水墨浅绛，96.4 厘米 ×54.6 厘米，
台北故宫博物院藏

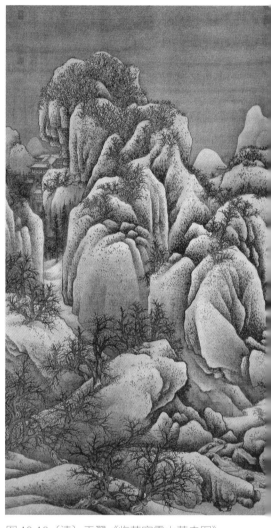

图 19-18〔清〕王翚《临范宽雪山萧寺图》，
纸本水墨，187.7 厘米 ×115.5 厘米，
台北故宫博物院藏

"四王"之四，即前面说的"麓台"王原祁。

王原祁是"四王"中最特殊的一位。一方面，他大半生为皇帝统理书画事宜，是中国大型书画辞书《佩文斋书画谱》的总编辑，正宗宫廷画家，但他的家世与文化背景又决定了他没有脱离文人画的行列；另一方面，王原祁 15 岁中秀才，28 岁中举人，29 岁中进士，仕途一帆风顺，位居文学侍从大臣之极，公务之余始终专

心于画，在浅绛设色山水方面尤为独绝。

> 画家六法，以气韵生动为要，人人能言之，人人不能得之。全在用
> 笔用墨时夺造化生气。唯有烟霞丘壑之癖者，心领神会。
>
> ——〔清〕王翚《清晖画跋》

同为太仓人，王时敏、王鉴、王原祁前后相承，齐心合力，以黄公望为皈依，注重笔墨意趣，画风轻淡闲适，把传统推向了新的高度。而且王原祁在理论上还颇有建树。

第一，王原祁提出作画要达到"毛"的要求，也就是笔墨要力透纸背，入木三分，有变化，有层次，有厚度，体现毛茸茸有生命力的感觉。因此，他对材料很讲究，总是要求用最好的宣纸，顶级的墨，这样笔下的表现力就更强。

第二，他提出"临画不如看画"，因为临画容易拘泥于形迹，看画可以熟悉于胸，自如运用于腕下，能够"理、气、趣"兼得，"必于我有一出头地处，久之自与吻合矣"。

第三，他提出"龙脉为体、开合为用"的主张。龙脉，就是一幅山水画的来龙去脉，其实也就是山水的主线和走势。开合是结构、布局。开合服从龙脉，局部服从整体。这一理论堪称山水画结构学的一大发明，具有一定的创造性。

> 龙脉为画中气势源头，有斜有正，有浑有碎，有断有续，有隐有
> 现，谓之体也。开合从高至下，宾主历然，有时结聚，有时澹荡，
> 峰回路转，云合水分，俱从此出。起伏由近及远，向背分明，有时
> 高耸，有时平修，敧侧照应，山头、山腹、山足，铢两悉称者，谓
> 之用也。
>
> ——〔清〕王原祁《雨窗漫笔》

王原祁与他祖父差不多，一生也是主要钻研黄公望。他中年时期有一系列仿黄公望的山水之作，含浑蓊郁的气象中传达出一种大气磅礴的精神风韵，笔墨老拙中带有稚趣，又有金刚杵般的笔力，具有独特的浑穆纯朴之趣味。

《松溪仙馆图》是王原祁仿元画的一件重要作品，景物繁茂，境界恢宏。平静

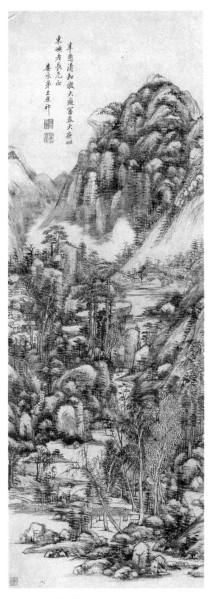

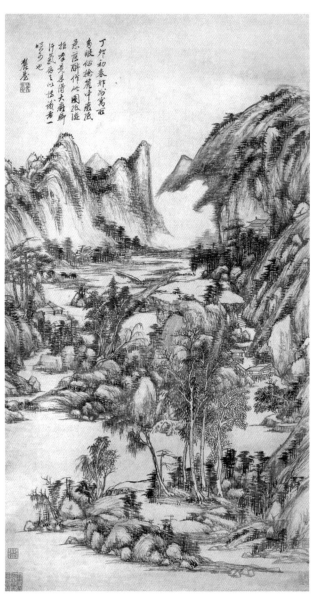

图 19-19〔清〕王原祁《富春大岭图》，
纸本设色，100 厘米 ×36 厘米，
北京故宫博物院藏

图 19-20〔清〕王原祁《仿大痴山水图》，纸本水墨，
100.5 厘米 ×54.5 厘米，北京故宫博物院藏

的湖水、蒸腾的云气与严实的山崖形成鲜明对比，画中云气与湖面的处理，灵动活泼，用笔细密，松秀浑然，柔中寓刚。山石用干笔短线，皴法用解索、牛毛、披麻，交错为之，用墨由淡至浓，层层皴积，再以焦墨勾点，浑厚华滋。

画的布局上，充分体现出龙脉的特征。从下部坡石起势，画面逐步拓展，景象也逐步丰茂。山形左伸右靠，逶迤向上，时俯时仰，直向正面主峰，恰似一条龙形。龙首是正面主峰，龙尾是下部坡石，水面与云气的呼应，使得龙形山势雄阔邈远，还带有几分神秘。

64 岁时，王原祁为王翚的学生杨晋作《为杨晋画山水图》。该画构图平远，浅绛设色，坡石草屋，冈峦洲渚，清溪萦回环绕，景物位置或疏或密，信手写来虚实相生，落落大方。清溪成为调节画面虚实空间的主要手段，从右下角开始，溪面随着坡岸的转折，渐次向上收拢，消失于密集的溪石、丛树之中，然后又在画面中部蜿蜒延伸，经树遮峦障，在左上角扩展为一片开阔的水面。

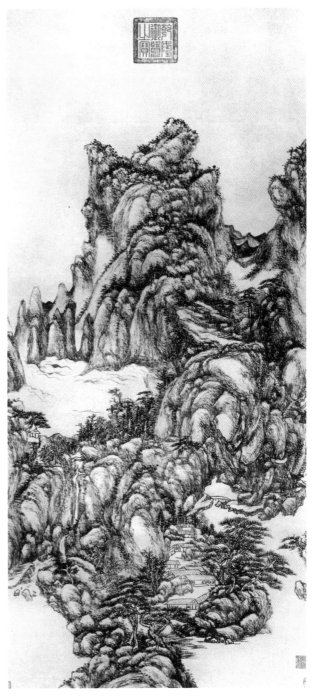

图 19-21〔清〕王原祁《松溪仙馆图》，纸本水墨，118.5 厘米 ×54.5 厘米，北京故宫博物院藏

画面左上、右下两块不规则的虚白与右上、左下密集的冈峦，以接近对角线的形式分布，构成强烈对比。为了使对比不至于单调生硬，冈峦草屋之间又穿插以空勾无皴的平坡。水天相接之处再点缀以小汀洲渚，使画面虚实对比巧妙统一，幽静疏旷的意境中寄予了文人雅士悠游闲适的意趣。

这幅画作笔墨接近黄公望，但是古拙淳厚，笔涩而不滞。每一笔似乎都在克服一种阻力，刚健凌劲又显得柔韧而富于弹性，勾皴点擦，如锥如凿，达到了色不碍墨，墨不碍色，笔墨与色彩交融统一的效果。

图 19-22 〔清〕王原祁《为杨晋画山水图》，
纸本设色，77.8 厘米 ×47.7 厘米，南京博物院藏

（王原祁）而于大痴浅绛，尤为独绝。熟不甜，生不涩，淡而厚，实而清，书卷之气，盎然楮墨外。

——〔清〕张庚《国朝画征录》

清初山水画坛，起先派别林立，生气勃发，怪才很多，如"二程""二石""宣城派""姑熟派""江西派""金陵八家""新安四家"等，随后出于多方面原因，渐

渐为"四王"所一统。到了王原祁的时候，已经是强弩之末，衰象百出。尽管王原祁的山水画成就不低，但已难改变总体日渐式微的趋势。

当晚清新思潮的洪流排山倒海般向"四王"余绪涌来时，尽管他们倾力支撑，也没有能为"四王"的门户增添光彩，相反，为后世的无情批判留下了致命的口实，甚至殃及了他们的祖先。

历史的尘土慢慢堆垒，"四王"艺术渐埋渐深，又一个崭新的时代即将到来。

注 释

1　关于"隆万之变"的研究，详见徐建融著：《晚明美术史》，第3—16页，上海：上海大学出版社，2009年版。

2　娄东派和虞山派同出一家法门，两派其实只是一派，即"四王"派，从学画家虽然众多，但大多辗转临摹而已。

3　方薰《山静居画论》，杭州：西泠印社出版社，2009年版。引自 https://www.fx361.com/page/2018/1128/4533082.shtml。

4　张庚《国朝画征录》："（恽寿平）好画山水，力肩复古，及见虞山王石谷，自以材质不能出其右，则谓石谷曰：是道让兄独步矣。格妄，耻为天下第二手。于是舍山水而学花卉。"其实恽寿平兴趣在山水，一生创作颇丰，《南田画跋》大多也是自题其山水画。

5　王翚《清晖画跋》，引自陈传席著：《中国绘画美学史》，第542页，北京：人民美术出版社，2002年版。

二十 江山代有才人出

<p style="text-align:right">——〔清〕四 僧</p>

明末清初，是一段天崩地坼的时期。向来被视为"少数民族"的清人入关，给中原的思想、文化与艺术带来重大冲击与新的变革契机。

明代急剧衰微了的山水画，在清初重新振起，画坛出现一批极富朝气的画派与画家，如渐江与"新安画派"，萧云从与"姑熟画派"，梅清与"宣城画派"，"二程"（程正揆、程邃），龚贤等"金陵八家"，石涛与"自我派"等。他们冲破"四王"的萎靡沉闷，放射出了可媲美宋元的夺目异彩。

即使与"四王"并称"清六家"的吴历和恽寿平，艺术主张和绘画风格也与"四王"的因循守旧有较大区别。

不过，清代山水画最高成就的代表，既不是萧、梅、程、龚，也不是号称正宗的"清六家"，而是渐江、髡残、朱耷、石涛四个和尚，史称"四僧"。

渐江（1610—1663或1664） 明末清初画家，"新安画派"之首。本姓江，名韬，字六奇，歙县（今属安徽）人。明末诸生，明亡后为僧，法名弘仁，号渐江。工山水，师法倪瓒、黄公望，多写黄山松石，笔墨瘦劲简洁，折带直皴，风格冷峭。与查士标、汪之瑞、孙逸合称"海阳四家"，与髡残、朱耷、石涛合称"清初四僧"。

"四僧"之首的渐江，法名弘仁，家境贫寒，父亲早死。渐江幼年有大志向，想科考成名，所以即使身处徽商的故乡，也不愿加入商贾行列。清军到了江南以后，渐江作为热血男儿，一度直接参加了抗清的斗争。当抗清失败、复明无望后，他在武夷山皈依了佛门。

渐江最初做和尚的生活很艰苦，据说一年不识盐味，后来又回到老家歙县，终日与黄山为伴。之后渐江到过南京、杭州、宣城、芜湖、扬州、庐山等地，转了一圈以后又回到歙县。一次放舟游玩时，他解衣脱帽，索纸布图，受了风寒，不久去世，年仅55岁，是"四僧"中最短命的一位。

明清易祚时，渐江已近中年，传统伦理纲常对他难免有一些影响。"道人爱读所南诗，长夏闲消一局棋。桐影竹风山涧浅，时时倚杖看须眉。"[1]心怀郑思肖（号所南）的遗民情节，渐江孤高清冷的外表之下，难以掩盖无可抑制的悲愤。

但时间一长，一腔热血冷却之后，青灯黄卷、晨钟暮鼓逐渐幻化为渐江笔下无一丝人间烟火气的画面，冷逸空灵，幽深寂静，淡到极点，却饶有余韵，"静、淡、孤、冷"成为渐江山水画最大的特点。

《天都峰图》是渐江代表作之一。

该图之所以成为代表，首先在于线条本身。整幅画几乎都是由线条构成的，没有什么皴法，与传统山水画大相径庭，自成一家。由于画幅巨大，画中最长的线条竟达一米，笔力功底不同一般。线条中锋用笔，沉着顿挫有致，节律鲜明严谨。图景从观察写生而来，峰顶左侧的一块横石，正是黄山实景"松鼠跳天都"的写照。

图 20-1〔清〕渐江《天都峰图》，
纸本水墨，307.5 厘米 ×99.6 厘米，
南京博物院藏

图 20-2〔清〕渐江《黄海松石图》，纸本设色，
198.7 厘米 ×81 厘米，上海博物馆藏

　　其次在于线条的组合与构图。近景处是两株古松，盘曲遒劲，其后大大小小的
几何形山峰参差层叠而上，位置方向各不相同，在交错衔接中呈现出绵延、盘旋的
动势。山体下半部，线条走势为"人"字形，由撇和捺构成，曲折中透出稳定；山

体上半部，走势为"门"字形，由横和竖构成，竖画密集，横画疏朗，竖画碎中有整，横画整中有碎，构图奇崛。

在笔墨处理上，该图山石多用线空勾，没有大片的墨，没有跃动的点。除了少量坡脚与夹石外，基本没有繁复的皴笔与过多的渲染。整个山峰，高入云霄，威风凛凛，不可侵犯。周围万松林立，杂草纷披，水流路径，宛转分明，远近呼应，上下关联。遥遥看去，像一块巨大的纪念碑，显得无比雄壮伟岸，画中流露出的清气、冷气、静气，令人屏息仰止。

《黄海松石图》是渐江的又一代表作。该图布局奇特，在南宋萧照《山腰楼观图》中或曾一见。画面左半部是通天彻地的绝壁，几乎占了一半面积，石壁间有两株大松树，树身向外倚侧，一高举，一倒挂，像虬龙飞舞，高低仰抑，顾盼生姿。

画面右下方是两座石柱，一高一低，拔地而起，有主有从，互为呼应，使构图在动态中达到均衡。线条中锋勾勒，用虚灵松蓬的笔法写出，像折铁一样坚硬峭劲。个别地方用稍微浓重的墨色加强，瘦削处见丰腴，细弱处见苍劲，纯静处见刚正。

特写式的构图法，比南宋院体的"马一角""夏半边"有过之而无不及，一下子把远景推到观者面前，奇峰突起，扑面而来，具有惊心动魄的感染力。

在画史上，渐江笔下山水的"冷峻"可谓空前绝后，他的很多画，寒光斗射，孤峭萧疏，凛凛逼人，比以"冷、淡"著称的倪瓒还要过之。因为倪瓒的线条再淡、再冷，还有一些温润和人情味，而渐江的冷幽、萧瑟、枯索，达到极致，无人可比。

"四僧"之次，名髡残，号石溪。

髡残本姓刘，据说出生时他母亲梦见一和尚入室，所以有人说髡残前世就是和尚。少年时的髡残读过几年四书五经，参加过科举，但他对此并不感兴趣，更喜欢书画与佛学。清军入关，髡残也曾经奋起反抗过一阵子，失败以后，顺理成章当了和尚。

髡残（1612—约1692）　清初画家。本姓刘，武陵（今湖南常德）人。40岁出家为僧，字介丘，号石溪等。擅山水，长于干笔皴擦，景物茂密，笔墨苍郁，得元四家法，受王蒙影响尤深。与石涛并称"二石"，与程正揆（号青溪道人）并称"二溪"。

图 20-3〔清〕髡残《苍翠凌天图》，纸本设色，85 厘米 ×40.5 厘米，南京博物院藏

髡残前半生，主要精力用于钻研佛法，兼画山水。他曾云游四方，后来到南京定居。在"四僧"中，髡残的精神性格最为激烈。据说，朋友游紫金山，到明孝陵没有磕头，只是拱了拱手，被髡残痛骂一顿。这种个性也成就了他绘画风格上的苍辣、雄阔与浑厚。

《苍翠凌天图》是髡残代表作之一。该图大致以南京祖堂山为蓝本，带有明显写生意味。图中古木丛生，飞泉高挂，楼阁巍峨，峻岭奇险，景物茂密，峰峦浑厚，笔墨苍茫，意境幽远。近景山石树木以浓墨勾写，用笔粗壮；中远景用披麻、解索皴，再用干墨皴擦，焦墨点苔，在点线形态、物象提炼与画面经营上，呈现出鲜明的独创性，集中表现了髡残的个人风格。

髡残山水祖法王蒙，后学吴派，但该图已经完全摆脱吴派概念化的作风，甚至把王蒙也抛在脑后，勾、皴、擦、点、染，不同笔调融于一体，虽构图繁复，但行笔简括，大刀阔斧，笔致爽朗磊落，显出真实山水的质感。图中笔法转换灵活，充分利用了毛笔笔肚和笔根的表现力，丰富了画面的点线形

态与笔墨趣味，笔根着力较多，增加了笔毛与纸面摩擦，使笔力更加苍辣。

> 山人黄鹤老山樵，三百年来竟寂寥。非是金针无暗渡，阿师脂粉忒
> 轻描。黄鹤山樵此道微，溪边片石独传依。画师少惬山僧意，遗墨
> 苍龙破壁飞。
>
> ——〔清〕程正揆题髡残临王蒙画

整幅画物象位置处理上也颇具匠心，岩石与植被的主次关系各得其所，岩石删繁就简，黑白板块秩序井然。树木因势而生，与山体互为映带，场景内容统一于画面整体，每一个局部形态价值都发挥到极点，没有浪费。该图无论是笔墨形态、山石质感，还是画面形式、整体意境，都完整展现了髡残沉雄苍辣、挺拔孤兀的风格，是髡残巅峰时期的力作。仅凭这幅画，髡残足以在清初山水画坛傲视群雄。

《层岩叠壑图》也是髡残苍辣画风之典型。画面很繁，但不似"四王"一味显示技巧的规行矩步，而是大自然的云壑幽深、茂密苍茫在宣纸上的综合显现。

图中前后都是水，峰峦起伏，泉流鸟鸣，山川雄奇，云雾缭绕，郁郁苍苍，重复层叠，远近分明，一条山路自下而上，蜿蜒曲折。用笔琐碎细屑，又统于一体氛围。路旁房屋院落，历历可数，构图用笔都似王蒙，用干枯松毛的笔法纷批、勾点，轻重缓急分明，墨色浓重沉着，手法异常老辣，层次丰富，洒脱多变。

明末清初，金陵画坛还是华亭、苏松、云间等吴派余绪的天下，大多以文、沈为圭臬。沈周一生不远足，写生带有程式，且画中表现吴中小桥流水较多，气象枯索小巧；文徵明交游虽广，也同样缺乏写生意识；唐寅山水是笔墨形态的复古；仇英的画作中有浓浓市民趣味。因此吴派把技法推到极致的同时，也存在缺少感性、流于形式的严重不足。

> 石公作画如龙行空，虎踞岩，草木风雷，自先变动，光怪百出，
> 奇哉！
>
> ——〔清〕程正揆《青溪遗稿》

直到渐江、髡残出现，这一流弊才开始被矫正，矫正的法宝是写生。而且徽州地区尤其是黄山变幻多姿的云雾、瀑布、树木、岩石，为写生提供了不竭的源泉，

助添了他们变革的动力。[2]

髡残的一系列名作《苍翠凌天图》《层岩叠壑图》《苍山结茅图》《云房舞鹤图》等，都来自写生。这些作品，气格内敛端穆，物象刻画精练，气韵野逸神秘，笔墨难度极高，在清初画坛独具一格。

朱耷，别号八大山人，是朱元璋儿子朱权的后代。朱耷生于书画世家，祖父书法、绘画俱佳，父亲也能画山水、花鸟。朱耷天赋很高，年纪轻轻就考取秀才，可惜"一切皆有可能"的梦想随着清军入关而破灭。明亡时朱耷年仅19岁，随后数年间，他的父亲、妻子、儿子先后离世，是真正的"国破家亡"。由于不能暴露自己明宗室的身份，朱耷只好隐姓埋名，先是隐居，后来不得已遁入空门。

图 20-4〔清〕髡残《层岩叠壑图》，纸本设色，107 厘米 ×41.4 厘米，北京故宫博物院藏

朱耷（1626—1705） 清初画家。江西南昌人。明宁王朱权后裔。明亡一度为僧，又当道士，住持南昌青云谱道院。有雪个、个山、八大山人等别号。擅水墨花卉鱼鸟，形象夸张，别开生面。亦写山水，意境冷寂，署款八大山人，连缀为"哭之笑之"，题诗含义多隐晦，寄寓亡国之痛。

朱耷也许是中国画史上最富神秘色彩与传奇性的画家。

首先，他一生所用书画别号多达 55 个，名列古今艺苑榜首，其中有很多别号怪怪的，里面潜藏着他的浩茫心事。典型如"个山"，合起来是象形的"日"字，拆分开来，代表着大明江山已残缺不全；"个"除了代表半个"日"，也是"朱"的下一半，寓藏"朱家无头"之义。

朱耷名字中的"耷"字也很怪，历代名人中从未有人用此作名字。"耷"的意思是指耳朵很大，又因为驴的耳朵也很大，所以"耷"俗指"驴"。好好一个人，名字和"驴"沾上边，确实难以理解。不过，朱耷对自己的名字并不"感冒"，和尚不就是"秃驴"吗！他宁可做"驴"，也不愿与清人为伍，所以朱耷后来索性自号"驴"，在自残中显示出自傲。

其次，朱耷经历也很特别，先是做了几十年和尚，一度还俗，以卖画为生。后来有了一些积蓄，可能还娶了妻，甚至生了孩子，但不久又转行做了道士。朱耷还喜欢表演"行为艺术"。他曾经自刻一方闲章"口如扁担"，意思是嘴巴紧闭一线，好像横在脸上的一根扁担。据说他因为不想与人说话，在门上大书一"哑"字，一"哑"就是十多年。

朱耷除了人装哑，也喜欢在诗文、题跋、落款中打哑谜。例如，他作画时有一个古怪的花押，通常被解释为"三月十九"，据考证是明崇祯皇帝上吊的日子。他的"八大山人"签名，有的说是来自《八大人觉经》，也有的说是取自"朱尾耷头"，竖着连写下来，既像哭，又像笑，代表着朱耷一辈子"哭之笑之"的人生。

图 20-5 朱耷花押、签名和签章（三月十九、八大山人）

　　朱耷的书画作品纪年上只有天干，没有地支，通常解释为国家被异族统治，有天无地。他也从来不在画上题写清王朝的年号，还煞费苦心地画过一幅《孔雀竹石图》，其中孔雀尾巴上只有三根秃秃的翎毛，讽刺那些叛明投清的新贵。

　　绘画始终不是朱耷的主要追求，只是精神寄托与谋生手段。他作画既不为娱人眼目，也不为卧游享乐，所以挥洒之处，往往超越常规法度。其画作最大的特色，是在率意纵肆的表象中，寄予一腔悲愤生命的痕迹。

　　世人所知的朱耷，最擅长大写意花鸟，他笔下那些翻着白眼的鱼、秃着尾巴的鸟、丑陋不堪的石，显得如此与众不同，把我们对传统花鸟画的理解扯得粉碎。其实，朱耷除了花鸟画，山水画画得也不错。

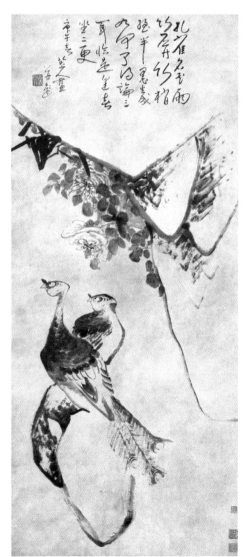

图 20-6〔清〕朱耷《孔雀竹石图》，纸本水墨，169 厘米 ×72 厘米，上海刘海粟美术馆藏
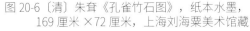

朱耷学山水，最初的老师是董其昌。这看上去是一件很吊诡的事情，因为董其昌提倡临摹、仿古，"四王"跟随他，成了保守落后的代名词，朱耷怎么会学他呢？[3] 其实，"四王"与"四僧"都师承于董其昌，只不过各自学法不一，结果也大相径庭。朱耷学董其昌，继承了董高度概括的笔墨技法和具有抽象意味的山石造型，同时把倪瓒的简约疏宕、王蒙的浑厚华滋结合进来，将传统山水画推向一个新高度。

《秋山图》是朱耷学王蒙山水的代表作之一。该画构图繁复，层层叠叠的山体积聚起巨大的力量，向上推延到天际，展现着蓬勃的生命力，气势高峻雄伟，夺人心魄。笔法以湿笔为主，乍一看，乱糟糟的，粗头乱服，仔细看看，条理清晰，千岩万壑，景色幽深，十分有气度和力量感，一方面是内心情感的充分展示，另一方面是技法的高度凝练与讲究，在两难之间结合得很好。

朱耷还有《六君子图》，在已经相当简淡的倪瓒画风基础上，更显萧疏、荒寒，满纸凄凉、抑塞之情溢于画外。

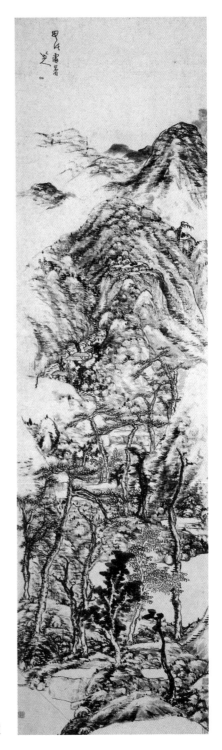

图 20-7〔清〕朱耷《秋山图》，纸本水墨，182.8 厘米 ×49.3 厘米，上海博物馆藏

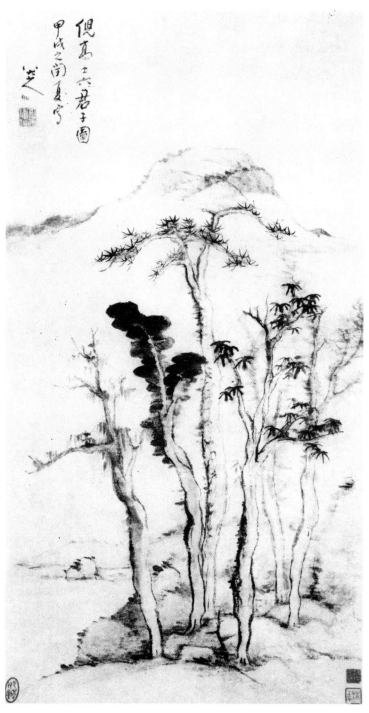

图 20-8〔清〕朱耷《六君子图》，纸本水墨，81 厘米 ×42.5 厘米，沈阳故宫博物院藏

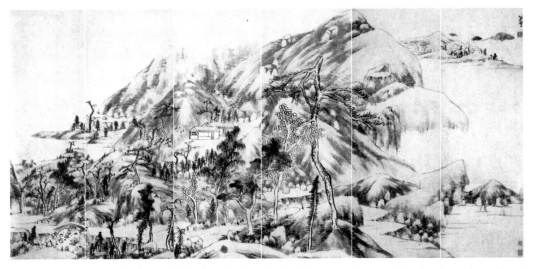

图 20-9 〔清〕朱耷《山水通景屏》，纸本设色，97.6 厘米 ×210.4 厘米，南京博物院藏

朱耷另有一幅《山水通景屏》，也是罕见的精品杰作。展开画面，从左到右分别为平波野桥、山路回环、晴岚秋居、苍松红树、山阴夕照、江村平远。[4] 起手一片山坡，小桥横跨，远处白水茫茫，接下来山路回环，坡岭重叠，树木华滋，峦头起伏。

到了中段，高处晴岚飘浮，山腰间有一平坡，两栋茅舍，舍前树木郁郁葱葱，苍翠欲滴；然后是劲松参天凌云，阔叶红树互相映衬；最后转入山背，怪石嶙峋，万木萧条。近景处数块坡石临水，远处村落掩映，青山隐隐。整幅画排列起来跌宕起伏，灿烂生辉，用笔很简练，气势却很足，生意盎然，过渡自然。

朱耷的山水，最大特点是简约、疏练，所谓"残山剩水，地老天荒"。即使笔下物象很多，也仍然给人"简"的感觉。个中奥秘，主要是笔法与构图上有自己的特点。他画山石、松树，基本不用皴，山石加一些丫字形，表示立体感，松叶画上几个圈圈即止，加上几撇小草，不加雕琢，完全是一种情感的抒发。

"四僧"中年纪最小的一位，叫石涛，本名朱若极，法名原济，号石涛，明皇室靖江王朱赞仪的十世孙。明末天下大乱，皇帝上吊死了，唐王称帝，石涛的父亲

觉得唐王不正宗，所以不认可，拥兵自立，后被一些忠于唐王的大臣抓住送到福州，不久就死了。这个时候石涛才3岁，好不容易在一个太监的帮助下逃出来，为了活命，只好做了和尚。

石涛（1642—约1718）　清初画家。姓朱，名若极，明靖江王朱赞仪十世孙。明亡，父被杀，隐蔽为僧。法名原济，亦作元济，号石涛，又号苦瓜和尚、大涤子、清湘老人等。擅山水，笔墨恣肆，意境新奇，一反当时仿古之风。对画论有深入研究，具卓见。有《石涛画语录》等。

幼年经历的这番磨难，不仅没有成为石涛的心理负担，而且还促其形成了放浪不羁、任性而为的性格。由于尘根不净，石涛一直没有好好做和尚，平时喜欢读书、写字，画画也不错。与渐江、朱耷不同的是，石涛是画坛的"李白"，好动不好静，画风豪迈放纵，恣肆淋漓，妙出自然，清新雅逸，时有"燕山雪花大如席"的惊人艺术构思，被后世称为"中国现代艺术之父"。

清湘老人道济笔意纵恣，脱尽画家窠臼，与石溪师相伯仲。盖石溪沉著痛快，以谨严胜，石涛排奡纵横，以奔放胜。师之用意不同，师之用笔则一也。后无来者，二石有焉。

——〔清〕秦祖永《桐阴论画》

《淮扬洁秋图》是石涛中年时期绘画精品之一。

画面描绘扬州附近的景色：近处城垣绵延，人烟稠密；中部荒田坡岸，河川芦滩，烟波浩渺，湖光如画；远处冈峦隐约，水天一色。水面有轻舟一叶，一人独棹其上，意兴悠远。

画法运用了很有特色的"拖泥带水皴"，连皴带擦，干湿、浓淡墨并用，河岸及城墙内外的丛树以水墨点画，垂柳与河岸边苇草用白描画法，画面呈现一派清秋景象，韵致幽雅。

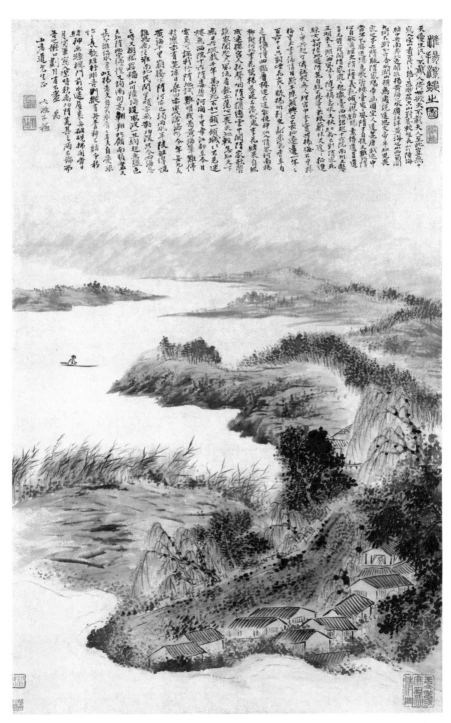

图 20-10〔清〕石涛《淮扬洁秋图》，纸本设色，89 厘米 ×57 厘米，南京博物院藏

图 20-11 〔清〕石涛《搜尽奇峰打草稿》，纸本水墨，42.8 厘米 ×285.5 厘米，北京故宫博物院藏

画中洲渚苍茫，水势盘旋，用墨姿纵飞舞，线条旋转曲折，飞白枯索纷乱，树木也以狂笔乱勾。随机的散点、成团的墨块与空灵的水、天形成鲜明的对比，很好地表现出自然界晦明变化的氤氲气象。

看着眼前风平浪静、晴空万里的明丽景色，一方面让人顿觉"遥襟甫畅，逸兴遄飞。爽籁发而清风生，纤歌凝而白云遏"，另一方面令人想起淮扬数千年历史的兴亡，点点墨痕又似乎化作点点泪痕，不觉感慨万千。

石涛是位极富创新精神的画家，他的口号是"笔墨当随时代"。除了善用"拖泥带水皴"，他在《搜尽奇峰打草稿》中还推出了独门绝技"邋遢透明点"。

《搜尽奇峰打草稿》画面一开始是危崖重叠，中端群峦起伏环抱，峭壁峻崖、奇岩怪石错落分布，山中溪流萦回、宛转曲折，注入大江，卷尾一峰屹立江中，烟水浩渺。画中兼有苍松茂树，舟桥屋宇，人物事迹，历历可见。画面以坚实凝重的线条勾勒奇峰，用稠密纷沓的皴纹表现山石。山间布满苔草，疏密浓淡，开合聚散。树木挺立，或斜，或欹，或昂，或垂，或悬，或挂，或倾，或侧，都俯仰有致，顾盼生辉。

最让人怦然心动的是苔点，满纸看去，都是点的世界。这些点疏密相间、聚散有致，个别地方密密麻麻、劈头盖脸，虽分量很重，却没有板结呆滞的弊端，千点万点点出了重列峰岩、秀润山川、磅礴气势。画面点多、线多、皴多，但缜密不乱，繁茂酣畅，凸显出大自然的勃勃生机。

石涛不仅在点苔、皴法方面有创新，他还首创了"截断式构图"，既不同于北宋的"上天下地式"、南宋的"一角半边式"，也不同于元朝倪瓒的"一河两岸式"，

清初"四王"一层石、二层树、三层山的"三分式"，而是截取自然景致最优美、最有代表性部分予以充分表现的"放大特写式"。

石涛作品中截断式构图很多，代表作如《山水清音图》。整个画面满满当当，几乎没有一点空白，但是又没有迫塞之感。画面峭崖峻壁，飞泉激湍，乔松屈伸，丛篁叠翠，水阁纵横，主客欢欣，一派凉风拂然的沁人至境。画中山峦，或耸立，或斜出，或横卧，或倾偎，或虚中有实，或实中有虚，使本来平常的画面变得非常奇崛，从中看出石涛的匠心独运、不拘一格。

山石中的披麻皴、解索皴、折带皴、荷叶皴，交织一体，又丝毫不见杂乱。纵横交错的苔点，平添山水的韵致，增加了草木的蓊郁与生机，显出石涛过人的功力与特色。

与之构图类似的还有《丹崖巨壑图》。画的右前方突然

图 20-12 〔清〕石涛《山水清音图》，纸本水墨，102.6 厘米 ×42.5 厘米，上海博物馆藏

图 20-13〔清〕石涛《丹崖巨壑图》，纸本设色，104.5 厘米 ×165.2 厘米，北京故宫博物院藏

斜伸出一巨石苍崖，长松杂树，倒挂空悬。巨石后面是又一苍崖，草木葱郁。正中是夹壑溪水，高人泛舟。用笔灵动，深沉洒脱，墨色淋漓多变，点苔生辣雄浑。全图苍苍莽莽，磅礴之气扑面而来。

前文说过，中国山水画从明代"隆万之变"开始急剧衰落，"明四家"远不及"元四家"，"清四家"又远不及"明四家"，即使"四僧"中技法最全面、个性最鲜明的石涛在当时发出了历史的最强音，也难以使垂暮老者焕发新的活力，山水画的新生在等待新时代的来临。

近现代以来，石涛的价值被重新发现。[5]在西方列强的坚船利炮敲开国门，古老中华大动荡、大变革的形势之下，民族意识一步步高涨，鸦片战争、太平天国、戊戌变法、义和风云，直至辛亥革命推翻清政权，画坛一扫"四王"式的萎靡柔弱，也不再需要倪瓒的萧疏清淡，石涛恣意排奡、纵横捭阖、磅礴大气的画风终于又成为时代的主流，其影响力至今不绝。

石涛的绘画，成为中国山水画从古代走向近现代的转折点，时代审美观念的变革，预示着一个由柔弱变为强大的民族将重新屹立于世界的东方，而蕴含与传承着民族精神的中国山水画也将完成新的转型，再次令世界瞩目，彰显出经久不息的生命力……

注　释

1　渐江《偈外诗》，引自陈传席著：《中国山水画史》，第 776 页，南京：江苏美术出版社，1988 年版。

2　黄山奇险，明代以前游客不多，直到明万历中，普门和尚募款在黄山开山筑路之后，黄山旅游才逐渐转盛，也才有渐江、石溪、石涛等画家山水画创作的崭新面貌。渐江对黄山几乎所有怪石虬松险峰古树进行过临写，石溪在黄山一待就是一年。石涛则谓："黄山是我师，我是黄山友。"外师造化始终是创新的基础。

3　历史往往在最不可能之处显出真实面目。例如，隋末隐居河汾、表面毫无作为的王通，门下弟子则有后来担任宰相的房玄龄、杜如晦，以至于后世数百年还有人感到不可思议。龚自珍《己亥杂诗》谓："河汾房杜有人疑，名位千秋处士卑。"参见潘杨华著：《中国古代山水画二十讲》，第 224 页，济南：齐鲁书社，2013 年版。

4　画幅命名引自郑奇《通天彻地山水屏》，赏析亦多参考之。郑奇等编著：《古代名画赏析》，第 73 页，天津：天津人民美术出版社，2003 年版。

5　石涛的画在当时影响不算广，周亮工著《读画录》根本没有提到石涛。石涛晚年客居扬州，郑燮云："八大名满天下，石涛名不出扬州。"但石涛死后，其影响越来越大，近代傅抱石所抱之"石"即石涛。齐白石谓："下笔谁教泣鬼神，二千余载只斯僧。"张大千以仿石涛闻名于世，连当时一流鉴藏家如黄宾虹、罗振玉等都曾上当受骗，可见其钻研石涛艺术之深。

余　论

清代三百年，山水画只说了两章，完了吗？完了。

虽然清代画家辈出，画论成山，山水画创作繁盛之极，但是除了"清六家""四僧"以及梅清、龚贤等极少数值得一说之外，很多画家是碌碌之辈，很多画论是泛泛之谈，很多画派不过是意气之争。

不过，纵观整个古代山水画史，我的确还是有很多名作（如五代孙位《高逸图》、北宋屈鼎《夏山图》等）没有来得及欣赏，还有很多名家（如南宋江参、元代高克恭等）没有细说，还有很多绘事（如明王履画华山、清"二袁"走山西等）没有讲到。

原因在于，本书并非作为画史来写，我仅仅是想通过若干代表性的画作分析、画家品评与绘事解析，使更多普通读者对传统艺术有所关注并产生热爱。

著名美术史论家陈传席先生曾经论述过加强美术史学习的重要性。近代而言，大画家黄宾虹在 75 岁前的主要精力放在美术史研究上，他与邓实合编了《美术丛书》，四大集 120 册，惠泽很多人。黄宾虹很晚才开始画画，结果成为近代山水画坛的

巨匠。

　　傅抱石去日本留学，学的是美术史，回来以后相继在中央大学、南京大学、南京师范大学担任美术史教授，由理论到实践，结果下笔不凡，卓然成家。

　　潘天寿在国立艺专最初担任美术史教师，其《中国绘画史》是我国绘画专史研究的先驱性著作之一，后来潘天寿成为著名画家以后，也一直从事美术史研究。

　　齐白石虽然没有专门从事美术史的教学工作，但从其诗文中可以看出，他对美术史十分精通，"逢人耻听说荆关，宗派夸能却汗颜。自有心胸甲天下，老夫看惯桂林山"。

　　张大千以造假画闻名中外，造假的范围从六朝张僧繇一直到清代的石涛，不仅欺骗平常人，就连很多名家也看走了眼，说明他对画史的研究不但广泛，而且精深。

　　古代而言，南齐谢赫，工画人物，尤擅肖像，南朝姚最评说"别体细微，多自赫始"。谢赫系统研究过前朝绘画，著有《古画品录》，提出的"六法论"成为中国古代品评画作最重要的标准和美学原则，"六法"甚至成为"中国画"的代称。

　　北宋米芾，徽宗朝担任书画学博士，"米氏云山"的创始人，撰有《画史》，评论历代名画优劣，独具慧眼，为鉴赏家所重视。米芾也成为中国画史上最具创新精神的画家之一。

　　清代王原祁，担任《佩文斋书画谱》总编辑，征引有关典籍1844种，编成中国第一部集书画著作之大成的工具书，王原祁本人也成为有清一代绘画正统派的中坚人物。

　　为什么研究美术史对艺术创作有积极的促进作用？因为艺术不是技术，艺术与人的思想、见识、学问、眼界、视野、胸襟、修养等紧密联系在一起。

　　通晓艺术史，就像登上高山之巅，俯视千峰万壑，百转流泉，一览无余，点石成金，技进乎道，当然容易成功，否则，恐难以避免画匠之嫌，甚至终身不能入门。

　　作为普通艺术爱好者，即便是欣赏，也需要对艺术史有深入了解，只有深入，才能深刻。毕竟，我们不满足于仅仅知道一些皮相之论。

还有，要亲近自然，融入自然，敬畏自然。不仅要读万卷书，更要行万里路。

荆浩长期隐居太行，写树万本方得其真，才有巨作《匡庐图》流传；范宽终日潜身终南，饱览自然山水，才有溪山行旅的绝唱；大痴道人常年闲居五湖三泖，澄怀味象，才有富春山居的诗意盎然；石涛更是"搜尽奇峰打草稿"，极大拓展了山水画的表现空间，才成为后世百年来尊崇的偶像。

春水满四泽，夏云多奇峰。秋月扬明辉，冬岭秀孤松。

——〔东晋〕顾恺之《四时诗》

若夫日出而林霏开，云归而岩穴暝，晦明变化者，山间之朝暮也。

野芳发而幽香，佳木秀而繁阴，风霜高洁，水落而石出者，山间之四时也。

朝而往，暮而归，四时之景不同，而乐亦无穷也。

——〔北宋〕欧阳修《醉翁亭记》

春花秋月、北山南水，云蒸霞蔚、气象万千，生活无时无处不成画。伟大而神奇的大自然，将为未来山水画的创作继续提供不竭的资源。

这本书写完了，欣赏中国传统艺术的旅途并没有结束。我们暂时休息，准备再一次启程远航。

修订附记

本书写作缘起已经交代在前，还有一些感谢的话说在后面。

首先要感谢曾经的天涯论坛与诸多网友。当时书稿写好后，最先连载于天涯论坛"煮酒论史"和"金石书画"版块。感谢"煮酒论史"特约版主萧让予以重点推介，感谢"金石书画"版主匆忙出世将拙稿列为精品文章，感谢丽水老钱、颜雪笠、南平的科比、快乐着王动、田园慵叟、窗前梅花瘦、瀚海箫声、蓝天一撇等网友一直以来的支持和鼓励，感谢集古字、北洋旗舰、何德之衰、静听霜降、谔谔堂主、三丫疯长、捍卫常识等提出修改意见。正是因为天涯论坛这一平台，书稿才引起编辑孟晓彬女士的关注，并得以在齐鲁书社顺利出版。

本书初版以来，得到许多读者（网友）的肯定和好评，部分读者来信与我交流探讨。《知中》编辑部何志伟先生曾对我作专访（访文载《知中·山水特集》，中信出版社 2015 年 10 月版），一些单位邀请我就古代山水画欣赏作专题讲座，中国国家图书馆等国内众多图书馆入藏本书，令我倍受鼓舞。此次上海人民美术出版社慨然予以修订再版，同时出版《瑞鹤繁花：花鸟画中的世界》以成系列，借此写作而弘扬中华优秀传统文化之目的得以实现，

让我深感欣慰。

"古人制字鬼夜泣，今人识字百忧集。我不畏鬼复不忧，灵文夜补秋灯碧"（〔清〕龚自珍《己亥杂诗》之六二），我长期从事文字工作，对文字始终心怀敬畏。此次再版我又通读原书数遍，发现少数错别字和病句，均借机作了订正；标点符号用法根据国家最新规定作了修订。另外，因篇幅限制，为突出图片效果，修订再版时正文有所删减，原来校对补记忍痛舍弃，祈请读者见谅。

2018年秋，齐鲁书社版权负责人范丛丛编辑曾经联系我，希望为本书申请俄语、哈萨克斯坦和吉尔吉斯语的"一带一路"书香项目，裴继祥编辑也曾联系我再版事宜，出于多方面原因没有实现。此次再版，南京大学出版科学研究所所长、哈佛大学博士后张志强教授和上海人民美术出版社吴迪副总编辑鼎力支持，潘毅先生给予悉心编校，上海浦睿文化传播有限公司陈垦董事长、于欣主任等给予指导和帮助，中国画学会创会副会长、中国国家画院院委兼研究员、江苏省中国画学会会长高云先生和江苏省美术馆书记、馆长，中国工笔画学会常务理事王法先生大力推荐，江苏省书法家协会理事柳正梅女士为内封题字，在此对他们表示衷心的感谢。同时特别感谢初版责任编辑孟晓彬女士、美编赵萌萌女士，感谢摩点众筹平台和所有关心支持本书众筹出版的朋友（网友），感谢西泠印社社员、上海中国书法院篆刻艺术中心副主任姜熊烽先生为作者治印用于众筹版图书。

特别需要说明的是，本次修订再版，有幸承著名评论家、美术教育家、中国人民大学博士生导师陈传席教授赐序。早年间我曾萌生报考陈老师研究生之念并冒昧去信，陈老师亲笔复信表示支持。后来我两度登门拜访陈老师，汇报读书心得。可诸多原因使我的考研计划不仅推迟数年才实现，而且原来想要读的美术学变成了法律学，但对于中国绘画艺术的喜爱一直未改。我修订本书，续写花鸟画鉴赏系列，主要源自陈老师的魅力与鞭策。2019年年初我与陈老师联系时，陈老师尚在新加坡任教，回国后一度因病住院，在身体欠佳的情况下拨冗书序，令我深为感动。可以说，本书的出版是个偶然，然而写作却是必然。没能成为陈老师的学生是我人生的遗憾，希望借这本书能弥补一二。我将以陈老师的激励为动力，继续努力写出对

得起历史、对得起读者的作品来。同时感谢南通师范高等专科学校花瑶茹副教授对我长期以来的关心与支持。

最后，特别感谢我的妻子季伟和我们的儿子想想。我与妻子是同乡、同窗，后来又成为同事，相识并结缘的三十多年间，我们一直家无长物，多次经受生活中风风雨雨的考验。在我人生最艰难的时刻，妻子始终"死生契阔，与子成说，执子之手，与子偕老"，并在矫正我的性格缺陷、提升做人境界方面作用至深。本书写作期间，我们的儿子诞生，让我深刻认识到生命的奇妙与可贵，也体悟到作为父亲的义务和责任。生命之树常青，孩子的成长本身，也是我们享受美的过程，这种享受也激发我进行美的创造。

专此说明，希望我的书得到更多读者的认可！

潘杨华

2023 年春于金陵

.